王 涵——口述
段牛斗 王瑀 整理

六水船

王逊与现代中国的艺术理想

生活·讀書·新知 三联书店

Copyright © 2025 by SDX Joint Publishing Company.
All Rights Reserved.

本作品版权由生活・读书・新知三联书店所有。
未经许可，不得翻印。

图书在版编目（CIP）数据

上水船：王逊与现代中国的艺术理想 / 王涵口述；段牛斗，王瑀整理. -- 北京：生活・读书・新知三联书店，2025.1. -- ISBN 978-7-108-07877-3

Ⅰ. J120.95

中国国家版本馆 CIP 数据核字第 2024MG4690 号

责任编辑		宋林鞠
装帧设计		蔡立国
责任校对		曹忠苓
责任印制		李思佳
出版发行		生活・讀書・新知三联书店
		（北京市东城区美术馆东街 22 号 100010）
网　　址		www.sdxjpc.com
经　　销		新华书店
印　　刷		北京隆昌伟业印刷有限公司
版　　次		2025 年 1 月北京第 1 版
		2025 年 1 月北京第 1 次印刷
开　　本		635 毫米 ×965 毫米　1/16　印张 28.5
字　　数		300 千字　图 180 幅
印　　数		0,001-5,000 册
定　　价		98.00 元

（印装查询：01064002715；邮购查询：01084010542）

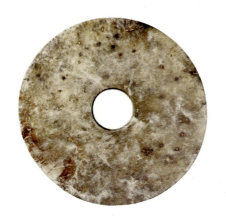
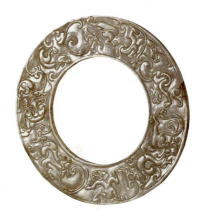

良渚文化晚期玉璧　　　　　　战国玉瑗（大孔璧）

新石器时代出现的玉石工艺是中国美术史的第一页。王逊认为玉体现了中国人美善合一的理想，一切中国艺术都趋向美玉。玉璧是古代中国最崇高的礼器，在设计国徽时将瑗——大孔璧作为主体图案（后保留下轮廓），以象征新生的共和国在悠久的历史文化传统上不断创造发展。

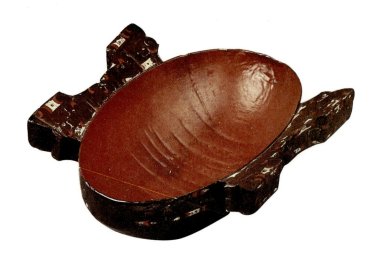

战国时期楚国漆耳杯(羽觞)

1953年为纪念屈原举办的"楚文物展览"是新中国最早的考古成果展,代表着产生屈原瑰丽诗篇的丰饶土壤,更为美术史研究提供了科学实证基础。王逊筹备展览时指出:楚文物所体现的早期工艺史上精美纯熟的雕刻工艺、丝织工艺、玉石工艺、金属工艺、漆工艺等都透露出炽热的生活气息,是中国古典工艺的千古楷模。

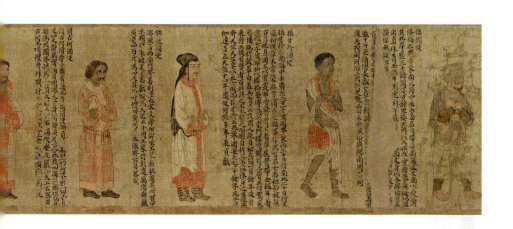

南朝萧绎《职贡图卷》(局部)
旧藏南京博物院、历来著录为唐阎立德的《职贡图卷》,1956年经王逊鉴定为南朝梁元帝萧绎所作,为存世最古画迹之一,现收藏于国家博物馆。

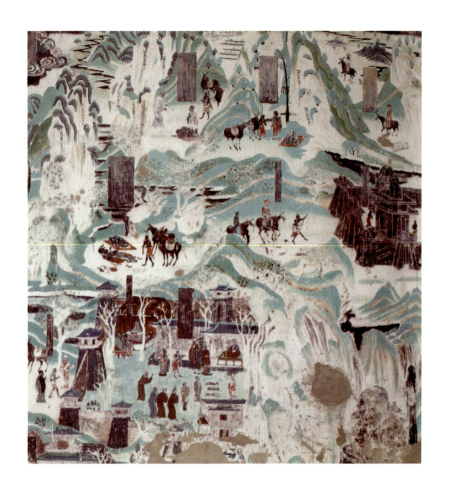

唐代敦煌壁画《法华经变·化城喻品》
莫高窟217窟南壁内容丰富的《法华经变》壁画，是中古绘画史重要稀少的实例。1957年王逊主编《美术研究》时，创刊号选取其中"化城喻品"作为封面图案。这幅人物故事画表现的是一位导师引领众人行走在一条遥远险怖、旷绝无人的路上，向着理想之地进发。他借此鼓励美术家们不畏艰难险阻、在借鉴民族绘画优秀传统的基础上创造新美术。

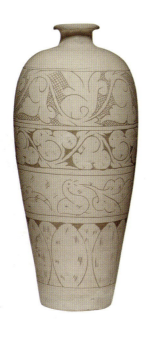 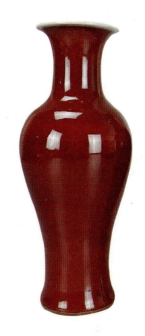

北宋磁州窑白釉梅瓶　　　　建国瓷

王逊从美术史研究中提取出"素朴"这一重要概念，指出这是中国独有且最精粹的美感观念，并将之应用于工艺美术设计。设计建国瓷时，他反对明清景德镇繁缛恶俗的宫廷作风，主张从真挚素朴的中古陶瓷、从民间传序了数百上千年的无名小窑中汲取健康的民族审美："中国陶瓷的世界声誉和对于世界陶瓷工艺的重大贡献与广大影响都得归功于它们，在世界陶瓷工艺界代表了中国的主要不是景德镇而是它们，这些健康的民族风格的创立者和保持者。"

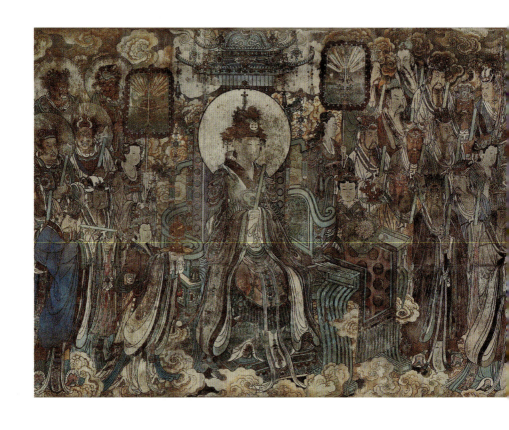

永乐宫三清殿《朝元图》(局部)

永乐宫是20世纪美术考古的重大发现,其中丰富的元代壁画在绘画史上居重要地位。1963年为促进中日邦交正常化,中国政府与日方合作,在日本各地举办永乐宫壁画巡回展。王逊受文化部委托,仅用一个暑假完成了永乐宫三清殿《朝元图》286位天神地祇的形象辨识任务,研究成果《永乐宫三清殿壁画题材试探》成为中国道教美术研究的奠基之作,也为美术史研究提供了全新的方法范例,为中国学界赢得了世界尊重。美国著名美术史家高居翰惊叹说:"这简直是一个人一辈子的工作!"

明经面锦缎图案

主持清华文物馆工作期间,王逊征集到一批明早期"正统藏"佛经锦缎封面,这批佛经封面有锦、缎、绫、罗、绸、纱、绢等丝织物,图案样式极为丰富,代表了明代初期(中国工艺美术发展的重要时期)丝织工艺的兴盛,也间接反映了唐宋丝织工艺的发展,经他整理出版了《中国锦缎图案》一书,与他主编的《敦煌藻井图案》《北京皮影》两书,一直是工艺美术专业的经典教材。沈从文后来整理的《中国丝绸图案》,即是此书的姊妹篇。

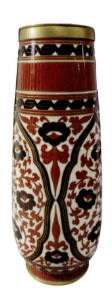

清乾隆景泰蓝　　　　　　　经过改造的景泰蓝

1949年起，王逊与林徽因、高庄、莫宗江、李宗津等清华同人承担了景泰蓝改良设计任务，这是新中国工艺美术开展最早的工作，为工艺美术事业明确了指导思想和发展方向（详见本书"景泰蓝改造和国徽设计"一节）。

目 录

为了永不失忆（代序）／余　辉　　　　　　　　　　1
写在前面　　　　　　　　　　　　　　　　　　　　8

一　学术酝酿期：早期经历和学术理想　　　　　　1
"抱书远逊"　　　　　　　　　　　　　　　　　3
青少年时代：启蒙、救亡的双重变奏　　　　　　13
早期研究：美的理想性和中国艺术史探源　　　　22
蔡元培与现代美术史学进入中国　　　　　　　　32

二　学术积累期：西南联大的从游生活　　　　　　55
流亡到南岳　　　　　　　　　　　　　　　　　57
第一届研究生　　　　　　　　　　　　　　　　65
联大任教　　　　　　　　　　　　　　　　　　74
师友交游：以"树勋巷5号"为视角的观察　　　82
美术史研究　　　　　　　　　　　　　　　　　91

三　学术作用现实：工艺美术的研究与实践　　　119
一段前史：特种工艺复兴运动　　　　　　　　121
主持清华文物馆　　　　　　　　　　　　　　130

景泰蓝改造和国徽设计	140
建国瓷设计与工艺美术展览	151
工艺美术研究	158

四 学科体系创建：新中国的美术史学科　187

清华艺术史学科的筹设	189
民族美术研究所的学科奠基工作	196
不得不说的"国画论争"	213
主持制订美术学科远景规划	224
创建美术史系	231

五 灵魂的居所：一部经典的中国美术史　261

50版《中国美术史》	263
60版《中国美术史稿》	272
"王逊美术史"的几个特点	288

附一　关于王逊遗著搜集整理的访谈	321
附二　王逊参与展览一览表	354
人名索引	364
专名术语索引	377
后记	429

代 序　**为了永不失忆**

读王涵《上水船：王逊与现代中国的艺术理想》

余　辉

王逊先生，这是20世纪给中国学界暨艺术史带来光明的名字，他给这门学科和受益其中的代代学子送来了无限的希望，我作为王逊先生的二传弟子（导师薄松年先生[1]），深深感受到这些，相信王逊先生当年能够预见到今天的。在1969年3月21日，他病故于送往北京协和医院的路上，而他所蜗居的中央美术学院土山宿舍，距离协和医院仅仅只有几百米，他所罹患的不过是肺结核而已。他因自1957年以来所遭受到的迫害，在10年后达到了极点，此前他曾多次求治，但医生们都不敢接诊。

他无声无息地走了，他一生从哲学、美学的高度对中国艺术及其史论的系统阐述，本可以给我们留下三部巨作《中国美学思想史》、《中国艺术批评史》和《中国古代画论》，他在临终前还在反复锤炼美术史专业教材《中国美术史》。遗憾的是，前三部随他而去了，有幸的是，后一部在他离世17年后，开始公开正式在上海人民美术出版社出版发行了，之后被再版过多次，经过后人不断修订、校勘，又在人民美术出版社、上海书画出版社等出版。

出版王逊先生撰写的中国美术史教科书是一个浩大的工程，其中不仅有王逊先生的弟子薄松年、陈少丰先生的努力，还有王逊先生的亲侄王涵先生的心血。2016年，王涵先生秉承追求完整和完美的原则，在上海书画出版社出版了《王逊文集》（五卷）。自

1980年代以来，王涵先生一直悉心收集先贤的文稿和事迹，历时三十多年艰辛的野外调查、图书馆查阅、学术访谈等追溯活动，他的《上水船：王逊与现代中国的艺术理想》将其伯父五十余年分散在全国多地碎片化的零星材料无缝衔接成一个贤者的生命轨迹，将王逊先生的人生经历和学术生涯融合为一体，形成了一部完整的人物评传。我们从中得知，在王逊先生成年后，他的学术历程几乎覆盖了他每一年的经历，尽管期间出现了流亡与抗战、反右至浩劫等漫长的艰难岁月，也没有中断他对哲学、美学以及中国美术史的探索与写作。

驱使王涵先生的动力不仅是家族的血缘基因，更是王逊先生的学术高度足以成为20世纪维护、发展民族文化的一面旗帜。王逊先生是20世纪出色的哲学、美学家之一，更是最杰出的美术史论家和美术学教育家，他的成长是伴随着他成功地完成了两次思想和学术的大转型，第一次转型是在清王朝结束后，面临着民国初年新文化和"五四"运动的伟大功绩，第二次转型是新中国成立后，面临着马克思主义在学术领域的思想指导作用，而这一次，他早在40年代前后就已经公布了他的答案。他多次遇到人生的、学术的十字路口，每一次他都做出了准确超凡的选择。令人叹息的是，他的正确选择没有在他生前得到正确的回应，在今天，这部二十余万字的评传吹散了其丰碑上的尘埃，使我们仰望到一位真实的学界泰斗。

王逊先生出生于1915年的北京，这一年，正是新文化运动的爆发之年。他的祖辈是清末民初的宿儒名宦，一家豪杰满门。他的成长期正处于20世纪初传统旧学与西学交织的时代，新文化运动、"五四"运动"民主与科学"的启蒙思想尚在，当时出现在中国的西学已不是清末碎片化的零星东渐，而是一大批有识之士以主动的态度系统性地汲取多个流派的西学学科。时代让王逊先生

站在这个十字路口上，此时的他又是幸运的，他一方面受到京师最后一批醇儒的亲炙，另一方面又得到民国第一批留洋归国学子们送来的甘霖，而于此收益更多。1933年，他在清华大学受益于闻一多的古典文学，特别是随哲学系邓以蛰先生[2]学习美学，邓以蛰先生常常带着他到故宫观览古代文物，启发他将科学的研究方法运用到整理、研究中国古代美术史上。王逊先生在学生时代就通晓了19世纪末20世纪初欧洲的实在论和德国的马赫主义、英国的西方现代理论家克莱夫·贝尔的观点，更是较早接触了马克思主义原著，这为他五六十年代运用马克思主义的立场、观点和方法解决中国学术暨美术史研究的基本问题打下了基础。

王逊先生的学术生涯是从研究美学开始的。1938年，他毕业于西南联大，因为抗战迁校、并校的原因，已不是他5年前入学的清华大学了，24岁的他先后讲授国文、形式逻辑、心理学课程，这为他今后高屋建瓴般地编写中国古代美术史打下了雄厚的思想基础，使中国美术史研究有了一个超越前人的学术起点。他采用的"是到他为止的中国美学史上最具合规律性的探讨美的本质的方法"。[3]他的这种探索审美理想等美学的根本问题的精神被他带到了美术史研究领域，他"长于美术史理论思维，经常探索规律性的问题，……"[4]王逊先生最初的研究是将中国美术史的发展投放到世界艺术史的范围内进行比较、探索。他是清醒的，因而目标明确：借鉴西学来解决中国的学术问题特别是美术史学科的建设问题，他敏锐地发现，人创造艺术美感的能力是与时代背景密切相关，这个背景包括了经济基础、社会人文等诸多因素和条件。

清末民初，京沪等地开始有了私立美术学校，到了二三十年代，郑午昌、滕固分别著有《中国画学全史》和《中国美术小史》等，适应了当时美术生学画之余了解画史之需，直到50年代，美术史依旧停留在依附于绘画教学的阶段，它仅仅是被当作一门学

问，而不是一门学科。

美术史要成为一门独立的学科，其主要标志是在高校里设置专门的系科，开展系统、完整的专业知识教育。这个机会终于来了！这个关键时刻就在50年代中期，他一直坚持到60年代临终。此期间他遇到了两次强制性的思想和学术转型，前一次是50年代中期的"全盘苏化"，面对这种不切实际的选择，他以他的中国美术史教材固守了中国立场；后一次是那场浩劫中的"全盘否定"，为此，他的坚守付出了生命的代价。

新中国成立不久，学术和艺术教育的发展以及国家对专业人才的需求已经到了必须进入筹建美术史论系的阶段了。当时中国教育界出现了全面学习苏联的局面，包括中央美术学院在内的各个专业都必须对标学习苏联的美术教育体制，苏联的美术学院设有美术史系，那么中央美术学院必须对标建系，这在客观上给早有学术准备的王逊先生带来了机遇。1956年，王逊先生奉命以筹委会主任的身份主持筹建中央美术学院美术史论系的工作，次年建成，他为首任系主任，招收了第一届美术史论本科生入学。王逊先生在师资调配、课程设置、开班招生等方面均承担了大量的组织协调工作。

建系最关键的工作是编写专门教材。王逊先生再次走到了新的十字路口，是对标模仿外国的如苏联的美术史教材编写，还是根据中国历史自身发展的规律完成一部中国美术史教材？王逊先生在"一边倒"的年代里，并没有盲目追赶时髦，王逊先生提出"美术史是一门科学"，他从不将中国美术史的材料随意贴上庸俗的政治标签，他以哲学家特有的冷静和思辨、美学家拥有的炽热和感悟，"力图运用马克思主义的观点和方法来研究中国美术史这门学科"[5]，他从中国五千年的客观历史和出土文物、传世文物出发，对中国古代美术史的材料进行了科学的梳理和总结，形成了

"中国美术史讲义"50版、60版，王逊先生在叙述艺术史中充分利用当时的考古发掘和研究成果，他与滕固一样，以石器时代文化遗迹作为美术史发生的前提，由于王逊先生较前人占有更多的考古材料，比20年前滕固所处的条件要成熟得多了。这部教科书的诞生，不仅是中国学术史上第一部针对美术史专业生的教材，而且一跃成为一门成熟学科的标志，这意味着美术史不再作为美术教学的附属课程，归属在一级学科艺术学之下。

美术史学成为一门独立的学科需要三个前提：

其一是确立中国美术史的起点以及与中国通史的分支关系。王逊先生对中国美术史之"通"基于他对中国历史之"通"，1950年，他在历史博物馆参与完成大型展览《中国通史·原始社会陈列》，这个展览为他将中国古代美术史的起点与新时期时代的出土文物结合了起来，而不是停留在没有物质文化佐证的所谓"三皇五帝"的传说中，彻底告别了"伏羲画卦、仓颉造字"作为中国绘画之始的千年传说。

其二是完整的知识系统。美术史的基本材料除了包括朝野文人和宫廷匠师的纸绢绘画之外，还必须囊括古今大量的民间绘画，以及各种载体的美术作品，其中包括敦煌艺术（壁画、彩塑、文书和建筑等）。是王逊先生首次将敦煌艺术系统地纳入教科书，并给予极高的艺术评价和学术地位，这个创举得益于他在50年代一系列与敦煌艺术的缘分。1950年10月，他奉文化部之命与敦煌艺术研究所所长常书鸿先生在故宫博物院举办了《敦煌文物展》；1953年，王逊先生以"中央美术学院实用美术系"（今清华大学美术学院）的名义主编了《敦煌藻井图案》（人民美术出版社出版）。是年，文化部、教育部接受了他关于组织专家、教授考察敦煌暨西北文物的建议；次年，他随团亲临敦煌等地考察三个月，1955年、1957年又连续两次促成由研究机构组织的考察活动，这是继

1942—1944年西北艺术文物考察团之后第二次由政府组织大规模的敦煌暨西北文物考察工程，由此推进了新疆的佛教壁画以及云冈、龙门、炳灵寺、麦积山等佛教圣地造像的考察与研究，奠定了佛教美术研究的基础。50年代持续性的考察给中国美术教学带来的直接影响是敦煌等地的石窟艺术完整、系统地进入了美术史专业教科书。

其三是开放的知识结构。王逊先生思维里的"美术史"是"大美术"的观念，在中国进入现代社会以前，尚未有以美术为大概念而形成完整、系统的学科，本属于其下的画学、书学、金石、器物等散见于文人雅士的零星著述里，其中如绘画部分，分散在收藏家的藏品著录里和画家的画论中，这个与古代社会的官学和私塾教育里没有美术史有关。在王逊先生看来，一切来自人工的含有美学价值的造物，都是美术史应该关注的，他将建筑、雕塑、绘画和工艺等作为一个互有联系的整体有机地捏合在一起，把美术史研究的对象从单纯的绘画层面铺展到包括工艺美术在内的全面研究和教学，进一步扩展和完善了美术史的研究领域，那些在古代文人眼里属于工匠之能的玉器、陶瓷、景泰蓝、皮影等，王逊先生将它们一一送进了大雅之堂。特别是他在解放后与梁思成、林徽因等一并参与设计国徽、国礼等工程，使他深切感受到工艺美术设计与国家顶层的需求关系。

纪传体评传都是为了留住记忆，王涵先生口述的《上水船：王逊与现代中国的艺术理想》经过段牛斗、王玙后辈学者的整理，在三联书店出版，正是为了记忆而作，使我们不要忘了美术史学界最初的那片甘霖来自于哪里，这部书也是治疗失忆症的良方，使不该发生的悲剧不再发生。

中央美术学院美术史论系在2003年增扩后更名为人文学院，第一任院长尹吉男先生在多年前曾向宿白先生请教他的首任王逊

先生是怎样一个人？宿白先生不禁缓缓地站立了起来："那可是一位大学者啊！"如今的学界，莫过于这至高、至纯的三字评。

1　薄松年（1932—2019），1952年进入中央美术学院绘画系学习，师从王逊先生，1955年毕业留校任王逊先生助教，从事中国美术史教学和研究。
2　邓以蛰（1892—1973），安徽怀宁人，中国现代著名美学家，1917年赴美入纽约哥伦比亚大学专攻哲学与美学，深受黑格尔和克罗齐的影响。1923年回国，任北大哲学系教授，1927年到厦门大学任教，1929年重返北京任清华大学哲学系教授。他是清代篆刻家、书法家邓石如（1743—1805）的五世孙，两弹元勋邓稼先之父。他是20世纪最早运用西方哲学美学的研究方法来开拓中国美学和美学史的哲学家，在该领域做出了卓越的贡献。
3　陈伟：《中国现代美学思想史纲》，上海人民出版社，1993年。
4　薛永年：《奠立、发展、开拓——美术史系三十年》，《美术研究》1988年第3期。
5　引自江丰为王逊《中国美术史》所作的《序言》，上海人民美术出版社，1989年。

写在前面

30年前，清华大学重新筹建文科时，聘请著名学者李学勤先生回清华主持。李先生在接受访谈时，特以王逊创建美术史学科为例，说明中国很多人文学科都肇起于清华。[1]

实际上，王逊还不只是中国美术史学科的创建者。在梁思成、林徽因等前辈眼中，他既是出色的哲学家、美术史家，又是历代工艺美术的鉴赏家和评论家[2]，对当代工艺美术的发展也做出了诸多开创性的贡献。同时，他还是新中国艺术、文博领域一位卓越的引领者和拓荒者，许多我们今天耳熟能详的文化机构，如故宫博物院、国家博物馆、中国艺术研究院、敦煌艺术研究院、清华北大等高校博物馆，初创时都凝聚着他的心血，尤其是在中国美术的最高学府——中央美术学院，他是徐悲鸿、江丰、吴作人等几任院长都极为尊重的学术顾问，更是几代美术家心目中学识渊博的"问不倒"先生……他多方面的才华和劳绩，随着1957年的反右和1969年的英年早逝，渐渐淡出了人们的视线。

对我个人来说，王逊是家族中一位从未见过的长辈，我出生那年他就去世了。知道这个名字已是在他去世10年后举行的追悼会上，记得那天去了很多人，黑压压挤满了会场，不少人含泪啜泣着。追悼会结束，天空中忽然降下大雪，鹅毛般的雪片恣情地飞舞着，我跟随家里几位长辈在漫天的风雪中走了几站地，长辈们

一路无话。

王逊死得凄凉。吴作人夫人萧淑芳日记中记载着：1969年3月19日，中央美院军工宣队对关押在"牛棚"中的最后8个"牛鬼蛇神"做出审查结论，王逊的"结论"是："特务问题，交待模棱两可，要更好交待。反动学术权威，监督使用，以观后效。"[3]结论宣布后，被拘押了半年之久的8个人终于获准回家，此时王逊的肺气肿病已很严重，呼吸困难，时时喘不过气来，他拖着病体十分艰难地走回京新巷（罐儿胡同）家中。第二天，居委会发粮票，邻居黄永玉的女儿去他屋里取粮本，发现他一个人躺在床上，"脸都绿了"，于是赶忙叫来黄永玉夫人："妈妈，王伯伯好像不行啦，快来，快来！"她们又打电话叫回正在上班的王逊夫人张曼君，几个人把王逊抬上一辆三轮车，送到了协和医院（当时称"反帝医院"）。医院因他"右派"和"反动学术权威"的身份不予收治，只得又送回来。就这样支撑到第三天——3月21日傍晚，病情进一步加剧，再往医院送，半路上人就没了[4]，终年仅53岁。多年后，黄永玉提及这段往事时叹息道："他就这么死了，这么有学问的人！"[5]

在那个特殊年代，王逊的骨灰甚至也无法保存。家属将他遗留下的书籍手稿全部送到了他生前的工作单位中央美院。大量藏书据说是被卖到了旧书店，王逊生前自己装订得整整齐齐的手稿则装满了几麻袋，长时间堆放在美术史系的资料室里。"文革"结束后，这批手稿忽然不翼而飞，至今杳无下落，这也成了学术界一直议论纷纷的一桩"公案"。

也由于这个原因——或许还有其他更复杂更隐晦的原因，王逊遗著很长时间无法正常出版。他的一些学生倾尽所能搜集整理他的著作，也有人千方百计阻挠他的著作出版。这正像我们所能了解的"历史"，向来都是不同力量竞争的结果。历史上大量的史实——这里姑且称之为"碎片"，都被有意无意地屏蔽排斥在集体

记忆之外，无意的可以称为"集体失忆"（collective amnesia），有意的则属于"集体遗忘"（collective forgetting）。在出于某些目的做过筛选的集体记忆中，"遗忘"（forgetting）通常是前人的主动行为，并非是"失忆"（amnesia）的结果。[6]因此，这些未被保存和记载下来的碎片，除了可以修复历史记忆的缺失，也能帮助我们了解前人何以选择遗忘，即使它们最终无法进入集体记忆，至少也提供了个体记忆的新视角，在历史的沉积旋回（cycle）中获取一些感悟。

作为曾在新中国美术史上产生过广泛影响的美术家，王逊的艺术理论和艺术实践，代表着他本人或一群人的艺术理想、代表着前人努力探索过的一种方向，他的悲剧性命运亦不乏值得总结和分析之处。这些，也许是这本小书存在的一点意义。

我从1980年代开始搜集与王逊相关的各种碎片——他的旧讲义、他散落在报刊的遗作、他参与的各种活动、与他交往过的人的口述或文字回忆……这些碎片有的是从积满尘土的旧书店里翻检出来的整部著作，也有偶然发现的零星手迹，更多则来自各种旧报刊、老照片、旧档案、会议记录、书信日记、门票请柬、展览说明等，过程漫长而艰巨。对我来说，任何有关这个人的只言片语都弥足珍贵，它们点点滴滴拼缀在一起，不断扩充着我对这个人、他所经历的时代和社会的认知，这些碎片渐渐拼合起来后，这个逝去多年的历史人物才又重新浮现了出来。

这个拼合出来的人是否就是历史上真实的王逊，我不敢说。这项工作有点像刑侦部门做模拟画像，除了依据在场者提供的碎片信息，也很考验画像者的个人阅历及对信息的理解和处理能力。除此以外，任何个体都必然是时代和社会的产物，不可能脱离身处的环境，孤立地生长出这个人，形成他的思想观念，这是个体的社会普遍性问题；另一方面，在具有普遍性的同时，每一个体

又有其特殊性，他有自己一些独特的东西、自己所创造的东西。对此，王逊本人也说过，要区分历史人物的思想当中，哪些是时代的思想，而不是他个人的，而哪些又是在普遍性当中的特殊性。7

<div style="text-align:right">
王　涵

二〇二三年韭花逞味时灯下赘笔
</div>

1　李学勤："好多中国的学科实际上是从清华的文科开始的，是在清华的基础上发展起来的，比如考古学、教育史、法学、人类学、少数民族历史、中外文化比较甚至是美术史，比如中央美院美术史系的创始人王逊就是清华出身，我念书的时候他就在清华教书，是文物馆的馆长。所以我说清华文科的优势不仅仅是有悠久传统，而且是有特色的传统，传统加上特色，这才构成了清华文科的重要性。"潘可佳、张元智：《与清华结缘五十载——访历史系教授李学勤》，《新清华》2005年4月1日。

2　常沙娜：《〈王逊学术文集〉序》，王逊著、王涵编：《王逊学术文集》，海南出版社，2006年；常沙娜著，高璐、崔岩编：《常沙娜文集》，山东美术出版社，2011年。

3　8人是：韦启美、王逊、吴作人、董希文、周令钊、刘凌沧、彦涵、艾中信。见吴宁、朱青生编著：《百年绰约——萧淑芳艺术》，知识产权出版社，2011年。

4　参见黄永玉：《轻舟怎过万重山——忆好友王逊》，《新民晚报》2021年12月26日；黄永玉：《轻舟怎过万重山——忆好友王逊和常任侠》，《还有谁谁谁》，作家出版社，2023年。

5　张新颖：《黄永玉先生聊天记》，《钟山》2017年第1期；张新颖：《九个人》，译林出版社，2018年。

6　参见[法]勒高夫（Jacques Le Goff）著，方仁杰、倪复生译：《历史与记忆》，中国人民大学出版社，2010年。

7　参见李松：《美术史论家王逊的生平和他对中国古代画论的一些见解》，《美术史论》1984年第2、3期。

一 学术酝酿期：
早期经历和学术理想

我有一个幻想，幻想创立那样一种宗教，凡我的信徒都要有不食任何食粮、而只嚼食清水中的熟的白菜叶子为生的虔诚。白菜是白的，食用白菜久了的人一定能如大理石一样白、玉一样润泽……那将创造人类中的一支新的种族——都有极良善的心、可尊敬的永恒的生命，植物性的食品不仅改变了人的身体，而且改造了人的灵魂。

（《『随笔三章』之一》，1936年）

大学时代是王逊的学术酝酿期，不仅包括他接受的系统知识和现代学术方法训练，更重要的还有在民族危机的时代浪潮里，在浓郁的新文化氛围中孕育出的学术理想。对于后者，我在纪念他诞辰百年的座谈会上做过一个总结："他希望在中国建设现代国家的进程中，践行蔡元培先生'以美育代宗教'的主张，借由文化的力量改造国民精神、复兴中国文化，这是他终身信守的学术理想，也是他不倦探索的学术方向。"

"抱书远逊"

1915年6月5日,王逊出生在一个因科举成功而晋身官僚阶层的家庭,他也是这个大家族中第一个生在北京的人。他出生时,长辈们为他起了个乳名叫"京立",显然是希望他在人才济济的京城安身立命,长大后能有一番作为。

了解中国近现代史的人都知道,这一年当中发生了两件大事:一是袁世凯称帝,再就是日本提出"二十一条"。这两件事和王逊都有一定的联系——他为什么叫"王逊"呢?这里面有个典故:

王逊的祖父王丕煦参加过辛亥革命和筹组南京临时政府,对于新成立的中华民国来说,他也算得上是一位开国元勋。[1]1912年南京临时政府刚一成立,他就被孙中山派往山东军政府担任民政长。[2]到了南北和谈,山东问题就成了重点,因为山东在南北之间占有重要地位,袁世凯又当过山东巡抚,对山东尤其重视。袁世凯被推为临时大总统后,就坚决要换上自己的人,这时山东有南北政府分别任命的两个都督,就出现了"两督之争",闹得沸沸扬扬。后在黎元洪的调解下,达成了和平解决山东问题的三项条款,其中之一就是王逊祖父留任山东布政使(负责一省民政的长官),另两项条款是将此前南北政府任命的两个都督都调离山东,袁世凯又重新任命了做过第一任清华校长的周自齐做山东都督,相当

于周自齐是山东第一把手，王逊祖父是第二把手，这是政治妥协的结果。

不久国民党理事长宋教仁遇害，引发"二次革命"。袁世凯借机解散国会、取缔国民党，国民党成了"乱党"。袁世凯开始大举肃清政治上的异己，很多党人在这期间遇害，王逊祖父有诗称"南北町畦划不尽，朱衣肆虐到蓝胡"，指的就是这段惨烈的历史。[3]对王逊祖父，袁世凯采取的是比较怀柔的办法，就是把他调到北京。[4]王丕煦本是前清进士，在日本留学时参加了同盟会，认识了孙中山等人，所以他既属于旧官僚，又具有新派共和思想。同时，在任山东布政使期间，经济上搞得也不错，在地方上有很高的威望。当时袁世凯最发愁的是钱，就把他调到北京，想让他做财政部长。王丕煦这时已看出袁世凯的称帝野心，坚决不肯入阁。在这个过程中，政治斗争也很激烈，袁世凯就派人把王丕煦的两个儿子，就是王逊的父亲[5]和叔叔接到北京，住进中南海的大总统府，表面看是照顾，实际是作为人质，就像历史上的"以子为质"——你是地方实力派，用你的儿子做人质，这样你就不得不就范。王丕煦当时自嘲说，自己的境遇就像南北朝时的文学家庾信（字子山）[6]，庾信作为南朝特使到了北朝，这期间南朝灭亡了，他只得留滞北朝为官。

这时四川爆发了金融危机，王逊祖父就借这个机会，和袁世凯的法国审计顾问马肃（H. Mazot）[7]一起去了四川，名义上代表中央解决金融危机，实际是想躲开袁世凯。也就在这时，他的第一个孙子出生了，就生在北京的大总统府，他就用"抱书远逊"的典故为长孙起名"王逊"，表明自己不愿与袁世凯合作的心迹。这个典故出自汉代辞赋家扬雄的《剧秦美新》："是以耆儒硕老，抱其书而远逊；礼官博士，卷其舌而不谈。"——汉代王莽篡位，扬雄上赋歌功颂德，说暴君秦始皇上台后，那些开国元勋、那些有

一 学术酝酿期：早期经历和学术理想　　5

王逊的父亲王兆咸（右）和叔叔王兆颐在北京中南海瀛台

学问的人，都远远躲出去了。⁸

袁世凯对王逊的祖父还是很器重的。他连夜逃离北京时，袁世凯一听说，马上就派人去追，据说一直追到了城门口。他还没到四川，袁世凯就电告四川都督：四川财政问题，等王丕煦到了再做定夺，一切照他的意见办理。王逊祖父不和他合作，完全是因为他的共和思想。从这儿以后，他基本上就脱离了政界，用王逊的话说是"南跑北跑"⁹，在各地兴办实业，想走实业救国的路，所以他给自己的孙辈起名字，都带一个"走之"旁。

第二件事，就是日本提出"二十一条"——主要也因为山东问

王丕煦书法

1914年王丕煦赴川办理财政途中致电财政部

题。当时第一次世界大战爆发,青岛原被德国占领着,日本趁机想取代德国,进而占据整个山东。在这个过程中,王逊祖父也积极参加了斗争,他给袁世凯写信,表示愿在国家危难之际,再赴山东任职,组织军民抵抗日本侵略;还提出,也可以派他去日本做外交斡旋,总之无论如何不能签这个协议。[10]

到这年年底,袁世凯称帝,蔡锷等在云南发动护国运动,王逊祖父这时正在重庆创办四川中国银行,就把钱拿出来充作护国军军费,支持蔡锷的反袁斗争。

王丕煦早年参加过"公车上书",他是光绪二十九年(1903年)进士,钦点内阁中书,派送日本留学,从东京的法政大学优等毕业,辛亥革命前做过浙江几个县的知县,清末新政中任浙江警务总稽查。他淹通文史,学兼中西,能文能武,广交游,又有经济之才,在清末民初政坛上是有名的"清流"。他的学术根底主要来自朴学——就是传统的历史考据学,同时又广泛涉猎西方近代法律、政治、经济学说,尤其笃信卢梭的人民主权论,和梁启超、黄兴、杨度、周自齐、朱庆澜、陈叔通等是至交,也是孙中山、吴佩孚、曹锟等民国政要的座上宾,晚年还鼎力支持过梁漱溟在山东的乡村建设实验。王逊自幼受他影响最深,如崇尚自由民主思想、远离政治斗争、关注社会改造和建设,这些是他在家庭中从小就耳濡目染的,是他人生中的第一抹底色。

袁世凯死后,北京成为各路军阀反复争夺的地方。这时王逊的祖父受梁启超委派(梁当时与段祺瑞携手组阁并任财政部长)任黑龙江省财政司长,在东北整顿金融、开办实业。他顾虑家人安全,就将家眷迁回了济南。所以王逊后来说济南是他的故乡,他4至8岁是在济南度过的。[11]

1922年初,王逊祖父买下北京西城文昌胡同的一处宅院,又将家眷迁回北京。这个院子一直保存得很好,前些年拆掉了,挺

北京文昌胡同

可惜。现在到那儿附近转转,还能依稀感受到王逊青少年时期的成长环境。

王逊一家住在文昌胡同16号。这个院子在胡同北侧,进门穿过影壁,有前后两个院儿、40多间房,是过去比较标准的四合院。院子往北,走过一条胡同,就是中央美院的前身——国立北平艺专[12],那时用过"北京美术专门学校""国立北平大学艺术学院"等校名,林风眠是校长。胡同东口,是过去的北京女子师范大学。女师大北边,是王逊上过的小学师大附小,师大附小东边紧挨着教育部。教育部南边、女师大东边,是北平妇女协会。北伐胜利后,王逊的姑姑王葆廉[13]是北平妇女协会主席,在协会边儿上创办了"协化女校"。文昌胡同往西,过去叫后宅胡同,现在叫文华胡同,因李大钊住过这里,改成了现在的名字。这里是李大钊、陈独秀秘密成立"马克思学说研究会"的地方,现在作为"李大钊故居"保存着。[14]抗战前后,黄宾虹也在这里住过。王逊家还有一

一　学术酝酿期：早期经历和学术理想

王逊的姑姑、近代女权主义活动家王葆廉

王逊母亲韩佩秋（左）与姑姑王葆廉（右）在北平家中

抗战胜利后王逊（右一）与五个弟弟在北京文昌胡同家中合影

位显赫的邻居——文昌胡同15号,是奉系军阀张作霖在北京的公馆。1928年东北易帜后,张学良任国民革命军副总司令,这里称"陆海空副总司令行辕"。张作霖入主北京后,大批奉系军阀在这里进进出出,酒池肉林,耀武扬威。王逊的祖父瞧不上这些五毒俱全、祸国殃民的将领,曾作诗严斥之,说他们夜夜笙歌,喝的不是酒,是黄花岗上烈士们的鲜血。[15]

小学、初中的时候,另一位对王逊有重要影响的家庭成员,是他的姑姑王葆廉。1923年王逊跟着她回北京上小学,第二年女高师改为国立北京女子师范大学,王葆廉考入女师大,是国文系第一届学生。这时王逊的祖父和父亲正在汉口替吴佩孚办兴业银行,他和母亲、姑姑住在文昌胡同家里,因王葆廉不准备结婚,王逊就名义上过继给她为子。

现在大家都知道著名的"三一八惨案",当时在女师大任教的鲁迅,写过一篇《记念刘和珍君》,纪念在惨案中牺牲的女师大学生自治会主席刘和珍。刘和珍死后,王葆廉被推选为女师大学生自治会主席。当时国共合作,在军阀势力统治的北京,国民党、共产党只能开展地下活动,两党在北方的领袖李大钊,也是新文化运动的主力,那时在女师大任教。王葆廉经老师李大钊介绍加入国民党,负责组织北方妇女运动,是当时很有影响的女权主义活动家。

所以王逊家里也是国共两党北方支部活动的一个据点,李大钊常到王逊家召集秘密会议。1980年代初旧房维修,从这处老房子的墙壁夹缝里发现了一大批早期中共党史资料,《北京晚报》还做过报道。这批资料应该就是李大钊被捕的时候[16],军警到处搜查,王葆廉在紧急之中把它们藏到墙壁夹缝里的。

王逊的姑姑这时也参加了新文化运动中的很多活动,在报刊上经常发表提倡妇女解放的文章。她和一些文艺社团保持着密切联系,像鲁迅支持过的沉钟社——它的发起者是被鲁迅称为"中

1930年代师大附中教师合影

国最为杰出的抒情诗人"的冯至,冯至夫人姚可昆是王葆廉的同学,他们的婚姻是王葆廉和沉钟社另一主将杨晦促成的,冯至夫人的回忆录里提到过这事。[17]另外像鲁迅夫人许广平、齐白石著名的女弟子刘淑度、教育家石砳磊等,都是王葆廉女师大的同学和好友。刘淑度拜齐白石为师,是通过李苦禅的介绍。李苦禅当时叫李英杰,是北平艺专的学生、齐白石的大弟子。刘淑度认识李苦禅,也是通过王葆廉的介绍,他和王葆廉是山东同乡。这里顺带说一下,王逊师大附中的美术老师王君异[18]也是齐白石的弟子,王逊对美术的兴趣和绘画基础是王君异老师培养的[19],王君异是京华美专创始人,也是当时很有影响的国画名家。

王逊初中毕业时,王葆廉回济南担任山东省立女子高等师范学校校长。她精通文字学——过去叫"小学",学术上走的仍是清代朴学的路子。她治旧学,同时又是一位提倡新文化、新思想的现代女性。"五四"时代,一些具有女权思想的知识女性要求走出家

庭、与男性平权,她们为了事业往往选择不结婚,当时社会上对这样的女士也尊称"先生"。冯至先生的女儿冯姚平给我写信说:"你的姑奶奶、我母亲的好朋友、我的王姨、我妹妹的'干爹',她的一言一行,好像就在眼前。我的'干爹'叫戴励之,也是她们同学、好朋友,也是一直从事教育事业、终身未婚。那个年代对知识女性就是这么不公平,在事业和家庭之间,往往必须做出非彼即此的选择。"[20]

民国时期的北京,虽是"五四"新文化运动的发源地,但文化界旧派的力量也十分强大,这并不像后人在历史书或影视作品上看到的,似乎只有新派进步人士活跃的身影。对此,徐悲鸿就说过:北京确为新文化运动策源地,但也是"最封建、最顽固"[21]的堡垒。当时所谓新旧,既有思想上的进步与保守,也有学术上的传统与革新,治旧学的人当中也有不少像王逊祖父和姑姑那样具有新思想的人,况且新旧思想、新学旧学也不断吸收融通,所以新与旧的问题不能简单论定。从学术上说,北京各大学的文科,除清华、燕京这样极少数的"洋学堂",旧派仍是多数。1948年评选第一届中研院院士时,当选的人文学者中也是旧派占了大多数。据参与了这一工作的夏鼐说,评选时称旧派为"文史科学",新派为"社会科学"。"社会科学"主要用西方的理论和方法,"文史科学"则"继承清代朴学一系统"[22]——当然,承袭旧学而能称为"科学",说明也在转型和进步当中。

从另一角度说,民国时文化人数量有限,北京本地新旧人物之间,门生故旧、亲戚同学,往往有盘根错节的各种联系,思想观念虽有种种不同,在一起也都相安无事。王逊本人和他的家庭,与新旧人物都有广泛联系,不少还是几代的世交,解放后管这种情况叫"社会关系复杂"。这也是当新旧国画矛盾激化后,让他负责这项工作的一个原因。

概括来说，王逊生在一个具有现代启蒙思想的家庭，成长于"五四"新文化运动的时代氛围中，这对他一生的思想观念都有深刻的影响。

青少年时代：启蒙、救亡的双重变奏

从王逊早期所受的家庭和社会影响也可以看出，他的青少年时代一直交织着两条线：一条是启蒙（读书）的线，一条是救亡（革命）的线。启蒙的话题是从清末就开始的，到民国初期，发展成新文化运动，实际二者是一回事，新文化运动可以看作是启蒙的一部分；另一条线是民族危机引发的救亡运动，逐渐演化为越来越激进的革命。按照李泽厚的说法，是"救亡压倒了启蒙"[23]，就是说，激进的革命轰轰烈烈搞起来了，启蒙的任务却没有完成。其实在积贫积弱的近代中国，启蒙从根源上讲也是为了救亡，这可能从一开始就没办法分清楚。

像前面说到的，从"二十一条"到"五四"运动，到"九一八"事变，再到"七七事变"后开始全面抗战，民族危机是主要矛盾，救亡的任务凸显出来，就没时间去启蒙了，因为启蒙是一个长期、漫长的工作，救亡是当务之急，所以"救亡压倒了启蒙"——这是当时社会的普遍性。

1933年王逊考入清华大学。[24] 9月17日开学典礼上，清华校长梅贻琦沉痛地说："两年前之明日，即为我国最严重之国难开始时期（指'九一八'事变），不知何时即受外界扰乱而停止诸君之学业"；第二年（1934年）开学典礼上，梅校长又说："幸而一年平安度过，未发生事故。""吾辈知识阶级者……均需埋头苦干，

忍痛努力攻读,预备异日报仇雪耻之工作。"²⁵——至此,清华园中的主流声音还是"读书不忘救国";到第三年(1935年),师生已普遍认为救国重于读书,校园中的口号也变成了"救国不忘读书"。于是清华、北大联络各校纷纷成立了"学生救国会",到年底,就爆发了当时称为"抗日救亡运动"的"一二·九"运动。

具体到王逊的成长经历中,他早期也有思想激进、倾向革命的一条线。我举几件事来描述一下他的思想发展脉络:

王逊上的师大附中是当时北京最好的中学,无论老师、学生都是最好的,像钱学森、张岱年、于光远等,都是那时师大附中培养出来的学生。王逊上初中的时候,钱学森正在校内上高中。王逊他们这一届也出了很多杰出人物,如天体物理学家林家翘、历史学家杨联陞[26]、生物学家陈阅增、"龙潭后三杰"之一的陈忠经、哲学史家齐良骥、京剧表演艺术家赵荣琛、革命家郑天翔等。[27]

他上高中时,"九一八"事变爆发,日本占领东三省,进而攻占山海关、热河,29路军开往前线,揭开了长城抗战的序幕。这期间,校园里弥漫着不断高涨的抗日情绪,学校组织学生到天安门参加抗日集会、为前线将士捐献钢盔,还请来王逊祖父的好友吴佩孚和29路军总参议秦德纯两位将军到校演讲,宣传抗日。[28]

在这个民族危机空前深重的时刻,王逊参加了一个地下组织,对外叫"读书会"。当时北平的"读书会"很多,大部分是有政治背景的,现在披露出来的党史资料也证实了这一点——那时中共在北方通过"读书会"这种方式发展组织、开展地下斗争。[29]他参加的这个读书会据点在哪儿呢?就在著名民主人士蓝公武家里。蓝公武在民国初年是大名鼎鼎的人物,他是梁启超的得意门生,"梁门三少年"之一。蓝公武早年留学日本、德国学习哲学,特别心仪统一了德国的政治家俾斯麦,俾斯麦把德国从贫穷分裂

1948年任华北人民政府副主席时的蓝公武

德文版《资本论》，1922年汉堡出版

的国家变成统一富强的帝国，被称为"铁血宰相"。蓝公武给他的长子起名"蓝铁年"，寓意"铁血之年"——蓝铁年与王逊同龄，也生在1915年。从这个名字可以看出，蓝公武比王逊祖父思想更为激进。抗战胜利后他去了解放区，受到中共方面高度重视，曾任华北人民政府副主席，1949年后是第一任最高人民检察院的副检察长。蓝铁年是王逊的同班同学，受父亲影响，在家里办起"读书会"，每到周末，就约几个同窗好友到家里一起读《资本论》。他们读的德文原版《资本论》，据说是蓝公武特地托人从日本买来的。蓝公武这时是北京大学和中国大学教授，在课堂上也讲《资本论》，他也是最早公开讲授马克思主义学说的大学教授。蓝公武很支持他们的"读书会"，常参加他们的讨论，王逊的德文底子就是这时打下的。

这个"读书会"的成员都有谁呢？就是王逊和他师大附中的几个同学，当时几人还拜了把子，叫"金兰之交"。这几个同学后来

也都各有成就：蓝铁年担任过燕京大学学生会主席，北平沦陷后仍坚持宣传抗日，被日寇抓了起来，宁死不屈，是个革命家。前面提过的陈忠经，师大附中毕业后考入北大，抗战爆发后任长沙临时大学学生会主席，后来长期潜伏在胡宗南身边为中共提供情报，是隐蔽战线的奇才，胡宗南"闪击延安"的作战计划就是他传递出来的，1949年后是国际关系学院首任院长。齐良骥上的是北大哲学系，后来也在西南联大教哲学，是著名的康德研究专家。林亮清华毕业后投身抗日前线，做过新四军的团政委，建国后任第一任拉萨市委书记、云南大学党委书记。此外还有著名经济学家薛观涛、邓友金。邓友金担任过清华学生会主席，最近著名演员黄圣依和她的母亲邓传理女士出了本自传，介绍了她们的家世。[30] 书中说，邓传理的父亲是邓友金，爷爷是四川保路运动领导人邓孝可，姑姑邓季惺是著名报人、《新民报》和《新民晚报》的创办人，邓季惺的儿子是著名经济学家吴敬琏。邓孝可是王逊祖父在日本法政大学的同学，他们都是清末有名的立宪派。邓友金还有个哥哥邓友德，大概有CC派背景，抗战胜利后任行政院新闻局副局长，1949年后去了台湾。邓友德1930年代在北平创办了《觉今日报》，聘王逊为特约记者，负责在清华学生中组稿。王逊参加创办了《觉今日报》的副刊《文艺地带》，这是当时著名的左翼青年文化阵地，研究者称"北方革命青年的聚集和左翼文学在北平的展开"由此开始[31]，但王逊"文革"中却因这件事被诬为"替特务报纸奔走卖命"[32]，他在美院"牛棚"中被反复甄别、批斗的"特务问题"即因此事，当然是强加给他的莫须有罪名。

蓝公武家的地下读书会一直持续到北平沦陷时期，是北方地区早期传播马克思主义的地下党外围组织。这个读书会后来的成员还包括比王逊低两届的音乐家李德伦，他是王逊二弟王述的同学。王述上清华后染病去世了，据李德伦说，王述是师大附中最

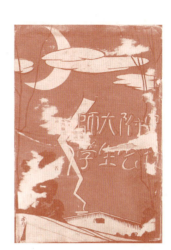

1930年代北京师大附中学生会刊

早的中共地下党员。

上大学后,这个读书会的成员分布在清华、北大、燕京大学,他们串联在一起,在"一二·九"运动中发挥了重要作用。他们在一起办过一些刊物,包括《火星》《北方文艺》《文学导报》《青年作家》《国防文学》《新地》等,还联合几所大学的学生成立了"北方文学会"。大家都知道左联——现在一般说的是在上海,由周扬、鲁迅他们领导的左翼作家联盟。当时在北方也有左联,北方左联是中共北方局领导的,王逊也是其中成员。陈忠经、林亮在"一二·九"运动中都被捕过,王逊也上了宪兵三团抓捕的黑名单,家里人说搜捕他的时候,有同学给他报信,他躲到清华天文台上未被抓到,后来到南苑乡下躲避了一段时间。也有同学回忆说,王逊因参加反帝大同盟被捕过[33],不知是一次还是两次。

在清华,王逊是"一二·九"文学活动的活跃分子,先后参加过反帝大同盟、社会科学联盟、现代座谈会、国防文学社(即清华左联小组[34])、清华文学会、北方文学会、北方左联、北平文艺青年协会等,这些都是中共领导的外围组织。王逊的清华同学、

与中学同学一起创办的「一二·九」运动文学刊物《火星》

历史学家赵俪生的回忆录里写过这段历史,我记得赵俪生说,我们现在的"一二·九"运动叙事不准确,是一种塑造。他给韦君宜[35]写信,说不应这样写历史,韦回信大概是说,现在只能这么写。[36]韦君宜、赵俪生、王逊都是清华文学会的成员,这个组织的前身是地下党领导的"清华园左联小组",对外称"国防文学社",不久为扩大影响,又联合一些右派和中间力量的同学,像何炳棣等,成立了清华文学会,但主体还是左派同学,主要成员还有蒋南翔、姚依林、魏东明、陈落、王瑶、冯契[37]、郑天翔、荣高棠、杨联陞、穆旦、蒋荸华、赵德尊、王永兴、孔祥瑛等。

这些发起了"一二·九"运动的清华精英在运动后期出现了争论和分裂,分为"元老派"和"少壮派"。[38]元老派是指最初发起、领导"一二·九"运动的一些人;少壮派是后加入进来,但思想更为激进的一派,为首的是蒋南翔。蒋南翔从运动资历上属于元老派,但思想上与少壮派一样。韦君宜在回忆蒋南翔的文章[39]里写了这次左派学生的分化,说元老派是"会讲马克思主义、主张

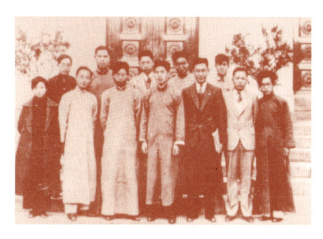

1935年《清华周刊》社合影,该社成员多为"清华左联小组"成员,前排左起韦毓梅、吕若谦、杨德基、蒋南翔、唐宝鑫、王辛迪、蒋荸华,后排左起吴承明、姚依林、章惠中、华道一、吕凤章,王逊因被捕未在合影中

行动稳健的老资格们",少壮派是"冲劲大,愿打愿拼的一伙人"。元老派后来被当成反面写到历史中,这里面有几位值得特别提起的杰出人物,像清华社会学系学生蒋弗华[40],当时清华的教师和学生对蒋评价甚高,称他是"人类的一个花朵"[41],可见天分之高。他和王逊在"一二·九"运动中代表清华发起成立了"北平文艺青年联合会"(一说是"北方文学会"),联合其他大学在香山召开了成立大会[42],现在香山樱桃沟还有"一二·九"运动纪念亭,就是纪念这次的集会。蒋弗华死得很惨,据说是去山西抗日的途中被暗杀了,究竟哪派干的也说不清楚。[43]另一个元老派领军人物是徐高阮,他也是清华哲学系的,比王逊低一级。"一二·九"运动期间徐任中共北平市委宣传部长[44],党内资历比蒋南翔还要老,是清华党的外围组织"社会科学联盟""现代座谈会"的发起者和领导者。徐高阮与蒋南翔的争论,党内称"北平问题",当时中共北方局领导人彭真、刘少奇都亲自出面协调[45],后因徐公开发表反对政党操控言论而被开除出党。徐高阮后来在西南联大转入历史系,跟着陈寅恪学习[46],周一良称他是陈寅恪学生中最有才华的一个[47],1949年去了台湾,任职于"中研院"。清华元老派还包括丁则良、王永兴[48]等,这些人后来在西南联大成为青年学术精英,被称作是西南联大的"少壮派",这到后面再细说。他们都认为学生运动应回到救亡运动的起点。[49]元老派实际是最早在清华传播马克思主义学说、领导发起"一二·九"运动的。

清华学生的争论,不久也传到延安,毛泽东有一篇《对北方青年发表的谈话》专门谈了这个问题。[50]元老派的观点,蒋弗华写过一篇《青年思想独立宣言》[51],徐高阮、王永兴也写过几篇文章,有兴趣可以找来看看。

王逊那时也"自命为马克思主义者"[52],但他一直不肯入党——他不热心党派政治,这与他的个性和早期家庭影响有关。

在清华

他对马克思的认识和理解,主要还是从思想启蒙、从社会公平正义和人的自由发展的角度,他称马克思是"近代最伟大的先知者"。[53]清华元老派和少壮派发生争论时,王逊正因生病休学。1936年冬,他病愈回到清华后,写过一篇谈"植物性的生命"的散文:"植物性的生命是自立的,是庄严的孤独,既不侵害他人,也不把自己作任何不合理的牺牲。……大家为什么不向那一些安静的植物们学习呢?"[54]——追求个体生命的精神自由,消除抹杀精神自由的奴性,是新文化运动思想启蒙的精神内核,王逊说的"不合理的牺牲",是指个体精神自由受到操控和抹杀。他以此表示了对运动中争论的看法。

1930年代还有个特殊的现象,就是整个知识界集体左转。胡适当时就感慨说,北平的刊物基本上都是红色的了,都在宣传马克思主义学说,"马克思列宁一派的思想就成了世间最新鲜动人的思潮……个人主义的光芒远不如社会主义的光耀动人了"。[55]在王逊考入清华的1933年,参加阅卷的朱自清发现,清华设在北平、上海两地的考场,共收上来2000余份作文卷,表达的都是

"恨富怜穷"的时代潮流思想。⁵⁶为什么会这样呢？简单说，就是1929年爆发了世界性的经济危机、美国经济"大萧条"（The Great Depression）；与此同时，苏联完成了第一个五年计划（1928—1932），实现了工业化。所以知识界普遍认为资本主义不行了，社会主义将成为主流。王逊当时也持这种观点，他在清华"非常时期与国防文学座谈会"上发言说："就全世界来说，资本主义已经到了最后时期，一天天地在没落了。"⁵⁷——社会主义必然取代资本主义，这是他早期思想"左倾"的时代背景。

早期研究：美的理想性和中国艺术史探源

但在知识界集体"左倾"的过程中，也有个体的特殊性，例如刚才说的清华"一二·九"运动中的元老派。这些"会讲马克思主义"的经典学说笃信者后多遁入书斋，倒并非都是因为在党内斗争中落败，或许还有一种更深层次的文化自觉，就是要继续新文化运动的启蒙任务，促进"人的自由而全面的发展"——这是马克思《资本论》中的原话⁵⁸，而不是来一场革命就能把中国社会的问题解决了的。

在近现代史上，"革命"与"建设"是改造（或改良）中国社会的两种不同选择、不同路径，也是两股推动社会进步的力量，前者最为激进，后者较为保守。像1917年梁启超为南开学子讲演，就大力提倡"建设"：

> 至若吾国处飘摇欲倒之境，所恃者厥惟青年。而青年尤贵乎有建设之长、排难之力。

> 方之齐家者，处败坏家庭，必先改良其家风。而此家风又为素所熏染，改之维艰。然舍此一道，别无良策。是非有大毅力排万难以刨之，不易成功。诸君之于国家，亦宜以改革家风之道改革之，无用其迟疑。
>
> 盖青年今日之责任，其重大百倍于他人。而又只此一策，足以兴国，自寻生路于万难之中。吾希望诸君处现今之地位，先定一决心焉。知其难处，必破其难关，而后立志定方针，以从事于建设。[59]

王逊选择学术道路，就是梁启超所言的"立志定方针"。1935年正在考虑专业方向的王逊在清华校刊上撰文说："至今中国一切旧有的东西都被抛弃到角落，代之而兴的是一切新的、能够适应于新的经济基础的东西，现在中国的改造应该是社会全般的，而不是特异的、部分的改造。……今日的中国所缺少者实在是真正能够在复兴期的中国尽一部分责任的人才。所缺乏的不只是物质建设一方面的人才，而同时在文化建设方面的人才也是一样。"[60] 他强调社会改造、强调文化建设、强调应培养"现代头脑"，概言之，就是追求中国社会的现代性。所谓"现代"和"现代性"，从社会学意义上讲即世俗化、理性化、民主化、个人化及科学的兴起[61]，这其实就是新文化的方向。

王逊研究美术史，也是从这一年开始的。当时清华学制是仿效美国大学的"通识教育"（General Education）[62]，大一不分专业，大二开始才由学生自由选择系科。王逊本打算学建筑，但在"大一国文"课上因成绩优异，受到老师闻一多、林庚的热情鼓励，于是在大二先进入国文系学习。不久，从西欧游学回国的哲学系教授邓以蛰给他们上美学和美术史课[63]，王逊受其影响，一个学期后又转到哲学系，随邓以蛰专攻美学和美术史。[64]

邓以蛰是清代大书法家邓石如的裔孙、"两弹元勋"邓稼先的父亲。抗战前后，他兼任故宫书画鉴定专门委员、北平美术会理事长[65]，还在徐悲鸿接手北平艺专前做过艺专的校长[66]。邓以蛰一直是将王逊作为自己学术上的传承人培养，王逊跟他学习时，他正在审定故宫书画，这中间每隔一周就带王逊去一次故宫，给王逊买票，还请他吃饭。王逊对邓先生也极为尊重，直到1956年王逊主持制订国家美术学科发展规划和筹办美术史系时，还时常向他请教。当时王逊带着自己的学生到北大朗润园拜访邓先生，像小学生那样毕恭毕敬侍立在老师身旁汇报工作，给学生留下了深刻印象。[67]

邓以蛰先生还为王逊提供了很多向校外学者请益的机会。前面说到蓝公武家的"读书会"，那是政治性组织；当时北平还有一种"读书会"是学术文化沙龙，最有名的，大家都知道"太太的客厅"——梁思成、林徽因家的沙龙。其实如果翻阅老报纸，会发现更重要的据点是在哪儿呢？在美学家朱光潜家——林徽因、沈从文、邓以蛰这些人周末都聚到那里。1930年代有过京派、海派之争，海派是宣传革命的文艺家，京派则主张启蒙、强调文化建设，朱光潜家的小院、"太太的客厅"都是京派活动的据点。这些沙龙的议题中，美术史是新兴的"时髦"学问，邓以蛰常带王逊来朱光潜家参加沙龙，王逊也是在这里认识了沈从文、林徽因、梁思成、朱光潜等人。当时北平的报刊对朱光潜家的沙龙活动有过连续报道。那时知识界有个共识，研究美术史是复兴中国文化、重构文化品格和民族精神的重要载体。

我在《王逊与中国美术通史写作》[68]一文的注释中，列出了王逊大学时代交往的校外学者，其中包括以沈从文主编的《大公报·艺术周刊》作者群为代表的"京派文化"圈：容庚、徐中舒、郑振铎、梁思成、林徽因、郑颖孙、林宰平、卓君庸、邓以蛰、凌叔华、杨振声、贺昌群、罗暟、向达、王庸、刘直之、秦宣夫

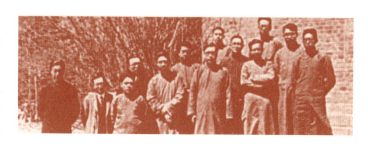

1936年4月中国哲学会成立合影。左六王逊、左四金岳霖、左七冯友兰

等。[69]这份名单与滕固[70]1937年主编的《教育部第二次全国美术展览会专刊》[71]作者群基本一致，都是战前中国艺术史研究的一时之选。

另外，王逊还经常参加中德学会（Deutschland Institut）的活动。这个学会1933年成立于北平，一开始叫"中德文化协会"（Institut fürdeutsche Kultur），后改称"中德学会"。学会中方负责人是杨丙辰，他是中国第一代德语教育家、北大德语系首任系主任。杨丙辰是王逊在清华"大一德文"课的老师，他也很器重王逊，推荐出版过王逊的诗集[72]，并介绍他参加中德学会的活动。现代意义的美术史学科起源于德语地区[73]，中德学会骨干蔡元培、杨丙辰、冯至、宗白华、滕固、贺麟等，都曾在德国研习美术史。这个学会编译出版的《五十年来的德国学术》第二册里，就收有滕固翻译的德国艺术史家戈德施密特（Adolph Goldschmidt）的《美术史》。[74]中德学会也是将现代美术史学传播到中国的重要学术组织。

王逊大学时参加的学术组织，还包括1936年成立的"中国哲学会"[75]、1937年成立的"中国艺术史学会"[76]，前者有冯友兰、汤用彤、贺麟、金岳霖、宗白华、方东美、张君劢、胡适等著名学者，后者有邓以蛰、滕固、马衡、宗白华、秦宣夫、吕凤子、唐兰、徐中舒、余绍宋、董作宾等，王逊加入这些学术组织时不过20岁上下，都是其中最年轻的会员。

王逊为《清华周刊》设计的封面

王逊早期重要的学术论著,是1936年分两部分发表在《清华周刊》上的《美的理想性》和《再论美的理想性》,我将其统称为"两论美的理想性"[77],这也是他最早的美学研究论文。《美的理想性》这篇文章在美学界很有影响,现在出版的几本《中国现代美学史》[78]都提到了这篇文章。这篇文章的重要性在哪儿?简单说,王逊研究美术史——直到他五六十年代撰写的几部美术通史,主要指导思想和学术理念都是在探索"美的理想性",这是他学术思想的一个核心。

从美学、哲学上讲,王逊的研究主要受实在论(Realism)的影响。实在论至少可追溯到柏拉图,他把世界分为"理式"(Form,英文idea)和我们感觉到的世界,"理式"是理想的形式,我们感觉到的世界是由"理式"复制出来的。王逊发展了这种认识论,他认为美的对象都具有一形式,但形式本身没有意义,"美是一种心理状态(mode),这种心理状态是由主体与客体的某种方式重合得来的",这就是他所说的"美的理想性"。他进而提出,

一　学术酝酿期：早期经历和学术理想

1936年出版的以救亡为主题的诗集

1930年代清华纪念刊上的王逊

美 的 理 想 性

—— 美的性質的孤立的考察 ——

黎舒里

藝術是一人類的行為，美是一種人的力量。我們已經很習慣的把這兩個名字給連結在一起，而且常常用來指同一東西。現在為了不任意移轉二者各自的範圍和討論的方便，我們把它們區別來看罷。

說把藝術與美區別來看，並不是說，切斷兩者的關係。相反，我是在中間找出一新的關係來，在過去，許多人都習用着藝術與美這兩個字，而常常有一種混淆。也就是任意將二者的範圍縮小或擴大。結果，一方面我們固然也能知藝術或美的意義，然而，有時候，而且常常不可免的，被許多旁的觀念與意見闖入我們考察的範圍。不相干的問題更增加了意見的糾紛，而使原來問題的探究成為無謂的爭辯。

如談到藝術，我們知道，有三個永久在彼此仇視着的意見。一是形式論者，一是內質論者。形式論者只單純的講到一件事：「美是形式的原則。」而內質論者則以許多其他的解釋同時附注在「美」之後，而不斷的索求社會的，道德的，歷史的，以及哲學的意義。其實在後者，是整個意見中有一個曲折，這曲折代表一個轉向。也就是，當他們的意見發展到一定的步驟就要從美的

圈子中跳出，而注意到一些更多更多的事情上去，但是逃出轉向，和曲折都是為形式學所不能接收，而且絕對排斥的。他們以爲這是不需要的，是多餘的，甚至於不客氣指摘為一種浪費一種由偏見得來的錯誤的結論。其實，雖然他們這樣分歧，有時兩極端派各自抹殺着對方的地位（同時也不免聯帶的犧牲了自己一部分寶貴的意見。）而對於同一事實，他們的論結都是代着真理的。舉例，如：米琪蘭古羅的樂園的放逐的壁畫，東羅馬的嵌石畫，哥特式敎堂，波斯的織錦，無論是新興唯物主義的批評家，或神秘主義的直觀論者都能承認其價值。同時在純粹「技術上」的成功，兩者的估計與推崇也都能一致。不過，唯物主義的批評來如弗理朵之流更指出了「時代的意義」「社會的解釋」。這許多在我們看起來也是無可非難的。

形式論者呵責內質論者的理由很多。我們無需一一提出。而實在說起來，並沒有接觸到內質論者的意見中心，我們知道，藝術是代表一天才的整個人格的活動。乃不可否認的事實。而人的生活又是一種複雜的構成體，它代表多少層面的總合而不具一清晰的界限。所以，如果把藝術品只限制在人心的一隅未免太陋。一天才生存在一社會中，代表一歷史的段落的社會中，這一社

"美的理想性"是能动的人格实现(净化)的结果。

大家通常所说的第一性、第二性的问题,即唯物、唯心的问题——把物质当成第一性,就是"唯物",这是一派;把精神当成第一性,就是"唯心"。大部分实在论者承认第一性是物质,包括王逊在内,所以他们认为他们能接受唯物论。但王逊认为客观世界并不是美,美是人格理想,艺术是表现人格理想的形式。在王逊之前,几乎没有人从主客体联系的角度去阐释美的本质,甚至直到1980年代,中国美学界还在争论美究竟是主观的还是客观的——所以上海学者陈伟在《中国现代美学思想史纲》中特别指出,王逊这篇文章,是"到他为止的中国美学史上最具合规律性的探讨美的本质的方法"。[79]

王逊的美术史——后面说到教材时还会展开说,从学术理念上,一直在探索写一部"人的美术史"。很多评论说他的《中国美术史》注重社会经济背景等因素的联系,这还是表面的——或者说是现代美术史学的范式(paradigm)。他实际是在写人的能动性,也就是人是怎么发现美、创造美的。在早期研究中,他就曾引用马克思批评机械唯物论的话来表达他的主张:"近代最伟大的先知者曾指斥费尔巴哈以及一切机械唯物论者的缺点即在'把事物、真实世界,或对外界的感觉,只就其映射于人们的感受的客观意义客观形式方面去观察它考察它;而不把它在人的意义上,在与人类的活动及实习的关联上,就是说在主观的意义上去考察它'。"[80] 所以王逊的美术史既不是讲自然美、客观美,也对"笔墨"等纯粹的形式不感兴趣,他是在讲人,讲主客体之间的联系,即艺术创造。这是他美术史研究的主线,贯穿始终。

王逊很欣赏石涛,因为石涛关注到创作者(石涛称为"我",也即王逊所说"人格"[81])的心和大自然的心(王逊称为"宇宙之心")之间相互作用、印证的关系,这就是石涛的"一画"理

王逊早期论文《玉在中国文化上的价值》收录在1937年《教育部第二次全国美术展览会专刊》,1938年辑入《中国艺术论丛》出版

论。王逊是学哲学、美学出身的,他的这些新实在论的东西,目前还少有深入的研究。

也是在这一年,王逊还撰写了另一篇文章《玉在中国文化上的价值》,发表在1937年出版的《教育部第二次全国美术展览会专刊》上[82],这是他第一篇美术史论文。这篇文章是对中国美术史的溯源研究,他从上面所说的"美的理想性"——人与自然的关系、美感的产生和艺术创造的起源入手,运用古代文献和近代考古实证的双重证据,得出的研究结论是:中国美术史是从中国人对玉石的发现和使用开始的。

从这篇文章可以看出,他早期的研究思路是非常清晰的:研究中国美术史,要从原始时代美术活动的发生这个本源上去探索,具体包括两个问题:一是时间上的,即中国美术的开端。石器时代产生了最初的、原始的美术,在中国就是"石之美者"——玉的发现和使用。新石器时代玉石的发现和使用,从实用工具发展为寄托了审美理想的艺术品,是中国美术史的第一页;第二个问题是观念上的,他认为玉在中国文化的形成和发展上具有独特、重大的价值,其中既包含着中国人独有的美感观念,又被赋予了宗

教的、政治的、道德的意义,代表着古代中国人"美善合一"的审美理想。玉给人带来的美感——它的色泽美、光润美、单纯美,与中国古人推崇的道德理想是一致的,"君子比德于玉"[83],于是美的理想又变成道德的理想,更扩充为后世一切美的价值的衡准,影响到中国后世所有的艺术门类。他由英国美学家柏德(Walter Pater)的名言"一切艺术趋归音乐",引申出"若在中国,则可云'一切艺术趋向美玉'"的重要论断,指出中西艺术从本源上的不同,对中国艺术精神做了高度概括。这篇文章也被学界称为研究玉文化、玉美学的奠基之作。[84]

"五四"新文化运动中,胡适提出建设"新史学","重新估定一切价值",其纲领是"研究问题、输入学理、整理国故、再造文明"。[85]王逊这篇文章从题目就可以看出,做的显然也是"价值重估"的工作。

王逊一直将"玉石工艺"作为中国美术史的开端,60年代他撰写最后一部《中国美术史稿》,第一编"原始公社时期的美术"的第一章仍是"从石器到玉石工艺"。[86]按照当时流行的唯物史观,是劳动创造了人本身、艺术起源于劳动,这也是五六十年代历史教科书的统一口径。王逊也接受这个观点,但他认为,远古人类在劳动中开始使用石器作为工具,也在劳动中渐渐有了审美的需要,但旧石器时代使用的石头并不具有美的形式,在中国,美术活动是从新石器时代的玉石工艺开始的。因此,他的《中国美术史稿》开篇第一句就是——"人类创造艺术",而不是"艺术起源于劳动",这也是他始终强调的"美的理想性"。

从王逊早期研究可以看出,他选择的专业方向与他的老师邓以蛰一样,是美学和美术史,前者是理论探索,后者是实证研究,两方面从一开始就紧密关联、相互助益,着眼于整体性的体系建构。正如余辉先生所言:"他的学术研究从来不是孤立的个体,而

是从各个不同的门类构建的艺术史研究框架中体现了他严整的学术思想。"87

蔡元培与现代美术史学进入中国

就在王逊选择专业方向之际，1934年12月10日，蔡元培在中央大学做了一次题为《民族学上之进化观》88的讲演，其中谈到他留学德国的经历：

> 我向来是研究哲学的，后来到德国留学，觉得哲学的范围太广，想把研究的范围缩小一点，乃专攻实验心理学。我看那些德国人所著的美学书，也非常喜欢。因此，我就研究美学。但美学的理论，人各一说，尚无定论，欲于美学得一彻底的了解，还须从美术史的研究下手，要研究美术史，须从未开化的民族的美术考察起……89

这次讲演是否影响到王逊对专业的选择，现在已无从查证。但前引这段话，对了解"美术史"这门学问何以引进到中国至关重要，也有助于加深对蔡元培美育思想的理解。

蔡元培是民国第一任教育总长，和王逊的祖父一样，都是南京临时政府任命的。他们的经历也相似，都是晚清进士、留学日本，又加入了同盟会。王逊祖父留日时开始接受西学，蔡元培就更进一步，他在日本短暂游学后，又到德国留学，并且先后去过三次。90德国是近代思想文化重要的策源地，像康德、黑格尔、马克思等近代以来最杰出的思想家、哲学家都是德国的，在蔡元培

看来,"救国必以学,世界学术德最尊"。他最初想学教育[91],目的是改造国民精神,和鲁迅的"立人"思想是一样的,这也是当时进步思想界的共识。救亡和实现民族复兴,首先要改造国人精神、改造文化,这是蔡元培留学德国的动机。

在德国,他学来学去,先攻哲学,逐渐聚焦到美学和美术史,又追溯到"未开化民族的美术",这是值得认真思考的问题。所谓"未开化民族的美术"[92],就是原始社会的美术,蔡元培也称为"初民艺术"。[93]从美术史、原始社会的美术,能够探究一个民族的文化原创力、探究精神本原的东西,能够发现民族文化盛衰兴替的历史规律,从而找到复兴文化的方法途径。1912年蔡元培从德国回来后,曾三次发表他对"美术的起源"的研究[94],应该就是留德期间的研究心得。王逊第一篇美术史论文《玉在中国文化上的价值》,做的也是这样的工作,他自己也曾说过:"要产生一套对于人生的见解和道德观念,可以从两方面:一方面是生物学的……另一方面是社会学的,如近代若干研究道德问题的人类学家的工作,分析初民社会中的道德原素,寻求道德观念衍变的线索,而断定道德的含义。"[95]最近《学术月刊》上有一篇文章,提到美学家李泽厚、杨伯达等学者都不约而同地研究"巫文化",从文化人类学的角度追溯华夏文明的"根性"[96],这与蔡元培、王逊当年的想法是完全一样的。

从晚清到"五四",知识界对中国"固有文化"做了很多历史性的反思——那时不太用"传统文化"这个词,"固有文化"是指没有受到外来影响的本国文化、旧文化——后来也有人从维护旧文化的立场出发,使用过"本位文化"的提法。对本国文化存在的问题,作为学人,要从学理上研究它、解决它。我们有些问题究竟是怎么来的?怎么突破?怎么建立起新的东西?这是思想启蒙的首要任务。

1930年蔡元培为商务版《教育大辞书》专门撰写的"美育"词条

蔡元培经过研究,提出的解决方案就是现在大家都知道的"以美育代宗教"。[97]他认为:现象世界的事业是政治,目的是造就现世幸福;实体世界的事业是宗教,目的是摆脱现世幸福。"教育家欲由现象世界而引以到达于实体世界之观念,不可不用美感之观念"[98],这是因为美感介于现象世界和实体世界之间,美是超功利的,可以陶冶性情,使人"日进于高尚者"。蔡元培将这种作用概括为"美育"。[99]

王逊的"两论美的理想性",实际探索的就是"美育"。在第一篇中,王逊对美的性质做了考察,提出美感是本质的(不功利)、不自私的,美是独立的和分离的;第二篇中,王逊重点对德语Einfühlung(感情移入)一词做了语义分析:他说这词的本义原是"在一物中觉察出自己来"。德国哲学家陆宰(R. H. Lotze)是第一个把它用在美学上的人,陆宰对这词的解释完全是生理的解释,即筋肉动的感觉;到立普斯(Lipps)则从心理学出发解释为一种观赏态度,即"动的观念"或"我"(ego);叔本华(Arthur Schopenhauer)说是"意志"。王逊认为,美感的这一特质,是实现了"生命的总和",即"人格"。[100]参照王逊的研究,蔡元培说

的"美育"乃"人格之实现"——所谓"实现",就是亚里士多德说的"净化作用"。蔡元培借中国古语称为"陶冶性情"[101],"性情"即"人格","陶冶"之意与"实现""净化"同。

蔡元培提倡美育,是针对本国固有文化的缺陷和不足提出的改造方案。他强调,人类社会的进步都是从原始蒙昧的宗教时代逐渐演进到现代文明的科学时代[102],通过科学美育取代宗教的情感寄托是向现代社会转型的关键。这就是他所说的"民族学上之进化观"。

现在国内的"民族学",主要指以少数民族（Ethnic minorities）社会历史为研究对象的学科,这是1950年代后才定下来的,与蔡元培当初从德国引进的"民族学"（Ethnology,德文Vlkerkunde）[103]是不一样的。"民族学"的学科中译名出自蔡元培[104],他说"民族学是一种考察各民族的文化而从事于记录或比较的学问",尤其"注意于各民族文化的异同"。[105]19世纪后期兴起于德语地区的民族学研究,主要是对异族语言和文化的描述与比较,具有考察和记录全球文化的传统[106],学科性质相当于英美国家的"文化人类学"（Cultural Anthropology）。蔡元培在德国研习美术史时就"辅以民族学"[107],他认为民族学对实现"美育"理想至为关键,"美术"是内在于人及其物质、社会和精神生活的,不了解人的文化整体及其历史演变历程,就无以解释"美感",而这也是"美术史"的学理基础。蔡元培的"美术"概念应该也是来自近代西方[108],这里姑称之为"大美术"或"广义的美术"[109],包括文学、音乐、美术、戏剧等,相当于我们今天所说的"艺术"（Fine art）;他说的"美术史"也是"艺术史",包括文学史、音乐史、美术史、戏剧史等;由此也派生出文化意义上的民族文学、民族音乐、民族美术、民族戏剧等新兴概念。

在20世纪三四十年代的国内语境中,"民族"（Ethnic group）

这一概念在学界、政界都有过很多争论，其中包含着启蒙与科学、文化与种族等多元复杂因素，这里且不去说它。单从学术上讲，"民族"主要是社会文化共同体的概念，"民族文化"在国内相当于我们今天所说的"中国文化"。王逊大学时也写过一篇关于"民族文学"的文章，对这个概念做过分析，他说："在中国，民族文学才算刚刚发了嫩芽，是一个新兴起来的理论。……民族文学这名字仅能说明是得到了普通一般人的同情，而并不是把脚步站得多么稳固，很多根深蒂固的老牌文学仍拥有他们相当的势力。"[110] 从王逊的理解看，"民族文学"是新兴理论，它有别于"老牌文学"——旧文学，但能调和兼容新旧（可能还有政治上的左右），故而"得到了普通一般人的同情"，即取得了广泛的社会共识。但它显然不是旧文学、旧文化的代称，而是一个有学理基础的历史反思性概念。

1912年蔡元培当教育部长的时候，就明确提出将美育纳入教育大纲，"五育并举"[111]，把美育抬到相当高的地位。1917年蔡元培就任北京大学校长[112]，上任之初就在校内开设了"美学及美术史"课。在蔡元培看来，美学"人各一说"，是人文学说；"美术史"则属社会科学，可以为"美学"提供实证。蔡元培一向推崇孔德（Auguste Comte）的实证主义，追求客观、确实、有实际用处的实证知识，因之对美术史、民族学（文化人类学）这些新兴的社会科学尤为重视。"美学及美术史"共同构成"美术学"，即美的学问，或研究美的科学理论；"美术"即美的技术，或艺术创作技法。"美育"则是以"学"致用——"美育者，应用美学之理论于教育，以培养感情为目的者也"。[113]蔡元培还特别指出："只有美育可以代宗教，美术不能代宗教"，因二者范围性质不同。[114]这是蔡元培实施"美育"的顶层设计。[115]

实际从学科本源来说，"美术史"与"美术学"（或译作"艺术

学""艺术科学")在德语是同一个词"Kunstwissenschaft"。这个词作为学科概念的最早提出者是西方公认的"美术史之父"温克尔曼（Winckelmann）——谢林（Schelling）[116]因此称他是"一切艺术学之父"。所谓"一切艺术学"，就包含现在所说的若干领域：美学、美术史、美术理论、美术考古学等。蔡元培的知识背景源自德国，他本人当然也深谙于此，他所说的"美学及美术史"，实际就是德语"Kunstwissenschaft"，我们可以把它理解为美术史或美术学，或包括美学、美术考古等在内的一切关于艺术和美的科学。王逊曾反复强调："美术史是一种科学"[117]，根源即在于此。

说到美学与美术史的关系，还可以从这两个学科的发端看到它们之间清晰的联系："美术史之父"温克尔曼在其大学时代遇到了一生最重要的学术领路人——被公认为"美学之父"的鲍姆嘉通（Baumgarten）。[118]鲍姆嘉通当时在温克尔曼所在的德国哈勒大学讲授三门课：古代哲学、形而上学的逻辑、历史及哲学百科，他那时正在着意构建一个"与伦理学、逻辑学并列的新学科"，这就是后来为世人周知的"美学"（Aesthetic）。和他的老师一样，温克尔曼日后也成为一个新学科概念——"美术史"的发明人，黑格尔称他"在艺术领域里替心灵发见了一种新的机能和新的研究方法"。[119]他们师生的传承关系与邓以蛰、王逊颇为相似，王逊曾对学生说过，他的老师邓以蛰先生是致力于通过研究中国美术史而开拓中国美学和美学思想史研究的学者。[120]这个说法也在一定意义上说明：美术史研究为美学研究提供了新的研究方法和科学依据，或者说是美学的科学新发展。现在有人说，王逊不是学美术的，是从哲学、美学"转行"来研究美术史。其实从学科本源和学理上讲，美术史不是美术的附庸，美术史与哲学、美学有更直接的学缘关系，这也是民国时北大、清华、南开等大学将其置于哲学系的原因。

王逊的老师邓以蛰先生

叶瀚著《中国美术史》

蔡元培任北大校长时亲自讲美学，又请来他的一位好友叶瀚讲美术史[121]，叶瀚也因此成为中国大学里第一位美术史专任教授。

叶瀚的资料很少[122]，这里多说几句。叶瀚（1863—1933），字浩吾，浙江仁和人，晚清教育家、维新派名士。早年留日，曾帮张之洞创办自强学堂，1902年与蔡元培等发起"中国教育会"[123]，从日本译编了大量教科书。他还是故宫博物院院长马衡的启蒙老师。在北大，他是旧派里的新派、新派里的旧派，但思想通达、不保守。在北大国学门的一次会上，正在提倡"新史学"的胡适对叶瀚提出批评，说他只知从故纸堆里找材料，这是条死路，生路是科学实证研究。叶瀚答说自己"行年将六十有五岁，从事考古，时已不及。适之先生希望犹大。我但愿在死路上多做点收集工夫，而让后人好开生路"。以此看，叶瀚是接受新学主张的。

他留下一部《中国美术史》[124]，内容分绘画、雕塑、工艺三编，尽管科学实证的内容不多，整体框架也已超迈了传统画学体系。这部书后来仅《诸家中国美术史著选汇》收录过其中一编[125]，注意的人不多。总之，这是一位值得引起重视的美术史先驱。

叶瀚在北大等校教了近20年美术史，直到"七七事变"前去世。略晚于他，邓以蛰从1923年起在北大、清华等校教授美学和美术史，到1949年已有二十多年。王逊是邓以蛰的学术传人，他1946年开始在南开、清华、北大、中央美院教美术史，1969年去世，前后也是二十多年。如果以在中国的大学里开设美学和美术史课而论，蔡元培、叶瀚—邓以蛰—王逊，这是一条很清晰的学脉，是近代以来从西方引进现代美术史学并使之中国化、专业化的学脉。

现在对美术史学科史的研究，往往只关注"艺专"系统，这可能是因为1949年后将美术史专业设在了美术学院（艺专基础上发展的），实际民国时期主要是大学承担着美术史的教学和研究。民国时的大学和艺专办学性质不同：大学是学术机构，研究的是"学理"；艺专属职业学校，培养"具体的技术"。[126]艺专也有"美术史"课，但只是作常识性的了解，任课教师基本是由教技法的画家兼任，没有学术上的要求，内容也多近于传统画史，与现代形态的美术史学是两套话语、两个体系。

在推动美术史研究方面，蔡元培还做过大量奠基性的工作。如他领导成立的国立历史博物馆（今国家博物馆）、故宫博物院（民初为古物保管所）[127]、中央博物院（今南京博物院）古物保管委员会[128]等，一直是最重要的国家级文物机构，一般多强调它们在文博领域的作用，实际也是美术史研究重镇。又如中央美院的前身国立北平艺专、中国美院的前身杭州国立艺专[129]等，这些艺术教育机构的设立、学者培养都是蔡元培亲自安排的，像徐悲鸿，早年在北京大学附设的孔德学校任美术教员，被蔡元培派往法国留

学，回国后从事艺术教育。包括林风眠、刘海粟、滕固等现代美术教育家，都受到过蔡元培的扶植培养，他们也都研究过美术史。

此外还有全国美展——民国时期举办的全国美展，全称是"教育部全国美术展览会"，也是蔡元培推动美育、促进美术史研究的举措。[130]1929年第一次全国美展举办[131]，主要组织者是蔡元培和林风眠；1937年的第二次全国美展，也是滕固在蔡元培的领导下筹办的。另外，鲁迅成为文豪前供职于教育部，蔡元培聘有美术修养的鲁迅做教育部佥事、社会教育司第一科科长——相当于美术、文博处长，负责博物馆、美术馆等社会美育工作。1914年，鲁迅亲自策划了民国第一个全国性美术展览——"全国儿童艺术展览会"。[132]鲁迅也研究美术史，还翻译过日人坂垣鹰穗的《近代美术史潮论》。

蔡元培从任教育部长时起，就大量派遣美育人才出国学习，在此基础上形成了第二代美术史专业学者，到1930年代全面抗战前，一些有条件的大学，如清华、北大、中央大学等都开设了美术史课。王逊就是从西方回来的第二代学者培养出来的第三代美术史学者，也可以说是中国自己培养出的第一代专业美术史学者。

现代意义的美术史学，是在蔡元培提倡美育的背景下引进到中国的，是思想启蒙和新文化的产物。追溯学科历史，蔡元培无疑是最重要的奠基者。在他的大力倡导下，又有一批学者在大学里开设美术史课、从事研究和编写教材、培养专业人才。研究美术史的学科史，应更多关注这些前辈学人的贡献，梳理他们的研究脉络，这也是说清楚学科来源的一部分。

注 释

1　王丕煦（1871—1943），山东莱阳（今属青岛莱西）人。生平事迹见王涵：《王丕煦：从大沽河畔走出的仁人志士》，《青岛日报》2021年12月22日。

2　1912年1月1日，中华民国宣告成立。王丕煦受孙中山派遣，与杜潜、蒋洗凡、丁惟汾等从上海率沪军北伐先锋队3000人乘军舰抵达烟台，组建山东军政府并任民政长，"时在共和宣布后数日"。王丕煦：《丙辰除夕》自注，《韬谷诗存》，1925年；王丕煦著、王涵辑注：《韬谷诗集编年辑注》，线装书局，2022年。

3　王丕煦：《后咏史十二章》，《韬谷诗存》。

4　1913年3月，国民党领袖宋教仁遇害。7—8月，国民党发动反袁"二次革命"，南方各省宣布独立。9月6日，袁世凯《临时大总统令》："王丕煦调京候用。"见《中国大事记·民国二年九月六日》，《东方杂志》1913年第十卷第4期。

5　王逊的父亲王兆咸（1897—1953），字鲁池，抗战期间任国民政府资源委员会技正、湖南辰溪煤业办事处监理、平桂矿务局营运处长等职。参见《资源委员会公报》1942年第二卷第2期；《资源委员会档案·平桂矿务局任命案（一）》，台北"国史馆"典藏003-010102-0186。

6　王丕煦：《自西安门迁文昌胡同新居，口占二首之二》："回廊半亩小园开，疑有子山作赋来。"《韬谷诗存》。

7　马肃（H. Mazot），时任中国政府审计顾问、五国银行团法国代表。

8　王丕煦此时另有诗："逊国纵观巨鹿壁，封疆肯挽鲁阳戈。"亦是此意。见王丕煦：《惊闻"二十一条"签字》，《韬谷诗存》。

9　《十年流水》，《清华副刊》1936年第四十四卷第10期；张玲霞编：《清华文学寻踪（1919—1949）》，清华大学出版社，2001年；王逊著、王涵编：《王逊文集》（以下简称《文集》）第四卷，上海书画出版社，2017年。

10　王丕煦：《惊闻"二十一条"签字》，《韬谷诗存》。

11　《我的故乡》，《清华副刊》1936年第四十四卷第11期；《文集》第四卷。

12　即国立北平艺术专科学校。1918年教育部设北京美术学校于北京西城京畿道（今国家民委大院内）。1922年改称北京美术专门学校，1926年改名

国立艺术专门学校，林风眠为校长。1928年为国立北平大学艺术学院，徐悲鸿为院长，不久辞职。1929年改为北京艺术专科学校。

13　王如璧（1893—1955），字葆廉，早年任山东妇女宪政会代表，1924年考入北京女子师范大学第一期国文系，经李大钊介绍加入国民党，任女师大学生自治会主席、国民党北方支部妇女运动领导人。北伐胜利后任北平妇女协会主席、山东省立女子高等师范学校校长。

14　李大钊故居，在今文华胡同24号，李大钊1920年9月至1924年2月在这里居住，时称"石驸马大街后闸（宅）35号"。韩一德、姚维斗：《李大钊生平纪年》，黑龙江人民出版社，1987年。

15　王丕煦：《新乐府五章》，《韬谷诗存》。

16　1927年4月6日李大钊在北京被奉系军阀逮捕，4月28日就义。

17　姚可昆：《我与冯至》，广西教育出版社，1994年。

18　王君异（1895—1959），四川宣汉人。著名画家、美术教育家，早年师承王梦白、齐白石，1923年毕业于国立北平美专，任北京师范大学附中美术教员、国立北平美术学院国画系教授。1924年创办京华美专并任校长、国画系主任。

19　李德伦：《对附中的眷恋》，"王逊很喜爱美术绘画，后来成为著名的美术史专家。当时学校有个校友会美术部，他们都是其中成员。学校每年都举行一两次画展，由著名画家王君异老师指导，王逊的作品经常得到展示的机会，激发了他对艺术的兴趣"。北京师范大学附属中学校友会编：《在附中的日子》，2001年。

20　冯姚平致王涵，2006年4月22日。

21　徐悲鸿：《四十年来北平绘画略述》，"北京确为新文化运动策源地，而在美术上为最封建、最顽固之堡垒"。黄萍荪主编：《四十年来之北京》（第二辑），子曰社，1950年。

22　"人文组……八位中有两位是社会科学，其余六人都是文史科学。这是由于文史科学是继承清代朴学一系统，已有相当的基础，并不完全需要向西洋学习后始能开始通达，所以尚有几位老人作后辈的典型。同时恐怕也因为这关系，人文组竟没有一位是在四十五岁以下的学者，五十以下的也仅有三位。"夏鼐：《中央研究院第一届院士的分析》，《观察》1948年11月4日第五卷第14期。

23　李泽厚：《启蒙与救亡的双重变奏》，天津社会科学出版社，2003年。

24　1933年8月清华《校长办公处通告第八十一号》公布新生录取名单，本届清华大学共录取285人。《国立清华大学校刊》1933年8月31日第514号。

25　《清华大学昨晨举行开学礼　梅贻琦致词勉学生努力》，天津《大公报》1934年9月17日。

26　杨联陞（1914—1990），哈佛大学讲座教授。1931年转入师大附中高中一部文科，1933年考入清华大学经济系，"一二·九"运动时任清华学生会主席。

27　参见《北京师大附中初中1930级／高中1933级同学录》，手稿复印件，1989年7月第三稿。

28　章惠中：《在附中的那几年》，《在附中的日子》，北京师范大学附属中学校友会编，2001年。

29　李德伦：《地下读书会》，《北京党史》1988年第4期。

30　邓传理、黄圣依：《岁月当可歌》，东方出版中心，2021年。

31　马俊江：《从〈觉今日报·文艺地带〉到泡沫社——北方革命青年的聚集和左翼文学在北平的展开》，《浙江师范大学学报》（社会科学版）2017年第6期。

32　《王逊是怎样为特务报纸〈觉今日报〉奔走卖命的》，中央美术学院革命委员会筹备小组批判组编：《大批判专辑9：打倒反共老手反动文人老右派王逊》，油印本，1968年1月。

33　赵俪生：《记清华园左联小组和清华文学会》，《新文学史料》1983年第3期。

34　清华左联小组成立于1936年初。《陈落自传》："1936年1月间，在北平市委领导下，重新组成了北平'文总'（全称是中国左翼文化总同盟北平分盟）……在文总活动方面，主要组织公开的文艺团体，学习和讨论文艺上的各种问题，创办刊物或从事创作等。"赵石：《洪波序曲》，春风文艺出版社，1999年。《魏东明自传》："1936年初……回校后，蒋南翔要我与赵德尊、王永兴等成立清华左联小组。"王金昌：《从潘家园翻出的历史》，中国社会科学出版社，2008年。

35　韦君宜（1917—2002），原名魏蓁一，湖北建始人。1934年入清华哲学系，1939年去延安。1949年后任《中国青年》总编辑、《文艺学习》主编、《人民文学》副主编，作家出版社及人民文学出版社总编辑、社长。

36　见赵俪生《记被〈一二九史要〉说成是'右倾投降主义者'的一伙人》，

《篱槿堂自叙》，上海古籍出版社，1998年。另，《赵俪生高昭一夫妇回忆录》："1987年，已有五十年不通音讯的韦君宜来信，寄来一本《一二九运动史要》，嘱我读后写一书评。我的意见集中在'反对资产阶级改良主义和右倾投降主义'上，我认为不应该再给哪些活着或死去的人头上扣这样的帽子。他们不过是革命阵营中个别的'持不同政见者'，是革命列车在半路上下车的旅客；但他们当年都是极优秀的青年，并且洞察了'左'倾关门主义之危害的人。在反关门主义的时候，他们可能有过游离大局的一偏之见，这在今天是允许的。我把这些意见，直言不讳地写给了韦君宜，她回信说：'你那些高见自然无法发表。''因为我们搞这一本书，非个人一家之言。'……"（山西人民出版社，2010年）赵俪生（1917—2007），山东安丘人，历史学家，兰州大学历史系教授。1934年入清华大学外文系就读，"一二·九"运动中任清华文学会主席。按，《一二九运动史》由北京出版社出版于1985年，该书第十章第3节《一二九运动史要·反对资产阶级改良主义和右倾投降主义》："在1936年秋天，北平党内学生运动领导核心中出现了以徐芸书（徐高阮）为代表的右倾投降思想。"

37　冯契（1915—1995），原名冯宝麟，浙江诸暨人，哲学家、哲学史家。1935年入清华哲学系，1938年从长沙临时大学去延安，1939年返回西南联大，1943年清华文科研究所哲学部毕业。1949年后创办华东师范大学哲学系。

38　关于清华少壮派、元老派之争，黄秋耘在《风雨年华》中回忆："当时的清华校园内地下组织有所谓'民先'，其内部后来出现分歧，有少壮派与元老派之分，前者如蒋南翔、李昌等，后者如吴之光、徐高阮、黄刊（王永兴）等……至于两派的分野，大体上是少壮派重视发动群众（指广大的大中学生），而元老派则重视联系上层工作（指对二十九军高级将领、教授和社会名流多做统战工作）；少壮派重视实际行动而元老派则重视理论研究；更重要的是少壮派强调在统一战线中无产阶级要保持独立自主，元老派则倾向于一切服从统一战线，一切通过统一战线等等。"《黄秋耘文集》，花城出版社，1999年。

39　韦君宜：《他走给我看了做人的路——忆蒋南翔》，《海上繁华梦》，人民文学出版社，1991年。

40　蒋弗华（1916—1939），一名蒋福华，山西晋城人，1934年入清华大学社会学系，"一二·九"运动学生领袖。

41　赵俪生：《篱槿堂自叙》；槿堂（赵俪生）：《记蒋弗华君》，《清华大学十

级校友通讯》第13期，1995年3月。

42　1936年4月12日上午10时，清华国防文学社、燕京大学一二九文学社在北京西山松堂发起文艺联欢会，80余人参会，成立北平文艺青年联合会。《火星》第一卷第2期，1936年4月16日。程应镠回忆："酝酿成立北方文学会，在一九三六年春夏之交。我代表'一二九文艺社'和大学艺文社。成立会是在西山清华大学农场召开的。清华大学与会的，除魏东明之外，还有蒋弗华和王逊。"程应镠：《"一二九"文学回忆》，赵荣声、周游编：《一二九在未名湖畔》，北京出版社，1985年。

43　蒋死因不详。槿堂（赵俪生）《记蒋弗华君》："蒋弗华在返回老家的路上，在阳城被杀害了。阳城……情况很复杂，中央老三军的部队有，四川十七军李嘉裕的部队有，阎记旧军陈长捷的部队有，薄一波、戎武胜的'决死'一、三纵队有，十八集团军的一二九师的部队有，……一直到现在，谁也弄不清楚蒋弗华是谁人、为什么被杀害的，成为一桩千古悬案了。"蒋弗华好友王勉（笔名鲲西）称因"未能摆脱旧时的地方军事割据者的人际关系，终致死于非命"。鲲西：《图南追忆（7）记社会学系师友》，《清华园感旧录》，上海古籍出版社，2002年。

44　"一二·九"运动爆发后，中共北平市委正式成立，取代临时工委领导北平学运，徐高阮任北平西郊区委书记，1936年夏任市委宣传部长（一说是组织部长）。参见高承志致张宗植，《何凤元集》，红旗出版社，1987年。

45　1936年8月，为解决北平市委党内及清华校内的纷争，中共北方局负责人彭真来到北平了解学生运动情况，在清华大学学生宿舍里住了两周，先后与蒋南翔、徐高阮等人谈话，并对他们进行了当前形势和抗日民族统一战线政策的教育。刘少奇则写了《关于北平问题》一文，从整个北方局和全党的角度对这场党内争议进行了总结。赵晋：《彭真七七事变前在北平》，《北京党史》1997年第4期；《"旧瓶子洗一洗是可以装新酒的"——刘少奇怎样处理1936年"北平问题"》，《党的文献》2009年第1期。

46　王永兴："一九三七年七月，日寇侵占北平。清华大学南迁长沙……我当时是清华中文系三年级的学生，徐高阮兄是清华哲学系三年级学生，我们同时选修恩师陈寅恪先生讲授的魏晋南北朝史，这是我与高阮第一次听陈寅恪先生讲课。"王永兴：《怀念高阮》，转引自《王永兴先生年谱》，《通向义宁之学——王永兴先生纪念文集》，中华书局，2010年。

47　"周一良先生还联想到清华学派的陈氏门生，'陈先生及门众多，影响

深远',其中'我以为脑力学力具臻上乘,堪传衣钵,推想先生亦必目为得意弟子者,厥有三人:徐高阮、汪𥱳、金应熙也。所可惜者,三人皆未能充分发挥作用。徐英年早逝,汪在'文革'中受迫害自杀,而金则作为驯服工具,不断变换工种,终未大有成就也。"散木:《说徐高阮》,《博览群书》1999年第5期。

48 王永兴(1914—2008),辽宁人,清华大学中文系1934级学生。"一二·九"运动中,被选为清华救国委员会委员,1936年代表清华参加了北平学联的各校代表大会,被选为北平学联的执行委员。

49 王永兴回忆:"(1936年秋)北平学生运动有些低落,我主张学生运动应该正常化,不要越出学生的日常读书生活的范围,要考虑大多数学生和教师们的情绪,不要举行罢课、罢考。党批评了我的意见里的错误部分,但我没有接受党的批评。在具体工作里,我常常和党的领导人争吵,和民族解放先锋队的领导人争吵。"王永兴1956年6月23日交代材料,《王永兴先生年谱》,《通向义宁之学——王永兴先生纪念文集》。

50 1937年5月2日至14日,中共清华支部书记杨学诚和北平市委书记黄敬等随刘少奇、彭真赴延安参加全国党代表会议,杨学诚等在会上反映了清华学生的思想情绪和疑问,毛泽东发表了谈话,后称《对北方青年发表的谈话》。据李昌回忆:"(1937年)5月间,我和黄敬、杨学诚、林一山等同志一起又在延安亲自听到毛主席'对北方青年发表的谈话'。他说:'资产阶级的改良主义,正向北方青年发生影响,企图把他们从前线拉到后方,从奋起中拉到平凡安静,从领导地位拉到尾巴主义……'"李昌:《回忆民先队》,《战斗在一二九运动前列》,清华大学出版社,1985年。

51 《书人》,1937年1月创刊号。

52 李松:《宋公行止考补》,郑工编:《宋步云诞辰100周年纪念文集》,文化艺术出版社,2010年。

53 《再论美的理想性——人格之实现》,《清华周刊》1936年6月第四十四卷第9期;《文集》第二卷。

54 《随笔三章之一·白菜、青豆,和冬笋》,《清华周刊》1936年12月第四十五卷第6期;《文集》第四卷。

55 胡适:《建国问题引论》,《独立评论》1933年第77号。

56 朱自清:《高中毕业生国文程度的一斑》,《独立评论》1933年第65号。

57 1936年7月3日,清华文学会召开座谈会,"座谈记录"以《非常时期

与国防文学》为题发表于《清华周刊》第四十四卷第11、12期合刊的"救亡专号";《文集》第二卷。

58　马克思《资本论》认为,共产主义社会是以"每一个个人的自由而全面的发展为基本原则的社会形式"。

59　梁启超1917年1月31日应邀在南开中学讲演,这次讲演由周恩来笔录,记录稿刊于南开校刊《校风》1917年第56、57期,收入梁启超著、彭树勋选评:《致"新新青年"的三十场讲演》,上海古籍出版社,2021年。

60　《学术机关？职业学校？》,《清华副刊》1935年1月第四十二卷第11、12期;《文集》第四卷。

61　[英]安东尼·吉登斯、菲利普·萨顿著,王修晓译:《社会学基本概念》,北京大学出版社,2019年。

62　1941年4月,清华30周年校庆,校庆期间,清华大学校长梅贻琦先生在《清华学报》"清华三十周年纪念号"(第十三卷第1期)上发表《大学一解》:"通识之授受不足,为今日大学教育之一大通病,……今日而言学问,不能不出自然科学、社会科学与人文科学三大部门。曰通识者,亦曰学子对此三大部门均有相当准备而已。分而言之,则对每门有充分之了解;合而言之,则于三者之间,能识其会通之所在,而恍然于宇宙之大,品类之多,历史之久,文教之繁,要必有其一以贯之之道,要必有其相为因缘与依倚之理,此则所谓通也。今学习仅及期年而分院分系,而许其进入专门之学,于是从事于一者,不知二与三为何物,或仅得二与三之一知半解,与道听途说者初无二致;学者之选习另一部门或院系之学程也,亦先存一'限于规定,聊复选习'之不获己之态度,日久而执教者亦曰,聊复有此规定尔,固不敢从此期学子之必成为通才也。……大学所以宏造就,其所造就者为粗制滥造之专家乎,抑为比较周见洽闻、本末兼赅、博而能约之通士乎？"在教务长潘光旦代写的《大学一解》中,校长梅贻琦阐述了"通识为本,专识为末"的办学理念。

63　据清华大学现存档案,1930年代邓以蛰在清华开设的课程有中国美术史、中国美学史、西洋美术史、西洋美学史。见于婉莹:《人文清华的艺术理想》"表2.2/ 1936年清华文科研究所哲学部课程,任课教师:邓以蛰",清华大学出版社,2021年。另外邓稼先也说:"父亲一生主要在清华大学任教……1952年高校院系调整去北京大学任教授,他一生讲授美学和美术史。"邓稼先:《回忆父亲邓以蛰》,《永远的清华园》,北京大学出版社,

2013年。

64 参见赵俪生、薛永年等人回忆："王逊是哲学系跟邓以蛰（叔存）搞美学的。"赵俪生：《篱槿堂自叙》；"一次我去看王逊老师，提到研究方法。他说：'故宫一定要常去，要看原作，这是很重要的。我在清华大学向邓以蛰先生学中国美术史的时候，他为了引导我直接研究原作，每隔一周就领我来一次故宫看历代名作。他给我打票，看后请我吃饭。邓先生早年在西方学习哲学与美学，但是他回国后致力于通过研究中国美术史而开拓中国美学和美术史学科。"薛永年：《在第一个美术史系学习》，《美术研究》1985年第1期。

65 1934年，邓以蛰被聘为故宫书画审查委员，参见福开森《故宫博物院审查书画记录》，南京大学图书馆藏。1946年，故宫博物院聘请邓以蛰、张大千、徐悲鸿、张伯驹、张珩、沈尹默、吴湖帆、启功等为专门委员，负责审定书画。1947年3月，北平美术会成立，邓以蛰被推选为理事长。

66 抗战胜利后，北平沦陷时的八所院校合并为"教育部特设北平临时大学补习班"，北平艺专为"第八分班"，邓以蛰任接管主任，相当于艺专校长，至1946年9月徐悲鸿正式接任。

67 薄松年：《回忆王逊老师的几件小事》，中央美术学院校友网，2016年4月17日。

68 王涵：《导夫先路　广大精微——王逊与中国美术通史写作》，王逊著、王涵整理：《中国美术史稿》（以下简称《史稿》），上海书画出版社，2022年；王涵：《导夫先路：王逊与中国美术通史的写作》，《中华读书报》2023年1月11日。

69 名单来自沈从文1934年10月为《大公报·艺术周刊》撰写的发刊词中提到的撰稿人。

70 滕固（1901—1941），号若渠，中国现代美术史研究先驱。1931—1932年入德国柏林大学哲学系攻读美术史，获哲学博士学位，接受西方现代考古学、风格学研究方法并运用到中国美术史研究上。回国后历任中山、金陵、中央等大学教授，教育部学术审查委员会委员及国立艺专校长，发起组建中国艺术史学会。著有《中国美术小史》《唐宋绘画史》《唐宋画论》等。

71 1937年4月1日至23日，"教育部第二次全国美术展览会"在南京国立美术陈列馆举行，展出作品2339件，包括书画、雕塑摄影、建筑图型、美术工艺、金石篆刻、善书图书等七部分。美展期间，滕固主编的《教育部

第二次全国美术展览会专刊》由美展筹备委员会印行，专刊收录邓以蛰、滕固、马衡、宗白华、秦宣夫、吕凤子、唐兰、葛康俞、卞僧慧、蒋吟秋、董作宾、袁同礼、蒋复璁、黄文弼、徐中舒、王逊、邓懿等艺术史学者论文18篇，此书1938年更名为《中国艺术论丛》，由商务印书馆出版。

72　《谢了的紫丁香》，商务出版，1936年。参见《青年诗人王逊的诗集——〈谢了的紫丁香〉》，《黄流》1936年10月第三卷第1期。

73　西方学界一般将德国温克尔曼（Johann Joachim Winckelmann，1717—1768）称为"美术史之父"，他第一次将"美术史"（Kunstwissenschaft）这个学科概念用于其著作《古代美术史》（*Geschichte der Kunst im Alterthums*，1764）。他认为一个时代的美术是当时"大文化"的产物，要了解一个时代的美术，就必须研究这个时代文化的各个方面，应从气候、地理、人种、宗教、习俗、哲学、文学等各方面探求。美术史的主要研究对象是艺术的特性或本质，研究目的在于阐明美术的起源、发展、演变和衰落，说明各个民族、时代、美术家的风格差异。德国艺术史家潘诺夫斯基（Erwin Panofsky，1892—1968）说："艺术史学科的母语是德语。"［德］潘诺夫斯基著、邵宏译：《视觉艺术中的意义》，商务印书馆，2021年。

74　［德］戈尔德施密特（Adolph Goldschmidt）著、滕固译：《美术史》，中德学会编译：《五十年来的德国学术》，"中德文化丛书之六"第二册，商务印书馆，1937年。戈尔德施密特，今译戈德施密特（1863—1944），德国艺术批评家、艺术史家。

75　1935年4月13日至15日，中国哲学会第一届年会在北京大学举行，冯友兰、金岳霖、贺麟任常务理事，冯友兰致开幕词说："中国之有哲学年会，以此次为第一次。"1936年4月4日至6日，中国哲学会第二届年会在北京大学举行，胡适致开幕词，本届年会决定正式成立中国哲学会，冯友兰、金岳霖、祝百英、宗白华、汤用彤当选常务理事，决议编辑出版《哲学评论》月刊。该会于1949年7月北平解放后解散，新成立了中国新哲学研究会。

76　1937年5月18日，中国艺术史学会在南京中央大学成立，邓以蛰、马衡、朱希祖、滕固、胡小石、宗白华、徐中舒、梁思永、董作宾、陈之佛等21人为发起人。

77　《美的理想性：美的性质的孤立的考察》，《清华周刊》1936年5月第四十四卷第7期；《再论美的理想性：人格之实现》，《清华周刊》1936年6月第四十四卷第9期；《文集》第二卷。

78 　参见陈伟：《中国现代美学思想史纲》，上海人民出版社，1993年；祁志祥：《中国现当代美学史》（上），商务印书馆，2018年。

79 　陈伟：《中国现代美学思想史纲》。

80 　《再论美的理想性：人格之实现》，《文集》第二卷。文中引语出自马克思《关于费尔巴哈的提纲》（1845年），1888年恩格斯将其作为《路德维希·费尔巴哈和德国古典哲学的终结》一书附录发表。文章批判了费尔巴哈旧唯物主义忽视人的主观能动性的错误，阐明了马克思以实践为基础的新唯物主义哲学与旧哲学的区别。中译文最早发表在1929年上海沪滨书局出版的林超真翻译的《宗教·哲学·社会主义》，收入《马克思恩格斯全集》第一版第三卷。

81 　王逊认为，从审美心理学的意义看，"人格"就是"我"："人格，我们说是一生命的总和，代表了我们整个生活的实体，如果从心理学上说，则是我们的整个的心……我们的心就是'我'，一能动的、集中的、唯一的力量。"《再论美的理想性：人格之实现》，《文集》第二卷。

82 　《玉在中国文化上的价值》，《教育部第二次全国美术展览会专刊》，筹备委员会印行，1937年4月；滕固编：《中国艺术论丛》，商务印书馆，1938年；《民国丛书第一编/美学·艺术》，上海书店影印，1989年；《文集》第二卷。

83 　语出《礼记·聘义》。

84 　参见杨伯达：《简述中国玉文化——玉学的界定和玉文化的基因论与序列论》，《玉石学国际学术研讨会论文集》，地质出版社，2011年；杨伯达：《读王逊先生〈玉在中国文化上的价值〉有感》，《艺术》2009年第12期。

85 　胡适：《新思潮的意义》，《新青年》1919年12月第七卷第1号。

86 　《第一编、原始公社时期的美术·第一章、从石器到玉石工艺》，铅印本，约1960至1962年。辑入《史稿》第一章第一节。

87 　余辉：《怀念新中国美术史界的拓荒者王逊先生》，《美术观察》2021年第3期。

88 　《新社会科学季刊》第一卷第4期；蔡元培：《蔡元培全集》，浙江教育出版社，1997年。

89 　蔡元培多次自述留学经历，内容大同小异，可与此处引文参看。如1935年发表的《我的读书经验》："在德国进大学听讲以后，哲学史、文学史、文明史、心理学、美学、美术史、民族学统统去听，那时候这几类的参考书，也就乱读起来了。后来虽勉自收缩，以美学与美术史为主，辅以民族

学……"《文化建设》1935年4月10日第一卷第7期。

90　蔡元培曾于1907年、1912年、1924年三度留学德国。

91　蔡元培1906年《为自费游学德国请学部给予咨文呈》："窃职素有志教育之学，以我国现行教育之制，多仿日本。而日本教育界盛行者，为德国海尔伯脱派……爰有游学德国之志。"高平叔、王世儒编：《蔡元培书信集》，浙江教育出版社，2000年。

92　蔡元培说的"未开化民族的美术"包括两方面："一、是古代未开化民族所造的，是古物学的材料；二、是现代未开化民族所造的，是人类学的材料。"蔡元培：《美术的起源》，《新潮》1920年5月第二卷第4期。

93　参见蔡元培：《美育代宗教》，《近代名人言论集》，1932年。

94　蔡元培《美术的起源》发表过三次：第一次发表在《北京大学日刊》630—658号，约4万字；第二次改写后发表在《绘学杂志》第2期，约2千字；第三次发表在《新潮》1920年5月第二卷第4期，约1.5万字。以下引文均出自第三次。

95　《诗·科学·道德》，《自由论坛》1944年2月1日第二卷第2期；《文集》第二卷。

96　叶舒宪：《人类学转向：新文科的跨学科引领——以李泽厚、杨伯达、萧兵、王振复为例》，《学术月刊》2022年第8期。

97　1917年蔡元培在北京神州学会发表《以美育代宗教说》演讲，文章刊于《新青年》1917年8月第三卷第6号；1930年发表《以美育代宗教》，《现代学生》1930年12月第一卷第3期。二文均见《蔡元培美学文选》，北京大学出版社，1987年。

98　蔡元培：《对于教育方针之意见》，《东方杂志》1912年4月第八卷第10号；《蔡元培教育文选》，人民教育出版社，1980年。

99　"美育"一词，蔡元培说是他最早译出的："美育的名词，是民国元年我从德文的Ästhetische Erziehung译出，为从前所未有。"蔡元培：《二十五年来中国之美育》，《寰球中国学生会二十五周年纪念刊》，1931年；《蔡元培美育论集》，湖南教育出版社，1987年。这里蔡氏说法欠准确，此前1903年，王国维在《论教育之宗旨》中就已明确提出"美育"概念："盖人心之动，无不束缚于一己之利害；独美之为物，使人忘一己之利害，而入高尚纯洁之域，此最纯粹之快乐也。……美育者，一面使人之感情发达，以达完美之域；一面又为德育与智育之手段，此又教育者所不可不留意也。"《教育世

界》1903年6月第56期。

100　王逊认为:"人格包括一个人的智力、学识、人生态度、道德观念和生活的理想,至于决定此人格的根本条件可以有:生理的基础、地理环境、时代背景和自己的教养与生活。这中间决定的能力最大的是最后二者:时代背景和自己的教养与生活。"

101　蔡元培《二十五年来中国之美育》:"在古代说音乐的,说文学的,说书画的,都说他们有陶冶性情的作用,就是美育的意义。"北齐颜之推《颜氏家训·文章》:"至于陶冶性灵,从容讽谏,入其滋味,亦乐事也。"唐杜甫《解闷》:"陶冶性灵存底物,新诗改罢自长吟。"

102　蔡元培思想受孔德学说影响,孔德将群体、社会、科学以至个人思想分为宗教、形而上学、科学三阶段,从社会发展来说,分别对应神权政体、王权政体、共和政体。

103　蔡元培关于民族学的论述,后人辑有《蔡元培民族学论著》,内收《说民族学》《社会学与民族学》《民族学上之进化观》《以美育代宗教说》《美术的起原》《中华民族的中庸之道》6篇文章,从中亦可看出蔡氏民族学理论与美育、美术史的紧密关联。《蔡元培民族学论著》,台湾中华书局,1962年。

104　在蔡元培以前,国内对西方民族学著作已有翻译介绍,译名有"民种学""人种学""人类学"等。

105　蔡元培:《说民族学》,《一般》1926年12月第一卷第4期。

106　赵娟:《东物西藏与空间重组——"中国艺术"在柏林的流转与历史建构》,《复旦大学学报》2023年第5期。

107　蔡元培:《我的读书经验》,《文化建设》1935年4月10日第一卷第7期。

108　蔡元培《在中国第一国立美术学校开学式之演说》:"美术本包括文学、音乐、建筑、雕刻、图画等科。惟文学一科,通例属文科大学,音乐则各国多立专校。故美术学校,恒以关系视觉之美术为范围。"《北京大学日刊》1918年4月18日。按,西方20世纪前,"美术"概念与"艺术"大体一致。如狄德罗(Denis Didero)、达朗贝尔(Jean Baptiste le Rond d'Alembert)主编的《百科全书,或科学、艺术和手工艺分类字典》(Encyclopédie, ou dictionnaire raisonné des sciences, des arts et des métiers)中,"美术"包含绘画、雕塑、建筑、诗歌、音乐、文学等。

109　1930年出版的《教育大辞书》"美育"词条:"与言艺术同。广而解

之,则泛指有审美的价值的人工产物,故不独指建筑、绘画、雕刻,及诗歌、音乐之属,亦赅括在内。狭而解之,则专指建筑、绘画、雕刻,或更者去建筑。"唐钺、朱经农、高觉敷主编:《教育大辞书》,商务印书馆,1930年。蔡元培《美术的起原》:"美术有狭义的,广义的。狭义的,是专指建筑、造像(雕刻)、图画与工艺美术(包装饰品等)等。广义的,是于上列各种美术外,又包含文学、音乐、舞蹈等。西洋人著的美术史,用狭义,美学或美学史,用广义。"

110 《调整民族文学阵营刍议》,《黄流》1937年1月1日第三卷第3期;《文集》第二卷。

111 蔡元培:《对于教育方针之意见》。

112 蔡元培1916年12月任北大校长,次年1月4日正式就任。

113 蔡元培:《美育》,唐钺、朱经农、高觉敷主编:《教育大辞书》。

114 蔡元培:《美育代宗教》。

115 蔡元培《华法教育会之意趣》:"美术则自音乐外,如图画书法饰文等,亦较为发达。然不得科学之助,故不能有精密之技术,与夫有系统之理论。"《蔡元培美学文选》。

116 谢林(Friedrich Wilhelm Joseph von Schelling,1775—1854),德国哲学家。

117 《中国美术史简论提纲》"绪论",油印本,1953年。

118 鲍姆嘉通(Alexander Gottlieb Baumgarten,1714—1762),德国哲学家。他继承莱伯尼茨、沃尔夫的"感性认知"并系统化为一门新学科"美学"(Aesthetic),被称为"美学之父"。

119 温克尔曼与鲍姆嘉通的师承关系参见万书元:《论艺术学发源之真相》,《文艺理论研究》2022年第6期。

120 李松:《美术史论家王逊的生平和他对中国古代画论的一些见解》。

121 蔡元培《我在北京大学的经历》:"我本来很注意于美育的,北大有美学及美术史教课,除中国美术史由叶浩吾(瀚)君讲授外,没有人肯讲美学。十年,我讲了十余次。"《东方杂志》1934年第三十一卷第1号。按,叶瀚是蔡元培任北大校长后延聘的,时间约在1917年8、9月间。

122 叶瀚晚年自传《块余生自纪》只写到辛亥革命以前,目前对他不多的研究也都限于民元以前,如林盼:《失踪的"块余生"——辛亥之前叶瀚史事补述与考订》,《史林》2016年第6期。

123 《蔡子民先生言行录》:"是时(1902年4月)留寓上海之教育家叶浩吾君、蒋观云君……发起一会,名曰中国教育会,举子民为会长。"

124 目前见有"北平大学第一师范学院"铅印本,另说尚存稿本和石印本,待查。

125 《诸家中国美术史著选汇》(陈辅国主编,吉林美术出版社,1992年)收录了叶瀚《中国美术史》第一编"图画史"。是书错讹甚多,如将著者误为"史瀚","图画史"误为"图书史"等。

126 蔡元培《北京大学画法研究会旨趣书》:"科学美术,同为新教育之要纲。二大学设科,偏者学理,势不能编入具体之技术,以侵专门美术学校之范围。"《北京大学日刊》1918年4月15日;又,蔡元培《文化运动不要忘了美育》:"实施科学教育,尤要普及美术教育。专门练习的,既有美术学校……大学又设有文学、美学、美术史、乐理等讲座与研究所。"《晨报副刊》1919年12月11日。

127 1912年于故宫内设古物陈列所,1925年10月成立故宫博物院。

128 1928年3月,在蔡元培等推动下,大学院古物保管委员会成立。张继为主任委员,委员有蔡元培、傅斯年、张静江、马衡、易培基、胡适、陈寅恪、李济、朱家骅、顾颉刚、刘半农、袁复礼。会址设在上海,翌年迁入北海团城办公。

129 即国立杭州艺术专科学校。1928年蔡元培领导的大学院在杭州设艺术院,林风眠为院长。1929年后改为国立美术专科学校、国立杭州艺术专科学校,今中国美术学院前身。

130 蔡元培曾略述全国美展筹办经过:"十六年(1927年)冬,大学院设艺术教育委员会,委以全国美术展览会之筹备。十七年(1928年)十一月,因大学院已改组为教育部,兹会即隶属于教育部。教育部又别组委员会办理之。"蔡元培:《二十五年来中国之美育》。

131 1929年4月10日举办,展期一月。展览分书画、金石、西画、雕塑、建筑、工艺美术、美术摄影七部分,并出版《美展》三日刊和《美展》特刊。

132 据钱稻孙回忆:"儿童艺术展览会是由鲁迅这一科筹备的,社会教育司主管,具体事务就是鲁迅一个人忙。"左瑾、王燕芝等:《访问钱稻孙记录》,《鲁迅研究资料》第四辑,天津人民出版社,1980年。

二 学术积累期：
西南联大的从游生活

一种学说与一种见解不同。见解可以随意用什么方法来表示，但好的学说的标准我们可以指出来就是或应该是一个相当严格的系统；也许仍不能是一个绝对严格的系统，虽然绝对严格的系统是我们所希望的。

《诗·科学·道德》，1944年

西南联大是王逊非常重要的一段经历。从22岁到31岁,他在联大度过了几乎整个青年时代,这悠长的9年是他潜心问学的学术积累期。在此期间,他吸收和借鉴"五四"学术先进所奠立的现代治学方法,力图以一种科学的精神、科学的态度和科学的方法整理研究美术遗产,在此基础上开创具有现代形态的中国美术史科学体系。

流亡到南岳

1937年北平"七七事变"时,清华已放暑假。王逊本应这时毕业——他是"清华九级"[1],但他在1936年因病休学了半年,须补修一个学期的学业,毕业时就成了"清华十级"。清华九级、十级的学生名录里都有他。[2]

事变爆发后,清华学生纷纷南下,走得都很仓促。王逊在小说《归来》[3]中写过那一刻的感受——

一九三七年夏末,北平沦陷以后,他离开北平,和他同行的是宋,大学四年的同屋。两人挤在人堆中,车过东便门,宋忽然说:

"看那角楼。"

那是新油漆过的一个角楼,在阳光中鲜艳而明亮。

"我们走了。"宋又说。

"留恋么?"

宋没有回答他什么;而他看见宋的眼睛中晶莹的光。——是的,为什么没有留恋?多少人在北平都有割舍不下的遗留,而宋更留在北平一个温馨而年青的梦。他带着一份牵挂、一份凄酸的怀念,他离开了,在一个人刚刚了解自己的心情、了解了自己温情的寄托的时候。这是战争……

小说中的"宋",是虚拟的另一个自己。[4]这里说的"刚刚了解自己的心情",是指自己刚明确了学术上的方向;"温情的寄托",则是指他大学时的女友——一个燕京大学的女生,那时留在了北平。

和当时许多年轻人一样,王逊是带着惆怅而迷惘的心绪离开北平的:"北平不只是一个城,北平是一个名词,代表一套哲学";"北平有大家的旧衣衫、旧文章、旧知雨、旧风情……北平还有大家的旧青春"。几乎一夜之间,这些正做着绮丽青春梦的时代骄子,就成了"平津流亡学生"——北平沦陷后,日本人很快又占领了天津,不愿当"亡国奴"的平津学生只得一路颠沛南下。

这时他们还不知道学校会设在什么地方,就一站一站跟着往南走。清华在上海、山东等地设了一些流亡学生接待点,引导着南迁。王逊先乘火车到天津,再乘船去上海,结果船开了后,上海就爆发了"淞沪会战"[5],这条船在海上转了一圈,最后又折返回青岛登陆。[6]清华在烟台临时设了接待点,跟山东省政府联系,派来很多卡车,把这些学生运送到济南,准备再迁往内地。

王逊的旅伴是清华地学系学生任泽雨[7],他也是王逊师大附中的同学,两人住在王逊济南的家里。他们在济南又遇见赵俪生,三人听说清华准备在长沙复校,就决定先找到学校,于是结伴一起往武汉走——任泽雨的父亲是武汉法院的典狱长,可以先住到他家,再找机会去长沙。[8]

上一年底,病愈后回到清华的王逊,在《清华周刊》上发表过一篇散文[9],说自己做了个梦,梦见日本人闯入清华,在体育馆里养起了马。路上他们就看到报上消息,说日军占领了清华,将体育馆当成了养军马的马厩。[10]几个同学都笑称王逊是"预言家"。

到了武汉三镇,乘轮渡的时候,他们才真正见识了战争的大场面:几架中国和苏联军机正在空中与日机鏖战,一架日机被击中,

二 学术积累期：西南联大的从游生活

在昆明与三弟（前右）、四弟（前左）合影

长沙临时大学校门

从他们头顶上冒着黑烟扎下来。赵俪生在回忆录里说,他们这时刚在甲板上买了一份《新华日报》,上面刊登着毛泽东的《论持久战》——这是误记,《论持久战》的发表是一年后的事了。

在武汉住了一阵儿,他们打听到将组建"长沙临时大学"[11],即西南联大前身,于是动身前往长沙。他们到长沙是10月中旬,11月1日临时大学开学,这一天后来成为西南联大校庆日。王逊在长沙住了一个月,又随文法学院迁到南岳(今湖南衡阳)。[12]

南岳条件很简陋。起初教师住山上,学生住山下;后来人多了,教师也搬到山下住。教师、学生都是四人一间的集体宿舍。学生宿舍有床无桌,平时只能去图书馆学习。王逊和外文系的穆旦、哲学系的冯契住一间宿舍,他们都是清华文学会的成员。还有一个同学是谁一直没搞清楚。"文革"中,穆旦从同为"九叶诗人"[13]的杜运燮处听到王逊去世的消息,给杨苡写信,说他们四个人在南岳热热闹闹生活了三个月[14]——直到1938年2月。

长沙临时大学入学证

文法学院有国文、外文、历史学社会学、哲学心理学教育学[15]四系,最初只有八十多个学生、十几位老师。[16]现在说起来,这些人都是大师了,像王逊的同屋舍友,穆旦是诗人、翻译家,冯契是哲学家。南岳同学中,还有日后的著名学者王佐良、周钰良、李赋宁、赵瑞蕻、任继愈、阴法鲁、何善周、何炳棣、刘绶松等。

南岳的生活被很多人譬作古代书院的"从游"[17]——师生朝夕共处,学生从与老师的日常接触中近距离感悟他们的人格风范、治学态度及方法。这种战时形成的特殊亲密关系一直延续到了整个西南联大时期。

王逊在清华最亲近的两位老师,一位是邓以蛰,一位是闻一多。邓以蛰留在了北平,他的儿子邓稼先不久来昆明上了西南联大。[18]闻一多在南岳与吴宓、钱穆、沈有鼎一屋,钱穆回忆录[19]里写过这段生活:当时哲学系的青年教师沈有鼎说,这么好的时光,咱们难得凑在一起,晚上应该聊聊天。吴宓说要聊你自己出去找人聊,我们都有正事做,不要妨碍我们。他们晚上都在暗弱无光的菜油灯下备课著述,几部影响很大的著作都是在南岳写出来的,像冯友兰"贞元六书"中的第一种《新理学》、陈寅恪的《隋唐制

度渊源略论稿》、钱穆的《国史大纲》、金岳霖的《论道》[20]等。这些书有个共同特点，就是在民族存亡之际，这些文史学者都在思考怎样从历史中汲取教训，怎样复兴民族文化。冯友兰的"贞元六书"，"贞元"二字出自《周易》中的"贞下起元"，意思是天道人事循环往复。他认为从历史规律看，尽管现在民族处在危难时刻，但也是历史周而复始，由盛而衰，再由衰转盛的必然，他以此表达对民族复兴的信心。他说："我们正遭受着与晋室东迁和宋朝南渡的同样历史命运……这么多哲学家、文学家住在一栋房子里，遭逢世变，投止名山，荟萃斯文"，也是一段难得的经历。[21] 闻一多这时正在笺注《诗经》《楚辞》，这也是他学术生涯的高峰。闻一多勤苦治学的精神对王逊影响很大，王逊后来对学生说，那时看闻先生笺注《楚辞》，且不说见解，光看那一笔不苟的蝇头小楷，就知道先生治学用功至深，促使自己读书不得不深读细研。他还说过，向达的稿子也足以当作艺术品看；陈寅恪先生在南岳写《隋唐制度渊源略论稿》时视力已经很差，引证大段材料都是单凭记忆，不须翻看史籍。"看到这些，真鞭策自己是否能在美术史这一行有所建树。""我们治史没有他们那样的才气，倘无他们的认真刻苦精神，肯定是难有所成的。"[22]

他们那时无书可读，无论老师还是学生都是一路流亡过来，都没有带书。在南岳任教的英国诗人燕卜荪（William Empson）写过一首《南岳之秋》的纪实长诗："课堂上所讲一切题目的内容／都埋在丢在北方的图书馆里，／因此人们奇怪地迷惑了，／为找线索搜求着自己的记忆。／哪些珀伽索斯应该培养，／就看谁中你的心意。"[23]

王逊在长沙买了一本《楚辞》带上山来[24]，这也是他那时唯一一本书。选择《楚辞》，自然是因流离湘沅、对"行吟泽畔"的亡国之痛有了真切感受，同时也是为了继续他的美术史研究。

回忆南岳生活的文章

王逊研究过《楚辞》中记载的"楚国宗庙壁画"[25],50年代又参加了"楚文物展览"的筹备[26],这些与他此时的经历显然有密切的联系。

说到王逊的书,这里还有个小插曲:离开北平前,他刚从上海内山书店订购了一部皮脊特装本《海上述林》,这是鲁迅去世前为瞿秋白编印的遗文集,内容主要是译介马克思主义文艺理论,特装本仅印了100部。书收到时,正赶上事变爆发,他还没来得及阅读。抗战胜利后,他一回到北平家里就要找这部书。他的母亲说,他刚走日本人就进城了,他母亲怕日本人"找事儿",就把家里的书都烧掉了,也包括这部珍贵的《海上述林》。从他关注《海上述林》和《楚辞》,可知流亡途中的王逊,仍惦念着他的学术研究:一方面是美学和文艺理论,一方面是美术史。

在南岳,王逊也在思考个人前途。他们这批学生,多数都参加过"一二·九"运动,很多人这期间选择了从军。闻一多回忆说,那时不断有学生提出要去延安,要到抗日前线去,学生不断地来,又不断地走,"随时走掉的并不比新来的少"。[27]这时候老师们也尽力做一些说服工作,有的教授甚至痛哭流涕地整晚劝说想走的学生,说留下学习,同样是抗战,要为国家保留一分元气,将来复兴咱们的文化。王逊最终选择了留下继续学习。和王逊一起读

《资本论》的陈忠经,这时是长沙临大学生会主席,和熊向晖一起投考了胡宗南的第一军;考入卫立煌第十四军的清华同学有宋平和后来成为他夫人的陈舜瑶,他们都投笔从戎去了前线。当然也有不少留下来的,1949年后有影响的一批学者,很多是这个群体中产生的。清华"一二·九"运动的"元老派"徐高阮、丁则良、王永兴等,这时也在南岳,他们"改变过去积极的态度,主张读书救国"。[28]

抗战胜利后,王逊写过一篇《九年前去南岳》,谈到那时同学去留的情况——

> 第三个月开始,已经有些同学陆续下山而去。这时候还住在山上确是一种痛苦,大家或者忧国或者想家。既缺少外间的消息,又没有生活。有人去武汉,有人去西北。……

文中提到一位关系非常好的同学——我猜想可能是冯契。他是1935年清华入学考试的"状元",之后也去了延安,在刚成立的鲁迅艺术学院[29]待过一个时期,又返回西南联大读研究生。王逊文章里说到,这位同学走前说:"我只希望战争结束。"——他的愿望当然是落空了,战事仍不断向南发展,此时南京已沦陷,长沙遭轰炸,武汉会战也要开始了。在南岳的学习维持到1938年初第一个学期结束,学校就决定继续南迁,校址定在昆明。[30]临时大学赴滇学生约占半数[31],分成两路:一路是陆路步行,就是著名的"湘黔滇步行团";一路是乘火车经粤汉铁路先到广州,再乘船经香港到越南海防、河内,最后乘火车沿滇越铁路抵达昆明。王逊刚得过大病,走的是后一条路线,2月从长沙出发,一路辗转,4月才到昆明。

昆明也是校舍不够用,就先把文学院、法学院设在滇越铁路线

上一个风景秀丽的小站——蒙自（今属云南省红河哈尼族彝族自治州），后来校舍建成，才又迁回昆明。[32] 5月4日开学——这时学校已改称"国立西南联合大学"[33]，一直上到8月。这3个月再加上南岳的3个月，王逊就从联大毕业了，他也是联大第一届毕业生。

据统计，清华十级1934年注册入学有294人，在昆明、蒙自拿到毕业证书的不到90人。[34] 他们这届毕业时，代理胡适任文学院院长的冯友兰题词："第十级诸同学由北平而长沙、衡山，由长沙、衡山而昆明、蒙自，屡经艰苦，其所不能，增益盖已多矣。"中国文学系主任朱自清题词："诸君又走了这么多的路，更多地认识了我们的内地，我们的农村，我们的国家。诸君一定会不负所学，各尽所能，来报效我们的民族，以完成抗战建国的大业。"

毕业前的7月7日，文、法学院全体师生肃立在南国的倾盆大雨中，举行卢沟桥事变周年纪念礼，并将身上仅有钱物，拿出来捐献给前线将士。

现在清华大学档案馆里，还保存着王逊在蒙自用毛笔填写的"国立西南联合大学注册片"，报到学号是第10号，下面附注："二十七年（1938年）八月在文学院哲学系毕业"，"毕业学校"一栏钤盖着"清华"楷字方章。

第一届研究生

现在一般说西南联大历时8年，实则是9年。[35] 这9年中，王逊自始至终都在联大：从长沙临时大学成立到更名西南联大，毕业后又考取联大研究生、在联大任教，直至抗战胜利后复员北返。他应是对联大历史了解较多、较全面的人，可惜没能留下更多这

方面的文字。

　　大学毕业后，经好友吴晗介绍，王逊到昆华师范[36]任教。昆师在昆明城里的胜因寺，1938年暑假中，从蒙自迁回昆明的部分联大教师，像金岳霖等也被安置在这里，开学后，联大又借用了这里的部分校舍。[37] 9月28日上午，王逊到校没几天，9架日机组成品字形编队飞抵昆明上空，瞄准昆师投下十余枚炸弹，校舍顿时成为一片废墟。这也是自抗战以来昆明首次遭到轰炸。抗战胜利后，朱自清提议将林徽因设计的清华新教工宿舍命名为"胜因院"，即是借"胜因寺"的字面之意纪念联大"刚毅坚卓"的办学历程。

　　这次空袭后，昆华师范全校师生被疏散到了昆明西南80里的晋宁县金砂村（今属昆明市晋宁区上蒜镇）。王逊在晋宁乡间工作了一年，其间讲授国文课和逻辑课，还兼任学校训育主任、代事务主任和图书馆主任。

　　晋宁地处滇池之滨，历史上是古滇国的都邑，文化遗存丰富，1950年代这里还出土过著名的"滇王金印"。金砂附近山上有当地人称为"石将军像"的摩崖石刻[38]，像侧凿有"大圣毗沙门天王像"颜体楷书字，这引起了王逊的特别注意。他联想到文献著录的敦煌遗品"大圣毗沙门天王像"[39]和伯希和（Paul Pelliot）[40]从敦煌携走的毗沙门天王画卷，认为此像对研究唐代造像风格和云南文化交流史都有意义，于是在现场做了细致的勘察和记录。[41] 1939年6月，朱自清、吴晗到晋宁参加昆师毕业典礼，也在王逊陪同下参观了毗沙门天王像，朱自清赞叹石刻"美不胜言"。[42]这说明王逊此前即已关注过敦煌艺术遗产，这也是他调查研究民间美术的开始。

　　第二年4月，清华公布了第六届留美公费考试科目，因战时经费压缩，教育部未批准其中大部分人文社科选派方向。[43]这届考试后因战争原因延至1944年才举行，不过仍没有王逊准备报考的"哲

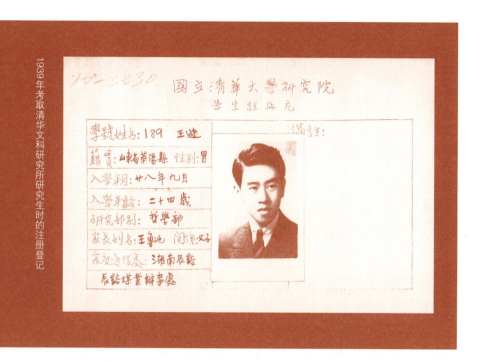

1939年考取清华文科研究所研究生时的注册登记

学"方向。直到1946年,他才有机会考取中英庚款公派留学[44],又因身体原因未能成行。

不久,为弥补取消留学考试的缺憾,教育部通令各校恢复招收研究生。[45]清华恢复了研究院,下设文、理、工3个研究所。清华文科研究所设哲学、史学、中国文学、外国语文4学部,面向全国招考大学毕业生。当时竞争异常激烈,联大学生说,清华文科研究所入学考试之难,不是现在的人能理解的,能考上的已经是专家了。经过几轮严格甄选,最终录取了王逊、章煜然(哲学部2人),李赋宁(外语部1人)3人[46],他们也是西南联大招收的第一届研究生。[47]

《吴宓日记》记有最后一场考试结束,他陪同爱徒散步放松的情形:"赋宁完卷出场……为慰解宁考事之困疲……陪宁游步翠

湖。"[48]由此也可以体会到,这次考试对考生体力、精神都是极大的挑战。

现存清华大学档案馆的王逊研究生"注册片",显示入学时间是9月26日。[49]关于清华文科研究所,现在都说是1941年秋成立于昆明北郊龙泉镇司家营,这显然与事实不符。那么,此前两年——也就是王逊他们这届读研究生的时候,清华文科研究所设在哪里呢?

答案是没有固定地点。联大决定招收研究生时,文学院长冯友兰主张成立三校统一的联大文科研究所[50],但北大方面傅斯年[51]主张北大与中研院史语所合办独立的北大文科研究所。因此清华只得恢复原来的清华研究院,当时决定文科研究所隶属于清华大学驻昆明办事处。[52]

清华驻昆办事处在西仓坡5号,相当于清华校长办公室。梅贻琦一家住楼上,楼下一间客厅作办公区,平时人来人往,自然无法作为研究所的办公场所。闻一多1940年给赵俪生的复信中说:"王逊君前年毕业后,在此间师范学校任教一年,去夏考取本校研究院。王逊君与多时相过从,信寄昆明西南联大,定能投到。"[53]——这也说明清华驻昆办事处只能起到收发信件等名义上的作用。

联大文学院从蒙自迁回昆明初期,情形相当混乱。教室和宿舍分散安排在昆华师范、农校、昆华中学[54]等处,没有课桌,甚至没地方吃饭,因为仅剩的饭厅被改作了学生自修用的图书馆。当时报道称:"学生在很艰苦的环境下生活和学习……以前两个人的宿舍现在住了24个人,大家都睡在由木板搭成的床铺上。他们的全部家当都放在脸盆里,而脸盆就放在床上。整个大学都没有电,也没有自来水。"[55]1939年考入哲学系本科的郑敏回忆:

> 那时正处于抗战时期,是中国最复杂、最严峻的关头。学习

六朝畫論與人物識鑒之關係

王 遜

（一）

南齊謝赫在古畫品錄中提出的六法之一：氣韻生動，歷代都有種種不同的解釋。一般對於中國藝術批評有興趣的人士也共同認為這是一條概括一切的最高原則。但是我們試仔細考察一下，不得不感覺到後世對於「氣韻生動」這一原則的運用範圍太廣，或者說加入了若干後起的意見在內。按謝赫心目中的繪畫只限於人物畫一體，古畫品錄：「圖繪者，莫不明勸戒，著升沉千載寂寥，按圖可鑒。」謝氏首先指出繪畫的道德的用心，這種態度，一方面可以使我們了解是禮教與藝術合一的傳統見解；同時極明顯的表示當時主要的繪畫題材只限於人物畫一體，而他提出的六法質是以人物畫為品評對象。如果我們統計一下見於著錄那一時代的畫蹟，我們也可以見得人物畫佔了最多的一部分。

謝氏所講的六法，自「骨法用筆」以下五法，都是屬於技術的，唯「氣韻生動」一則是講表現和效果，大家一向也都認為氣韻生動的意義見於形跡之外。在這根本一點上原無誤解，若就人物畫說，氣韻生動的原義只是栩栩如生的理想，並沒有線紋韻律節奏的涵義的。至於栩栩如生的理想，在謝氏時代實在符合思想界其同傾向的意見，本文的目的就在指出「氣韻生動」思想的主要來源：魏晉以迄南朝的人物識鑒和觀人術。

（二）

魏晉之際有一門小學問，其中的問題是當時重要的談論題目。這門學問便是人物品評。人物品評的風氣始自汝南月旦。漢代用人行辟任和選舉，其標準是一人的道德品行，而根據用在鄉里評議，東漢光武尤重禮法。社會自然也就養成一種重名節的風氣。學子登仕唯一途徑便是以好品德博得好名聲。至東漢末年，政治敗壞，發生種種流弊。例如：為之博取高名，若干人竭力奉行形式的禮法，趨於極端以欺世。禮法本是儒家所唱，但先秦儒家主張的禮法道德全以人情為重。及至後世，禮法形式上愈加講究，每多悖情遠理之舉，以至引起一派反動的運動。魏武崇獎駔馳之士，下令再三以求不仁不孝而有治國用兵之術者就是有意反抗偽飾矯行。又如無行有名者，於是朋黨比附，互相標榜。

後漢書黨錮列傳序：

「逮桓靈之間，主荒政繆，國命委於閹寺，士子羞與為伍，故匹夫抗憤，處士橫議，遂乃激揚名聲，互相題拂，品覈公卿，裁量執政，婞直之風於斯行矣……自是正直廢放，邪枉熾結，海內希風之流，遂共相標榜，指天下名士稱之稱號。上曰三君。次曰……（下略）」

朋黨之來源其一當是清議。裁量執政。但總有許多人交際致榮的。徐幹中論：

「謂偶時之說，結比周之黨，汲汲皇皇無日以足。更相歎揚迭為表裏。躋杌生華，憔悴布衣。以歆人主，惑宰相，竊選舉，盜榮寵者，不可勝數也。」（譴交）

對於這種浮競之風，申論，申鑒，潛夫論，抱朴子都有極沉痛的闢責。

【八十五】

环境亦十分艰苦，教舍很破，一面墙，围着一块荒地，后面都是坟；铁板盖着的房子，有门有窗，但窗子上没玻璃，谁迟到了就得站在窗子边上旁听吹风。逃警报是经常的。警报一响，老师和学生一起跑出铁皮教室，跑到郊外的坟地底下，趴下来，只见得飞机在我们的头顶上飞过。[56]

在这种情况下，王逊的研究生学业基本上就是自主研修。那时联大没有美术史专业，王逊的研究方向是"魏晋南北朝哲学"，导师是冯友兰、金岳霖、汤用彤。王逊个人的研究专题是中国早期美学思想史，这是当时清华哲学系提倡的——"哲学专题或专家研究，为高级课程。其目的在于使学生就某种哲学问题或某哲学系统，作详细的研究"。[57]他的研究是对六朝时期的书论、画论做系统的辑录，再从中提取重要的概念做语义分析。

那时整个联大都缺书[58]，王逊主要利用中研院史语所的藏书开展研究。1939年秋季开学后，北大文科研究所在靛花巷3号办公[59]，这是一座带院落的老式四层小楼，在云南大学附近一个又狭又脏的小巷里。研究所参照古代书院方式[60]，导师和首届招收的10名研究生[61]寄宿在所里。研究所藏书以史语所南迁的藏书为主，再加上各位导师的个人藏书，都集中在一处，方便师生取阅。[62]王逊日常就到这里抄录文献，从典籍中钩辑出资料，分门别类做成卡片。遗憾的是，这些花费很多精力整理出来的研究资料，在1940年秋的一次空袭中都化为了灰烬。

那时王逊住在文林街中段的昆华中学北院，这里是清华到昆明后租借的教工宿舍，研究生也住在这里。宿舍楼是一栋上下两层的木结构楼房，外面有陈旧的黄色围墙[63]，楼内每层有12个房间，研究生2人一间。王逊的同屋是清华理科研究所算学部（即数学部）的研究生钟开莱，隔壁房间住着李赋宁。1940年10月

13日，日军27架战机空袭昆明，昆中北院被投下数十枚炸弹，房屋全部被毁，这是西南联大首次遭到日机轰炸。当时梅贻琦发表《告清华大学校友书》："敌机袭昆明，竟以联大与云大为目标，俯冲投弹……环学校四周，落弹甚多，故损毁特巨。""男生宿舍受害最烈，所有衣服书籍均损失殆尽。"[64]

对这次轰炸，吴宓在日记中写道——

> 2：00见日机27架飞入市空，投弹百余枚。雾烟大起，火光迸铄，响震山谷。较上两次惨重多多。
>
> 被炸区为沿文林街一带。云大及联大师院已全毁，文化巷住宅无一存者。……文林街及南北侧各巷皆落弹甚多，幸联大师生皆逃，仅伤一二学生，死校警、工役数人。[65]

为躲避轰炸，这时中研院史语所决定迁往四川李庄，北大文科研究所也搬到了城外乡下[66]，王逊辑录资料的工作更加困难。有些书里提到，联大学生那时成立了"背诵俱乐部"[67]，课余相约比赛，强化记忆训练。这个"俱乐部"就是王逊他们几个研究生发起的，是当时无书可读和频繁遭到轰炸的无奈之举，也带有些黑色幽默的意味。史语所搬离昆明前，给北大文科研究所留下了《二十四史》《道藏》等书籍[68]，这时研究所已迁到昆明北郊的龙泉镇，王逊经常往返几十里去"背"资料。1941年老舍到访昆明时，在游记里说到这些研究生是怎样从事研究的："研究所有十来位研究生，生活至苦，用工极勤。三餐无肉，只炒点'地蛋'丝当做菜。我既佩服他们苦读的精神，又担心他们的健康。"[69]——到五六十年代，有不少人见识过王逊的"背功"：在故宫鉴定书画和在美院讲课时，像《二十四史》《历代名画记》这样的大部头文献，都能随时随地脱口而出；在考证永乐宫时，能在极短的时间里从卷帙

王逊（第四排右一）在西南联大课堂

浩繁的《道藏》中梳理出清晰的线索……这都是在战时艰苦环境中练就的。

这期间，王逊也很注意向北大文科研究所的各位导师请教。当时该所汇集了北大和中研院史语所两方面的学术力量，研究所导师就有十多位著名学者[70]，阵容相当庞大。除了陈寅恪、汤用彤等几位在北平、长沙就已熟悉了的老师，王逊来往较多的师长，像郑天挺、向达、唐兰等，都是这时认识的。王逊后来常向学生强调"转益多师"——向不同专业、不同学派，甚至学术观点完全对立的学者学习，与他个人的成长经历和联大开放包容的学风有直接的关系。

我感觉，哲学专业的王逊，与联大历史、国文专业的导师交往反而更多些。这一方面与他研究美术史有关，同时也是清华哲学系一直鼓励的。[71]王逊自己也说过，他那时在治学方法上主要受联

大国文系和历史系考证方法的影响,他将西南联大文史学科这种治学传统总结为"重视搜集材料,分析精密严格"。[72]

这方面最具代表性的是陈寅恪和闻一多,王逊的治学深受这两位老师的影响。

陈寅恪在昆明被史语所和北大方面聘为特约导师,就住在靛花巷3号的楼上,他称这里是"青园学舍",王逊的好友徐高阮那时是他的助教。[73]但陈寅恪在昆明时间并不长[74],他当时开过"佛典翻译文学""魏晋南北朝史"等选修课[75],因为名声大,后来也附会了许多传说,实际当年听他课的人不多。常来听课的是几个研究生和青年助教——清华的王逊、徐高阮、丁则良、翁同文,北大的任继愈、王永兴、汪籛、邓广铭等[76],所以才被称为"教授的教授"。

闻一多是1930、1940年代清华和联大最受欢迎的老师。闻一多的课堂无论在哪儿都是爆满的,选他课的人极多,他在学生中的影响力也特别大。研究生时,王逊和他来往最多,闻一多治中国文学史的方法,对王逊研究美术史有直接的影响,这到后面再具体说。按照蔡元培的"大美术"观,文学史也是"美术史"的一部分,他们做的其实是同一个工作。那时闻先生一家住在福寿巷,他的家人回忆说,他们全家人都对王逊印象深刻,说王逊每次去闻先生家,总是进门先鞠一个90度的大躬。[77]闻一多信里说的"王逊君与多时相过从",就是在此期间。常书鸿回忆录中提到他回国后第一次个人画展,也是这时闻一多和王逊在昆明帮他筹备的。[78]

研究生期间,王逊还参加了昆明电台的编播工作[79],这是联大师生参加抗战工作的一部分。1940年在昆明建立了当时中国功率最大的广播电台,用19种语言对外宣传抗战,争取国际援助。王逊当时是电台播音员,同时也做节目的翻译工作,他利用美、英

等国驻昆明领事馆的外文报刊，编译了不少介绍战时国际形势的文章，除用于电台播报，也陆续发表在报刊上。[80]

1941年春，他提交的毕业论文和导师出现了意见分歧。他的一位导师是研究魏晋玄学的权威学者，走的是德国哲学家文德尔班（Wilhelm Windelband）的路子，反对把历史写成概念发展史。王逊的研究恰恰是在对概念分析的基础上提出新观点。他的导师要求他修改论文，王逊坚持自己的观点，因此未能取得毕业资格，也失去了直接留在联大任教的机会。

联大任教

在清华以至联大强调学术民主的风气中，王逊这次经历可能是偶然的个案。当时任《清华学报》主编的联大历史系教授邵循正同情王逊的遭遇，就介绍他到云南大学任教。云大这时刚从省立晋格为国立[81]，正全力引进一流师资，学术实力不输西南联大。

1941—1943年王逊受聘云南大学文法学院文史系专任讲师，讲授形式逻辑、哲学概论等课程。当时云大校长是熊庆来，文法学院院长是林同济、姜亮夫。[82]文法学院有文史、法律、政治经济三系，文史系主任是楚图南。王逊这时还在云南省立外国语学校兼授国文课，编写过一本《中华文学发展史问题解答》。这书我只见过一次，应是内部印行的讲义，橙色封面，上绘古代车马图案，毛笔题写的黑色书名，字迹像是楚图南的。

1942年7月，云南大学隆重举行校庆20周年纪念活动，王逊的《六朝画论与人物识鉴之关系》发表在《云南大学学报》"国立云南大学廿周年纪念特刊"上[83]——我认为这篇很可能就是他的研究

二 学术积累期：西南联大的从游生活　　75

1943年任教西南联大时填写的履历表

任教西南联大时

生毕业论文，或毕业论文的一部分。

　　1943年7月，美学家冯文潜接任西南联大哲学心理学系主任[84]，这时熊十力辞去联大教职[85]，哲学系空出一个专任讲师位置，又聘王逊回校任教。[86]

　　王逊在联大仍讲授形式逻辑，与金岳霖分教甲、乙、丙三班，甲班是哲学心理学系必修专业课，由金岳霖主讲；乙班、丙班是全校大一公共必修课，由王逊主讲。[87]联大校友回忆说："联大8年，哲学系出了3个半研究生，3个正式毕业拿到学位的任华、张遂五、王浩，半个王逊，他才学甚高，但毕业论文答辩没得通过，无学位只能算半个，但王逊对联大的逻辑学教学，却贡献最多。"[88]

　　王逊还教过一段伦理学。这门课主要是应付政府的要求，当时

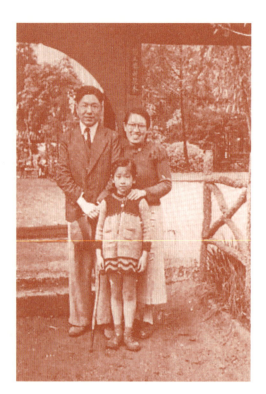

冯至、姚可昆夫妇和女儿冯姚平在昆明

政府规定所有学校都必须开设政治课——那时叫"党义课",就是宣传三民主义。[89]联大坚持学术自由,他们抵制这门课,最后折冲办法是"以伦理学代党义"——伦理学作为全校公共必修课。联大学生分成4个班,因为教室没那么大,就每周一次在大树底下上课,冯友兰调侃说是"杏坛设教"。王逊和冯友兰,还有哲学系的齐良骥、石峻,他们4人教伦理学。[90]这期间,王逊还译过几种西方伦理学著作[91],是贺麟主持的"西洋哲学名著翻译委员会"[92]组织翻译的。

后期联大学生基本都认识王逊,因为都要上逻辑学、伦理学,对王逊比较熟悉。我接触过一些联大校友,都称王逊是他们的老师,其实年龄与王逊相差无几。

从云大到联大，王逊先后住过的地方有云大映秋院、靛花巷3号、怡园巷4号等处。1945年留学美国的钟开莱回忆——

> 想到昆明，记忆中最有味的是住在圆通街那一段独居楼上一室，沈有鼎在右间，中间先是空的，后来朱南铣、王逊先后搬来住过，再后来邵循恺也来了几个月。每晚由校场独自回屋，走过那些小街道，暗暗的，有时在一家小糕饼店买一小块绿豆糕，极甜极腻，放在家中一角一角的吃，嘴嘴甜。这点光景从何捉摸……[93]

他说的圆通街住处，即怡园巷4号。这个地方在节孝巷内，冯至刚到昆明也住在这里，巷口对面当时是闻一多、闻家驷的寓所。[94]

在昆明，王逊也参加过一些社团活动。

1940年5月，吴宓发起研究《红楼梦》的"石社"，又称"红楼梦研究会"，研究者说是红学史上第一个学术研究团体。[95]约在1941至1943年间，王逊受吴宓委托安排过"石社"的一些活动[96]——这可能是因为他和几所大学的人都比较熟悉的缘故。王逊在昆明也写过一篇《红楼梦与清初工艺美术》[97]，应该是"石社"活动的讲座稿。这个社团的参加者有王逊、顾献梁、黄维、朱宝昌、刘文典、张尔琼、翁同文、王般、李赋宁、沈有鼎、关懿娴等30余人。

1942年底，昆明几所大学师生组织昆曲研究会，王逊也参加了成立活动，这应是刚到昆明的张宗和[98]拉他参加的。《张宗和日记》1942年11月7日记："晚上7时半，开昆明三大学昆曲研究会，到三校同学15人。罗莘田、姜亮夫、崔之兰、许宝騄、张友铭、陶光、陈盛可、王逊、我……一共有20几个人。"[99]

1941年，王逊和丁则良、王佐良等联大研究生和青年教师，发起成立了"十一学会"。"十一"是"士"字的拆分，寓意学会是

敬啟者本校廿七年夏經濟系畢業學生郭惠咸君現擬赴美深造，函生篤代請領畢業證書。倘蒙頒發時猶希繕就，並請證書一紙以備抵美入學證明之用，等因，相應函請發給由生領為禱。專此謹上

教務長潘

學生王遜 謹上

一月九日

"十一学会"同人刊物《自由论坛》

学者间的学术研讨活动。

"十一学会"的组织者,吴宓、王永兴说是丁则良、王佐良发起的[100],也有当事人说学会召集人是丁则良、王逊、何炳棣三人。[101]据王勉先生见告:学会首倡者是丁则良。[102]其后可能主要是丁则良、王逊、何炳棣出面召集。

这个学会在联大影响很大,但并非严密的学术组织,只是定期举办的学术沙龙。每次活动由一位教授或青年教师主讲,与会者参加讨论。经常参加的有二三十人,联大教授有闻一多、潘光旦、吴宓、沈有鼎、冯至、郑天挺等,青年教师有丁则良、王逊、王佐良、王乃樑、翁同文、沈自敏、李赋宁、何炳棣、季镇淮、王瑶、王永兴、吴征镒、吴晗、孙毓棠、费孝通等。

这期间,"十一学会"还有一个同人刊物《自由论坛》,学会活动的讲座稿和学会成员的时论文章经常发表在这本期刊上。该刊创办于1943年2月,至1945年3月终刊,共出版三卷16期。这个刊物是云南大学几个高年级学生创办的,为求得稿源,他们通过王逊等联大教师组稿,将刊物办成了西南联大自由主义知识分子的代表刊物。

我曾对该刊发稿情况做过一个统计，这里列出来供有兴趣的研究者参考——

8篇（2人）：潘光旦（西南联大教务长、社会学系主任）、王赣愚（西南联大政治学系教授）

3篇（7人）：王逊（西南联大哲学心理学系专任讲师）、丁则良（西南联大历史系助教）、翁同文（西南联大师范学院历地系助教）、费孝通（云南大学、西南联大社会学系教授）、李树青（西南联大社会学系讲师）、袁方（西南联大社会学系1942年毕业）、澄之（不详）

2篇（14人，略去单位、职务）：冯至、吴晗、沈从文、何炳棣、陈序经、吴之椿、林同济、曾昭抡、吴达元、张荦群、史国衡、向光沅、杨西孟、杜才奇

1篇：40人（名单略）

从这份名单看，潘光旦和王赣愚是刊物的主要支持者。潘光旦在清华和联大是梅贻琦的主要助手，自由派学者的代表人物，他这时已是中国民主同盟领导人[103]；王赣愚是现代宪政制度的积极推动者，1949年后取消政治系，他改行去做经济研究了。有日本学者说，王赣愚和组成民盟的"三党三派"[104]以外的自由主义知识分子长期保持着联系，并一同积极开展政治活动。"这些使抗战时期的政治活动活跃起来的昆明的自由主义者，在二战结束后遂成为民主主义运动的重要角色。"[105]从潘、王二人的身份及政治态度，可以看出这个圈子的基本特点。

1944年7月，民盟云南省支部决定创办机关刊物，由于办刊申请未得到批准，民盟决定以《自由论坛》暂代民盟机关刊物，直到1945年民盟机关刊物《民主周刊》创刊。

抗战胜利前，1944年12月27日晚，《自由论坛》和"十一学会"联合举行过一次以"中国的出路"为题的座谈会，出席座谈会的

有王逊、潘光旦、张奚若、闻一多、罗隆基、王赣愚、孙毓棠、冯文潜、杨西孟、丁则良、李树青、费孝通、沈有鼎、郭相卿、曾昭抡、吴晗16人。会上，先由潘光旦做《中国问题的出路》演讲，之后参会者讨论发言。讨论会从晚7点一直持续到11点，张奚若、罗隆基、杨西孟、吴晗4人的发言记录，整理后发表在1945年3月出版的《自由论坛》第三卷第5期"中国的出路特辑"中——这一期，也是《自由论坛》的终刊号。

"十一学会"及其同人活动持续到了抗战结束。1945年9月29日，在重庆创刊了《自由导报周刊》，这份报纸据说是中共南方局出资创办的，"编辑顾问"是西南联大教授潘光旦和费孝通，王逊是"特约撰述人"。1946年2月，该报成为中国民主建国会机关报。

联大后期，潘光旦、闻一多等提出"十一学会"成员整体加入民盟，在学会内部引起了争论。据联大历史系副教授孙毓棠回忆——

> （"十一学会"）所有成员都是自由主义者，只是所宗奉的自由学说不尽相同。青年教师当中，有几位偏向左派，然而，即使在这些年轻人中，观点也迥然有别，譬如，丁则良激进向上，哲学系讲师王逊谨小慎微。虽有各种政治派别拉拢，但该会拒绝承担任何事务。在一次聚会上，潘光旦提出会员参加中国民盟的问题，大家争论的不可开交，最后都接受了王逊的意见——他们应该坚持学术活动，保持无党派的身份。[106]

参照孙毓棠的说法，王逊这时的思想可归结为："左"倾、自由主义、坚守学术立场、保持无党派身份。

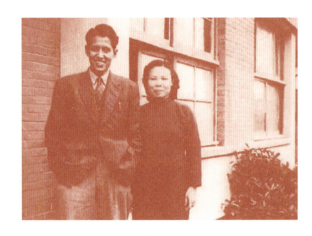

抗战时期的程应镠、李宗蕖夫妇

师友交游：以"树勋巷5号"为视角的观察

"十一学会"及其同人刊物《自由论坛》——它的成员和刊物作者群，是王逊在联大后期的朋友圈；在前期，与王逊来往最多的是北平参加过"一二·九"运动的一批学生，主要是清华、北大、燕京大学等校流亡到昆明的学生。他们是"一二·九"运动中的骨干，有的还是学运领袖，在运动中形成了异乎寻常的友谊，到昆明后又往来频繁。这里我特别说一下美国学者易社强（John Israel）在他研究西南联大的名著[107]里提到的"树勋巷5号"[108]。

"树勋巷5号"是程应镠、李宗蕖到昆明后租住的房子，地点在文林街先生坡，与王逊住的昆中北院研究生宿舍数步之遥。程、李二人是燕京大学历史系1935级的学生，来昆明后转入联大历史系学习。这时联大文学院刚迁回昆明，借用昆华师范校舍上课，距他们住的树勋巷也仅10分钟路程。这里成为朋友间聚会地点的原因是房子比较大，那时联大师生初到昆明，住房都很局促，这处房子却有两室一厅，还有一个大而整洁的庭院。

据程应镠说，常来这里的他们"共同的朋友"有徐高阮、王永兴、丁则良、王逊、钟开莱等人，王永兴则回忆说还有王勉和翁同文。这中间当有时间上的记忆误差。[109]

1936年春，程应镠代表燕大"一二·九"文学社参加北方文学会的成立大会，与代表清华文学会参会的王逊相识，自此成为至交。程应镠后来是历史学家，其弟程应铨是梁思成在清华营建学系的助手。程应铨的妻子林洙离婚后嫁给了梁思成，林洙又是程应镠在昆明教过的学生。

李宗瀛"一二·九"运动时是北平学联负责人，1949年随胡政之去香港复刊《大公报》，后任香港《大公报》副总编。李宗瀛的大哥李宗恩是协和医院首任华人院长，弟弟李宗津[110]是油画家。抗战胜利后，李宗津随徐悲鸿北上接收北平艺专，后与王逊一起在清华大学从事工艺美术改造工作，又一起调到中央美院，1957年与王逊同被诬为"江丰反党集团军师"。[111]李宗瀛的妹妹、李宗津的姐姐李宗蕖是程应镠的夫人，他们的叔父是中国第一代留学欧洲的油画家李毅士。

王勉是清华社会学系学生，在清华是"一二·九元老派"代表人物蒋弗华形影不离的同班密友。[112]在蒙自，他开始与王逊、王永兴、丁则良、许国彰、王佐良等熟悉起来，几个朋友时常一起小聚。[113]王勉的妹妹就是之前提到的郑敏，她这时在联大哲学系一年级就读，后来是著名的"九叶诗人"之一。

前面说过，徐高阮、王永兴是清华"元老派"的代表人物。从长沙临时大学时起，他们从"全身投入救亡运动"[114]的学生领袖，转而用功学术，追随陈寅恪转入联大历史系[115]，这时租住在文林街光宗巷（后来王勉也和他们同住）。1940年夏，王永兴毕业考取北大文科研究所第二届研究生，徐高阮入职史语所，二人均在陈寅恪门下问学，又相继担任陈氏助手。[116]

丁则良与王逊同于1938年联大毕业，他这时是联大师范学院史地系助教，和王逊都住在昆中北院。丁则良被清华师生公认为战前历史系学生中最优异的，也是一个天才人物。他刚上大学时，清华数学系主任杨武之想给儿子杨振宁找一位家庭教师，历史系主任雷海宗推荐的就是他。丁则良后来的命运比王逊更令人惋惜：1949年后他主动要求到新成立的东北人民大学（今吉林大学）工作，反右时刚从国外访问回来，就听说自己被划成了右派，在北大投未名湖自杀了，时年仅42岁。

徐高阮、王永兴、丁则良、李宗瀛都是"一二·九"运动学生领袖，徐、丁是中共党员，王、李是北平学联负责人。[117]"北平问题"出现后，他们四人共同创办了《学生与国家》刊物[118]，公开与组织唱反调，并拒绝党中央让他们去延安的要求，徐、丁二人因此被开除党籍和脱党，王永兴、丁则良还被"民先"开除。[119]

现在的研究者都只是说"树勋巷5号"聚集了一群联大"史学新秀"，没有注意到他们在"一二·九"运动中的渊源关系和此后的思想变化，而这才是他们聚在一起的关键。

从1938年秋开始[120]，"树勋巷5号"成为一个"论学论政的别馆"[121]，他们聚谈的话题是"谈抗战，谈读书，指点江山，品评人物"[122]——这其中，论学大约只是余事，论政才是主题。

这时王逊尚在晋宁乡间教书，即便偶尔加入过一两次聚谈，也不会是常客。前期起主导作用的，应该还是徐、丁、王（永兴）、李这样的学生领袖。

徐高阮此时正在陈寅恪指导下校勘《洛阳伽蓝记》，其出版前记中有所谓"志兴废哀时难"之语[123]，可见犹不能忘情于时政。他后来写过一篇很有名的《山涛论》，虽是学术著作，亦不难看出他想要阐发的幽情。他说"竹林七贤"并不是一群只爱清谈的文士，而是魏晋之际很有锋芒的一个朋党，他们的消极狂放是对司

马氏专政的抗议。丁则良在联大发起"十一学会",究其本意,显然想在联大赓续历史上士人冷风热血、讲学议政的传统。凡此都能反映出他们这个小圈子聚谈的性质。

对这个热心谈论时政的朋友圈,王逊似乎是刻意保守自己的原则,与上述诸君不同的是——他不谈政治。程应镠说,王逊、钟开莱这时也和他们过从甚密,但却是出于"共同的文学兴趣"。[124]这在程应镠1942年写的怀人诗里也能看出端倪:"虽多流离感,清言犹可娱。文学王与钟,政事李与徐。"[125] "清言"是魏晋士大夫品评人物、时事的清谈;"王与钟"即王逊、钟开莱,他们只谈文学艺术;"李与徐",李宗瀛和徐高阮,那时热衷议论时事政治。

王勉也留有同样印象。他说王逊和钟开莱是"一二置身事外"的人,不像徐高阮"那样一些活跃于思想领域或热衷于国是论争的人":

> 王君山东人,或者由于滨海的关系,一身清气,大有浊世翩翩佳君子之概。他读哲学,而却喜美术鉴赏,留下一部《中国美术史》。能写散文和小诗,那时发表的有《河上的图》、《烛虚颂》诸篇……[126]

钟开莱是王逊研究生同屋。他是清华1936年入学的"状元",1944年考取第六届庚款公派留美,后来是斯坦福大学数学系主任、国际著名的概率论大师。王勉写过一篇《钟开莱:清华园里的数学天才》[127],说他不仅数学、英语在清华园无人能及,且于中外文学、艺术都有深厚修养。他加入这个小圈子,包括自此与沈从文建立起交谊甚笃的友情,是通过王逊,也是基于他们共同的文学兴趣。他对徐高阮有过一个"好狂言而文采可喜"的评价[128],即此可知其取舍。

1946年王逊（左二）与沈从文（左一）、林徽因（中坐者）、金岳霖（右一）在昆明

朋友丽泽相资，必有投契之处。这个小圈子中，徐高阮、丁则良、王永兴、王逊、钟开莱都是清华园精英中的精英[129]，他们聚到一起，自然有共同或相似之处，但思想并不纯然一致。单从王逊来说，他回避谈论政治，并非孙毓棠说的"谨小慎微"，而是认定政治解决不了根本问题，他的理想前面已说过了，是专意学术，回到新文化建设和启蒙的轨道上来。

这段时间，他们还在《云南日报》《中央日报·平明》《今日评论》等报刊发表过数量不少的文章，后来钟开莱、王勉曾有意将他们这时写的文章辑印出版，终于未能如愿。[130]

1949年徐高阮、翁同文去了台湾，李宗瀛去了香港，留在大陆的几个——王逊、丁则良、王勉、程应镠都成了"右派"，王永兴也被送往外地劳改。李宗瀛看到留在大陆的亲友——包括他的哥哥李宗恩、弟弟李宗津，都成了"大右派"，说自己留下来一定也是。

1983年，劫后余生的程应镠重游昆明，想到40年前这些知交已半数成鬼，有诗述怀——

> 地下人间互不知，王孙久困竟何如？则良辰伯能相见，应忆深宵说项斯。
>
> 再上龙门四十年，王孙高阮俱成仙。凭栏欲望清波远，障目烟尘万亩田。[131]

"王孙"即王逊昔日笔名，"辰伯"乃吴晗之字。当年携手同游，而今生死两茫，书生意气，转眼云烟，不胜今昔之慨。

"树勋巷5号"存在时间并不长，只在1938至1940两年间。1940年夏，程应镠、李宗瀛从联大毕业，程去洛阳从军，李去了贵阳，树勋巷人去屋空。10月间，日机首次轰炸联大，文林街一带，包括王逊住的昆中北院都被炸毁，这处房屋也不复存在了。

上述几人外，那时常出入"树勋巷5号"的还有一位重要访客——大作家沈从文。1939年，沈从文推荐程应镠为《中央日报》副刊组稿，他自己也常把改过的学生稿件送到这儿来。[132]前面说过，王逊在北平就认识了沈从文[133]，那时沈从文是"京派"代表人物，创作以外，也是文化界意见领袖。沈从文对蔡元培的美育主张也极为推崇，曾自制一枚象牙图章，上刻小篆"美育代宗教之真实信徒"。[134]这时沈从文在联大任教，王逊在文科研究所，也旁听沈从文的小说课。汪曾祺称王逊为"大师兄"[135]，也是从沈从文这里论的。

昆明几年中，沈从文和王逊交往最多。多到什么程度？沈从文刚到昆明时，住在文林街20号小楼上，与王逊住的昆中北院只隔一个操场。[136]后来他搬到呈贡桃园，每周进城上一次课，联大在城里给他安排了一个宿舍，沈从文每次上完课都去王逊住处坐坐，一块儿喝点酒，要一碗牛肉米线，一聊一晚上，有说不尽的话题。[137]王逊也常去呈贡看他，有时带几个朋友同去，晚上就

住在沈家。那时卞之琳也住在呈贡，王逊也是这时和他熟悉的。此外沈从文亲友到昆明，也托王逊照顾，像他的妻弟张宗和刚到昆明时，就住在王逊云大宿舍，王逊帮他联系安排工作。[138]

1944年秋，程应镠又回到昆明，住在怡园巷王逊、钟开莱的住处，经王逊介绍到云南大学教书。[139]程应镠这时还在天祥中学兼课，天祥中学校长是王逊研究生同学章煜然，教务主任是许渊冲，王逊的好友冯契那时也在这所中学教书[140]，林洙是这个学校的学生。程应镠通过王逊、丁则良认识了闻一多、吴晗，并在闻、吴鼓动下加入了民盟，王逊、丁则良则不愿加入。[141]这期间，程应镠又协助沈从文编辑《观察报·新希望》副刊，王逊、钟开莱、丁则良、冯至为该报撰稿人。[142]

1945年抗战胜利，沈从文说要庆祝，同时也纪念他跟张兆和结婚13周年，提前约了王逊、程应镠等关系最好的三个朋友。纪念日前晚，沈从文按捺不住心中的激动，提笔写了小说《主妇》："今天又到了九月八号，四天前我已悄悄地约了三个朋友赶明天早车下乡，并托带了些酒菜糖果，来庆祝胜利，并庆祝小主妇持家十三年。"[143]

王逊和沈从文关系密切的原因，主要是思想上的投合。他们都是坚定的自由主义者，主张思想独立，反对文艺和政治扯上关系、成为"政治附庸"，这从他们当时发表的文章里可以看出声气相求的东西。尤其在联大后期，他们共同的朋友闻一多、吴晗等思想转向激进，主张"一定要和政治发生关系"，这时沈从文、王逊开始和他们拉开距离。沈从文拒绝了闻一多让他加入民盟的邀请，王逊也没有加入。王逊还拒绝潘光旦、闻一多将"十一学会"变成政治性组织。[144]黄永玉说过，王逊"相当懂得表叔（沈从文）"[145]——主要指他们有彼此契合的思想观念。

另一个重要方面，是两人都对民间美术、工艺美术有浓厚的兴

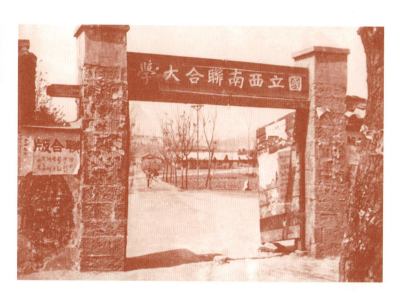

西南联大校门

趣。沈从文在联大喜欢搜集织物、漆器,汪曾祺说他"从这些工艺品看到的是劳动者的创造性。他为这些优美的造型、不可思议的色彩、神奇精巧的技艺发出的惊叹,是对人的惊叹。他热爱的不是物,而是人"。[146]这和前面说的王逊研究美术史的核心观念是完全一致的,他们都关注人的主体性、创造性。

那时沈从文每次进城都挎一个蓝花布包袱,就是土布扎染的那种,里头装着学生文稿。这种蓝布包王逊也有,大约也是来自沈从文。沈从文在昆明买过好多这种不同图案的花布,在宿舍里摆了一屋子,像个展览室。他进城喜欢逛小摊,买些西南地区特产的漆器、织物,这些都是他们在一起的谈资。现在大家常谈到沈从文的"转行"问题,其实确切说算不上"转行",他们是把这些当作文化建设的一部分。

王逊跟沈从文的密切交往一直持续到王逊去世。1949年沈从文跌入低谷,他和文化界老朋友的联系,主要通过王逊,"王逊在暗

1938年冯至翻译出版的里尔克名著

中来回奔走,让好朋友的关心没有中断",黄永玉称这种"战战兢兢"的帮助是沈从文只在书里见过的"侠义行为"。1957年王逊落难,沈从文又自动担负起王逊与文化界朋友的消息传递,直到王逊去世。沈从文书信里有不少这样的记载,如"王逊已解放""王逊已死",等等。

在西南联大,和王逊往来比较多的还有冯至、卞之琳等。前面说过王逊姑姑和冯至夫妇的渊源,所以在昆明,他们见面聊起来就多了一层亲近感。冯至女儿说,那时冯至让她管王逊叫叔叔,因为在联大他们是同事关系。冯至是1938年底到昆明的[147],当时商务印书馆刚出版了他翻译的里尔克(Rainer Marai Rilke)《给一个青年诗人的十封信》,王逊看到后写过一篇很有见地的评论。这事冯至在这书的重版前言里提过。[148] 1990年代初,我去建国门社科院宿舍看望冯至先生,他非常激动,给我讲了很多他们在昆明的往事,还告诉我说,卞之琳就住在楼下,他也是王逊的好友。冯至本人在德国也是学美术史的,他还是中德学会后期的中方主持人。

北平解放前夕,沈从文住在故宫附近的北大宿舍,朱光潜、

冯至、贺麟也住那个院儿。王逊当时在南开，周末回家常到这里来看望他们。这时冯至跟沈从文讨论文化前途问题，沈从文说，如果有人操纵红绿灯，该怎么办？冯至说，既然在路上走，就得看红绿灯。沈从文反驳道，也许有人以为不要红绿灯走得更好呢？[149]——由此可以看出他们想法上的差异。这之前，特别是在联大，他们是关系非常好的朋友。

美术史研究

　　1939年5月，刚到昆明不久的沈从文在他的散文名篇《烛虚》里写到，王逊那时正在研究《女史箴图》："从图画上服饰器物研究两晋文物制度以及起居服用生活方式，凭借它方能有些发现与了解。"[150]这种研究方法是德国民族学（文化人类学）的路数——通过"文化物质"（Object of Culture）理解"物质文化"（Culture of Objects），"进而理解一个民族的文化精神和特质"，是德国民族学者的普遍观念[151]，也是民族学和美术史共同的学理基础。这种研究方法过去中国是没有的，中国传统画学讲究的是笔墨趣味，与现代意义的美术史研究判然有别。1937年中国艺术史学会成立时，滕固就明确讲过："晚近艺术史已成为人文科学之一门，有其独自之领域与方法"，而传统画学只重鉴赏，"求其为艺术史之学问探讨，不可得也"。[152]

　　由沈从文笔下的片段信息可知，王逊这时的研究重点仍是早期中国美术史：从原始时代的玉石工艺（1936年），到战国时期楚国宗庙壁画（1937年），再到敦煌艺术遗产（1938年）和传为东晋顾恺之的存世名迹（1939年），草蛇灰线，有迹可循，这是他对中国美

大英博物馆收藏的《女史箴图》,王丛萌摄

史的纵向研究。再就是他的研究方法,是现代的,也是跨学科的。

说到王逊的研究方法,邓以蛰先生另一位高足、美学家刘纲纪曾特别指出:"王先生是学哲学出身的,因之他对中国美术的研究与其他美术史家有异,富于哲学、美学的深度是他的特色。"[153]——关于哲学上的影响,前面谈过"实在论",这里再说一下"逻辑实证"的问题。

"七七事变"前,冯友兰写过一篇介绍清华哲学系的短文,说到他们这个系被外间称为"逻辑派":

> 本系同人认为哲学乃写出或说出之道理。一家哲学之结论及其所以支持此结论之论证,同属重要。因鉴于中国原有之哲学,多重结论而忽论证,故于讲授一家哲学时,对于其中论证之部分,特别注重,使学生不独能知一家哲学之结论,并能了解其论证,运用其方法。又鉴于逻辑在哲学中之重要及在中国原有之哲学中之不发达,故亦拟多设关于此方面之课程,以资补救。[154]

这篇短文后面还有一则简介,可能是清华学生写的,说清华

哲学系正雄心勃勃建设一个"剑桥学派"。所谓"剑桥学派",指的应该也是"逻辑实证学派"[155]——当时逻辑实证主义的几个代表人物摩尔(G. E. Moore)、罗素(William Russell)、维特根斯坦(Johann Wittgenstein)都在剑桥大学。

1920年代,西方出现了重要的现代哲学流派——分析哲学。分析哲学认为形而上学的思辨没有意义,主张用科学方法对语言进行逻辑分析,阐明其意义。逻辑实证主义是分析哲学的一支,坚持用逻辑方法分析"经验世界"的知识,又叫"逻辑经验主义学派"或"新实证主义"。逻辑实证主义把以前争论不休的很多问题变成理性、科学的认识,去掉其中形式和主观部分,然后对经验世界——也就是实体世界,进行精密的逻辑分析,强调一切命题只有在经验被证明或证伪的情况下,才有认识意义。简单说,就是主张科学分析至上,即理性主义。[156]

逻辑实证主义还有一个分支直接将命题符号化、数学化,即"数理逻辑"。西南联大的逻辑学研究(实际主要是清华的)当时已站在世界前沿,何兆武在《上学记》[157]里谈到过,这里不再赘述。

1960年代,王逊在中央美院讲授古代画论时曾对身边助教说,他的治学方法主要是逻辑实证主义,体系上近于马赫主义。[158] 马赫(Ernst Mach)[159]是逻辑实证主义先驱,维也纳学派有个学术组织就叫"马赫学会"。马赫有一本《感觉的分析》,认为感觉是构成经验世界的要素,主张抛弃唯物、唯心二元论,对经验事实进行科学分析。新文化运动中,蔡元培、梁启超、胡适等邀请罗素来华讲学,罗素重点向中国学术界介绍的就是马赫学说,认为有助于"保存国粹",同时促进中国学术现代转型。[160]

从美术史研究来说,传统画学都是描述性、思辨性的文字,即形而上学的学说,对其"整理"要做科学分析和约定[161],这是科学研究的第一步。前面说过蔡元培推崇孔德,孔德将人类思想进

恩斯特·马赫

化的程序分为神学阶段—形而上学阶段—科学阶段,这也是王逊所服膺的,他称之为"一种学说的进步演化程序"。[162]从形而上学到科学阶段,"语义分析"是一种重要方法。这种方法王逊1936年探讨"美的理想性"时即已开始使用。他在研究生期间做的工作,就是用语义分析的方法剔除古代画论中主观、形而上学的成分,对其中重要的概念术语做现代科学诠释。例如谢赫六法中提出的"气韵生动",一直是传统画学重要术语,但它所指究竟是什么?这一术语在不同时期有哪些变化?历来都是众说纷纭。王逊对其做了历史考察,分析了它在不同时期的具体语义及在认识上的重要意义。他指出:在顾恺之、谢赫所处的六朝时期,"气韵"是指个性化神态;到唐代张彦远把"气韵"看作绘画风格的演变,将艺术与形似对立起来;宋代郭若虚将"气韵"神秘化,有时又是指"生动性",即类型化表现而不再是个性化,这也是五代北宋间流行的思想;到韩拙又用"格法"表示类型化。气韵、格法同是指固定的处理形象和情节的方式,都是符合一定审美理想的成功的艺术形象。王逊说:"六朝时期人物画提出个性化的要求是一个重大贡献(尽管在实践中早已出现)。类型化理论的意义在于它要

評中國藝術綜覽

王遜

福開森氏（J. C. Ferguson）係一深澈了解中國藝術之欣賞家，旅華五十餘年，致力於多方面之收集與中國收藏家接觸既多，所見亦廣，前著中國藝術綱要（Outline of Chinese Art）將中國各式造型藝術作一概括的敍述與批評。近年來又輯歷代箸錄吉金目對於研究銅器者增一便利。最近又由商務印書館印行中國藝術綜覽一書，所錄多屬氏收藏中的珍品，附有精緻的圖版。全書共十卷，每卷一類，一銅器（Bronzes）二石誌（Stone Monuments）三書法（Calligraphy）四繪畫（Painting）五玉器（Jades）六陶瓷（Ceramics）七建築（Architecture）八傢具（Furniture）九織物（Textiles）十雜品（Miscellaneous Arts）每類作簡潔明瞭的敍述雖屬概論性質而連貫構成一部有頭尾的綜合的中國藝術史，專門學者或嫌簡略，但對於一般人士或西方之愛好藝術者不失為一部可資參考閱讀的著作。

福氏以中國造型藝術歸納成此十類竊以爲未安，例如石誌一卷所包括之三部分：一建築如石闕，石碑體制一書法，如碑文墓銘紳表刻字，一雕刻如造像翁仲石獸現俱收入石誌之內，傢具一卷，福氏所收僅限於大件陳設椅几案屛之類，至於小件用器如文房淸玩琴則置於雜品而鼻烟壺扇等竟闕而不錄，小件如刻印在雜品中僅寥寥數語，漢磚瓦在建築中略述一二殊難介爲者愜意。

銅器爲全書中最完整豐富之一部，福氏對於中國銅器研究素有素，此卷條理明晰，持論謹嚴，分類系統依據其所輯之吉金目列舉各式花紋亦極詳盡，惟關於「雲紋」福氏認爲是黃河大平原上人民對於雲的喜悅心理之表現，尙待討論。

「饕餮紋」福氏以爲是犧首之象，李濟之亦主是說，此亦極有趣味，值得多方面探討的問題。今日所見漢石刻之鋪首（後代門板亦用同樣的鋪首，漢代者見於河南陽與山東

求表现理想、表现概念和思想。"[163]

他的研究生论文《六朝画论与人物识鉴之关系》，开始用科学眼光、现代方法整理传统画学。魏晋南北朝时期是中国艺术独立觉醒的时代——也就是蔡元培所说的"离宗教而尚人文"[164]的时代，这时也是中国书画理论重要的开始时期。他通过研究指出，中国绘画在这时期发生重大变化，从表政治、表道德的功能转向关注现实生活、关注"神识之美"的人物画，而人物画创作则受到当时上层人物鉴赏品藻风气的影响。魏晋以至唐代，"气韵""神识"都是指生命的表现。这篇论文可以看作是他研究中国美术史和美学思想史，有意识地建构美术史科学体系的起始。

王逊研究生期间另一方面工作，是对中国传统艺术门类做横向的梳理，这方面可以参考他1939年写的《评福开森氏〈中国艺术综览〉》。[165] 福开森[166]是在近代中国教育文化领域有重要影响的西方传教士，也是一位精通中国文物的收藏家，他在北京喜鹊胡同3号的住宅就是一座精美的中国艺术博物馆。[167] 1935年，他将捐赠金陵大学的500件文物放在故宫文华殿展出，成为轰动一时的文化事件。[168]《中国艺术综览》（Survey of Chinese Art）是他修订了近10年的英文著作，1939年由上海商务印书馆出版。福氏在书中将中国艺术分为10类予以介绍，相当于一部概论性质的艺术史。王逊认为全书写得最好的部分是《铜器》卷："福氏对于中国铜器研究有素，此卷条理明晰，持论谨严……所举各式花纹，亦极详尽。"对书中一些精辟见解，王逊尤其赞赏，如"福氏论及玉的美感条件，谓触觉的享受是东方美感观念所独有，如果仅欣赏玉的形制而不能领会它的触觉美，未能称为欣赏。数语具见卓识"。[169]在充分肯定的同时，王逊也对该书在艺术分类、风格演变、文献征引及名词术语翻译等方面的问题进行了探讨。例如福氏书中缺"雕塑"一章，将造像分列在"铜器""石志"之下；没有"工艺"

专章，将雕漆、刻竹、刻牙放在"家具"里，王逊认为这样分类"殊难令读者惬意"。再如饕餮纹的来历，王逊认为和汉代石刻辅首、甲骨文"羊"字及古埃及白羊宫符记都存在一定联系，有待多方面研究。又如福氏认为明代是中国家具的鼎盛时期，王逊说得出这样的结论，是因为明以前旧物保存下来的少。他引汉画像、敦煌画、宋画中出现的家具和古代文献记载的三国名工潘芳制作的金螭屏风为例，说明历代家具均有独特艺术价值，"精美辉煌"不逊明代。凡此都反映出，此时他对中国传统艺术诸门类已有系统精深的研究。

西南联大文史学科的特点之一，首先是注意建立新的科学体系，用现代方法来治中国学问，再就是注重新材料的发现和运用——从"新史学"的要求来说，就是要做两项工作：第一要有新方法，第二要找新材料。新的材料从哪儿找？一是考古发现，像殷墟、敦煌等，都是20世纪重要的考古发现；再就是被过去知识界忽视的民间"活化石""活材料"——民间文学、民间美术等。

以王逊的老师闻一多为例，前面说到他的"笺注"工作——在西南联大被称为"新经学派"，是他自己独创的，"尤其为现代青年人所接受"。[170]闻一多去世后，根据他的手稿和讲课记录整理出版过多种版本的《诗经》《楚辞》笺注。闻一多文献考证功力极为深厚，他有朴学底子，精通文字训诂学，他曾对学生说，你要研究古代文化，先把《说文解字》熟练背下来。这和王逊研究古代画论，先从概念的语义分析入手，方法上是相通的。但闻一多治史不只是传统的文字训诂，他还特别注意搜集利用新的考古资料和来自民间的"活材料"，像当时刚发现的敦煌石室文献，西南地区民族民间歌谣、口语中保留的"活化石"，他把这些也充实到研究中，在学术上别开生面。闻一多也特别指出过，研究文学史一定要了解文化人类学。[171]这些对王逊研究美术史都有直接的影响。

在昆明，王逊也做过一些民间美术遗存的调查和研究。

1942年，云南大学成立了产生过广泛影响的西南文化研究室，汇聚多领域学者共同开展西南边疆史地研究，王逊也参加了其中一些研究工作。像前面提到他在晋宁考察过毗沙门天王像，西南文化研究室在调查中又发现了云南剑川等地的"石将军像"，王逊在此基础上，结合敦煌新发现的一批毗沙门天王画像、日本保存的唐代毗沙门天王雕像和壁画，以及龙门造像等进行对比研究，参证古代文献，确定了此类图像的艺术风格、在唐代盛行的原因及传播到云南的路线，1941年撰写出《云南北方天王石刻记》，发表在1944年《文史杂志》"美术专号"上。顾颉刚认为，这一研究对中国艺术史、佛教史均极有意义[172]——这也是他研究少数民族美术史的开始。

1943年教育部筹设国立敦煌艺术研究所，聘王逊为设计委员。敦煌研究所成立之初主要是做临摹、保护工作[173]，那时还没有力量对敦煌艺术遗产开展学术研究，王逊是最早从美术史角度研究敦煌的学者之一。[174]

联大后期，王逊还有意写一部《王羲之评传》。他对王羲之的家世生平、王羲之与天师道的关系、历史地位等做过精密的考证[175]，也提出不少新见，如"右军地位之高，在晋代主要是由于作（做）人风度的关系。至于书法，南朝一般意见仍是有褒有贬"等，但这一工作后来未能完成。

20世纪三四十年代的清华哲学系，有所谓"成王成寇"的说法，"成王"就是能培养出建立体系的学者。[176]王逊在西南联大，以历史线索和艺术门类为经纬，以现代方法和新材料的运用为突破，逐步构建起他的美术史研究体系，这是他学术结构化（Structural）[177]的自觉。关于科学体系的问题，王逊1944年写过一篇《诗·科学·道德》，编者在刊发这篇文章时附言："王逊先生

的《诗·科学·道德》是一篇很有趣味的文章。这篇文章实际上所谈的是'真、美、善'三方面。"——其实不仅如此，从中还可以看到他对构建科学体系的思考。

1944年，王逊在"十一学会"做过一次《中国美术传统》的讲座，整理稿发表在《自由论坛》上。[178]文章阐述了他对中国美术史的整体性认识，他认为中国美术有两个传统：一个是书画所代表的士大夫美术传统；一个是在民间生生不息的"工匠美术"传统。后者包括雕塑、建筑、工艺等，这一传统"表现广、成就多"，却长期被忽视，是特别值得珍视的传统。当时有人提出挽救、改良国画，王逊认为从艺术发展规律看，中国书画在晚近五百年——也就是明清时期，已进入衰退期。他说我们没有必要过分担心国画到底是不是衰落，艺术失去创造力，肯定要"走上枯寂死灭之路"。所以他研究美术史——包括此后对工艺美术的研究、美术史学科体系的创建以及中国美术通史的书写，都特别重视民间美术的发掘整理。

关于国画"改良"，王逊这时还写过一篇《表现与表达》[179]，指出"表达"的任务是"模仿"，而艺术是"表现"——"无所表达而只有所表现的就可以算是欣赏的可能的对象，但有所表达而我们未理会其表现的就不能成为艺术"，意即单纯对客观世界的再现或"写实"并不是艺术。他说："中国艺术从一个相当早的时期起，就讲神韵，讲境界，不再来琐细地解决表达方面的问题。例如透视的讲求，在以表达为主要目的的西洋绘画中很重要，在中国画家是不屑于追究的。"由此可见，他并不赞成用西方"再现"的方法——例如"透视""素描"[180]等来改造中国绘画，他认为中西艺术本源不同，各有擅长，不能什么都用西方的方法"改良"。[181]这其实也是西南联大许多文史学者共同的特点，他们精通中西文化，因此也更懂得中国本身的优长。像王逊的老师、精通西学的金岳

表現與表達

王遜

文字是一堆印在紙上有意義的符號。它們可以逃說一套思想，一個故事，或一串夢境，這是文字的表達作用方面看，我們有時候說它表達得確切或否。然而印使一篇文章表達得不確切，我們不能了解其企圖之所在：它所要表達的是什麼。而且不同的文章或者用不同文字所寫的文章可以有相同幾段的相當了解。一本翻譯小說仍能夠娓娓述說原著中所講的故事。同一個意思在不同的人的手下，選擇詞的辭藻、句法，把它寫到紙上。所以，南海小島上一個詩人貪良對斯蒂文蓀說：詩的內容只有情人和海美食家一樣，便厭倦於海和情人。

我們不能不承認希臘哲人對於藝術的看法。他們認為藝術是人爲的假象，以表達那已經存在著的真像學，圖畫，和音樂都是一些浮動的媒介。它們的任務是摸倣，它們的價值是摸倣。這關係就是「相似」，是一種外在關係。表達的媒介與所要表達的獨立，互相在外。聰明的詩人把位置嬌正恰當，我們就認識了一點真理。但是對於這種說法，後人有種反——因爲，我們讀詩並非單只是要得到種種知識。但丁講地獄界，滌罪界，天界，莎士比亞講愛，摸倣，嫉妒慢，陰謀，和暗殺。他們都是很好的哲學家。而更重要的乃他們都是很有趣的哲學家。他們都發掘，摸倣，出許多不同的道理，而且他們創造了天真的遊戲。在遊戲中，我們和但丁，莎士比亞一齊嬉耍，得到喜快樂。詩不僅有道理，並且也有所表現。白瑞蒙說詩表現了一種神祕而又一致的實體。克羅濟說是直觀——幾乎說是一個宇宙的覺識。而物理學家兼爲哲學家的懷悌黑說是一點具體而真實的基本經驗。

霖那时也说过,西方文化"类似盛装待发而无约会可赴"。[182]

1948年3月,回到北平的朱自清写过一篇随感[183],其中提到与王逊的一段对话——

> 连带着想到了国画和平剧的改良,这两种工作现在都有人在努力。日前一位青年同事和我谈到这两个问题,他觉得国画和平剧都已经有了充分的发展,成了定型,用不着改良,也无从改良;勉强去改良,恐怕只会出现一些不今不古不新不旧的东西,结果未必良好。他觉得民间艺术本来幼稚,没有得着发展,我们倒也许可以促进它们的发展;像国画和平剧已经到了最高峰,是该下降、该过去的时候了,拉着它们恐怕是终于吃力不讨好的。照笔者的意见,我们的新文化新艺术的创造,得批判的采取旧文化旧艺术,士大夫的和民间的都用得着,外国的也用得着,但是得以这个时代和这个国家为主。改良恐怕不免让旧时代拉着,走不远,也许压根儿走不动也未可知。还是另起炉灶的好,旧料却可以选择了用。

这段对话对王逊彼时的艺术观也是很好的注脚,同时——朱自清文中谈到的"新文化新艺术的创造",以及沈从文同年提出的"艺术革命"[184],与王逊50年代初提出的"创造新美术"一脉相承,都代表了这时期主流知识界对文化传统继承与创新的思考和探索。

注　释

1　1928年清华学校正式更名为"国立清华大学",以此排序,王逊这届学生应于1937年毕业,故称为"清华九级"。

2　九级、十级学生名单见清华大学校史研究室编:《清华大学史料选编》第二卷(下),清华大学出版社,1991年。

3　《归来》,《大公报·星期文艺》1947年2月9日;《文集》第四卷。

4　小说中虚构的主人公,从故事情节看,实是另一个自己。王逊南下旅伴是清华地学系学生任泽雨,详下文。

5　1937年8月13日,中日"淞沪会战"爆发,持续至本年11月。

6　参见王逊小说《印印》:"北方起了燎原的烽火,南北交通已经断了。我从海路又来到青岛,正当青岛应该是最拥挤的季节,但那是太平年月的事。这一年的海湾马路……不见有一个人走过。"《印印》,《文史杂志》1944年第四卷第5—8期,署名"黎舒里";《文集》第四卷。

7　任泽雨(1915—?),清华1937级地学系学生,参加革命后改名赵心斋,1949年代表军管会接收了包括周口店遗址在内的北平地质调查所,后任地质部高级工程师。

8　赵俪生回忆,这时他们在郑州又遇到清华经济系学生赵继昌,见《赵俪生高昭一夫妇回忆录》。但据赵继昌本人回忆,他是和孔祥瑛一起从山西乘火车到长沙的,见《赵继昌回忆录》,经济日报出版社,1991年。赵继昌(1912—1990),1934年入清华大学,1936年任《清华周刊》总编辑,后在长沙临时大学参军。1949年后任国家科委副主任。

9　《明日的园子》,《清华周刊》第四十五卷第4期,1936年11月22日;《文集》第四卷。

10　1937年9月12日,日本宪兵队侵入清华,大肆劫掠清华图书、仪器,并在校园中养军马。详见朱育和、陈兆玲主编:《日军铁蹄下的清华园》,清华大学出版社,1995年。

11　1937年9月10日,教育部颁布第16696号令,宣布以清华大学、北京大学、南开大学及中央研究院师资设备为基干,成立"长沙临时大学",中央研究院因故未参与。长沙临时大学成立后,本部设在湖南圣经学校,因校

二 学术积累期：西南联大的从游生活

舍不够用，将文法学院设在南岳圣经学校暑期分校。

12　长沙临时大学学生报到时间是10月18日。11月19日，文法学院在南岳开始上课。王逊说自己"在长沙住了一个月，有半个月在下雨"，指的就是这段时间。王逊：《九年前去南岳》，《经世日报·文艺周刊》1946年9月22日。赵俪生说他们到长沙时南岳分校已开学，在长沙校本部遇到朱自清，将他和王逊带到南岳，当晚和穆旦、冯契、邵森棣聊了一晚。这应是误记。

13　"九叶诗人"，又称"九叶诗派"，1940年代具有现代主义倾向的诗歌流派，成员有辛笛、陈敬容、唐祈、唐湜、穆旦、郑敏、杜运燮、袁可嘉、杭约赫九人，因1980年袁可嘉、郑敏、陈敬容、杭约赫编选《九叶集》得名。

14　穆旦：《致杨苡》，1973年10月15日。《穆旦诗文集》，人民文学出版社，2007年。

15　长沙临时大学哲学心理学教育学系由北大哲学系、心理学系、教育学系，清华哲学系、心理学系，南开哲学教育学系合组，下设哲学、心理学、教育学三组。1938年春西南联大正式成立时，将教育学组划入新成立的师范学院，与云南大学教育学系合并为教育学系。该系更名为哲学心理学系，下设哲学、心理学二组。西南联大时期，三校仍各自保留原有独立编制，如清华内部仍保留哲学系、心理学系。

16　此间学生、教师屡有变化，《国立西南联合大学校史》记为"有教师三十余人，学生约二百人"，恐不确。学生、教师名单参见西南联合大学北京校友会编：《国立西南联合大学校史》，北京大学出版社，2006年。

17　"从游"一语在西南联大出自梅贻琦《大学一解》（潘光旦执笔）："古者学子从师受业，谓之从游；孟子曰，'游于圣人之门者难为言'，闲尝思之，游之时义大矣哉。学校犹水也，师生犹鱼也，其行动犹游泳也，大鱼前导，小鱼尾随，是从游也。从游既久，其濡染观摩之效，自不求而至、不为而成。反观今日师生之关系，直一奏技者与看客之关系耳，去从游之义不綦远哉！此则于大学之道，体认尚有未尽实践尚有不力之第二端也。"

18　邓稼先1941—1945年在西南联大物理系学习。

19　钱穆：《八十忆双亲·师友杂忆》，岳麓书社，1986年。

20　冯友兰：《新理学》，商务印书馆，1939年初版；陈寅恪：《隋唐制度渊源略论稿》，商务印书馆，1944年初版；钱穆：《国史大纲》，国立编译馆，1940年初版；金岳霖：《论道》，商务印书馆，1940年初版。

21　冯友兰：《中国哲学简史》，北京大学出版社，1985年。

22　薄松年:《回忆王逊老师的几件小事》。

23　"Autumn in Nanyue", by William Empson, *The Gathering Storm*(《聚集着的风暴》),1940。译文见丹妤选编:《清华九十年美文选》,清华大学出版社,2001年,王佐良译。威廉·燕卜荪(William Empson,1906—1984),英国文学批评家、诗人,1937—1938年任教长沙临时大学。

24　王逊《九年前去南岳》:"离开长沙来到南岳之前偶尔买了一本《楚辞》,自己也不大明白。然而到了南岳山上以后,这本《楚辞》却成了我的好伴侣。每天我坐在这面对山谷口的半山腰,它总在我身边,其实我也未必读它,更何况我也未必能读得懂。"

25　王逊1960年代曾在美院刻印过他的一份讲义《两部已佚的战国绘画》,内容是对"山海图"和"楚国宗庙壁画"的研究。从行文风格看,此篇似作于早期,或据早期文稿修订誊印。见《文集》第三卷;《史稿》第三章第三节。

26　1953年6月,为纪念屈原逝世2230年,文化部社会文化事业局、北京历史博物馆举办"楚文物展览",展出长沙出土文物420余件。王逊参加了展览筹备。参见《纪念我国伟大爱国诗人屈原　北京历史博物馆举行楚文物展览》,《文物参考资料》1953年第5、6期;《介绍楚文物展览》,《文艺报》1953年第13期;《文集》第三卷。

27　闻一多:《八年来的回忆与感想》,《联大八年》,新星出版社,2013年。

28　《赵继昌回忆录》。

29　1938年4月,延安成立鲁迅艺术学院,初设戏剧、音乐、美术三系。

30　1938年1月20日,长沙临时大学常委会第43次会议决定将学校南迁昆明。

31　1938年2月10日,长沙临时大学公布"准予赴滇学生名单",总计878人,约占长沙临时大学学生总数一半。

32　西南联大初期将理学院、工学院设在昆明,文学院、法学院设在蒙自。文、法学院教学与办公在蒙自海关税务司署旧址大院,单身教师和男生住在哥胪士洋行。现哥胪士洋行旧楼辟为西南联大校史和闻一多先生事迹陈列室。

33　1938年4月,教育部以命令转知:奉行政院命令,并经国防最高会议通过,国立长沙临时大学更名为"国立西南联合大学"(The National South-West Associated University)。

34　据清华十级"级史"统计:该级考生总数400余人,录取377人,实际

注册入学294人，取得毕业证书者117人，其中约1/4是南迁后借读其他学校取得的毕业资格。《清华十级毕业卅年纪念特刊》，清华大学十级同学会印行，1968年。

35　陈岱孙：《箎吹弦诵情弥切》，"西南联大的历史应自1937年8月长沙临时大学成立开始计算……直至（1946年）7月31日，梅贻琦常委主持西南联大最后一次常务委员会，才宣布西南联大至此结束。因此，自1937年8月底至1946年7月底，西南联大整整存在了八年零十一个月；以学年来计算，整整是九学年"。陈岱孙：《往事偶记》，商务印书馆，2016年。

36　昆华师范，原为云南省立第一师范学校，1933年更名"昆华师范"，1935年迁至潘家湾胜因寺，后为昆明师范高等专科学校，今与昆明大学合并为昆明学院。

37　1938年7月12日，西南联大致函云南省教育厅："惟新租校舍甚少，不敷分配，拟向昆华师范学校趁暑假学生离校之便，商借新建课室4间，作本校教职员临时宿舍用，八月底即行归还。"至9月初，昆华师范又将部分校舍借给西南联大作校舍。

38　石刻在今昆明市晋宁区上蒜镇石将军山崖壁上。

39　宣统元年（1909）蒋斧刊印的《沙洲文录》著录有敦煌发现的"五代刻本大圣毗沙门天王象跋题记"，蒋斧并对此像做了初步研究，指出其"犹沿唐世遗风"。这是"我国学者对敦煌画的首次著录与研究"。林家平、宁强、罗华庆：《中国敦煌学史》，北京语言学院出版社，1992年。

40　伯希和（Paul Pelliot, 1878—1945），法国汉学家、探险家，1908年前往敦煌石窟探险，并将大量敦煌石室文献、画卷带回法国。

41　见《云南北方天王石刻记》，《文史杂志》1944年2月第三卷第3、4期合刊"美术专号"；《文集》第三卷。

42　《朱自清日记》（上），石油工业出版社，2019年。

43　1939年初，出于抗战考虑，教育部颁布《限制留学暂行办法》，《四川省政府公报》1938年第126期。1939年4月，清华评议会公布第六届留美公费考试科目，人文社科领域拟选派英文、西洋史、哲学、人口、政治、刑法、会计、工业经济8个研究方向的留美学者，最终教育部仅批复了西洋史、社会学、师范教育3个选派方向。

44　中英庚款公派留学是民国时期难度最大的留学考试，1946年举行的第九届中英庚款公派留学考试是最后一届，共录取17人。周琇环：《中英庚款

史料汇编》，台湾"中研院"历史语言研究所、"国史馆"，1993年。

45 《教部通令各大学增设研究所》，《云南教育通讯》1939年第二卷第10、11期。根据教育部命令，西南联大决定自本年起恢复各校研究所设置并开始招生，1939年6月27日联大第111次常委会决议："（本校）暂不举办研究院"，"就现有教师、设备、并依分工合作原则，酌行恢复研究所、部。"贺崇铃主编：《清华大学九十年》，清华大学出版社，2001年。

46 清华研究院本次共录取11人，其中文科研究所3人、理科研究所4人、工科研究所4人。

47 本届联大3校合计招收研究生28人，其中北大14人，清华11人，南开3人。

48 《吴宓日记》1939年9月2日，生活·读书·新知三联书店，1998年。

49 王逊"国立清华大学研究院学生注册片"：学号"189号"，研究部别"哲学部"，家庭通讯处"湖南辰溪煤业办事处"（王逊父亲当时所在地），注册时间"中华民国二十八年九月廿六日"。清华大学档案馆藏。

50 《朱自清日记》（上）1939年6月24日："访问冯（友兰），他说他之所以反对北大文科研究所，是因为该所阻塞了联大文科研究所的道路。他打算重开清华研究院。"

51 傅斯年时任中央研究院历史语言研究所所长，代胡适任北大文科研究所主任。

52 1939年7月12日，清华大学评议会决定恢复清华研究院，冯友兰任清华文科研究所主任。7月24日，清华研究院召开第一次会议，通过研究院暂行办法，确定考试时间、地点、科目等，决议清华文科研究所隶属于清华大学驻昆明办事处。

53 《闻一多书信选集》，人民文学出版社，1986年。

54 农校，即昆华农业学校。昆华中学，今昆明市第一中学。

55 《西南联大的学生生活》，《战时知识》1938年12月25日。

56 郑敏：《回望我的西南联大》，《中国教育报》2012年3月16日。

57 "高级课程，本科三四年级学生及研究部学生，均可选习。"冯友兰：《清华哲学系》，《清华周刊》1936年6月27日"向导专号"。对于专题研究的说明，亦见清华大学《文科研究所哲学部学程一览1936—1937》，清华大学校史研究室编：《清华大学史料选编》第二卷（下）。

58 清华图书南迁途中被炸毁，北大图书未南迁。1940年郑天挺致信傅斯年，

二　学术积累期：西南联大的从游生活　　107

中有"北大无一本书，联大无一本书"之语。转引自马亮宽：《郑天挺与北京大学文科研究所关系述论》，《南开学报》（哲学社会科学版）2023年第1期。

59　靛花巷3号是中研院史语所在昆明租用的民居，1939年夏，为躲避日机轰炸，史语所迁往郊区龙头镇，这里就成为北大文科研究所。

60　北大文科研究所筹备之初，该所实际负责人郑天挺设想："今后研究生之生活拟采书院精神，于学术外，注意人格训练，余拟与学生同住。"《郑天挺西南联大日记》1939年5月31日，中华书局，2018年。

61　北大文科研究所第一届研究生有杨志玖、汪篯、马学良、逯钦立、阎文儒、任继愈、刘念和、周法高、王明、阴法鲁10人。

62　郑天挺回忆："所中借用历史语言研究所和清华图书馆图书，益以各导师自藏，公开陈列架上，可以任意取读。"郑天挺：《我在联大的八年》，《中华读书报》2007年12月5日。

63　参见《许渊冲西南联大日记》，云南人民出版社，2020年。

64　梅贻琦：《告清华大学校友书》，清华校友总会编：《校友文稿资料选编》第4辑。

65　《吴宓日记》1940年10月13日。

66　1940年秋，中研院历史语言研究所迁往四川李庄，北大文科研究所亦迁至昆明北郊龙泉镇。

67　［美］易社强（John Israel）著、饶佳荣译：《战争与革命中的西南联大》，九州出版社，2012年。

68　史语所迁川前，经郑天挺与傅斯年协商，给北大文科研究所留下《道藏》《大藏经》《四部丛刊》《丛书集成初编》《廿四史》等书籍。参见马亮宽：《郑天挺与北京大学文科研究所关系述论》。

69　老舍：《滇行短记》，《扫荡报》1941年11月22日至1942年1月7日。

70　北大文科研究所"研究生各有专师，可以互相启沃。王明、任继愈、魏明经从汤用彤教授；阎文儒从向达教授；王永兴、汪篯从陈寅恪教授（我亦在其中）；李埏、杨志玖、程溯洛从姚从吾教授；王玉哲、王达津、殷焕先从唐兰教授；王利器、王叔珉、李孝定从傅斯年教授；阴法鲁、逯钦立、董庶从罗庸教授；马学良、刘念和、周法高、高华年从罗常培教授"。郑天挺：《我在联大的八年》。

71　清华大学1936至1937学年《文科研究所哲学部学程》："出于对基础哲

学与科学多有密切联系的原因考虑，本部鼓励学生多选习与本部研究生所研究问题相关的其他研究部课程。"清华大学校史研究室编：《清华大学史料选编》第二卷（下）。类似说明亦见冯友兰《清华哲学系》："哲学与各种科学，皆有密切关系。除本系必修课外，本系鼓励学生就其兴趣及其所研究哲学问题之所近，选修他系课程。学生对于他系课程，如作有系统之选习，本系并可认其所选课程之系为辅系。于学生毕业时，请学校证明。"

72　李松：《美术史论家王逊的生平和他对中国古代画论的一些见解》。

73　徐高阮1939年从联大历史系肄业，被陈寅恪介绍到史语所工作，傅斯年安排他仍从陈寅恪问学，研究魏晋南北朝史、隋唐史。徐在史语所迁四川后因病离职。

74　陈寅恪1938—1940年任教西南联大，1940年暑假赴港任香港大学客座教授，后任教广西大学等。参见蒋天枢：《陈寅恪先生编年事辑》（增订本），上海古籍出版社，1997年。

75　北大文科研究所第一届研究生任继愈回忆："陈寅恪讲'佛典翻译文学'，中文系、历史系、哲学系的助教、讲师多来听课，本科生反倒不多，陈遂有'教授的教授'的称号。"任继愈：《抗战时期西南联大散记》，《江淮文史》2010年第6期。另据周定一回忆：陈氏"佛经文学翻译"课是1938年秋在蒙自所开。周定一：《蒙自断忆》，《西南联大在蒙自》，云南民族出版社，1994年。吴学昭（吴宓之女）认为此说有误，陈氏在蒙自未开课，此课应是1938年秋在昆明所开，见吴学昭：《吴宓与陈寅恪》（修订版），生活·读书·新知三联书店，2014年。又，《王永兴先生年谱》《陈寅恪先生编年事辑》记陈寅恪1939—1940年在联大开的选修课有"魏晋南北朝史""隋唐史"；邓广铭说是"隋唐制度渊源论"和"魏晋南北朝史"，见邓广铭：《在纪念陈寅恪教授国际学术讨论会闭幕式上的发言》，《纪念陈寅恪教授国际学术讨论会文集》，中山大学出版社，1989年。

76　当时听课者约10人，其中王永兴、汪籛也是清华十级历史系学生，研究生入北大。

77　李松：《哲人·史家王逊》，《艺术》2016年第2期。

78　常书鸿回忆："1939年春，学校搬迁到云南昆明……在西南联大教授闻一多、王逊、颜良和云南大学校长熊庆来的欣赏和促成下，1940年秋在昆明举办了一次常书鸿个人油画展览会。"常书鸿：《九十春秋：敦煌五十年》，北京大学出版社，2011年。常书鸿（1904—1994），浙江杭州人，早年入

法国里昂国立美术专科学校，1943年起任敦煌艺术研究所筹备委员会副主任、所长，敦煌艺术研究院名誉院长，为敦煌保护、研究付出了毕生心血，被称为"敦煌艺术的守护神"。

79　1940年7月、9月，昆明广播电台两次公开招考国语报告员（播音员）、征集员（即编辑），经严格的口试笔试，最终有陆智常、温瑜、王勉、齐潞生、吴纳孙、王乃樑、丁则良、郑韵琴（女）、孙蕙君（女）、王逊等11名联大学生到该台就职。戴美政：《抗战中的昆明广播电台和西南联大》，2003年"纪念西南联大在昆建校65周年学术研讨会"交流资料。

80　此类文章见有：《战神笼罩下的星洲》，《半壁》1940年第一卷第2期；《日本南进战略的蠢测》，《扫荡报》1941年4月11日/《西南实业通讯》1941年第三卷第5期；《美国与南洋》，《世界政治》1941年4月第六卷第8期；《太平洋上美国的海陆空军根据地》，《世界政治》1941年6月第六卷第11期；《苏彝士以东以南英国各属邦之资源及生产力》，《世界政治》1941年7月第六卷第12、13期；《战后的经济建设原则》，《世界政治》1941年8月第六卷第14、15期等，均收入《文集》第五卷。

81　1937年8月，云南大学由省立改为国立，熊庆来任校长，提出"慎选师资""培养研究风气"等办学方针。

82　林同济1937至1942年任云南大学文法学院院长，1942年2月姜亮夫继任。

83　《六朝画论与人物识鉴之关系》，《云南大学学报》1942年7月第一类第2号"国立云南大学廿周年纪念特刊"；《文集》第二卷。

84　西南联大哲学心理学系主任先后由冯友兰（1937年10月—1938年4月）、汤用彤（1938年4月—1943年7月；1944—1946年）、冯文潜（1943年7月—1944年）、贺麟（1946年）担任。

85　据记载，熊十力1938至1943年任西南联大哲学心理学系专任讲师。《国立西南联合大学史料（四）教职员卷》，云南教育出版社，1998年。按，在此期间，熊十力先后在复性书院、武汉大学、勉仁书院讲学，未到校任职。

86　1943年7月22日，王逊受聘任国立西南联合大学文学院哲学心理学系专任讲师。《国立西南联合大学校史资料》，北京大学出版社，1986年；另见王逊1943年9月11日填写的《西南联大任职表》，清华大学档案馆藏。

87　联大学生回忆："金岳霖、王宪钧、王逊先生各开一班《逻辑》，我们3

人各在一班。"张尚元、许仲钧、陈为汉：《笳吹弦诵情弥切》，《文史》2007年第6期。

88 《先生金岳霖》，《时代教育》2022年6月第50期。按，这里"3个半研究生"的说法不准确，联大哲学部培养的研究生还有章煜然、殷海光、王玖兴（以上清华）、任继愈、汪子蒿（以上北大）等人，另，任华是战前（1937年）清华研究院毕业的。

89 战前清华大学即有"党义课"，内容包括政治进化原理和党的组织沿革、三民主义研究、五权宪法、建国方略等。参见清华大学1936—1937年度"党义学程一览"，《清华大学一览》，1937年。

90 任继愈回忆："国民党时期，全国高校都要上'党义'课。教者照本宣科，课堂稀稀拉拉，学生勉强应付。西南联大不设'党义'课，以伦理学代'党义'，全国院校只此一家。全校学生分为四个大班，由哲学教师四人分担。当时没有容纳这样许多人的大教室，就在露天上课，记得哲学系讲师齐良骥、石峻、王逊都教过伦理学，冯友兰先生也教过一个班，在大树底下讲课，他戏称这是'杏坛设教'。"任继愈：《我心中的西南联大》，《光明日报》2007年11月3日；西南联大北京校友会编：《我心中的西南联大》"序"，清华大学出版社，2008年。

91 见有［英］曼德威尔《道德起源论》、［英］沙甫慈伯利《论美德或功德》、［英］席其维克《论至善》等篇，收入贺麟主编：《西洋伦理学名著选辑》，商务印书馆，1944年；周辅成编：《西方伦理学名著选辑》，商务印书馆，1964年/1987年；《文集》第五卷。

92 1941年中国哲学会西洋哲学名著翻译委员会在昆明成立，贺麟被推选为主任委员。王逊被聘为研究编译员。

93 钟开莱致程应镠，1979年1月13日。转引自虞云国编著：《程应镠先生编年事辑》，上海人民出版社，2016年。

94 冯至：《昆明往事》，《新文学史料》1986年第1期。

95 沈治钧：《平生爱读〈石头记〉——吴宓恋石情结摭谭》，《红楼梦学刊》2010年第2辑。

96 见《吴宓日记》1942年6月28日、1943年2月7日等记载。

97 《红楼梦与清初工艺美术》，《益世报·文学周刊》1948年10月11日第114期；《美术研究》2015年第6期；《文集》第三卷。

98 张宗和：《秋灯忆语——"张家大弟"张宗和的战时绝恋》，人民文学出

版社，2013年。张宗和（1914——1977），沈从文妻弟。1936年清华大学历史系毕业，曾在云南大学、贵州大学、贵阳师范学院等校任教。

99 《张宗和日记》，浙江大学出版社，2019年。

100 吴宓戏称该学会为"二良学会"，意即由丁则良、王佐良发起。见吴学昭：《吴宓与陈寅恪》。

101 参见李埏（北大文科研究所研究生）：《论联大的选课制度及其影响》，《云南文史资料选辑》1988年10月第34辑"西南联合大学建校五十周年纪念专辑"；郑克晟（郑天挺之子）：《怀念何炳棣先生和先父郑天挺先生》，《中国社会历史评论》2013年第十四卷。

102 王勉2006年6月1日致王涵："此是历史系丁则良（与逊兄同级）君倡导，十一者寄士意，为少数人讲论品评茶会之类，教授被邀请讲演，但绝非倡导者。"

103 1941年中国民主政团同盟成立，1944年改称中国民主同盟。潘光旦自民盟成立之初即任中央委员。

104 指中国民主政团同盟组建的基础：中国青年党、第三党、中国社会国家党和职业教育派、乡村教育派、救国会派。

105 ［日］水羽信男：《抗战时期的自由主义：以王赣愚为中心》，《学术研究》2010年第3期。

106 ［美］易社强：《战争与革命中的西南联大》。

107 同上。

108 "树勋巷5号"作为文章题目，第一次公开出现是在1988年10月出版的《云南文史资料选辑》第34辑"西南联合大学建校五十周年纪念专辑"上，是程应镠为纪念联大建校50周年撰写的文章，此后逐渐受到研究者重视并予以援引。引述如［美］易社强：《战争与革命中的西南联大》；许纪霖等：《近代中国知识分子的公共交往（1895—1949）》，上海人民出版社，2008年。

109 王永兴回忆："课余和节假日常聚会有六人：徐高阮、王勉、丁则良、王永兴和两位先生（程应镠、李宗瀛），翁才子（翁同文）也时常参加。"王永兴：《怀念应镠》，转引自《王永兴先生年谱》，《通向义宁之学——王永兴先生纪念文集》。按，王逊、钟开莱是1939年夏考取研究生，来树勋巷聚会应在一年之后；王勉1938年从联大毕业后前往重庆就职，回昆明是1940年，与王永兴、徐高阮、薛观涛同住在光宗巷。见鲲西（王勉）：《怀念王永

兴兄》,《通向义宁之学——王永兴先生纪念文集》。翁同文与他们交往似更晚。

110　李宗津（1916—1977），油画家。早年就读于苏州美术专科学校，1946年任北平艺专讲师，1947年任清华大学建筑系副教授，1952年任中央美术学院教授，反右后任教于北京电影学院。

111　《为抗拒党的政策制造群众基础和理论根据——李宗津、王逊是江丰反党集团的"军师"》,《人民日报》1957年8月28日。

112　槿堂（赵俪生）《记蒋荸华君》："经常和他一同出入的有两个人，周荣德和王勉，当时郑庭祥开玩笑说，蒋荸华带着两个'徒弟'。在思想上相一致的还有徐高阮和徐的女友许留芬。"王勉回忆："(蒋)荸华是那时清华园有名的才子，昔年赵俪生君曾在级刊上调笑我那时和周荣德君日夜追随蒋君左右，确实我为他的非凡的才智倾倒之至。"鲲西（王勉）:《图南追忆(7)记社会学系师友》,《清华园感旧录》。

113　鲲西（王勉）:《怀念王永兴兄》,《通向义宁之学——王永兴先生纪念文集》。

114　同上。

115　此前徐高阮、王永兴分别为清华哲学系、中文系学生。

116　王永兴抗战胜利后到清华任陈寅恪助手，至1948年底。1946年10月陈寅恪致郑天挺："弟因目疾急需有人助理教学工作。前清华大学所聘徐高阮君，本学年下学期方能就职，自十一月一日起，拟暂请北京大学研究助教王永兴代理徐君职务。"

117　1936年10月，北平学生救国会联合会（简称"北平学联"）在燕京大学礼堂成立，王永兴代表清华大学、李宗瀛代表燕京大学当选为北平学联执行委员。参见何礼:《我对一二九运动的回顾》,《一二九回忆录》，人民出版社，1982年。

118　该刊1936年10月创刊，至1936年12月出版5辑后停刊。

119　王永兴回忆："1937年春……徐高阮来找我，告诉我说，党中央希望他到陕北去，如果他不能去，丁则良、李宗瀛和我几个人里去一个也可以。徐高阮说他已经拒绝了党中央的指示，问我是否愿意去，我当时表示不愿意去。""1936年冬，民先队开队员大会，提出我和丁则良不遵从民先队队部的决议，不接受批评，把我们两人开除队籍。"王永兴1956年6月23日交代材料,《王永兴先生年谱》,《通向义宁之学——王永兴先生纪念文集》。

120　本学年西南联大文学院开学在11月15日，树勋巷聚谈当在此后。

121　程应镠：《树勋巷5号》。

122　王永兴：《怀念则良》，转引自《王永兴先生年谱》，《通向义宁之学——王永兴先生纪念文集》。

123　徐高阮《重刊洛阳伽蓝记》自叙："洛阳伽蓝记，志兴废哀时难之书也。民国二十七八年，中日战事方殷，余避地滇南，尚在学校。略从陈寅恪先生受业，因尝闻讲论伽蓝记传本文注羼混之实，及原书补注之体。"徐高阮：《重刊洛阳伽蓝记/山涛论》，中华书局，2013年。

124　程应镠：《树勋巷5号》。

125　程应镠：《壬午八月廿四日得剑鸣兄信并惠赠三百金因寄兼呈高阮上海宗瀛贵阳开莱王逊昆明》，1942年。见虞云国编著：《程应镠先生编年事辑》。

126　鲲西：《清华园感旧录》，《三月书窗》，上海远东出版社，1997年；鲲西：《续感旧录（一）》，《清华园感旧录》。

127　鲲西：《清华园感旧录》。

128　1987年6月10日钟开莱致程应镠："徐高阮此人好作狂言而有文采可喜。"虞云国编著：《程应镠先生编年事辑》。

129　鲲西：《清华园感旧录》。

130　1996年11月2日钟开莱致李宗蕖："上次在沪，王勉也来过，并说他想把我们当年在流金（程应镠）编的报屁股中若干文章汇集印出。"虞云国编著：《程应镠先生编年事辑》；鲲西（王勉）《怀念王永兴兄》："在昆明虽然贫困，又不时有敌机空袭，然日报副刊仍不时有佳文，执笔的有应镠、王逊、徐高阮、丁则良、钟开莱，我曾汇编成集，而终未果。"《通向义宁之学——王永兴先生纪念文集》。

131　虞云国编著：《程应镠先生编年事辑》1983年10月。

132　参见程应镠：《树勋巷5号》。

133　程应镠回忆："王逊、钟开莱也就是在这个时候和从文先生认识的。"（引同上）此说或记忆有误。

134　《沈从文全集》第十四卷，北岳文艺出版社，2002年。

135　1947年7月汪曾祺致沈从文。见李辉：《传奇黄永玉》，人民日报出版社，2010年。

136　钟开莱回忆："当时他（沈从文）住在文林街二十号的小楼上，和我

同王逊合住的昆中北院只隔一个操场,中间有一株大树(那树1983年还看到,稍形憔悴了),后来同王逊和两位女人去呈贡沈家做客,受到主妇的殷勤接待,住过一次或二次,沈先生工作紧张,我们虽属比邻,经常不多闲暇。到了他家里才有机会听他的高谈。"[美]钟开莱:《〈沈从文笔下的中国〉中译本代序》,《上海师范大学学报(哲学社会科学版)》1986年第2期。

137　1978年9月22日沈从文致信钟开莱:"我还十分满意好几年中入城晚饭时,只需一毛三分钱一顿牛肉米线,居然把生命维持下来的情形,以及到你和王逊、流金(程应镠)、宗瀛几位住处谈天时大家十分高兴情形。"《沈从文全集》第二十五卷。

138　张宗和:"我一到云大,第一个找到王逊兄,他带我找到事务主任陈先生,于是我就暂住在他的房里。他的房在映秋院(女生宿舍)底下。"张宗和:《秋灯忆语》,人民文学出版社,2013年;另见《张宗和日记》,浙江大学出版社,2019年。

139　虞云国编著:《程应镠先生编年事辑》。

140　程应镠1968年7月31日、8月6日交代材料。引自虞云国编著:《程应镠先生编年事辑》。

141　程应镠1968年6月21日交代材料。引自虞云国编著:《程应镠先生编年事辑》。

142　沈从文任副刊主编,日常编务由程应镠负责,直到抗战胜利。吴世勇:《沈从文年谱》1945年年初,天津人民出版社,2006年;虞云国编著:《程应镠先生编年事辑》1945年6月。

143　《沈从文文集·第七卷·小说》,花城出版社,1983年。

144　[美]易社强:《战争与革命中的西南联大》。另参见虞云国编著:《程应镠先生编年事辑》。

145　黄永玉:《轻舟怎过万重山——忆好友王逊》。

146　汪曾祺:《沈从文先生在西南联大》,《人民文学》1986年第5期;西南联大北京校友会编:《我心中的西南联大》。

147　冯至1938年12月到昆明,1939年暑假后任西南联大外文系教授。参见冯至:《昆明往事》,《新文学史料》1986年第1期。

148　冯至《给一个青年诗人的十封信·重版前言》:"1939年我到昆明不久,就在《云南日报》上读到一篇关于这本书比较深入的评论,过些时我才知道作者王逊是一位年轻的美术研究者,在云南大学教书,不久我们便

成为常常交往的朋友（不幸他于六十年代在北京逝世了）。"［奥］里尔克（Rainer Marai Rilke）著，冯至译：《给一个青年诗人的十封信》，生活·读书·新知三联书店，1994年。

149　1948年11月7日北京大学"方向社"第一次座谈会记录，北京大学蔡子民先生纪念堂。

150　沈从文《烛虚》："现藏大英博物院，成为世界珍品之一，相传是晋人顾恺之画的《女史箴图》卷。那个图画的用意，当时本重在注释文辞，教育女子，现在想不到仅仅对于我一个朋友特别有意义。朋友X先生（按，即王逊），正从图画上服饰器物研究两晋文物制度以及起居服用生活方式，凭借它方能有些发现与了解。"该篇作于1939年5月5日，收入沈从文：《烛虚》，文化生活出版社，1941年。

151　*Objects of Culture: Ethnology and Ethnographic Museum in Imperial Germany*（《文化物质：德意志帝国的民族学和人类学博物馆》），by H. Gkenn Penny, Chapel Hill: University of North Carolina Press, 2002.

152　滕固：《中国艺术史学会缘起》，《民族诗坛》1939年7月第三卷第3辑。

153　刘刚纪致王涵，1993年6月3日。

154　冯友兰：《清华哲学系》。这段话亦作为清华"哲学系课程总则"，见清华大学《文科研究所哲学部学程一览1936—1937》，清华大学校史研究室编：《清华大学史料选编》第二卷（下）。

155　按照哲学史上的说法，逻辑实证主义的代表学派主要有维也纳学派、柏林学派。

156　周辅成回忆："那时全（清华哲学）系学生不过八或九人，专任教授不过三、四人……师生，大半都可说是实在论者，都相信科学分析至上。说明白点，即都相信理性主义。"周辅成：《忆金岳霖先生》，《哲学研究》1990年第5期；《周辅成文集》，北京大学出版社，2011年。

157　"如果金岳霖先生建立的逻辑哲学学派能得到顺利发展，很可能中国就有一门领先于世界的学科了。"何兆武口述、文靖执笔：《上学记》，生活·读书·新知三联书店，2006年。

158　李松：《美术史论家王逊的生平和他对中国古代画论的一些见解》。按，1962—1963年，王逊在中央美院为美术史系学生开设"中国书画理论"课，李松当时担任这门课的辅导。

159　恩斯特·马赫（Ernst Mach, 1838—1916），奥地利科学家、科学史

家、科学哲学家，认知科学和进化认知论先驱，其研究对相对论、量子论、格式塔心理学、发生认识论、精神分析学的诞生有广泛影响。哲学方面，对现代英美哲学两大主流——新实在论和实用主义，都有先导意义。

160　1920年10月至1921年7月，英国哲学家罗素接受北京大学、共学社等方面邀请来华讲学。《感觉之分析》译者序："去岁（1920年）秋，罗素抵京，乐闻其说者有'罗素学说研究会'之组织。罗素对于斯会，提出研究之书，首为马黑（赫）所著《感觉之分析》。译者……从罗素研究此书数月，复听其各种讲演，然后知此书实为统一各门自然学科以讲哲学者。"马黑（赫）原著、张庭英重译：《感觉之分析》，共学社/商务印书馆，1924年。另，罗素在华演讲中多次强调中国应"保存国粹"，受到当时主张新文化的人士的批评，但其主旨还是用现代科学方法对传统文化加以整理。

161　王逊一般不使用"画学"这个词，而只以"书论""画论"或"书画理论"表述。在他看来，古代书论、画论尚不具备"学说"条件。这里为便叙述，暂用目前一般表述。关于"约定"，参考马赫所说："古代语言……所有合适的和不合适的术语——在科学中存在大量不合适的和怪异的组合——都仰赖约定。基本的事态是，人们应该把符号所赋予的精确观念与符号联系起来。"《论古典著作和科学的教育》，1886年，[奥]恩斯特·马赫著，庞晓光、李醒民译：《科学与哲学讲演录》，商务印书馆，2013年。

162　《诗·科学·道德》。

163　李松：《美术史论家王逊的生平和他对中国古代画论的一些见解》。原作者注明这里引述内容是"摘自王逊先生的讲稿"。

164　蔡元培：《以美育代宗教说》。

165　《评福开森氏〈中国艺术综览〉》，《图书季刊》1940年3月新二卷第1期；《文集》第三卷。

166　福开森（John Calvin Ferguson，1866—1945），加拿大裔美国传教士，清末来华创办汇文书院，协办南洋公学，历任盛宣怀、端方、刘坤一、张之洞及北洋政府、国民政府行政院顾问，旅华57年，对中西文化交流卓有贡献。他一生热衷收藏中国文物，是故宫博物院唯一外籍"鉴定委员"，1934年将全部藏品捐赠金陵大学，现藏于南京大学考古与艺术博物馆。

167　福开森鉴藏史详见[美]聂婷（Lara Nieting）：《福开森与中国艺术》，上海书画出版社，2017年。

168　《福开森古物在平展览》，《大公报》1935年7月6日。

二 学术积累期：西南联大的从游生活 117

169 王逊1937年发表的《玉在中国文化上的价值》中，已对玉的触觉美及中国人特有的美感观念予以分析。

170 浦江清《纪念闻一多先生》："（闻一多）在西南联大时，独立创立一派——新经学派。起初为正统派人所非议，后来为学者们所承认，尤其为现代青年人所接受。"浦江清：《无涯集》，百花文艺出版社，2005年。

171 清华文科研究所研究生范宁回忆："他（闻一多）特别关照我们说，研究古代文学要掌握古文字学，要学习文化人类学，还要懂得一点统计学。……此外研究古代文学需读古书，而读古书就要搞点校勘。"范宁：《回忆闻一多师》，《闻一多纪念文集》，生活·读书·新知三联书店，1980年。

172 顾颉刚《文史杂志·编后记》："《云南北方天王石刻记》一文和中国艺术史与佛教史均有极重要的关系，不但指正了一般所称的'石将军'就是'毗沙门天王'，并且依据了敦煌遗留的天王画像做比较研究，确定了它的艺术风格，更从于阗之崇拜毗沙门天王，推论到唐代崇拜毗沙门天王及其画像浮雕盛行的原因，与夫云南天王石刻的由来。"《文史杂志》1944年第三卷第3、4期合刊。顾颉刚（1893—1980），历史学家、古史辨派代表人物。历任厦门大学、中山大学、燕京大学、北京大学、云南大学、兰州大学教授，中央研究院院士。1949年后任复旦大学教授、中国科学院历史研究所研究员。

173 1943年1月，国民政府行政院批准筹设"国立敦煌艺术研究所"，该所隶属教育部，王逊受聘任设计专门委员。1944年2月敦煌艺术研究所正式成立，"该所的主要任务是临摹壁画，模仿塑像，摄影，文字碑石之考古及管理保护石窟等工作，初设考古、总务二组，所长是常书鸿"。《文物参考资料》1950年第2期。1949年后，研究所改称"敦煌文物研究所"，现为"敦煌艺术研究院"。

174 王逊对敦煌的研究至迟开始于1938年。敦煌艺术研究起步较晚，1931年贺昌群发表《敦煌佛教艺术之系统》（《东方杂志》第二十八卷第17期），被认为是中国学界研究敦煌艺术的第一篇专论。1940年代敦煌艺术研究所成立前，有张大千、卫聚贤、何正璜、史岩等人写过敦煌艺术文章，但都属于介绍性质。1944年敦煌艺术研究所成立后，史岩、李浴等对敦煌石窟进行了调查和著录，如李浴《莫高窟各洞内容之调查》（1945年，未刊稿本，存敦煌艺术研究院）、史岩《敦煌石室画像题识》（五大学比较研究所、敦煌艺术研究所、华西大学博物馆联合出版，1947年）等。

175 已发表的见有《评〈王羲之评传〉》,《出版界》1943年创刊号;《王羲之诞生以前》,《大公报·星期文艺》1948年9月25日第100期;《王羲之父兄考》,《周叔弢先生六十生日纪念论文集》,龙门书店,1950年。此外尚有《王羲之与天师道》等佚文。

176 "当时人们称清华哲学系是'逻辑实在论'学派。清华大学哲学系重视形式逻辑思维的风气,在于培养独立思考,构造体系的'哲学家'。有一位教授戏称,清华哲学系出来的学生是'成则为王,败则为寇'。意思是只要学成了,就是了不起的哲学家('为王'),为王的确实有不少。清华大学的哲学系,金岳霖先生任系主任多年,形成了清华大学哲学系的学风和学派。"任继愈:《汤用彤先生和他的治学方法》,《任继愈论历史人物》,国家图书馆出版社,2016年。

177 教育心理学术语,指将逐渐积累起来的知识加以归纳和整理,使之条理化、体系化。

178 《中国美术传统》,《自由论坛》1944年9月1日第三卷第1期;《文集》第三卷;《史稿》附录一。

179 《表现与表达》,《世界文艺季刊》1946年第一卷第3期;《文集》第二卷。

180 王逊几乎不谈论"素描",因为这并不是一个来自西方的严谨概念,所以他这里只讲到"透视"——实际也包括当时国内一些艺术学校的"素描"方法。

181 王逊曾阐述诗(艺术)、科学、道德三者之间的关系:"科学方法也许是好,可是在道德问题上非常容易走入自然主义的看法。自然主义的看法可能只是对于道德问题的最好的看法,所以道德问题不一定要产生一种科学,甚至道德问题一点也没有必要来推翻受自然界启示而产生的诗的想象。"《诗·科学·道德》。

182 王佐良:《中楼集》,辽宁教育出版社,1995年。

183 朱自清:《文物·旧书·毛笔》,《大公报》1948年3月31日。

184 沈从文:《关于北平特种手工艺展览会的一点意见》,《大公报》1948年10月9日。

三 学术作用现实：工艺美术的研究与实践

中国优美的民间艺术和民间工艺，是中国劳动人民在经年累月的艺术实践中积累起来的智慧的结晶，具有其素朴健康风格。……生活与美术是合一的，中国美术史上的重要名迹与杰出的成就无不同时是美术品、又直接地表现了一定历史阶段上人民的现实生活。保持并且发扬生活的有机性和完整性是承继了中国美术优美传统。

（《工艺美术的提高和普及》，1950年）

王逊的工艺美术活动主要集中在1948—1953年这五六年中,这期间他将学术理想积极作用于现实,以满腔热情和深厚学养投身到新中国工艺美术重大项目中,在调研、设计、组织生产、产品评审、展览策划、理论总结、教材编写、人才培养、对外交流等各个环节倾注了大量心血,为当代工艺美术事业做了很多先导性、开拓性的探索。

一段前史：特种工艺复兴运动

从抗战胜利到1949年前后，王逊先后在南开大学、清华大学、中央美院任教。[1]这期间，他受沈从文、韩寿萱、林徽因等人影响，开始从事工艺美术工作。

现在说到"工艺美术改造"，一般都从1949年后讲起。实际上，1949年后的工作是民国时期提倡工艺美术和复兴工艺美术运动的延续。

工艺美术受到知识界重视，最初也与蔡元培提倡美育有关。新文化运动中，蔡元培在提倡美育时多次强调工艺美术：1920年，蔡元培在《美术的起源》中第一次使用了"工艺美术"的概念[2]："美术有狭义的，广义的。狭义的，是专指建筑、造像（雕刻）、图画与工艺美术。"同年秋，他陪同杜威[3]、罗素去湖南，在一次演讲中说：

> 陈列各种遗留的古物，可以考见本族渐进的文化。有人类学博物院，陈列各民族日用器物、衣服、装饰品以及宫室的模型、风俗的照片，可以作文野的比较。有美术博物院，陈列各时代各民族的美术品，如雕刻、图画、工艺美术，以及建筑的断片等，不但可以供美术家的参考，并可以提起普通人优美高尚的兴趣。[4]

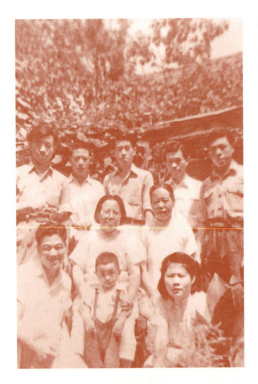

战后与家人团聚在北平

1946年10月南开大学复校开学典礼,后排倒数第三排左起第二人为王逊

前面说过，蔡元培美育思想深受德国影响，其学理基础是民族学（文化人类学）、美术史等新兴社会科学，这些学科是在近代德国博物馆发展的基础上生发出来的[5]，博物馆收藏的世界各民族工艺品成为美术史研究的"物质文化样本"，受重视程度已超过古代留传下来的文字材料。[6]因此，对民间美术（或称"民俗美术"）、工艺美术品的搜集、整理和开展研究，也列入蔡元培实施美育的规划。[7]在他的倡导下，当时也做了不少工作，包括成立博物院、在国立艺术院校设立工艺美术专业[8]、举办相关展览等，像战前教育部主办的两次全国美展（1929年、1937年），都有"工艺美术"版块。[9]王逊的《玉在中国文化上的价值》，就发表在《教育部第二次全国美术展览会专刊》"工艺美术"栏目，这既是他研究美术史的第一篇论文，也是他关于工艺美术的最早专论。从美术史学科本源来说，二者又是统一的，这也是王逊重视工艺美术的主要原因。

抗战时期，相比"五四"时代又有新变化，文化界开始更多关注"复兴中国文化"的问题。[10]当时口号是"抗战建国"——战后中国首先面临的是民族自立的问题，而民族自立的根本在文化。[11]所谓"复兴文化"不是复古，而是创造出能代表中国精神，同时又能融入世界的新文化[12]，也就是新文化运动中提出的"再造文明"。当时很多人都在讨论这个问题，也有些人开始落实到行动上，像徐悲鸿战后接手北平艺专即开始推行"新国画"[13]，就是在这样的背景下做的探索。同时期的北平艺专还有音乐科主任赵梅伯[14]在提倡中体西用的"新音乐"，比"新国画"的声势还大。这些工作的出发点，都是有志于让中国文化在国际上赢得尊重。[15]这是"改良"传统工艺美术的另一个背景。

抗战胜利后，恢复和发展经济本是第一要务，但因内战爆发，又出现了非常严重的经济危机。[16]这时知识界就发起了"北平特种工艺复兴运动"。[17]

这个运动最初并不是美术家发起的，而是一些社会学、经济学学者从战后恢复发展经济的角度提出来的，如清华大学社会学系的陈达、费孝通等人，还有辅仁大学、北京大学的一些学者。[18]他们做这事的出发点和美术没有直接关系，而是从社会经济角度做产业调查，发现传统工艺美术在北平占有很大比重，解决经济危机应从恢复战前产业入手。

民国时期的北平是一座典型的消费型城市，工农业基础都很薄弱，主要产业就是从清代宫廷里流散出来的手工艺人开办的作坊。这些作坊的产品通过洋行收购后外销至海外，又因政府鼓励外汇创收、降低出口税率，在税则上定为"特种"，故被称作"特种工艺"[19]，有时也称"京式工艺"[20]，其实就是过去的宫廷工艺。当时有人做过调查：战前北平特种工艺行业从业人数高达10万人，到战后，这一行业迅速凋敝，从业人数仅剩下12000人，减少了十分之九，作坊数量也从战前的10000家剧减到1100家。[21]即便如此，按照费孝通、陈达等人的统计，"以现有设备和人力正常生产，一年可获1000万美金的外汇，如果用这笔外汇去买面粉，就可供全市人口两个月的粮食"。[22]但由于战前的外销渠道已断绝，又因原料、工艺等原因，产品质量低下，多数粗制滥造、卖不出去。当时报道称："国内破坏，原料困难，工本昂贵，且外汇率调整有欠灵活，出口极形困难，近来全部陷于停顿，工人星散，作坊相继关闭。"[23]在这种情形下，这些有识之士就提出"复兴特种工艺"，主要举措包括组织行业协会、举办展览、吁请银行贷款、开拓出口渠道等。[24]

王逊加入到这项工作中，是因为沈从文。沈从文这时是北大教授，出于他对蔡元培美育思想的推服和对手工艺的浓厚兴趣，与刚从美国大都会博物馆回来、筹备北大博物馆[25]的韩寿萱过从甚密。[26]韩寿萱也是"特种工艺复兴运动"的有力推动者，他回国后，不但在极短的时间里主持创办了北大博物馆专修科和北大博物馆，

三　学术作用现实：工艺美术的研究与实践　　125

韩寿萱夫妇在美国

1948年北京大学博物馆成立,王逊、沈从文参加了展览筹备及展品审定

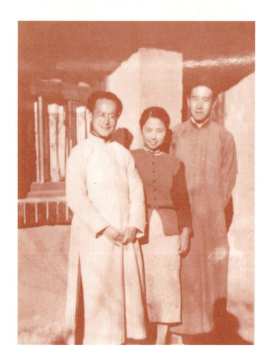

抗战胜利后王逊(右)与沈从文、张兆和夫妇在北平中老胡同北大宿舍

还兼任历史博物馆馆长、故宫博物院专门委员及中国博物馆协会[27]常务理事。中国博物馆协会在1948年"双十节"举办了"北平特种手工艺品展览会"[28]，韩寿萱是主要策展人。

韩寿萱是中国现代博物馆事业的开拓者，现在也不太有人提到他了。大家都知道陈梦家在美国搜集青铜器资料的事[29]，陈梦家与美国博物馆界建立联系，最初就是通过在大都会博物馆工作的韩寿萱。[30] 1949年北平解放，韩寿萱又担任历史博物馆（今国家博物馆）副馆长，馆长是解放区来的接管干部，实际负责业务工作的仍是他，历史博物馆著名的"中国通史"展就是他主持搞的，王逊也被聘为指导专家。[31]

1948年12月，北大50周年校庆之际，北大博物馆正式开馆并举办了"中国漆器展览"，王逊、沈从文都参加了这个展览的筹备，王逊还审订了韩寿萱所作的《国立北京大学五十周年纪念博物馆展览概略·中国漆器展览概略》[32]，这次展览中的一部分展品是沈从文在昆明搜集的漆器。

1948年10月11日，"北平特种手工艺品展览会"开幕翌日，沈从文主编的天津《益世报·文学周刊》上刊出了王逊的《红楼梦与清初工艺美术》，同期还配发了署名"林洣"的《〈红楼梦与清初工艺美术〉读后记》。[33]这篇"读后记"经我考证出自林徽因手笔，是她未收入文集的一篇佚文。

王逊、林徽因的文章显然是沈从文的约稿，希望他们配合手工艺展谈谈工艺美术复兴问题。沈从文自己也写了一篇《关于北平特种手工艺展览会的一点意见》，发表在展览开幕前一日的《大公报》上。[34]他提出"挽救北平特种手工业"有三重任务：文物保卫、艺术革命、特种手工艺复兴。这三项任务提得特别好，为工艺美术发展明确了方向。1949年后他个人出了些问题，这个工作未能继续下去，但他不久"转行"从事文物工作，也算是他所说的三

项任务之一。

从林徽因的"读后记"看,她那时对发展工艺美术感到有些悲观。她在文章中说:"北平午门历史博物馆'双十节'要办一个'北平市手工艺品特展'……王先生这篇文章适于此时写成,或者因为'有幽于中',也许是'为'他们而写的。海内有知己,人生并不寂寞。——是的,无论如何,引起注意,是首要的事。"是时"三大战役"即将展开,这里所谓"'为'他们而写",是指希望交战方注意对文物、文化加以保护。林徽因还写道:"王先生是理智的,虽然未免有情。没有一种手工艺是会因为提倡而复兴而能流行起来的",她认为提倡手工艺复兴是文化人的情怀使然,在当时也只是"能够做一点,先做一点",手工艺的"堕落"除政治、经济方面的原因,还由于生产者趣味的降低,"工艺"和"美术"已经脱节了:"许多人看到手工艺的危机,想加以救济……但我们觉得至少是同样重要的,是如何维持工作的手和指导手的脑子。是的,我们需要一些有脑子的人愿意、也有机会参加到手工艺里面去。"林徽因领导工艺美术改造是这以后的事,但她在这里也提出一个重要问题,就是"有脑子的人",即学术界(或美术家)应参与到产品设计中去,指导手工艺的改良工作。

王逊的文章应是几年前在西南联大写的[35],那时他参加了联大师生研究红学的"石社",有人说这篇是红学史上最早研究工艺美术的专论。文章主要梳理了明末清初的工艺美术,这是中国工艺美术——尤以江南一带民间工艺为代表的工艺史上的鼎盛时期,而也正是《红楼梦》书中人物生活的时代。尽管文章发表的背景是北平特种工艺展,但那时还没有开始对传统工艺的改造,只是从美术史的角度所做的考证。

前面提到王逊在西南联大还有一篇《中国美术传统》,强调"工匠美术"传统。他所谓的"工匠美术",就包含了今天所说的

三 学术作用现实：工艺美术的研究与实践　　129

在清华参加土改，左侧举横幅者为王逊，右为费孝通

工艺美术和民间美术，例如玉器、陶瓷、丝织、雕塑、壁画等。如前所述，这也是现代意义的美术史的研究传统。

这段时间最重要的，还是沈从文提出的三项任务，以及韩寿萱等人的相关文章。[36]沈从文还提出要有一整套"全改造计划"来挽救濒危的传统手工艺，并且"宜有一专门组织，直接担负指导责任"，甚至提出将造型艺术和工艺美术院校分开——这也是蔡元培早年的主张。[37]这些构想到1949年后都相继实现了。对工艺美术发展来说，沈从文、韩寿萱是理论先行者，他们的文章是纲领性意见。和林徽因意见一样，沈从文也提出：复兴传统工艺"是学人专家的责任，无从用任何托辞自解"——这是他又一个重要贡献，即整合学术界的力量来引领工艺美术发展。向王逊、林徽因约稿，既是配合展览加以"提倡"，也是他有意识地在整合学术力量。1949年清华大学筹设文物馆委员会，王逊、林徽因又在这个委员会的架构下组建了清华大学工艺美术小组，相关主要力量也汇聚到清华，正式启动了对传统工艺的改造，这项工作的重心就从"经济"转到"工艺+美术"上来了，而其端绪还应追溯到"北平特种工艺复兴运动"，追溯到陈达、费孝通、韩寿萱、沈从文等学人在1949年前做的前期工作。

主持清华文物馆

就在北大筹备成立博物馆的时候，清华也在筹设博物馆。清华博物馆最初称"文物陈列室"，成立背景是清华准备创办国内第一个艺术史学科。1947年12月，清华同人在《设立艺术史研究室计划书》中提出"建立博物馆"："大学博物馆之目的在搜集示范之器物，用作教学时之标本，故在搜集与陈列时注重各个时期、各个地域、各种器物、各种形式之示例。"[38] 与此同时，清华中文系主任朱自清也提出：从中文系购书款中拿出3000美金，"移购富有示范作用之历代古物""备筹设本校美术考古学陈列室，供中文系、历史学系、人类学系教课及研究参考之用"。[39] 1948年4月，清华大学于校庆期间正式成立了由文学院院长冯友兰任主席的"中国艺术史研究委员会"及所属文物陈列室。[40] 这个时间比北大博物馆成立还提早了半年。

清华、北大两校博物馆开办初期条件都很简陋，没有独立馆舍是最大的问题。北大博物馆是在沙滩红楼那个院儿里[41]找了几间平房，收集"历代手工业之精良作物，及与民俗有关者尤所注重"，由于地方狭隘，藏品无法系统展出。[42] 1949年后北大博物馆有了长足进步，王逊对其评价甚高，称它"在极短促的时间内，用极经济的费用，获得了最显著的成绩"。[43]

清华文物陈列室由陈梦家负责，地点暂设于清华大学图书馆第二阅览室。藏品包括清华同人多方征集来的商周青铜器、玉器、石器、陶器、骨器（含甲骨）、瓷器、木器、杂器等1000件[44]，其中包括陈梦家动员卢芹斋捐赠的战国青铜器令狐君嗣子壶[45]、从纽约购回的乾隆织造缂丝佛像[46]等。

北平解放后的第一个学年末，1949年7月21日，清华大学校委

三 学术作用现实：工艺美术的研究与实践　　131

清华大学聘书

会决议聘王逊为哲学系、营建学系合聘教授[47]，这年他34岁，是当时清华最年轻的教授。聘王逊回清华的目的，是让他协助梁思成、邓以蛰主持艺术史学科创建及博物馆建设。9月新学期开学后，清华将"中国艺术史研究委员会"改组为"文物馆筹备委员会"[48]，梁思成任主席，王逊任书记（秘书长），协助梁思成主持文物馆各项筹备工作。

1949—1950学年是清华文物馆的筹备阶段，拟成立的文物馆由清华大学文物陈列室，社会系各少数民族陈列室、民俗艺术陈列室，地学系陈列室考古部分，历史系档案文献征集，哲学系图片征集等系室工作组成。[49]这期间文物馆筹委会分别于1949年10月14日，1950年2月21日、3月22日、4月26日召开4次会议，就馆舍安排、经费使用、机构设立、藏品整理、展览举办等做出具体安排。

在筹委会第2次会议上，又决定成立以邓以蛰为总干事，王

逊、高庄[50]、莫宗江[51]、李有义、胡庆钧、马汉麟、陈梦家、杨遵仪为干事的工作组承担日常工作[52]；在第3次会上，决定分设考古组、少数民族组、民俗工艺组、综合研究室3组1室开展工作，推定陈梦家、吴泽霖、王逊、邓以蛰分别为各组室主任并组成常务干事会。另外还成立了购置小组、展览小组负责相关具体工作。[53]

以上3组1室的组织架构到文物馆正式成立时，又增加历史档案组，扩充为4组1室5个机构。综合研究室最初由邓以蛰、梁思成、潘光旦、王逊4人组成，后调整为邓以蛰、孙毓棠、王逊；"考古组"负责文物陈列室和地学系考古部分；"民族组"负责社会学系西南少数民族、西藏及高山族收藏；"档案保管组"负责历史系征集的档案和图书馆图片、金石拓片等资料的整理。

王逊任主任的"民俗工艺组"，最初成员为王逊、吴泽霖、高庄、莫宗江4人，不久调整为王逊、高庄、莫宗江、李宗津。"民俗"即"民俗学"，这词是从英文Folklore翻译来的，也是新文化运动中从西方引进的新兴社会科学[54]，简单说，就是用科学方法研究民间传统文化，其"为人类学之一部分……实横跨比较语言学、比较神话学、比较宗教学、比较文学、社会学、史地学等数种艰深之学问"。[55]所谓"民俗工艺"，实为"民俗"+"工艺"，也就是蔡元培所谈的两种博物馆——人类学博物院和美术博物院，这是清华文物馆工作的核心。民俗工艺组对接营建学系的工艺美术和社会学系的民俗艺术工作。除搜集、研究外，该组这时已承担了国徽设计和振兴传统工艺（如景泰蓝改造[56]、建国瓷设计等）的任务，实际上就是后来常被人们提到的"清华大学工艺美术组"或"清华国徽设计小组"。这个小组中，王逊是美学家、工艺史教授，主要提供设计原则和思路，并组织对传统工艺开展调研、对新产品设计进行理论总结；高庄从事过多种艺

清华新林院 7 号为王逊寓所,与梁思成、林徽因居住的新林院 8 号比邻

设计工作,抗战胜利后在北平艺专陶瓷科任教,不久去解放区任华北联大美术系主任,1949年任清华大学营建学系雕塑学副教授,与王逊一起住在新林院 7 号,承担改良产品的造型设计和工艺加工;莫宗江是梁思成在中国营造学社的主要助手,这时任营建学系建筑学副教授,在产品改良中主要承担图案设计工作;李宗津的情况前面已说过,他这时已从北平艺专调入清华,也承担起新产品的设计工作。他们几人各有专长、亲密合作,组成了代表新中国最高水平的专业设计团队。[57]

1950年5月,清华大学文物馆委员会正式成立[58],委员会由梁思成(营建学系主任)、潘光旦(社会学系主任)、金岳霖(哲学系主任)、吴晗(历史系主任)、袁复礼(地质学系主任)、邓以蛰(哲学系教授)、吴泽霖(社会学系教授)、邵循正(历史系教授)、费孝通(社会学系教授)、陈梦家(中文系教授)、王逊(哲学系、

营建学系合聘教授）11人组成，梁思成任主席，王逊任书记。

文物馆委员会下设4组1室，工作人员包括——

考古组：陈梦家（主任）、袁复礼、马汉麟、朱德熙、莫宗江；

民族组：吴泽霖（主任）、李有义、胡庆钧；

民俗艺术组：王逊（主任）、高庄、莫宗江、李宗津；

档案保管组：邵循正（主任）、周一良、陈庆华；

综合研究室：邓以蛰（主任）、孙毓棠、王逊；

文物馆设在清华生物馆顶楼，日常工作一直是王逊负责，所以那时清华师生都称他为馆长。[59]

在王逊执笔起草的文物馆成立报告中，将清华文物馆定位为"本校文物搜集、整理、研究与保管及形象教学"[60]的机构。什么是"形象教学"呢？现在社科院也有一本学术集刊叫《形象史学》。按照现在的解释，"形象史学"是把具有研究价值的石刻、陶塑、壁画、雕砖、铜玉、织绣、漆器、木器、绘画等历史实物、文本图像以及文化史迹作为主要研究对象的一种新的史学研究模式。[61]王逊说的"形象教学"含义与之相近，是"尽最大可能搜集古今一切有关的形象资料，例如金甲文字中所表现的耕织工具、工作情形；汉代画像石及唐宋以来绘画中的耕织图像；元明清历代木刻图籍（例如各种农书）中之图像等"[62]，将其应用于教学和研究。这是前面说过的文化人类学和美术史的研究方法，也可以说是现代博物馆学的传统。结合大学博物馆实际，王逊还主张开展跨学科综合性研究。1950年他写过一篇《大学中的形象教育》，提出联合不同学科的教授共同开展研究，一起给学生授课，如："人类学教授和工艺教授站在一个瓦罐前面交换关于原始制陶术的意见，文字学家和化学家讨论古代青铜器的冶炼技术，经济史教授和美术史教授共同研究丝织工艺的发展。"

清华文物馆从筹备到成立，首先要做的是清点各系旧藏，同

三　学术作用现实：工艺美术的研究与实践　　135

1950年撰写的《大学中的形象教育》，是大学博物馆建设的最早专论之一

时通过各种途径征集藏品。到文物馆成立时，文物陈列室已有文物2880件，较1948年成立之初扩充了近三倍[63]；社会系各陈列室收藏文物共计5647件，包括民俗艺术文物4228件、人类学及少数民族文物1239件；地质学系考古和地质部分藏品有80余箱。在将全部藏品清点完成的基础上，"文物馆委员会积极向校委会申请馆舍，力求逐步将文物馆建成拥有房舍、设备、事务管理与技术人员的完备而有形的机构"。[64]这期间，藏品征集工作也在不断进行中，王逊、陈梦家等购置组成员[65]从琉璃厂、崇文门"鲁班馆"等处收购了不少重要藏品，包括书画、甲骨、青铜器、陶瓷、织绣、年画、家具等，重要者如王逊征集到的一批明早期"正统藏"佛经锦缎封面，后经他整理出版了《中国锦缎图案》一书。[66]现在大家都知道王世襄收藏古典家具，一开始也是

跟着他们一起去收购的。到1952年院系调整的时候，清华文物馆藏品被分到几处，大部分转到了新成立的中央民族学院，是现在中央民族大学博物馆的重要基础，还有调拨到历史博物馆、中国科学院的，只有少部分留在了清华，像王逊、陈梦家当年搜集的丝织、家具、陶瓷、青铜器等，现仍藏于清华大学图书馆。[67]

文物馆最重要的工作当然是展览，还在筹备阶段，文物馆筹委会就举办了几个重要展览，在社会上引起很大反响。第一个展览是1949年11月举办的"西南少数民族及台湾高山族文物展览"[68]，这是新中国成立后第一个大型展览，展览地点在北平艺专大礼堂，展出珍贵文物500多件，观众4000余人，京津各报都做了报道，《光明日报》还为展览编发了整版专刊。展览结束后，展品运回清华，作为常设展览展出；1950年春节期间，在清华同方部举办了"年画展览"；1950年4月，在清华一院办公楼举办了"手工艺展览"。[69]这次展览旨在帮助观众了解中华民族传统手工艺成就，探索发展特种手工艺的方向，展出包括漆嵌工艺、雕漆工艺、金属工艺、织绣工艺、编制工艺、扇类在内的300余件传统手工艺品，同时还展出了清华同人设计的一批景泰蓝新产品，参观人数2000多人，京津报刊均做了详细报道；同月清华校庆日，在图书馆举

清华百年校庆时出版的文物集，内容多为清华文物馆旧藏

王逊主编的《中国锦缎图案》，内容选取他为清华文物馆收集的明正统佛经经面图案，这批明代锦缎现仍是清华艺术博物馆的重要馆藏

三 学术作用现实：工艺美术的研究与实践　　137

清华文物馆筹委会主办的展览说明书

为《人民清华》撰写的文物馆开放报道

办了"石像雕刻"和"社会发展史（早期）"两个展览，同时西南少数民族、台湾高山族、藏族三个常设文物陈列室也对外开放。[70]

校内展览外，这段时间王逊还参加了不少社会展览的筹备工作。像前面提到的历史博物馆"中国通史"展——1950年春完成了"原始社会陈列"，王逊与徐悲鸿被聘为美术方面的指导专家；1950年2月，北京举办科学知识展览会，王逊代表清华参加了展览筹备，清华"从猿到人"展览也在这次会上展出。1950年10月，"中国艺术展览会"[71]赴苏联展出，王逊参加了展品目录的编校。

1950年10月，为配合抗美援朝进行爱国主义教育，文化部准备举办"敦煌文物展览"[72]，作为"伟大的祖国"展览中的重要部分。王逊被临时抽调出来，与敦煌艺术研究所所长常书鸿住在故宫筹备这个展览，直到第二年4月展览开幕。这是新中国第一次敦煌大展，国内外影响巨大。关于这个展览的情况，后面谈到王逊的敦煌研究时再具体说。

当时王逊还在新成立的营建学系和哲学系美术史组任教，在清华开设"中国工艺美术概论""中国美术品举例"等专题讲座。北平解放后，清华接受梁思成建议，将建筑工程学系改为营建学系。在筹建营建学系时，梁思成就提到了"工业美术"，他说的"工业美术"实际就是"工艺美术"或"设计"——但超出了手工艺的范畴。1949年后学习苏联，或者也受民国时艺专的影响，又称为"实用美术"。[73]后来为什么又转回到"工艺美术"？因为我们当时的工业很薄弱，"工业美术"的任务主要还是手工业产品设计，还没有发展到先进国家工业时代的产品设计，就又用回了"工艺美术"。"工艺美术"一词源于日本明治时代[74]，日本又把英语"设计"（design）一词译作"图案"，所以民国时期艺术专科学校里设立的多是"图案科"——这些词语之间都有内在联系，但有不同语境和来源，含义也不尽一致。新中国成立初期，因为来自不同的教育体系，对"工艺美术"这个专业也存在不同理解，比如：有人认为工艺美术就是图案，有人认为是工艺，王逊认为主要是设计。他当时跟一位南方来的工艺美术家有过讨论，对方说工艺美术专业"主要是培养新工艺的创造者"，王逊说是培养设计人才："工艺美术系的中心训练是如何熟悉设计的原理，即熟悉有关各种不同的设计工作中普遍适用的一些法则和原理""他们工作的基础是有关设计的一些道理，不完全是技术"，并且，除传统的手工艺外，"我国日益发展的机制日用品的美术设计将是更重要的"[75]，他还举例说，未来将有很多有待"设计"的产品，如钟表、胶木制品、玻璃器皿、电气用品、家具、服装、汽车、自行车等，因此，他强调学生必须有广博的艺术人文修养和法则性知识。这在当时是很超前的艺术教育理念，现在国际主流艺术院校的发展趋势是"设计"而非造型艺术，绘画、雕塑这些传统艺术专业正在被淘汰。

三 学术作用现实：工艺美术的研究与实践　　139

清华营建学系编译的《城市计划大纲》

　　梁思成对"营建学系"的构想大大超出了建筑工程的范畴，是从包豪斯体系过来的[76]，建筑外，还包括城市规划、工艺美术等。他提出营建学以融通理工与人文为宗旨，其课程包括文化及社会背景、科学及工程、表现技巧、设计课程和综合研究，艺术技巧和理论修养贯穿其中，通过"博"而"精"的训练培养学生的综合艺术素养。[77]按照他的设想，到1951年，清华营建学系先后成立了建筑设计、城镇规划、工艺美术、造园4个教学组。王逊领导的"民俗工艺组"——同时也是营建学系的工艺美术教学组，1951年9月又加入常沙娜、钱美华、孙君莲3位年轻教师。林徽因也一直参与着这个组的工作，并且是重要的组织者、领导者。1949年前清华规定夫妇双方不能同时任本校教授，所以林徽因在清华一开始没有职务。[78]这个组的主要成员——王逊、高庄、李宗津、常沙娜4人，在1952年院系调整时都去了中央美院[79]，据说是徐悲鸿用吴冠中等4位美院教师和清华交换的。那时中央美院刚成立，工作重点是配合国家经济建设发展"实用美术"，他们与从杭州中央美院华东分院调来的庞薰琹等人，一起组建了"实用美术系"，徐悲鸿当时称"南北艺术界的大会师，必将促进我国新兴的工艺美

术事业的大发展"。[80]1956年"实用美术系"又独立出来，成立了中央工艺美术学院。[81]

景泰蓝改造和国徽设计

建筑学家吴良镛曾将王逊主持清华文物馆时期（1949—1952年）的工作概括为国徽设计、文物馆创办、振兴工艺美术三项活动。[82]前面主要谈了文物馆创办，下面再说说景泰蓝改造和国徽设计。

景泰蓝改造是王逊接手最早的一项工艺美术实践，从他1949年一回到清华就开始了。

为什么要改造景泰蓝呢？景泰蓝是京式特种工艺的代表。前面说到挽救北京特种手工艺，到1949年调查统计，全北京共有特种工艺19种[83]，景泰蓝是产值最高、最具代表性的，所以改良传统工艺就从景泰蓝开始。那时的景泰蓝作坊都是个人的，师傅带徒弟那种，规模小，产品质量也上不去。用王逊的话说，最大问题还是在产品设计上："主要表现在图样方面的循规蹈矩，师守成法，偏向无原则的繁琐工巧"[84]，就是说，在图案、形体上都没有创造性。乾隆那时不就追求卷草纹、缠枝莲那些？正如林徽因批评的"乾隆Taste（品味）"[85]——非常规矩，但没什么生命力。

乾隆时代还是最高水平[86]，以后越来越差，民国时的景泰蓝说白了就是糊弄。过去宫廷工艺都是不惜工本、穷工极巧的，但民间作坊没那么大的实力，相比以往只能算是粗制滥造，掐丝歪歪斜斜，图案也越来越呆板，更谈不上创新。这些东西主要是卖给老外，国内没有市场，后来老外也不买了，恶性循环，就濒于消亡的边缘。北平解放后，首要任务是恢复发展工商业，解决吃饭

问题。[87] 1949年6月，北平举办了工业品展览会，政府组织银行为特种工艺行业提供大笔贷款[88]，又召开座谈会商讨对策。[89] 同年8月31日，北平市工商局召集"北平特种工艺品产销问题座谈会"，特邀文物、美术方面的专家梁思成、邓以蛰、费孝通、徐悲鸿、林徽因、高庄、吴作人、马衡、韩寿萱、王世襄等30余人座谈。会上，先由手工艺作坊主、北平特种手工艺联合会代表、贸易行等代表发言说明困难[90]，再请专家建言献策。梁思成、林徽因在会上指出，产品的艺术性与销路应是一致的。徐悲鸿也提出，特种手工艺今后要与美术家联系，改良现今产品的图案。座谈会当场推定由清华大学营建学系、文物陈列室、中国营造学社、特种手工艺联合会、仁立毛纺公司等机构联合组建"北平特种手工艺改良设计研究会"，决定先设计制作出一批改良样品在北大博物馆展出[91]，以便征求意见。[92]

这次座谈会解决了一个重要问题，即挽救特种工艺，不能再像过去那样，只靠政府贷款、减免税收等经济上的扶持手段，而要通过美术家的参与，从产品设计入手，提高质量，实现行业自主发展。用王逊的话说就是："北京的手工艺作为一个社会经济问题和作为一个文化艺术的问题，是同样重要的。"[93] "（景泰蓝）新图样设计的目的，是为了配合全面地争取自主的发展的工作。"[94]

1949年9月开学后，"北平特种手工艺改良设计研究会"正式成立，主要成员有北平艺专校长徐悲鸿和清华大学梁思成、邓以蛰、林徽因、王逊、高庄、莫宗江、李宗津。除徐悲鸿外，其他成员都是清华"国徽设计小组"（1949年）、清华文物馆"民俗工艺组"（1950年）和清华营建学系"工艺美术教学组"（1951年）的成员。这方面的具体工作由王逊组织实施，包括设计原则的确定、新图案和形体等方面的设计、工艺流程的改进、产品性能质量的提高等，林徽因也扶病参加了其中一些工作。到1949年底，

清华小组就设计制作出了第一批样品,当时被报刊称为"北平特种工艺的新生"。[95]

王逊和清华小组的其他美术家一起讨论,首先明确了景泰蓝新产品的设计理念:"我们的设计总的方向是为了产生新中国的新的人民工艺而努力。这个新的人民工艺必须是民族的、科学的、大众的。"[96]他说,所谓"民族的"应包括两个意涵:一是表现我们民族风格中伟大昂扬、优美健康的一面,而不是因袭晚清以来繁琐杂乱、病弱无力的古怪作风;二是要发展出今天的、能体现新中国精神的新工艺,这是更重要的。所谓"科学的"也包括两点:一是必须从技术和材料出发扬长避短;二是要有实用价值,不能像过去那样只作为陈设器使用。所谓"大众的",就是要考虑大众的购买力和群众喜好。

在这样的设计理念下,他将景泰蓝新产品的设计原则概括为8个字:好看、好用、省工、省料。这8个字可能源于维特鲁威的"建筑三原则"[97],后成为工艺美术发展的指导方针。

关于"好看"——就是美的表现,他提出不仅要花纹好看、形体好看、颜色好看,更应注意三者之间的协调统一效果,"一眼望过去就产生单纯的、完整的、明朗的印象"。具体说就是先要考虑形体设计,做到健康、挺拔、有气概;其次是花纹,反对一味的细碎繁琐,提出在对古代花纹进行科学整理和分析的基础上,总结出规律,重新组织到新形体上;颜色方面,反对五颜六色、杂乱无章,追求单纯明快的表现。

这里,王逊特别强调单纯、素朴的美感,这是他在长期研究中国美术史的过程中提取出来的重要概念。1948年他写过一篇《几个古代的美感观念》[98],对先秦史籍中的审美观念做语义分析,提取出两个最重要的概念:"素朴"和"对称"。他说西方也讲"对称",而"素朴"则是中国人特有的审美观念,是"中国美感观念

中最精粹的一个"。王逊将他的研究用于景泰蓝及其他传统工艺美术改造，在设计中特别注重表现朴素的"单纯美"。

在重新组织传统花纹元素上，清华设计小组做过很多试验："最初我们主要借鉴古代铜器花纹，因为我们对于景泰蓝最初只认识到它的庄重端丽，风格上和铜器相似。经过一年来的试验，我们发现景泰蓝的表现能力很强，它可以表现出很多种其他的材料所能表现出的风格。景泰蓝能产生古玉的温润的半透明的效果，也能够有宋瓷的自然活泼、锦缎的富丽，甚至京剧的面谱也给我们启发。我们曾利用过建筑彩画的手法、战国金银错的手法、唐宋以来乌木或黑漆镶嵌的手法。尤其今春，敦煌文物展览开幕以来，敦煌艺术宝库的丰富内容，更供给我们大批材料……"

如前所述，"好用"是提高新产品的实用性，也是为了促进"大众化"。过去景泰蓝几乎没有实用性，国内老百姓一般不会购买，即便是外销，老外也要求实用，比如景泰蓝盒子，能盛放邮票、文具、香烟等，就更受欢迎。所以王逊他们设计时就"尽量设计小件而有用的东西"，开发了台灯、烟具和能盛放小件零散物品的罐盒等。"省工"主要是从工序上加以改进，传统景泰蓝制作有十几道工序，科学总结和简化工序是必要的。"省料"是开发新的原材料替代品，节约成本又不影响效果。所谓"改造景泰蓝"，主要包括以上这些工作。[99]在这个过程中，王逊特别强调了解材料性能和工艺流程的重要性，他指出："材料性能与实用目的密切结合应该是被当作工艺美术的基本原则。"[100]

景泰蓝改进试验初步成功后，1950年4月，在清华文物馆筹委会主办的"手工艺展览"中展出了新样品，受到观众喜爱和好评。在此基础上，清华营建学系成立了对外开展合作的"服务部"，这时新成立的"北京市特种工艺公司"[101]找到他们，委托他们设计景泰蓝新图样和改良图案，王逊与林徽因、高庄、莫宗

江、李宗津几位美术家深入生产一线调查研究，又设计出一批景泰蓝新图样，在工艺上也有所突破，使景泰蓝的改进工作得以顺利进行。1951年4月，《人民画报》报道《中国特种工艺品——珐琅和地毯》[102]，刊出清华营建学系改良设计的景泰蓝台灯、烟具、和平鸽盘等图片。同年5月19日，王逊代表清华大学营建学系在北京特种工艺专业会议上做了景泰蓝设计总结报告[103]，报告中总结的成功经验成为工艺美术发展的指导意见。这天会上，北京市特种工艺公司与清华营建学系合作组建的"国营特艺实验厂"正式成立。这个厂设在崇文门外喜鹊胡同3号，就是前面提到过的福开森在北平的寓所，最早是清代一位总督的府邸[104]，庭院宽敞，花木扶疏，极富文化气息。特艺工厂成立后，一方面作为清华师生的实习工厂，一方面又是北京市工艺美术行业改造的示范点，承担了"亚太和平会议"等国礼设计制作任务。[105]1958年，"特艺实验厂"并入北京珐琅厂[106]，是今天珐琅厂的前身之一。特艺实验厂的产品一出来，国外订单就来了，带动了出口，特别是当时正处在抗美援朝期间，新中国刚成立，国际上经济封锁，国内工农业基础极其薄弱，在重重困难下，为国家创造了大量外汇，是当时经济方面很成功的一项工作。

　　景泰蓝改造也成为新中国初期美术事业取得的重大成就。1953年第二次"文代会"[107]上，全国美协[108]副主席江丰在总结解放以来的美术工作时，将王逊参加的两项工艺美术工作——清华大学工艺美术组的景泰蓝设计、中央美院建国瓷设计列为主要成绩。[109]

　　1951年9月开学后，清华营建学系正式成立了"工艺美术教学组"，成员除王逊、高庄、莫宗江、李宗津等几位教授外，新加入了常沙娜、钱美华、孙君莲三位年轻助教。在第一次见面会上，梁思成、林徽因向三位年轻人一一介绍了组内教授。介绍王逊时，林徽因称他是"出色的哲学家、美术史学家和历代工艺美术鉴赏家、评论家"。[110]梁思成说："研究组各位教授在任专业教学外，

三 学术作用现实：工艺美术的研究与实践　　145

《人民日报》对清华大学改造景泰蓝等特种工艺的报道

1950年代北京特种工艺公司外销广告

还不辞辛苦地无偿参与国家各项艺术创作活动，常常通宵达旦设计方案直到满意。"[111]这时王逊、高庄又接受了建国瓷设计任务，景泰蓝图案的改进工作就由林徽因带领三位年轻人接手。会上，林徽因举着一件"老天利"生产的景泰蓝花瓶，向她们介绍了景泰蓝的历史和特点。在林徽因的悉心培养下，她们不久就承担起了这方面的工作，在此期间，王逊也对她们进行了指导。[112]王逊后来说："整个北京特种工艺有关的美术工作都落到她们头上。工艺公司并且要求她们'掌握方向'。"[113]常沙娜后担任中央工艺美院院长，钱美华任北京珐琅厂总工程师，成为国家级工艺美术大师、景泰蓝非遗传承人，她们事业的起步都是从这项工作开始的。

　　景泰蓝改造是新中国工艺美术开展最早的工作，可以称为"典型引路"，即振兴传统工艺美术的第一个试点，在全国具有示范效应。这项工作一开始是学者推动，后来受到国家重视，靠这个打开了外销市场，带动了经济建设。这个思路一直持续到改革

上水船：王逊与现代中国的艺术理想

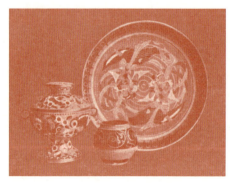

王逊、林徽因、常沙娜等设计的景泰蓝

三　学术作用现实：工艺美术的研究与实践　147

王逊执笔的《拟制国徽图案说明》

拟製國徽圖案說明

擬製國徽圖案以一個璧（或瑗為主體：以國名、五星、嘉禾為主要題材；以紅綬穿瑗的結襯托而成圖案。

璧或瑗都是玉製的，"續圓象璧"，"好倍肉謂之瑗"，"瑗"、"援"也。說文："瑗，大孔璧也。" 周禮："以蒼璧禮天。" 璧之大者稱大璧，好大於肉的稱瑗。因為璧民有"完璧"的含義，且有"禮天"的儀式，象徵和平。璧或瑗在古代又是貴重的禮品。"名人以瑗"，可以說是一個美好的、莊嚴的象徵。

嘉禾是代表農業的，五星是代表工農兵學商的，紅色是代表無產階級革命的，金色是代表高貴與光明的。

"璧"上有"五顆金星"這個璧是採用漢代玉璧的樣式，穿孔雕成蒲紋或榖紋或蒲榖混合紋。中間有小孔，常用於四邊的紋理是略似"水"或"火"的弧紋。

大小五顆金星是採用國旗上的五星，金色嘉禾代表農業。

3 "瑗"上是漢錢中有"漢并天下"字樣的弧紋，佈局略似；所以作為圖案，不過漢錢中有"漢并天下"的字樣用在相同的地位上，也是有的意義的。金色作成淡較形，紅色微亮，嘉木也像形，紅散髮瀰小瑗所成的兩端，微也紅殺，嘉木代表工農兵人氏的大團結。

一個結微成紅綬，紅綬和絞結所採用的形式是南北朝造象上常見的形式，不是由西洋系統的結。

4 這個素菁無論用彩色、單色，或作成浮雕、或做成鋼印都是適用的。

這是一幅草圖，若要指示彩的，是否是徑達到這目的，是需請教。

核准採納，當即繪成較大的準確詳細的正式彩色圖，墨線圖和一個浮雕橫製呈閱。

5 　　　　　林徽因
　　　　　莫宗江
　　参加技術意見者　王　遜
　　　　　胡允敬
　　　　　張昌齡

　　　　一九四九年十月廿三日

王逊设计的国徽主体图案原型：玉瑗（大孔璧）

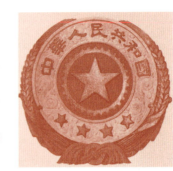

清华大学设计的国徽图案初稿

开放后——缺少外汇，就用工艺品去换，工艺美术的重要性也因此被凸显出来，在相当长的时期成了国家经济支柱。

国徽设计基本上是和景泰蓝改造同时进行的。1949年6月，新政协筹备会成立，就开始征集国旗、国徽图案和国歌词谱[114]，到开国大典的时候，国旗、国歌都有了，只有国徽没确定下来，公开征集来的图案大家都不满意。这时正好有清华大学营建学系和中央美院（当时还是北平艺专）实用美术系两支专业设计团队，政协就决定委托他们同时设计。[115]1949年10月23日，清华国徽设计组拿出方案初稿，同时提交了由王逊执笔的《拟制国徽图案说明》。[116]

这个方案的主体图案是一个玉璧，或者也可以称为"瑗"，即大孔璧。[117]玉璧上浅雕唐代卷草纹，其上有国名、五星和代表工农的齿轮、嘉禾。玉璧用红绶穿瑗的绶结作衬托，象征革命人民的大团结。另外，玉璧上部及璧上文字、中心的金星齿轮等，又组合为汉镜样式，象征光明。

这一设计中，五星、齿轮、嘉禾三种母题是中国传统艺术没有的，其余均采用中国元素，强调对中华民族悠久历史文化的尊重与传承，主张新旧文化的调和："设计人在本图案里尽量地采用了中国数千年艺术的传统，以表现我们的民族文化；同时努力将象

征新民主主义中国政权的新母题配合,求其由古代传统的基础上发展出新的图案;彩色仅用金、玉、红三色;目的在求其形成一个庄严典雅而不浮夸不艳俗的图案,以表示中国新旧文化之继续与调和。"——这些字里行间,都寄托着他们当年的理想。

清华方案署名"集体设计",图案设计是林徽因、莫宗江,两人均为"雕饰学教授";"参加技术意见者"列有邓以蛰(中国美术史教授)、王逊(工艺史教授)、梁思成(中国雕塑史教授)三人——这是"清华国徽设计小组"的最初成员,在此后的方案修改中,又相继有其他清华师生的加入。

将国徽主体图案设计为玉璧,与王逊对中国艺术史的溯源研究《玉在中国文化上的价值》一脉相承。他认为玉在中国古代是崇高的礼器[118],"玉性温和,象征和平",更代表着数千年来中国人"美善合一"的理想[119],具有政治的和道德的意义。玉璧又是古代礼器中等级最高的[120],根据王逊的研究,玉器上的孔具有礼法的意义,是从石器到玉器不断创造发展的结果[121],大孔璧(瑗)可以象征新生的共和国在悠久的历史传统上不断创造、发展——这些细节都是学者思维。他又引证《荀子》书中"召人以瑗"[122]的说法——一出示这个东西,大家都要来,"以瑗召全国人民,象征统一"。[123]

玉璧创意是很好的,但审议时似乎未获通过。这个主体图案的位置后来仅保留下了玉璧(瑗)轮廓,图案换上了齿轮和谷穗。[124]新的主体图案是国徽中间的天安门,这是领导人坚持要用的。天安门图案的国徽最初不是清华团队设计的,林徽因和清华同人都觉得那个构图画得跟商标似的[125],政协于是决定由清华团队修改完善。[126]林徽因就将天安门的背景改为满铺红色的天空[127],天安门缩小,并用金色浮雕使之图案化,看上去更为庄重、雄伟。传统元素中,清华原方案中的红绶、绶结被保留了下来,这是林徽

清华大学设计的国徽初稿和最终定稿模型,现藏全国政协档案馆

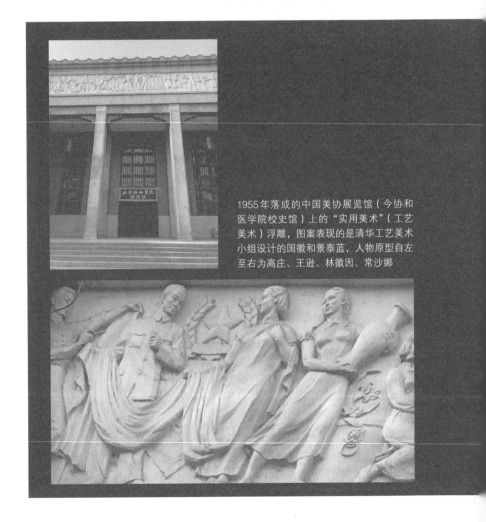

1955年落成的中国美协展览馆(今协和医学院校史馆)上的"实用美术"(工艺美术)浮雕,图案表现的是清华工艺美术小组设计的国徽和景泰蓝,人物原型自左至右为高庄、王逊、林徽因、常沙娜

因的设计，采用的是南北朝造像上的褶皱样式。

国徽是集体创作，很多人都贡献了智慧。参加设计的主要人员生前均未谈过自己在这方面的贡献，他们是怀着对新生国家的憧憬和热爱参与其中的。全国政协档案馆保存有国徽设计的全部资料[128]，有兴趣可以做进一步的研究。

建国瓷设计与工艺美术展览

"建国瓷"最早是郭沫若提出来的。[129]1949年四五月间，郭沫若率团到欧洲出席"保卫世界和平会议"，发现人家的国宴用瓷都是本国自产，中国作为"瓷器之国"，却拿不出自己的优质瓷器，感到很惭愧，回来后就向政务院总理周恩来建议设计制作国家用瓷和国家礼品瓷——"建国瓷"。[130]一开始是交给轻工业部"承制"[131]，到1952年，这项任务落到中央美术学院。[132]在此之前，1950年2月，和郭沫若一起出访的徐悲鸿也写信给王逊、高庄、莫宗江，请清华"民俗工艺组"同人设计"新中国瓷"，并提出请高庄来中央美院主持陶瓷科。[133]

自1950年中央美院成立时起，王逊就受徐悲鸿邀请到美院讲授美术史课[134]，但他1952年调往美院并不是因为美术史，而是工艺美术——直接原因就是设计建国瓷。当时中央美院的力量，包括来自解放区的和国统区的[135]，主要还是集中在造型艺术方面，工艺美术方面虽成立了"实用美术系"[136]，力量却很薄弱。

建国瓷设计首先是确立设计原则。[137]这方面主要借鉴了清华改造景泰蓝的成功经验，即王逊总结的那几点——好看、好用、省工、省料。1952年2月，轻工业部已组织人搞出一些样品，主要是

模仿清宫御用瓷，邀请各方面专家在北京饭店举行建国瓷评审会。会上，梁思成、林徽因、高庄、王逊等清华同人对这些样品提出批评，他们强调的就是在设计工作开始前，应首先确立设计原则，不能一味仿古、复古。

高庄夫人李津勋整理过他们当时的意见[138]——

（一）梁思成、林徽因、高庄、李宗津、王逊、莫宗江：

过去有的错误观念，即以五（颜）六色[139]拼排一堆为美观，做工以繁琐、纤细为上品；选择清代这些瓷器为范式，即是这一观念的表现。殊不知此种清代瓷器是没有特殊性格的，是集杂乱因袭的大成，是我国陶瓷史上最丑陋的一页。

无批判地接受历史，无创作地表现时代，均将成为浪费，而徒然玷污历史。所以"建国瓷"的制造，决不能采取目前的方式进行，必须另觅途径。根据新民主主义经济文化建设的方向，和国内外人民大众的具体要求，"建国瓷"的设计制作首先须明确下列四要点：（1）省工；（2）省料；（3）好用——结实、好洗、使用方便；（4）好看——造型、色彩单纯、自然、朴素、谐调和壮健；

（二）王逊、高庄：

"建国瓷"的制作，是新中国的创举，要使"建国瓷"光荣称号不成为虚张声势而名符其实，就不能把封建的失魂落魄的统治者所醉心的陶瓷摆设，作为我们新中国的"建国瓷"的标准。所以在工作进行之前，必须澄清陈腐的传统观念；在工作进行之中，必须加强正确的原则性领导。并且经常总结经验，逐步使新中国的陶瓷在人民当家作主的情况下提高到应有水平。[140]

所谓"目前的方式"，指的是当时设计人员到北京供应"御

膳"的大饭庄里挑选清代宫廷餐具作为设计蓝本，清华同人对此很反感，认为这样"仿古"毫无意义，不能体现新中国的精神，并且是一种巨大的浪费。

清华同人提出的这些意见，受到中央领导和轻工业部的重视。1952年8月21日，轻工业部致函中央美术学院："至于设计原则我部提出下列初步意见，以供参考：（1）民族形式（能代表新中国的蓬勃气象，发扬创造出新的民族精神和风格）；（2）大众适用；（3）科学方法（美观耐用，易于制造，合乎经济原则，可能大量生产）。"[141]这些设计原则，与王逊代表清华在景泰蓝总结报告[142]中强调的内容完全一致，很可能就是参考了该报告或直接征询了清华设计团队的意见。

1952年10月，轻工业部重新调整设计部署，经与文化部会商后，委托中央美院拟定人选，正式组建"建国瓷设计委员会"。委员会阵容庞大，集中了国内最重要的工艺美术家和轻工业专家，由文化部副部长郑振铎任主任委员，主持中央美院工作的副院长江丰、实用美术系主任张仃为副主任委员，王逊等26人为委员。[143]王逊、高庄等清华设计力量也随即调往美院。

设计原则确定后，图案描绘等具体工作，主要由中央美院实用美术系陶瓷科主任祝大年带领师生完成。[144]按照工作计划，第一阶段（1952年11月—1953年2月）是设计阶段；第二阶段（1953年3月—6月）是试制阶段。[145]这期间，王逊为他们开设了工艺美术方面的讲座，主要是讲设计原理，并根据改造景泰蓝的经验，为他们的创作提供指导。

1953年1月，在中央美院召开了为期8天的"陶瓷技术座谈会"[146]，邀请景德镇技工参加交流，目的是将设计与工艺结合起来，这也是景泰蓝改造的成功经验，即王逊多次强调过的设计必须与材料工艺相结合的原则。新设计完成后，又组织了一次评审

1952年中央美院草拟的建国瓷设计委员会名单

会[147]，从中挑选出80余幅设计稿，由轻工业部部长黄炎培呈送总理审阅。[148]

1953年3月，景德镇成立了"建国瓷制作分会"[149]，负责建国瓷样品的生产制作。轻工业部派祝大年、高庄等赴景德镇[150]，指导老艺人们试制出80余件样品，带回北京交建国瓷设计委员会和总理审定。[151]

9月中旬，"建国瓷展览"在故宫博物院保和殿举行，标志着建国瓷设计工作圆满完成。王逊、高庄陪同梁林夫妇参观展览，周恩来总理也来参观了展览，并当场做了两个提议：一是组织工艺美术出国巡展；二是要成立"中央工艺美术学院"。

从1953年到"文革"前，凡设国宴均使用建国瓷。1959年人

民大会堂建成后，建国瓷成为大会堂正式餐具。按照徐悲鸿、王逊他们当初的设想，建国瓷除了作为国家礼宴用瓷，还应量产进入寻常百姓家，遗憾的是这一"大众化"的新艺术理想一直未能实现。

建国瓷设计制作是1949年后第一次有组织、有计划地恢复和发展中国传统制瓷工艺[152]，也是中国陶瓷史上第一次真正意义的美术家与工匠艺人的合作。建国瓷设计摆脱了以往宫廷用瓷繁缛庸俗的装饰风格，纠正了民间以至主流艺术竞相追逐宫廷风格的浅薄趣味，艺术家的创造性与材料工艺、表现技巧完美融合，是我国陶瓷艺术史上一个崭新的里程碑。总之，景泰蓝挽救了北京特种工艺，建国瓷挽救了千年瓷都景德镇（景德镇那时也处在消亡边缘）。

根据总理指示，中国政府1953—1955年先后在苏联、保加利亚、波兰、捷克斯洛伐克、民主德国、罗马尼亚、印度、缅甸、叙利亚、蒙古、朝鲜、瑞典、瑞士、英国、法国等国家举办了工艺美术展览，这些展览当时统称为"出国工艺美术展览"。[153]王逊参加了这一系列展览的筹备并负责对外宣传工作。

1953年春季开学后，王逊又参加了"全国民间美术工艺品展览会"的筹备工作。这次展览是在振兴传统工艺引起最高领导人重视、将手工业改造列入社会主义"三大改造"之一[154]的背景下举办的，是新中国第一次大规模、高规格的全国工艺美术展览。展览目的是"为了了解各地民间美术工艺品的生产现状，发扬我国民间美术工艺的优良传统，推动专业美术工作者向民间美术学习，从而有步骤地使民间美术工艺得到改进与发展，以适应今后广大人民的生活需要"。[155]

此次展览由文化部主办，文化部副部长郑振铎任展览筹备委员会主任，刚从杭州调来的工艺美术家庞薰琹任筹委会副主任。王

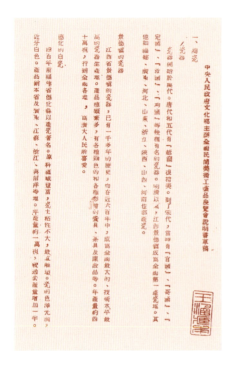

1953年筹备全国民间美术工艺品展览会时编写的说明书

逊任展览宣传组长,参加了工艺调查[156]、挑选展品[157]等筹备工作,负责编订展品目录及说明书,并配合展览撰写了《美术工艺的制作问题》[158]等研究文章及宣传报道等。[159]

1953年12月7日—1954年1月3日,展览在北京劳动人民文化宫开幕,展出陶瓷、染织、刺绣、金属工艺、漆器、编织、雕塑、木偶、年画、剪纸、玩具等民间工艺品近3000件,其中也包括王逊参加设计的景泰蓝和建国瓷。刘少奇、周恩来、朱德等国家领导人参观了展览,观众达18万人。最近为纪念这个展览,清华艺术博物馆专门举办了"致敬1953"[160]展,"不仅致敬'全国民间美术工艺品展览会',及其在新中国成立初期,政治、经济、教育及文化交流等方面的重要意义与深远影响,更是致敬那个时代以及为了新中国工艺美术事业合力奋斗的前辈先贤"。[161]

三 学术作用现实：工艺美术的研究与实践 157

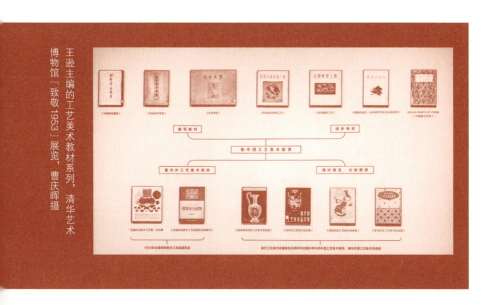

王逊主编的工艺美术教材系列，清华艺术博物馆"致敬1953"展览，曹庆晖摄

筹备展览期间，王逊还以"中央美术学院实用美术系"名义主编了《敦煌藻井图案》《中国锦缎图案》《北京皮影》等书，均于1953年由人民美术出版社出版。

《敦煌藻井图案》选辑5世纪北魏至14世纪元代有代表性的20幅敦煌图案，由常沙娜等实用美术系教师摹绘[162]，王逊撰写的序言是研究敦煌图案的最早文章，"因其时间之早而应有其历史的地位"。[163]该书出版后被译成英、法、德等十几种文字，对研究敦煌图案、传播敦煌艺术、开展对外文化交流发挥了重要作用。

《中国锦缎图案》选辑王逊在清华文物馆征集的明代早期锦缎图案，由姜宗褆等摹绘[164]，王逊撰序[165]，沈从文、庞薰琹、雷圭元、张光宇参与校订，是研究传统丝织工艺的重要参考书。后来大家熟知的沈从文等人选编的《中国丝绸图案》[166]，即是此书的姊妹篇。

《北京皮影》是王逊与当时在美院工作的民间艺人路景达合作编著的大型画册。路景达是著名的北京西路皮影第四代传人，他借鉴

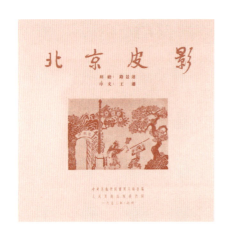

王逊与北京西路皮影传人路景达合作编辑的大型画册《北京皮影》,是最早的皮影艺术专著

京剧的服饰扮相及唱念做打风格,雕刻的影人形象栩栩如生、精妙绝伦。书中收录路景达刻绘的皮影作品15幅,王逊撰写了文字说明和前言《谈皮影戏》。[167] 此书是国内最早出版的皮影艺术专著。[168]

以上3种书出版后,一直被国内工艺美术院校作为经典教材,滋养和影响了一代代工艺美术家。

1952年调入美院后,王逊在工艺调研、理论建设、教材编写、人才培养、展览策划、图册出版等各个方面都投入了很多精力,这些工作是一个有机的整体,成为正在筹建中的新中国高等工艺美术教育体系的基础。

工艺美术研究

王逊的工艺美术研究,主要是基于美术史研究,旁及哲学美学、文化人类学、文化遗产、跨文化比较研究等多个领域,他将这些人文学术领域综合融通,通过艺术实践加以验证、转化和创

造，形成了他独到的设计思想。

　　作为**美术史**家，王逊对历代工艺的研究贯穿了他整个学术生涯。在他的美术通史写作中，"工艺美术"所占篇幅是最多的，可知他对这方面的重视程度和贯注的心力。从本源上说，王逊研究工艺美术受西方美术史学传统和中国现代"新史学"的影响，尤为重视考古发现的实物材料和蕴藏在民间的"活化石""活材料"——这其中绝大部分属于他说的"民间艺术和民间工艺"。[169] 王逊常将民间美术、工艺美术放在一起提出，而不是将它们分开，这一方面因为二者内涵有很大部分的重合，也因为"民间艺术和民间工艺"这个概念是来源于美术史学科的德国传统，也即前面说过的美术史与民族学（文化人类学）共同的学理基础——"民俗（艺术）+工艺（美术）"。1949年后，结合中国实际和时代背景，王逊又将这一概念转化表述为："在工艺美术方面，和其他的艺术部门一样，我们有很丰富而优美的传统。这个传统工艺以两种方式存在着：一部分是以古代文物的身份为全世界人民所珍视；一部分便是今天仍活在人民中间的'旧文艺'，其中包括了风格淳朴的农村副业与地方手工业的民间工艺、和比较精致的如北京特种手工艺之类的宫廷工艺。"[170]

　　早期他也曾用"工匠美术"的概念来表示民间美术和工艺美术，用以和传统书画为代表的"士大夫美术"相区别。强调"民间"（或"民俗"）是"五四"以来新文化、新史学的传统，1953年王逊参加筹备的第一届全国工艺美展定名为"全国民间美术工艺品展览会"，并非像有人说的是强调"工艺"[171]，而是为了强调"民间"（这也是唯一一届冠名"民间"的全国工艺美展），同时也是"民间美术和工艺美术"的省称。王逊认为：民间美术和工艺美术"表现广、成就多"，是中国美术的重要传统[172]，是"中国美术永久的丰富的源泉，而且是民族形式的丰富的源泉"，当代工艺

美术实践应是对这一"中国美术优美传统"的承继和发扬。[173]

美术史家研究工艺美术，是研究其"发生发展之规律及其盛衰的根源"[174]，从而为工艺美术创作提供科学依据，正如美术史"规律说"的提出者李格尔（Alois Riegl）所说："我的意图不是要发表个别的文物，而是要提出支配罗马晚期工艺美术发展的规律，而这种普遍规律实际上也支配着该时期的所有其他艺术门类。"[175]对于美术史与创作的关系，王逊认为有两点最重要：一、（美术）史的研究着重在艺术价值，而不是其他；二、掌握传统工艺的艺术价值知识。这是培养工艺美术创作能力的规律。[176]

从**哲学美学**上讲，王逊的工艺美术研究有一个体系化的科学构建，也可称之为"学科化"，其理论基础就是他强调的"现实主义"。王逊提出："在工艺美术方面，理论建设工作是非常重要的。现实主义的工艺美术应该是怎样的？这一问题在短期内迅速地得到完全的解决是不可能的，然而必须努力去解决。"[177]王逊说的"现实主义"，并不是当时作为文艺准则的"社会主义现实主义"[178]，而是前面说过的实在论。实际上，"现实主义"与"实在论"在西方是同一个词（德文Realismus，英文Realism），王逊所谓"现实主义"更确切地说就是实在论，其要点有三：一、强调生活与艺术的关系；二、强调主体创造性；三、反对形式主义。王逊曾特别指出：艺术与生活的关系、艺术与群众的关系、内容与形式的问题、主观与客观的关系、艺术性与思想性的问题等，这些问题涉及哲学、美学的基本分野，是艺术上的根本问题。[179]他反对在创作上因袭或照搬古代图案纹饰等形式主义，他认为这不是"继承传统"，也不是"民族形式"，"因形式主义的卖弄是以'风格'和'趣味'本身为目的，不是从它的根源——民族生活出发的，所以是与民族形式的问题不相干的"。[180]他认为，只有来源于生活，反映了人民的情感和愿望，并体现出人的

创造性的"现实主义",才是工艺美术创作和教学中应当掌握的"科学":

> 学习遗产就是学习其中的"科学",学习其中的"现实主义"。例如学习古典图案纹样,就是学习古人如何观察自然界和人生,如何对待生活中的种种事物,如何领会其中的意趣,如何反映人民的喜悦和愿望,如何为了达到反映自己情感和理想的目的而提炼形象,而运用优美的想象力进行现实主义的集中和变形。这一切就是我们所谓的"科学"。[181]

王逊指出,民间美术和工艺美术"都具体地表现了民族的共同心理状态,同时图案以及工艺的发展也帮助了民族的共同心理状态的形成。所以,科学地研究图案和工艺的工作,首先是分析并总结出遗产中所具有的一些特点,然后从人民生活和人民的思想感情来理解这些特点"。[182] 这是从**文化人类学**的角度探讨民族精神和传统文化的本质以及民族文化复兴的方法途径。所谓"民族的共同心理状态",就是民族精神,王逊一般表述为"民族性格"或"完整的民族性格"[183];所谓"传统文化",即布克哈特(Jacob Christoph Burckhardt)所说的"精神的连续统一体"。[184] 王逊认为:"民族性格是在不断变化中,变化原因是生活条件的变化……传统之形成,也就是一个民族生活的风尚习惯的形成。"[185] 他指出,中国艺术传统是"错综分合连续不断的"[186],"保持并且发扬生活的有机性和完整性是承继了中国美术优美传统"。[187] 他说的"有机性",就是与"人民生活和人民的思想感情"的密切联系;他说的"完整性",就是从广阔的民间,从悠久的艺术史中找寻到"民族的共同心理状态",从而复兴民族文化。简单说,王逊是以这样的思考和研究回答"何以中国""何谓传统"的问题,民间美术和工

艺美术作为中国文化遗产的重要组成，代表了"为老百姓喜闻乐见的中国作风和中国气派"[188]，改进或复兴传统工艺就是重新找回失落的民族精神，实现文化复兴。

今天**文化遗产**已成为一个新兴学科，但目前还多偏重于保护。王逊当年指出，对于文化遗产，不仅是保护和展示，更重要的是研究和利用。他多次阐述如何看待文化遗产，如何科学研究遗产并加以利用的问题，如：

> 我们所谓理解遗产，便是分析遗产中的科学内容。把遗产与科学对立起来或分离开来看都是错误的。把古代遗产当作单纯的素材，似乎以为学习遗产便是去买"菜"，把所谓科学方法，当作"烹饪技术"，而"创作"便是科学"炒"遗产，显然地，这不是正确的对待遗产的态度。
>
>
>
> 科学研究与学习遗产是不可分的一件事。如果离开了遗产而抽象地学习"科学"，那就或者是形式主义地学习，或者是只学会外国的。……现在主要之点是在工艺美术范围内，"科学"不能离开民族形式。提高自己业务能力的主要途径是通过遗产的学习。不能把学习遗产变成单纯地花钱买古董，或雇人抄摹图案。而所谓研究不能长期停留在临摹上。临摹固然是重要的，但那只是手和眼的训练。研究是一种用思想用头脑工作。
>
>
>
> 只有这样，遗产可以帮助我们深入现实，成为发展的推动力，而不是使我们与现实隔离，并成为一种限制。[189]

王逊也很注意对少数民族，对不同国家、不同文化类型的民间美术和工艺美术做**跨文化比较研究**，他结合当时的对外文化交流

工作，对西南地区少数民族、台湾高山族、朝鲜、印度、印度尼西亚和苏联、东欧各国的民间工艺做过一系列专题研究。[190]王逊研究的关注点是中国文化与其他文化的异同，是从世界角度更准确地认识中国。他反对对外国图案、工艺的抄袭和生搬硬套。

在改良传统工艺的实践基础上，王逊写过几篇重要的理论文章，如《工艺美术的提高和普及》（1950年）、《景泰蓝新图样设计工作一年总结》（1951年）、《工艺美术的基本问题》（1952年）、《美术工艺的制作问题》（1953年）[191]等。这些文章各有现实背景[192]，又自觉结构化为一个体系，集中体现了他的设计思想。这里大致归纳为以下几点：

一、重视从早期艺术史中找寻民族精神魂魄

在1952年召开的建国瓷座谈会上，王逊、林徽因等将模仿晚清御用瓷的设计称为"失魂落魄"，因"此种清代瓷器是没有特殊性格的，是集杂乱因袭的大成，是我国陶瓷史上最丑陋的一页"。[193]在这些经历了新文化的人看来，晚清是衰落病弱的美学风格，他们抵制、反对这些东西，要从早期艺术史中找寻到能代表民族精神的审美风尚[194]，就如人们常说的"汉唐气象"。此种观念，在清华团队设计的国徽和景泰蓝上都有鲜明的体现。

王逊从早期工艺史总结出的美学风格是素朴、健康、有生气，与之相对的是晚近工艺的烦琐、病弱、呆板僵化。[195]他强调改进传统工艺，首先是"把日益堕落的工艺恢复到中国工艺史早期的鼎盛时代的健康水准"。[196]如设计景泰蓝，"我们的设计在形体的决定上选择一些健康、挺拔、有生气、有气概的形体"。[197]设计建国瓷时，注意从民间传承了数百上千年的民窑找寻代表民族精神的"真挚素朴"的美学风格："相比浅薄恶俗的景德镇宫廷作风，默默无名的小窑的产品，都一致的在风格上代表着中国人民的勤

劳健壮的气质。""这些民间陶瓷尤其使我们要铭记不忘的是,中国陶瓷的世界的声誉和对于世界陶瓷工艺的重大贡献与广大影响都得归功于它们。在世界陶瓷工艺界代表了中国的主要的不是景德镇而是它们,这些健康的民族风格的创立者和保持者。"[198]

现在一提传统,很多人就去找传统元素,当时也是这样。景泰蓝改造成功后,很多人将发扬传统理解为找古代图案,美术院校、工艺美术工厂都组织人描摹图案纹饰,出版社一时间也出版了很多图案书。王逊反对这样做,他指导青年教师和学生,不能只是找图案、描图案、简单套用传统元素[199],要分析古代这些图案是怎么从生活中创造出来的。[200] 王逊、林徽因也编图案书[201],但他们不是简单地汇编,而是在科学分析的基础上总结规律:"我们曾尽量利用古代花纹图案的精华,把古代工艺家的杰作作为我们组织花纹的借鉴。在选择了一种古代花纹的时候,我们先进行分析研究,总结出它的规律。根据它特有的规律,例如虚实相间的规律、疏密对比的规律、曲线重复应用的规律等,然后把它重新组织到一个新的形体上去,给它一个新的安排。"[202]

二、重视从民间工艺中发现人的创造性

王逊指出:"民间美术工艺的丰富还不只是外表上的多而繁,而主要地应该是:中国劳动人民在处理各种材料、运用各种技术,目的在于同时解决生活的各种实际需要和美感的要求的创造性活动中,多方面地发挥了高度的才能,并积累了丰富的艺术经验。"[203]

王逊重视对蕴藏在民间的经验开展深入的调查。设计景泰蓝时,他带领清华团队经常走访景泰蓝作坊,"北京景泰蓝工艺的改进的成绩是在美术家与工匠师傅的合作中获得的。景泰蓝新图案的设计者曾长期地经常向老匠师们学习,并根据作坊中实际制

作时提出来的意见修改图案。这种工作方式……不断地提高了设计者自己的水平"。[204]在筹备出国工艺美展和全国工艺美展期间,他写下的调查"笔记"[205],主要是对民间工艺的创造性做学术研究。他指出:"我国各地的工匠艺人善于利用材料,而且是善于利用当地特产的原料……例如:西北地区之利用毛、革,海南岛之利用椰子壳,尤其是长江流域及其以南地区之大量利用竹子,山东、河北之利用麦秆。"他分析民间是怎么从生活中发现美、创造美的,比如怎么根据材料的性能创造出巧妙的工艺,把硬的材料变成软的,像竹编,竹子是硬的,但可以编成席子,就变成软的;把软的东西又变成硬的,如陶瓷、紫砂,将软质的泥土烧制成了硬质的器具;把不透明的变成透明的,如竹帘;把液体变成固体,如脱胎漆器——"材料的性能固然以其物理的、化学的性质为基础,然而其能够发挥出来,是由于人工,是由于人的两手的灵巧。材料的性能是可能因加工的得当与巧妙得到发展,而更丰富起来的。"最近清华举办的"致敬1953"展上,展出了王逊当年细致研究过的民间60种麦秆编结手法:"或利用麦秆黄色部分,或利用麦秆最前端两节的白色部分,或把麦秆压平,或劈成细条,或纵横交织,或一再折转,一条草帽辫上便因明亮反光不同而生多种辉闪不定的光彩效果。"这些在劳动中产生的创造性,经过研究分析,可以"认识到美术工作的'美的形式'和制作(包括材料和技术)之间的关联性,那就会比在会场中单纯临摹图案纹样更有助于我们的学习"。

三、强调在研究和实践中总结"法则性知识"

王逊指出,设计思想不是政治理论或一般文艺思想,"应该是在工艺美术范围内直接起着作用的设计原理",而掌握设计原理是学习从实践中总结出来的"法则性知识"。王逊强调,设计原理不

在新落成的苏联展览馆（今北京展览馆）前

能从形式主义出发，抽象地提出线、面、色来讨论，而是要从现实主义的观点，深入理解艺术形象的生活根源和它的现实意义。唯有这样才能得出真正的法则与规律。

他认为"法则性知识"至少应包括三部分：（一）图案纹样色彩等的规律与法则；（二）设计时的总体观念、尺度比例观念，等等；（三）从人的生活出发的法则，如便于使用、耐久等基本原则，和重视生产实际的如结构、操作等基本原则。

四、强调实用性和大众化的设计方向

工艺美术的实用性和大众化是王逊反复强调的。他说，"生活与美术是合一的"，"唯有美和实用适当地结合起来，对于人民生

活才有更大的意义"。[206]在改造景泰蓝时,王逊就提出"我们必须照顾到大众的购买力","普及永远是一个基本的方向"。[207]工艺美术起源于生活,又服务于生活,必须有实用价值,必须为满足、改善人民生活而设计。

注 释

1　王逊1946年10月至1949年6月任南开大学哲学教育学系副教授、教授、系主任；1949年7月至1952年9月任清华大学哲学系、营建学系合聘教授，兼清华文物馆委员会书记、民俗工艺组主任；1952年9月后，任中央美术学院教授，民族美术研究所研究员、研究室主任。

2　1919年蔡元培在《文化运动不要忘了美育》文中，还使用过"美术工艺"的概念。在此之前，他使用饰文、装饰、图案等相近概念表述工艺美术。

3　杜威（John Dewey，1859—1952），美国哲学家、教育家、心理学家，实用主义哲学集大成者。1919年5月至1921年7月应北京大学等学术团体之邀来华讲学。

4　蔡元培：《何谓文化》，《北京大学日刊》1921年2月14日。

5　近代德语国家民族史、美术史研究的学院化、学科化，并非从艺术史学科内部生发出来的，而是随着民族学（人类学）博物馆、工艺美术博物馆的兴起，通过对藏品的收集、整理和研究逐渐建构的。参见赵娟：《东物西藏与空间重组——"中国艺术"在柏林的流转与历史建构》。

6　德国从19世纪下半叶开始兴起民族学（人类学）博物馆，关注作为"民族物质文化样本"的世界各民族手工艺品、日常生活用品，并将其视为原始文化的意义载体。作为"非文字文献"，这些物品的客观性和价值胜过古典人文传统中精英学者擅长使用的文字材料；同时，一些精美的手工艺品还被放置在新建立的"工艺美术馆"中，西方现代艺术家从中获得了现代设计灵感。*Anthropology and Antihumanism in Imperial Germany*, by Andrew Zimmerman, Chicago：University of Chicago Press，2002.

7　蔡元培关于工艺美术、民间美术的设想和规划亦见于《美育实施的办法》，《教育杂志》1922年6月第十四卷第6期；《创办国立艺术大学之提案》，《大学院公报》1928年第2期。

8　当时称"图案系"或"实用美术系"。蔡元培《二十五年来中国之美育》："（北平国立艺专）十七年（1928年）编入北平大学，名为艺术学院……改图案系为实用美术系。"此外杭州国立艺专有图案系，后改为实用美术系；

中央大学教育学院艺术教育科有手工组，艺术专修科有工艺组。

9　1929年教育部第一次全国美术展览会，展品包括"工艺美术"288件。徐志摩：《美展弁言》，"公开展览美术作品在中国国内是到近年才时行的事情，此次美展的性质与规模更是前所未有的。不仅书画、雕刻、建筑以及工艺美术都有……在规模方面是创举"。《美展汇刊》，全国美术展览会编辑组印行，1929年第1期；1937年教育部第二次全国美术展览会设有"工艺美术部"，展出铜器、陶瓷、玉器、漆器、牙雕等历代工艺美术品1913件。

10　参见郑大华：《文化复兴与民族复兴——抗战时期知识界关于"中华民族复兴"的讨论》，《广东社会科学》2016年第1期。

11　这是抗战时期文化界的基本共识，如吕思勉："国家民族之盛衰兴替，文化其本也。"吕思勉：《柳树人〈中韩文化〉叙》，《吕思勉遗文集》，华东师范大学出版社，1997年。

12　这也是当时有识之士的共识。如陈立夫说："'复兴'是要把固有文化之好的优的，去发扬光大，以求开展和延展，同时还得吸收外来文化之好的优的，以求进展和创展。如果只是抱着老的旧的文化，而不知吸收外来文化以求进展和创展，这是保守，不是进步；这是复古，不是复兴。"陈立夫：《中国文化建设论》，《文化建设》1934年10月第一卷第1期；朱谦之："中国文化的复兴，不是旧的文化之因袭，而为新的民族文化之创造。"《朱谦之文集》第六卷，福州教育出版社，2002年。

13　1947年10月，徐悲鸿发表《新国画建立之步骤》，可视作徐氏正式提出"新国画"主张的开端。《世界日报》1947年10月16日；王震、徐伯阳编：《徐悲鸿艺术文集》，宁夏人民出版社，1994年。

14　赵梅伯（1905—1999），音乐教育家。早年就读于比利时布鲁塞尔皇家音乐学院，1936年回国后任上海国立音专声乐系主任，后创办西北音乐学院、北平艺专音乐系、香港音乐院等，主张用西方作曲方法和表达技巧改造民族音乐，使之赢得世界尊重。

15　1948年11月3日徐悲鸿致朱家骅："在此两年中得长平艺校后，承兄百般爱护，平校前途十分光明。弟自信延长十年，必成世界最完善艺校之一。"台北"中研院"近代史研究所藏"朱家骅档案"。

16　1947年5月29日，平津大学教授585人发表宣言呼吁和平："同人等深知今日一切纷扰现象，根源胥起于经济危机，而经济危机又为长期内战之恶果。一切工潮、学运均为当前时势下必然之产物。"

17　这一运动始末参见任谢元:《1947—1948年北平"特种工艺复兴运动"研究》,《装饰》2022年第7期。

18　1946年,辅仁大学经济学系毕业班学生对北平主要特种工艺开展调查,并于1947年5月发表"手工艺日趋严重暮落之状"的调查报告。

19　王逊《工艺美术的基本问题》:"'特种工艺'原来是指一部分外销的手工艺品,其称为'特种'的原因是政府鼓励生产,争取外汇,出口税率较低,在税则上被规定为'特种'。"《新建设》1953年4月;《文艺报》1953年第4号;《文集》第三卷。

20　王逊《工艺美术的提高和普及》:"当前的工艺美术中存在着性质不同的两个问题,一个是京式工艺如何普及,一个是民间工艺如何提高。"《人民美术》1950年第5期;《文集》第三卷。

21　张廷祝:《日趋没落的北平手工业》,《经济评论》1947年1月第一卷。

22　费孝通发言见《北平特种手工艺到何处去》,《进步日报》1949年6月7日;陈达:《论北平手工业》,《周论》1948年第二卷第16期。

23　《挽救北平手工业》,《华北日报》1947年8月17日。

24　1947年12月,北平市参议会通过"积极挽救北平市特种工艺案",提出"调查仅存各作坊现状,登记各种工艺人员,组织特种工艺辅进会,银行大量贷款,设置产销合作社"等办法,并组建了"特种工艺委员会"。《北平市参议会第一届第一次大会会刊》,1947年12月。

25　1947年4月,北京大学行政会议决定成立北京大学博物馆筹备委员会,委员包括胡适、汤用彤、向达、裴文中、韩寿萱等,胡适为召集人,韩寿萱为主要负责人。经过一年多筹备,博物馆于1948年12月开馆。

26　1948年2月,北京大学筹设博物馆专修科,1947年从美国大都会博物馆回国的历史系教授韩寿萱任主任,12月兼北大博物馆馆长及由北大代管的中央博物院历史博物馆馆长。《申报》1948年12月19日报道:"北平故宫午门历史博物馆,原隶中央博物院,现改隶北大,十七日办妥接管手续,十八日起易名为国立北京大学博物馆,馆长仍为韩寿萱。"沈从文夫人张兆和回忆说:"韩寿萱那时是北大博物馆系主任,从文就去帮忙,给陈列馆捐了不少东西。"1990年12月7日采访张兆和。

27　1935年5月18日北平学术界发起成立中国博物馆协会,马衡、沈兼士等15人任执行委员。参见[日]桥川时雄:《民國期の學術界》,临川书店,2016年。另据陈梦家抄录的《中国博(物馆)协会理事(会)专副理事长

常务理事理事名单》1948年8月改选结果：马衡任理事长，杭立武、袁同礼任副理事长，韩寿萱（兼秘书）等9人任常务理事，理事共计31人。手稿原件，方继孝藏。

28　该展览分三处举行：由故宫博物院辟出两间陈列室，展出"明清两代宫廷珍藏之手工艺遗物"；中央博物院历史博物馆展出"各合作社及作坊新制之精品及收藏家所收集者"；在中山公园由手工艺联合会展出"各合作社及作坊一般出品"。《北平分库通讯》，《中库通讯》1948年第二卷第10、11期。

29　陈梦家1944至1947年在美国访学，其间在哈佛燕京学社资助下，对美国收藏中国铜器开展调查，编著了《美国所藏中国铜器集录和中国铜器综述》(Chinese Bronzes in American Collections: A Catalogue and A Comprehensive Study of Chinese Bronzes)。

30　1944年12月，陈梦家拜访了纽约大都会博物馆初级研究员韩寿萱，"更重要的人脉介绍随之而来，包括大都会艺术博物馆中国艺术馆馆长普利斯特（Alan Priest）、纽约大学美术学院教授扎尔莫尼（Alfred Salmony）、纽约大学教授布瑞顿（Roswell Sessoms Britton）"。［美］潘思婷（Elinor Pearlstein）：《陈梦家：中国铜器，西方收藏，国际视野》，见陈梦家编著：《美国所藏中国铜器集录·附录》，中华书局，2019年。

31　历史博物馆"中国通史"展览最初是筹备于1950年春的"原始社会陈列"，聘请郭沫若、翦伯赞等进行方法上的指导，梁思永、贾兰坡等进行资料方面的指导，徐悲鸿、王逊等进行美术上的指导。李万万：《北京历史博物馆时期的展览研究》，《文物天地》2016年第3期。

32　韩寿萱：《国立北京大学五十周年纪念博物馆展览概略·中国漆器展览概略》，国立北京大学出版部，1948年12月。

33　林徽因（署名"林洇"）：《〈红楼梦与清初工艺美术〉读后记》，《益世报·文学周刊》1948年10月11日第114期；《文集》第三卷附。

34　沈从文：《关于北平特种手工艺展览会的一点意见》。

35　林徽因"读后记"里说："王逊先生这篇稿子好像是篇旧稿子，前几年，在另一地方，在昆明，我似乎即曾经看到过。"按，1946年2月，林徽因到昆明养病，王逊常与林徽因、沈从文聚谈工艺美术问题，林徽因说她看过这篇文章或在此时。

36　这段时间韩寿萱写过《复兴特种手工业管见》《北平手工艺的将来》等文章，均见《韩寿萱文存》，中国文史出版社，2019年。

37　蔡元培1927年12月主持大学院艺术教育委员会第一次会议，通过了《筹办国立艺术大学之提案》，提出分设绘画院、雕塑院、建筑院、工艺美术学院四大院。《大学院公报》1928年第2期。

38　梁思成、邓以蛰、陈梦家：《设立艺术史研究室计划书》，1947年12月，手稿原件，清华大学藏。

39　《朱自清日记》（下）；姜建、吴为公编：《朱自清年谱》，安徽教育出版社，1999年。

40　清华大学"中国艺术史研究委员会"由中文、哲学、人类学、历史、地质、社会学、外文等系主要教授10人组成。梅贻琦1948年5月21日向清华大学评议会报告"本校成立艺术史研究委员会及由该会筹设文物陈列室经过"。按，该会正式成立前称"中国美术史研究委员会"，见朱自清1948年2月4日"偕潘光旦、吴泽霖、陈梦家进城为中国美术史研究委员会购文物"，1948年2月14日"下午，出席中国美术史研究委员会会议"等记载。姜建、吴为公编：《朱自清年谱》。又，1948年4月13日"美术史研究委员会主席"冯友兰致清华大学校长梅贻琦信，清华大学档案馆藏。

41　即民国时北京大学第一院旧址，今为新文化运动纪念馆。

42　参见韩寿萱：《国立北京大学五十周年纪念博物馆展览概略》；《北京大学博物馆概要》，1949年。

43　《大学中的形象教育》，《新建设》1950年第二卷第7期；《文集》第三卷。

44　陈梦家：《清华文物陈列室成立经过》，《大公报》1948年4月25日。

45　令狐君嗣子壶，战国中期，高46.5cm，口径14.8cm，有铭文50字，1928年出土于河南洛阳金村，现藏国家博物馆。参见《史稿》第三章第五节。

46　该像为清代乾隆年间巨制，幅面600cm×400cm，题名"无量寿尊佛"，现藏清华艺术博物馆。

47　清华大学档案室编：《清华大学大事记（1949—1952）》（一），油印本，1985年12月。

48　1949年9月7日，清华大学第22次校委会决议在"中国艺术史研究委员会"基础上改组成立"文物馆筹备委员会"，委员会由梁思成（召集人）、金岳霖、吴泽霖、陈梦家、袁复礼、吴晗6人组成。清华大学档案室编：《清华大学大事记（1949—1952）》（一）；《文物馆筹备委员会成立经

三 学术作用现实：工艺美术的研究与实践　　173

过及工作报告》第一项："本会系就解放前之'艺术史研究委员会'改组而成。"1950年5月，手稿原件，清华大学档案馆藏《本校成立文物馆建议书和筹委会工作报告》，清华大学档案宗号1目录号4-2，卷号83，1—28，1949年；《清华文物馆筹备工作报告》，《文集》第三卷。

49　《文物馆筹备委员会提呈校务委员会之关于成立文物馆的建议》，清华大学档案馆藏《本校成立文物馆建议书和筹委会工作报告》；《关于成立清华文物馆的建议》，《文集》第三卷。

50　高庄（1905—1986），工艺美术家。上海人，原名沈士庄，早年毕业于中华艺术大学，1945年任教北平艺专陶瓷科，赴解放区任华北联大美术系主任。1949年后历任清华大学副教授，中央美术学院、中央工艺美术学院教授。

51　莫宗江（1916—1999），建筑史学家。广东新会人，1931年入中国营造学社，师从梁思成研究中国古代建筑史，历任绘图员、研究生、副研究员。1946年起任清华大学副教授、教授。

52　第3次会议又增补吴泽霖为工作组干事。

53　《文物馆筹备委员会成立经过及工作报告》，清华大学档案馆藏《本校成立文物馆建议书和筹委会工作报告》；《清华文物馆筹备工作报告》。

54　民俗学起源于19世纪中叶的英国，由威廉·汤姆斯（William Thoms）于1846年首次提出，他将"民众"（folk）与"知识·学问"（lore）结合，形成了Folklore一词，标志着这一学术领域的诞生。民俗学是一门研究民间传统、信仰、故事、歌谣等民众文化的社会科学。

55　浦江清：《民俗学之曙光》，《浦江清文史杂文集》，清华大学出版社，1993年。

56　在新中国成立初期的语境中，"改造"一词带有政治意味。民国时期学术界多用"改良"，1949年后王逊一般使用"改良景泰蓝"或"景泰蓝改进"。"景泰蓝改造"是以后习用的说法，为便理解，本书在指称这项工作时仍使用后来的习用表述。

57　清华团队当时的设计工作，从王逊当时的叙述中能看出一二："他们的工作有两种：一种是在大量制作以前纸面上的设计绘图和亲自动手试制有形体的样品；一种是在生产过程中从事于装饰加工。"《工艺美术的提高和普及》。

58　清华大学档案室编：《清华大学大事记（1949—1952）》（一）。

59　李学勤："我念书的时候他（王逊）就在清华教书，是文物馆的馆长。"

潘可佳、张元智：《与清华结缘五十载——访历史系教授李学勤》。"50年底，我从美国回来，后来就认识王逊先生。在认识王逊先生之前，就听到梁先生、邓以蛰先生夸奖王逊先生，邓先生还把王逊先生作为学术上的继承人。清华的文物馆一直都是王先生在负责。到现在，走过生物馆，我还会想起那个博物馆。"吴良镛：《王逊先生诞辰百年纪念座谈会发言》，《艺术》2016年第2期。

60　《文物馆筹备委员会提呈校务委员会之关于成立文物馆的建议》；《关于成立清华文物馆的建议》。

61　中国社会科学院历史研究所文化史研究室：《形象史学·前言》，人民出版社，2015年。

62　《文物馆筹备委员会提呈校务委员会之关于成立文物馆的建议》；《关于成立清华文物馆的建议》。

63　文物陈列室成立时藏品有商周铜器122件、玉器15件、石器29件、陶器73件、骨器（包括甲骨）730件、瓷器4件、木器8件、杂器10件，总计1000件。到1950年初文物馆筹备时统计，文物陈列室有铜器256件、玉器16件、陶器330件、骨器44件、石器86件、瓷器31件、木器27件、甲骨1607片，字画手卷写经27件，杂器36件，台湾高山族文物222件，总计2880件。《本校原有各文物部门现状报告》，1950年，手稿原件，清华大学档案馆藏；《清华文物馆筹建之初现状报告》，《文集》第三卷。

64　姚雅欣、田芊：《清华大学艺术史研究探源——从筹设艺术系到组建文物馆》，《哈尔滨工业大学学报（社科版）》2006年第4期。

65　当时购置小组有陈梦家（召集人）、王逊、高庄、李有义4人。

66　《明正统藏经经面锦缎图案》，《现代佛学》1953年第12期；《中国锦缎图案》，《文集》第三卷；《中国锦缎图案》，人民美术出版社，1953年。

67　李学勤："80年代初，应清华图书馆的约请，我和几位考古学界友人来校观察原文物馆收藏的文物。通过我相当熟悉的大阅览室，走进书库，看到狭长的铁架，透明的地板，文科的中外图书依然完好地库藏着。经王逊先生、陈梦家先生等搜求入藏的甲骨、青铜器之类珍贵文物，无人研究。这使我感觉到，作为文科学者，在这里实在大有可为。"李学勤：《回归清华》，"清华校友网"2004年4月。另，清华文物馆旧藏参见《清华藏珍》，清华大学出版社，2011年。

68　1949年11月5日至7日，"西南少数民族及台湾高山族文物展览"在北

三 学术作用现实：工艺美术的研究与实践　　175

平艺专大礼堂举办。

69　1950年4月8日至9日，清华文物馆筹备委员会举办"手工艺展览"。《清华大学展览手工艺品》，《人民日报》1950年4月14日。

70　《文物馆筹备委员会成立经过及工作报告》；《清华文物馆筹备工作报告》。

71　1950年10月1日至11月15日，由苏联部长会议艺术委员会主办的"中国艺术展览会"在莫斯科国立特列嘉柯夫艺术馆开幕，观众达20万人次。

72　1951年4月10日，文化部主办的"敦煌文物展览"在故宫午门历史博物馆举行，展出北朝至宋元壁画摹本927件及各类参考资料等，内容丰富系统，影响巨大深远。

73　一译"应用美术"，见《苏联大百科全书·中国》，人民出版社，1955年。

74　明治十三年（1880年）日本出版的《工艺丛谈》书中有"工艺美术"的提法，是目前所见这一词的最早出现。[日]盐田真：《工艺丛谈》第一卷，东京，1880年。

75　《工艺美术的基本问题》。

76　1946至1947年，梁思成访美期间参加了普林斯顿大学"人类体形环境规划"（Planning Man's Physical Environment）、"远东文化与社会"（Far Eastern Culture and Society）等学术会议，考察了哈佛大学设计研究生院（GSD）、密歇根大学建筑与设计学院等院系的现代建筑教学。回国后，梁思成结合访美所获，最终形成了以"体形环境"理念为核心的现代建筑教学理念，并在清华营建学系推行现代建筑教育改革。

77　梁思成：《清华大学营建学系学制与学程草案》，《文汇报》1949年7月10日。

78　1949年营建学系成立时，只有梁思成、刘致平、王逊三位正教授，副教授有莫宗江、高庄等。见清华大学档案馆藏1949年"清华教职工名录"。

79　吴良镛：《〈王逊学术文集〉序》，王逊著、王涵编：《王逊学术文集》，海南出版社，2006年。

80　袁运甫：《有容乃大——论公共艺术、装饰艺术、美术与美术教育》，岭南美术出版社，2001年；乔晓光、董永俊：《实践的精神——中国民间美术与非物质文化遗产课程模式研究》，江西美术出版社，2018年。

81　今为清华大学美术学院。

82　吴良镛：《〈王逊学术文集〉序》。

83　1949年4月24日《人民日报》发表记者冯仲撰写的《北平特种手工业恢复与发展的一些问题》，指出北平特种手工业有地毯、骨器、象牙、挑补花、雕漆、刺绣、绒纸花、烧瓷、珐琅、玉器、镶嵌、银蓝、花丝、料器、铜锡器、玩具、宫灯、玉树、铁花等19种。后经王逊调查研究，认为有14种，见《工艺美术的基本问题》。

84　《景泰蓝新图样设计工作一年总结》，《光明日报》1951年8月13日；《文集》第三卷。

85　据清华建筑系关肇邺回忆，设计人民英雄纪念碑时，"关肇邺有一次把浮雕的线条画得太柔弱了，林徽因看了说，这是乾隆Taste（品味），怎能表现我们的英雄？关肇邺也用玩笑的口吻说，如果让我自己来画，我只能画光绪Taste了（意即更'俗气'一点）"。鲍安琪：《1953："太太的客厅"的最后时光》，《中国新闻周刊》2020年11月总第970期。

86　关于乾隆作风，王逊认为："乾隆时代的景泰蓝，是只宜于近看的，因为唯有拿在手中仔细端详才能看出丝工的精细。但在配色上，不调和的居绝大一部分。丝工的精细是景泰蓝唯一可以值得欣赏的。"《景泰蓝新图样设计工作一年总结》。"十八世纪以后的景泰蓝曾表现了今不如古的现象……景泰蓝工艺曾经出现了一种表面上热闹，实际是繁缛、琐碎、杂乱的庸俗风格。那些人似乎在追求乾隆时代的一些特点，但在事实上，与乾隆时代优秀匠师们的工致繁丽、谨严精确的做工，是完全不能相比的。"《景泰蓝工艺》，《新观察》1954年第1期；《文集》第三卷。

87　1949年1月6日，北平市委书记彭真在接管北平的干部会上说："我们进城以后，除了推翻旧的政权建立新的政权以外，必须抓工商业……还有很多手工业者，如不好好组织，他就没有饭吃。"《掌握党的基本政策，做好入城后的工作》，中共北京市委党史研究室、北京市档案馆编：《北平的和平接管》，北京出版社，1993年。

88　北平工业品展览会1949年6月6日至23日在中山公园举办，其间中国银行提供了总额1300万元的贷款。为打开销路，还组织了订货会和海外巡展。李苍彦、王琪主编：《当代北京工艺美术大事记》，中国文联出版社，2014年。

89　见座谈会报道：《北平特种手工艺到何处去》，《进步日报》1949年6月7日。

90　《马衡日记》，紫禁城出版社，2006年。

91　这一展览后在清华大学举办。

92　李苍彦：《北京工艺美术史》，北京工艺美术出版社，2018年。

93　《景泰蓝工艺》。

94　《景泰蓝新图样设计工作一年总结》。

95　1949年11月17日《大公报》（上海版）刊发谭文瑞文章《北京特种手工艺的新生》，介绍清华教师对景泰蓝等传统工艺的改进工作。

96　《景泰蓝新图样设计工作一年总结》。

97　古罗马建筑师维特鲁威（Marcus Vitruvius Pollio）在《建筑十书》中提出建筑三原则："实用、坚固、美观。"[古罗马]维特鲁威著、高履泰译：《建筑十书》，中国建筑工业出版社，1986年。按，苏联据此提出"适用、坚固、美观"。1949年夏，朱德对中直修办处指示：我们的建筑物只能是适用、坚固、经济，去掉了"美观"。1950年代梁思成提出新的建筑三原则："适用、经济、美观。"梁思成：《从"适用、经济、在可能条件下注意美观"谈到传统与革新》，《建筑学报》1959年第6期。

98　《几个古代的美感观念》，《益世报·文学周刊》1948年10月25日第116期；《文集》第二卷。

99　关于清华改造景泰蓝的工作，王逊说主要是"新图样设计和改良图案"。《景泰蓝新图样设计工作一年总结》。

100　《景泰蓝工艺》。

101　1950年6月，国营北京市特种工艺公司成立，主要从事景泰蓝工艺改造和生产销售。

102　《人民画报》1951年4月号（总第10期）。

103　《景泰蓝新图样设计工作一年总结》。

104　参见[美]聂婷（Lara Nieting）：《福开森与中国艺术》。

105　1952年10月2日，"亚洲及太平洋区域和平会议"在北京召开，这是1949年后中国政府举办的第一个国际会议。同日，苏联文化工作者代表团访华，林徽因、常沙娜等为这两个国际交流活动设计了景泰蓝礼品。

106　北京珐琅厂成立于1956年1月，由42家私营作坊合并成立。

107　1953年9月23日至10月6日，中国文学艺术工作者第二次代表大会（简称第二次"文代会"）召开。

108　1949年第一次"文代会"期间，成立了中华全国美术工作者协会，简

称"全国美协"。

109　1953年10月4日，全国美协副主席江丰代表中国美术家协会做工作报告："四年来，美术创作的质量也逐步有一些提高，产生了一些比较优秀的，在形式和风格方面有独创性的作品，如：……清华大学建筑系的景泰蓝设计，中央美术学院实用美术系的瓷器设计……以上作品，在美术界和群众中都有良好的影响。美术创作上所获得的成绩，当然是作者们努力的结果，但那些为创作服务的美术组织工作者、美术理论研究者、美术编辑和出版工作者以及培养青年的美术教育工作者的辛勤劳动，也起了重要的作用。"江丰：《四年来美术工作的状况和全国美协今后的任务》，《美术》1954年第1期。

110　常沙娜《〈王逊学术文集〉序》。

111　钱美华：《缅怀恩师——窗子内外忆徽因》，清华大学建筑学院编：《建筑师林徽因》，清华大学出版社，2004年。

112　常沙娜："在设计景泰蓝和其他工艺美术品时，怎样应用敦煌的装饰图案创新，王逊先生也给予了及时的启示和指导。"《〈王逊学术文集〉序》。

113　1952年院系调整后，钱美华、孙君莲调入北京市特种工艺公司工作，1953年王逊曾谈到她们当时的情况："五一年在中央美术学院华东分院毕业的两位女同学现在担任北京特种工艺公司的图案改进工作。她们主要的任务是负责景泰蓝挑补花的新图案，但事实上需要她们不时照顾其他各行业（北京特种工艺有十四种），还要对图案来稿提出意见，并且有责任应付公司其他美术设计方面的要求，如广告、陈列展览的布置等。整个北京特种工艺有关的美术工作都落到她们头上。工艺公司并且要求她们'掌握方向'。"《工艺美术的基本问题》。

114　1949年6月15日，新政协筹备会成立，决定成立工作组研究草拟国旗、国徽、国歌、纪年、国都方案。7月10日，《人民日报》等各大报纸刊出《新政治协商会议筹备会为征求国旗国徽图案及国歌词谱启事》，国徽设计要求是：（甲）中国特征；（乙）政权特征；（丙）形式须庄严富丽。

115　1949年9月21日至30日，中国人民政治协商会议第一届全体会议在北京举行。会议提出关于国都、国旗、国徽、国歌等内容的6项议案，其中只有国徽议案未获通过。大会主席团决定将国徽设计任务交给清华大学和国立北平艺专。

116　《拟制国徽图案说明》，《文集》第三卷。

117 "拟制图案以一个璧（或瑗）为主体。"《拟制国徽图案说明》。

118 "玉在后代人看是一种美术品，而在古代则不仅是有礼制的意义的服饰品，而且有神秘的信仰附托。换言之，在古代人心目中，玉不仅是趣味的，而且是礼法的和宗教的。"《玉在中国文化上的价值》。

119 "由对于玉的爱好，美的理想乃变成道德的理想。……而全部儒家的道德哲学，由玉的物理性质的象征意义中可以概见。"《玉在中国文化上的价值》。

120 "璧是我国古代最隆重的礼器，《周礼》：'以苍璧礼天。'"《拟制国徽图案说明》。"礼天用苍璧，苍者象天之色，璧圆象天体覆盖之形"，《玉在中国文化上的价值》。

121 "玉器上的孔都有一种难解释而颇堪重视的礼法的意义……在中国本部所发现的玉器中，大部分几乎全部都是有孔的，无孔的玉器很罕见。有孔的玉器可以从孔上断定是蜕变自有孔石器。"《玉在中国文化上的价值》。

122 语出《荀子·大略篇》。

123 《拟制国徽图案说明》。

124 也有研究者认为玉璧被保留了下来："齿轮、嘉禾、红绶和玉璧的造型，被后来正式颁布的国徽所采用。"高竣、朱勉：《林徽因在国徽和人民英雄纪念碑设计中对民族形式的探索与追求》，《当代中国史研究》2009年第1期。

125 1950年6月15日，梁思成在政协全委会报告清华营建学系专家讨论意见："周总理提示我，要以天安门为主体，设计国徽的式样。我即邀请清华营建系的几位同人，共同讨论研究……我们认为：（1）国徽不能像风景画……（2）国徽不能像商标……（3）国徽必须庄严。"《全委会第二次会议国徽组第一次会议记录》，全国政协档案馆藏。

126 1950年6月11日，全国政协常委会讨论国徽图案，周恩来请梁思成组织清华国徽设计小组，按政协常委会提出的要求，以天安门为主要题材，再增加谷穗，重新设计国徽图案。6月17日，清华国徽设计小组提交新的国徽设计图和署名"国立清华大学营建学系"的《国徽设计说明书》。6月20日，政协国徽审查小组召开会议，确定清华大学营建学系设计的国徽方案中选。6月28日，中央人民政府委员会第八次会议通过了政协一届二次会议提出的《中华人民共和国国徽图案及对设计图案的说明》，正式确定了清华设计的国徽图案。9月20日，毛泽东发布中央人民政府主席令，公布清华国

小组设计的国徽图案及图案说明。

127　清华大学营建学系1950年6月17日提交的《国徽设计说明书》："以革命的红色作为天空，象征无数先烈的流血牺牲。"

128　参见中央档案馆编：《国旗国徽国歌档案》，中国文史出版社，2014年。

129　据中央美院实用美术系1951级学生张守智回忆：1953年中央美院实用美术系陶瓷科主任祝大年向学生传达建国瓷任务时说过，建国瓷是郭沫若向周总理建议的。张守智：《建国瓷的设计、试制与生产》，《装饰》2016年第10期。

130　郭沫若建议说："中国是瓷器之国，新中国成立后，就应鲜明地表现新中国的岁月，应该把历史上好的经验总结出来，创制新中国的国家用瓷和国家礼品瓷。"胡彬、胡志德：《建国瓷及展览瓷制作对景德镇陶瓷产业的作用和影响》，《装饰》2014年第8期。

131　关于"建国瓷"设计开始时间，现有1950年、1952年两种说法。高庄夫人李津勋称从1950年开始："1950年2月，轻工业部召集有关部门代表和各方面的专家座谈，商讨烧制建国瓷。"李津勋：《艺术家的理想——创制新中国瓷》，《河北陶瓷》1987年第3期。另，《景德镇陶瓷大学校史》记："1950年，轻工业部于元月召开'建国瓷'座谈会，汪校长应邀出席。会后轻工部在景德镇成立'建国瓷'工作组，办公地点设在陶专，派专家李国桢、张福康、祝大年来景。"人民美术出版社，2020年。祝大年之子祝重寿也说："1950年祝大年应轻工业部部长黄炎培之邀来京，负责轻工部陶瓷工作，同时兼任中央美院实用美术系陶瓷科主任、副教授。"祝重寿：《祝大年对景德镇瓷史的两次巨大贡献》，中国文化基金会网，2022年5月19日。目前持1952年观点的如张守智等人文章，主要依据轻工业部1952年委托中央美院设计的函件。我在编著《王逊年谱》时将"建国瓷"设计时间系于1950年2月，个人认为：此时轻工业部已开始组织设计，至1952年才转而委托中央美院设计。

132　轻工业部商得文化部同意，1952年8月19日发函委托中央美术学院担任建国瓷设计。轻工业部：《52轻字第4853号函》。

133　1950年2月13日，徐悲鸿致信清华大学高庄、莫宗江、王逊："高庄、宗江、王逊惠鉴：……鄙意倘瓷器能将集得之古碎片内各种优美适当之处加以利用，制成多种成本减轻、效果甚好之新陶瓷，吾人之责也。此有待吾人之努力，而非可咄咄立办之事。比如说我倘能请到高庄先生来主持陶瓷科，

三　学术作用现实：工艺美术的研究与实践　　181

我想在三年内可以陆续完成吾人现有之理想。……在试制（创作）新中国瓷，此可由国家定制，尤要在民间普遍烧制。……仍愿诸先生多设计，请高庄先生付诸实施，美满结果是在将来。"又提出"色釉配制，必须走群众路线。试制时如果不成，从小瓶小碗开始也行，打开一个局面也是值得的"。此信不全，原件未见，辑录于高庄夫人李津勋《高庄与陶瓷设计》一文，《美术》1993年第10期。学界对我编著《王逊年谱》《王逊文集》时将此信时间系于1950年有疑，或径改为1952年，因"根据档案推理"，1952年才有建国瓷座谈会，故"徐悲鸿于1952年写作此信的可能性更大"。见胡彬、胡志德：《建国瓷及展览瓷制作对景德镇陶瓷产业的作用和影响》；朱橙：《"人民"与"自然"——"建国瓷"的概念、设计以及观念与风格诸问题》，《文艺理论与批评》2023年第1期。我认为：徐悲鸿此信写作时间还应按照高庄夫人文中所记的1950年，理由是：一、信中并未使用"建国瓷"这一专名，而是用"新陶瓷""新中国瓷"表示。考虑到徐悲鸿1949年与郭沫若一同出访的事实，设计建国瓷（新中国瓷）事很可能在1949年即有商议，只是当时并未定下"建国瓷"名称。二、1949年9月，徐悲鸿与王逊等清华"民俗工艺组"同人一起成立了"北平特种手工艺改良设计研究会"，共同负责传统工艺美术的改良设计，信中所谓"吾人之责""吾人现有之理想"等即指此。三、1950年4月中央美院成立时，将图案科、陶瓷科合并为实用美术系，同年由轻工业部负责陶瓷设计的祝大年兼任陶瓷科主任，徐悲鸿考虑请高庄来主持陶瓷科应在此之前。此外，1951—1953年徐悲鸿卧病在家，无力再考虑设计新陶瓷事，中央美院拟定的建国瓷设计委员会名单中亦未将徐悲鸿列入。

134　1950年4月1日，中央美术学院正式成立。美院成立后举办了首届绘画调干班，王逊受徐悲鸿之请为调干班讲授中国美术史，时间在1950年9月秋季开学后。

135　中央美术学院由解放区华北大学三部美术系和北平艺专合并组建。

136　曹庆晖《美育一叶：中央美术学院与近现代中国美术》记："1950年中央美术学院正式建立时，原国立北平艺术专科学校陶瓷科、图案科规建为实用美术系。至1952年，经政务院文化教育委员会批准，中央美术学院实用美术系与中央美术学院华东分院实用美术系在京合并，'作为将来成立工艺美术学校的基础'。到1956年，经文化部、手工业管理局共同筹备，于11月1日在白堆子正式成立初设染织美术系、陶瓷美术系和装潢美术系的中央工艺美术学院。"河北美术出版社，2020年。

137　轻工业部：《建国瓷设计计划》，1953年3月27日。

138　这份意见由几人共同签名，见李津勋：《高庄与陶瓷设计》，《美术》1993年第10期；《对于"建国瓷"设计制作的意见》，《文集》第三卷。

139　整理稿记为"五、六色"，或误，参见《景泰蓝新图样设计工作一年总结》："颜色是五颜六色、杂乱无章的。"

140　发言文字似在编辑时做过较多删动，如"我们对于处理这个问题的立场、观点、方法，好像应该研究研究，否则只不过故意穷忙，恐怕都是徒劳。……"等数段文字未见，原文见李津勋：《艺术家的理想——创制新中国瓷》，《河北陶瓷》1987年第3期。

141　轻工业部致中央美院文档，1952年8月21日。

142　即1951年5月19日，王逊代表清华大学营建学系在北京特种工艺专业会议上做的《景泰蓝新图样设计工作一年总结》。

143　1952年8月21日，轻工业部致函中央美术学院："请延邀有关工艺美术专家成立建国瓷设计委员会代设计建国瓷图案。"1952年9月1日，中央美院为轻工业部拟定了设计委员会初步名单：江丰、张仃、张光宇、庞薰琹、蔡若虹、雷圭元、徐振鹏、陈万里、沈从文、郑振铎、齐燕铭、张正宇、梁思成、林徽因、王逊、高庄、钟灵、郑可、祝大年、梅健鹰20人为设计委员。《建国瓷设计委员会成立草案》，中央美术学院。10月26日，轻工业部正式成立"建国瓷设计委员会"，聘请郑振铎、徐悲鸿、江丰、张仃、章元善、蔡若虹、梁思成、张光宇、徐振鹏、王秀峰、雷圭元、齐燕铭、尹佐庭、庞薰琹、张正宇、林徽因、王逊、叶麟趾、吴劳、郑可、祝大年、高庄、梅健鹰、陈万里、沈从文、钟灵26人为委员。轻工业部建国瓷文档。

144　建国瓷设计委员会在中央美院设立设计工作室，由祝大年主持，参加设计的教师有祝大年、高庄、郑可、梅健鹰、郑乃衡、庞薰琹、雷圭元、徐振鹏等，同时调陶瓷科学生施于人、齐国瑞、金宝陞、张守智4人，外聘北京国画社的陈大章、门荣华、翁珍庆等4位工笔画家，进行中西餐具配套器皿图纸的纹饰描绘工作。轻工业部"建国瓷设计计划"文档，1953年3月27日；轻工业部建国瓷文档，1953年4月10日。

145　轻工业部建国瓷文档，1953年4月7日；1953年9月24日。

146　轻工业部于1953年1月15日—22日，在中央美院召开"陶瓷技术座谈会"。

147　1953年2月26日—28日，建国瓷设计委员会在中央美院评选建国瓷

设计方案。"设计委员会成立三个月来,该会已绘成图案凡188幅。为听取群众意见,以期改进起见,特于2月26日起,将所有作品,分类陈列三天,邀请北京艺术家及有关机构前来参观……针对作品,结合技术与理论,尽量批评。"轻工业部"建国瓷设计计划"文档,1953年3月27日。

148　轻工业部建国瓷文档,1953年4月7日。

149　1953年3月13日,轻工业部在江西景德镇成立"建国瓷制作委员会景德镇分会",负责"建国瓷"的生产制作。

150　1953年3月—6月,中央美院陶瓷科祝大年、郑可、高庄、梅健鹰等一行10人赴景德镇进行建国瓷试制监制。

151　"中央轻工业部承办建国瓷试制成瓷样品,呈送政务院周总理、郭副总理审定文件报告",轻工业部建国瓷文档,1953年。

152　甄明舒:《"建国瓷"与"展览瓷"的历史作用》,《艺术设计研究》2011年第1期。

153　当时在各国举办的展览名称有"中国工艺美术展览会""中国民间美术工艺品展览会""实用美术展览"等,统称"出国工艺美术展览",如"'出国工艺美术展览'预展在中国美协服务部举行。"《一九五四年中国赴苏实用美术展览目录》;"今年(1954)二月间,中国美术家协会接受中央文化教育委员会对外文化联络事务局的委托,筹办六个大规模的美术工艺品展览会,送往苏联、东欧、东南亚等地,分别在十一个国家去流动展览。这是我国对外文化交流事务中一件巨大的工作,并给全国各地工艺美术工作者和民间艺人们带来最大的鼓励。"《中国美术家协会等单位筹办出国工艺美展》,《美术》1954年第9期;《文集》第三卷。

154　1953年6月15日,毛泽东在中央政治局会议上指出,从中华人民共和国成立到社会主义改造基本完成是一个过渡时期。党在这个过渡时期的总路线和总任务,是要在一个相当长的时期内,逐步实现国家的社会主义工业化,并逐步实现国家对农业、手工业和资本主义工商业的社会主义改造。

155　全国民间美术工艺品展览会筹备委员会编:《全国民间美术工艺品展览会说明书》前言,中央人民政府文化部主办,1953年。

156　展览筹备阶段,中央美院实用美术系组成"民间调查小组",对各地工艺现状开展调查。

157　展品从20多个省市自治区、20多个兄弟民族选送的9000余件工艺品

中选出。

158 《美术工艺的制作问题——参观全国民间美术工艺品展览会笔记》，《美术》1954年第1期；《文集》第三卷。

159 王逊负责的展览宣传包括编写说明书、教材、画册等相关图书和报刊宣传。除文中提到的说明书、教材、研究文章外，1954年中国邮政发行了《民间美术工艺品》明信片、人民美术出版社出版了《全国民间美术工艺品展览会明信片》，1955年编辑出版了展览图册《民间染织刺绣工艺》《民间雕塑工艺》等。

160 "致敬1953：馆藏'全国民间美术工艺品展览会'作品选粹"展览（简称"致敬1953"展览），2023年4月29日至8月30日在清华大学艺术博物馆举办。

161 郭秋惠：《致敬1953：全国民间美术工艺品展览会的历史语境与研究维度》，《装饰》2023年第7期。

162 该书图案摹绘者有常沙娜、张定南、范文藻、郭世清、陈碧茵、温练昌、吴淑生等。

163 王逊序文《敦煌藻井图案》刊《现代佛学》1953年第12期；《文集》第三卷；《敦煌藻井图案》，人民美术出版社，1953年。引文见林家平等：《中国敦煌学史》。

164 该书图案摹绘者有姜宗褆、马安娜、温练昌、黄能馥、沈颖昌、刘守强、黄映宇、傅敏生、吴智音、张金梁、胡载生等。

165 即《明正统藏经经面锦缎图案》。

166 沈从文、王家树编：《中国丝绸图案》，中国古典艺术出版社，1957年。

167 《谈皮影戏》，《文集》第三卷。

168 《浅谈中国传统皮影戏的继承与传播》，《青年文学家》2013年第5期。

169 "中国优美的民间艺术和民间工艺，是中国劳动人民在经年累月的艺术实践中积累起来的智慧的结晶。"《工艺美术的提高和普及》。

170 《工艺美术的基本问题》。

171 郭秋惠、王丽丹：《田自秉教授访谈录》，《装饰》2006年第6期。

172 《中国美术传统》。

173 《工艺美术的提高和普及》。

174 《中国美术史简论提纲》"绪论"。

175 ［奥］李格尔（Alois Riegl）著、陈平译：《罗马晚期的工艺美术》，北

三 学术作用现实：工艺美术的研究与实践　　185

京大学出版社，2010年。

176　《工艺美术的基本问题》。

177　同上。

178　"社会主义现实主义"来自苏联。1934年第一次苏联作者代表大会上，由高尔基提出"社会主义现实主义"的创作方法，以此区别革命前的批判现实主义。1932年苏共成立统一的美术家协会，奉行"社会主义现实主义"的创作方法，要求作品反映阶级立场、歌颂社会主义生活中的正面人物、表现积极乐观和生气勃勃的精神状态。1953年中国召开的第二次"文代会"，将"社会主义现实主义"确定为文艺创作的方法和文艺批评的准则。

179　李松：《美术史论家王逊的生平和他对中国古代画论的一些见解》。

180　《工艺美术的基本问题》。

181　同上。

182　同上。

183　《敦煌壁画中表现的中古绘画》，《文物参考资料》1951年第二卷第4期；《文集》第三卷。

184　"现在让我们作为精神的连续共同体记住我们归因于往昔的一切，这个连续统一体构成了我们的最重要的精神遗产的一部分。"[瑞士]雅各布·布克哈特（Jacob Christoph Burckhardt）：《历史的沉思》，范景中主编：《美术史的形状》，中国美术学院出版社，2003年。

185　《中国美术史讲义》"序论"，中央美术学院，1956年。

186　《敦煌壁画中表现的中古绘画》。

187　《工艺美术的提高和普及》。

188　毛泽东：《反对党八股》，《毛泽东选集》第三卷，人民出版社，1958年。

189　《工艺美术的基本问题》。

190　研究文章包括：《记印度艺术图片和手工艺品展览会》，《美术》1954年第7期，署名"史纪"；《台湾高山族的艺术》，《美术》1954年第10期，署名"于其灼"；《印度尼西亚工艺美术及图片展览》，《美术》1955年第8期，未署名；《西南地区少数民族图案展览会》，《美术》1956年第1期，未署名。均见《文集》第三卷。

191　这里标注的是写作时间而非发表时间。

192　《工艺美术的提高和普及》《景泰蓝新图样设计工作一年总结》是在景

泰蓝改造成功的基础上提出的工艺美术发展方向、设计原则等;《工艺美术的基本问题》是对筹建中的工艺美术高等教育体系的思考;《美术工艺的制作问题》是在筹备全国工艺美展过程中总结提取的"法则性知识"。

193 《对于"建国瓷"设计制作的意见》。

194 1950年,王逊在《工艺美术的提高和普及》中指出:工艺美术改造应继承早期工艺源于生活、具有创造力的素朴健康的风格,反对晚近僵化烦琐的宫廷形式化作风和浅薄恶俗的小市民趣味。

195 参见《景泰蓝新图样设计工作一年总结》等文章。

196 《工艺美术的提高和普及》。

197 《景泰蓝新图样设计工作一年总结》。

198 《工艺美术的提高和普及》。

199 "特别不幸的是现在已经有一种流行的见解,认为有了花纹装饰便是美的,便是有了艺术价值。……有些同学在图书馆找了古代纹样,各处乱套,也正表现了这一见解。这一见解的错误是不认识:艺术价值产生于高尚的艺术思想。没有一定的艺术思想的指导,搬弄了花纹模样的结果不一定就产生美的效果;而且事实上往往相反,由于缺少艺术思想的指导,产生的是丑。"《工艺美术的基本问题》。

200 《工艺美术的基本问题》。

201 王逊主编的图案书前文已述,林徽因编有《中国建筑彩画图案》,中国古典艺术出版社,1958年。

202 《景泰蓝新图样设计工作一年总结》。

203 《美术工艺的制作问题》。

204 《景泰蓝工艺》。

205 《美术工艺的制作问题》副题为"参观全国民间美术工艺品展览笔记"。

206 《景泰蓝工艺》。

207 《工艺美术的提高和普及》。

四 学科体系创建：新中国的美术史学科

中国今日似乎仍要用一种热诚、一种奋斗的精神提倡科学，所要提倡的科学不只是『虚心的找证据』那种方法，而且是『大胆的假设』那种精神、那种气派。因为今后建国除了若干名工农医的技术人员，还需要无数敢于向新观念前进的人才以解救人民于苦难。布鲁诺的死象征科学勇敢，这种勇敢不在敢于用科学技术克服自然界的困难，而在后世人所永不能忘的『思想不是罪恶』这个让科学家所皈依的信条。

（《由赛先生想起的》，1945年）

从1949年北平刚解放，王逊就参加了清华大学筹设艺术史学科的工作。调入美院后，从1953年参加筹建民族美术研究所，到1957年正式成立中国第一个美术史系，这个由西方引进的美术史专业能在历史巨变之际得以保存并最终发展为独立学科，王逊起到了重要作用。评价王逊在学科史上的意义，似乎可以说，他是中国美术史学科的主要创建者，或新中国美术史学的奠基人。用江丰的话来说："他兢兢业业为建立我国新的美术史学体系准备条件，发轫之功，诚不可没。"

清华艺术史学科的筹设

在战后重建和复兴中国文化的背景下，大学学科也要重新设置。大部分学科战后需要重新配备力量；有些新学科，由于国际学术的发展也需要创建，比如梁思成在清华先是创办了建筑学系，不久又在这个基础上创办了体现国际建筑新理念、新趋势的营建学系。到1948年，中央研究院评选了第一届院士，中国现代科学开始建制化发展，学科有了整体规划。在这个过程中，又发生了一个标志性事件，直接催生了艺术史学科的筹设。[1]

1947年4月1日—3日，美国普林斯顿大学举办了以中国艺术史和社会科学为重点的"远东文化与社会"（Far Eastern Culture and Society）国际会议。[2]这次会议作为普林斯顿大学200周年校庆的跨年活动之一[3]，由普林斯顿大学艺术史教授乔治·罗利（George Rowley）、耶鲁大学政治学教授戴维·罗伊（David N. Rowe）共同担任大会主席，他们特邀几位清华大学教授作为会议代表：包括正在美国学术休假[4]的清华文学院院长冯友兰和建筑系主任梁思成，还有社会学教授陈达、政治学教授王赣愚、美术史教授邓以蛰等。邓以蛰当时没去，由正在美国的陈梦家代他出席。这个会开得很成功，梁思成在会上作了"唐宋雕塑"和"建筑发现"两场报告，冯友兰作了"中国哲学产生的背景"报告。[5]论坛报告外，还同期举办了声势浩大的中国艺术展览，几位中国学者也受到了

特别礼遇，梁思成、冯友兰就是在这次会上被普林斯顿大学授予了荣誉博士学位。

同年梁思成回国后，就和邓以蛰联名致信清华校长梅贻琦，倡议清华成立"艺术史研究室"。年底，梁思成、邓以蛰、陈梦家三教授又向校务委员会提交了《设立艺术史研究室计划书》：

> 民国卅年（1947年）四月，美国普林斯顿大学200周年纪念，举行中国艺术考古会议，其主题为绘画、铜器与建筑。会议中表现国外学者对于中国艺术研究之进步，并寄其希望于国人之努力与发扬光大。近二十年来，中国艺术之地位日益增高，欧美各大博物院多有远东部之设立，以搜集展览中国古物为主，各大学则有专任教授讲授中国艺术。乃反观国内大学，尚无一专系担任此项重要工作者。清华同人之参预斯会者，咸感我校对此实有创立风气之责。爰于当时集议，提请学校设立艺术史系及研究室，就校内原有之人才，汇聚一处，合作研究。在校内使一般学生同受中国艺术之熏陶，知所以保存与敬重固有之文物，对外则负宣扬与提倡中国文化之一部分之责任焉。

这份《计划书》提出四条建议：一、在文学院设立艺术史系，教授艺术史、考古学、艺术品鉴定与欣赏，注重历史的及理论的研究；二、在艺术史系成立前，可先成立艺术史研究室；三、建立博物馆；四、开展国内外学术交流。[6]

1947年底，清华校务会做出决议："原则通过为促进中国艺术史研究，筹设艺术史研究室，并由有关系商设选修学程，以增进学生对于艺术之欣赏。"

这是清华，也是国内大学最早筹设艺术史学科的动议，从中可以看到清华同人对这个"创立风气"的学科最初的构想和寄予的

四　学科体系创建：新中国的美术史学科　　　191

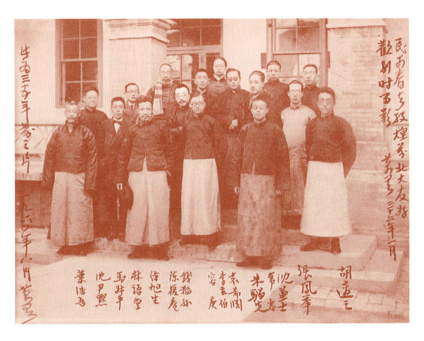

1925年2月，北京大学国学门欢送陈万里随哈佛大学华尔纳（Langdon Warner）考察队赴敦煌合影，前排左一叶瀚（字浩吾），右一胡适。照片陈万里旧藏、题跋，西泠印社2017年春拍2871号拍品

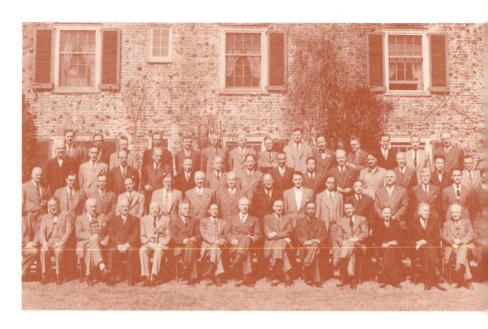

1947年4月美国普林斯顿大学"远东文化与社会"国际研讨会合影。前排左六梁思成、右五陈达、右七冯友兰,后起第二排右二陈梦家、左七王赣愚。坐在梁思成、冯友兰中间的是大会两位主席——普林斯顿大学艺术史教授乔治·罗利(George Rowley,左)、耶鲁大学政治学教授戴维·罗伊(David N. Rowe)

厚望——"在校内使一般学生同受中国艺术之熏陶，知所以保存与敬重固有之文物，对外则负宣扬与提倡中国文化之一部分之责任"，我把它概括为受熏陶、保文物、扬文化三点，分别可以对应现在通常说的美育、文化遗产保护、文化传播三个领域的工作。

这一动议与梁思成的关系最为密切。大家都知道梁思成学的是建筑，但其实他也一直很关注美术史。他早年留学美国时，他的父亲梁启超就建议他将中国美术史作为"副产业工作"，嘱咐他随时注意搜集相关材料，"用科学眼光整理出来"。[7]刚才说的1946年梁思成赴美讲学，他在耶鲁讲的就是中国美术史，而不是建筑。梁思成自己也一直准备写一部《中国美术史》，可惜未能完成。他在中国艺术史学科建立上起过很重要的作用。

1948年4月，清华正式成立了"中国艺术史研究委员会"，冯友兰任主席，邓以蛰、梁思成、陈梦家、温德、吴泽霖、雷海宗、袁复礼、潘光旦等任委员，同时成立了清华文物陈列室。同年9月，梅贻琦呈请国民政府教育部在清华增设艺术学系，提出"我国以积弱之余，惟历代之艺术品，尚能引起世界之尊敬。……我国人所可以引以为自豪以恢复民族自信心者，亦惟在于此"。教育部随即批复同意清华的建系计划，并将学系名称改为"美术学系"。

清华请示的是设立"艺术学系"，教育部批复改为"美术学系"，这说明当时教育部的人还是了解蔡元培民初的设想的："美术学"是研究美的学问，包括"美学"和"美术史"，从学科本源来说，"美术学"（或译作"艺术学""艺术科学"）即"美术史"（德语Kunstwissenschaft）。

教育部批复下来时，辽沈、平津战役相继开始，北平很快成为一座"围城"，清华筹设学系的事也因此搁置下来。

北平解放不久，清华调回王逊，目的是协助梁思成和准备退

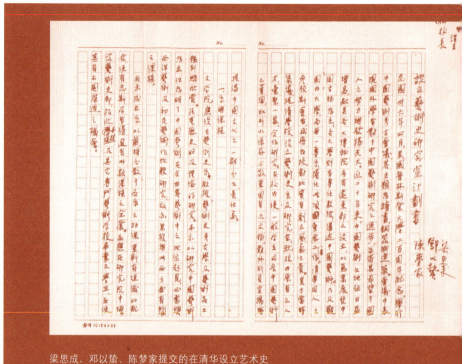

梁思成、邓以蛰、陈梦家提交的在清华设立艺术史学科的计划书

四　学科体系创建：新中国的美术史学科　　195

1965年清华校庆日，王逊、梁思成和清华建筑系学生在一起

休的邓以蛰重启艺术史学科的创建，这件事最有力的推动者仍是梁思成。

　　到1950年5月，清华大学正式成立了"文物馆委员会"。"文物馆委员会"为清华常设学术委员会[8]，委员包括哲学、历史学、社会学、营建学、地质学、中文等系主任及相关学科主要教授，下设"综合研究室"，由邓以蛰、孙毓棠、王逊组成，主要对接哲学系，"集中过去各系（尤以哲学系及营建学系）购置的考古、艺术史图籍及必要参考书，加入哲学系征集的图片，进行中国美术史研究和物质文化史研究"——它的性质有点近似王逊后来在中央美院负责的民族美术研究所。此外，又由邓以蛰、王逊在哲学系成立了"艺术哲学组"，又称"美术史组"，作为筹组艺术史系的基干。前面说过，美术史是对美学（艺术哲学）的实证，同时"史""论"不分家，从蔡元培民初在北大设置"美学及美术史"课程，到清华"计划书"中说的"注重历史的及理论的研究"，再到中央美院成立第一个"美术史及美术理论系"，一直都是这个思

路，近代以来欧美大学也基本是这样。

1949年清华将"中国艺术史研究委员会"变更为"文物馆委员会"应该是几方面折中的权宜之计。北平解放后，由西方引进的美术史，理所当然地被新政权视为"西方资产阶级学科"，暂以"文物馆委员会"的名义将这一机构保留下来，足见清华同人对筹设艺术史学科的坚持和良苦用心。到1952年院系调整，清华许多优势学科，像人类学、社会学、逻辑学等，都没能保留下来，筹设艺术史学科的计划也随之终止了。

后来有人自称创办了美术史系，还有人说自己将中国美术史学科从国外"带回中国"，这是值得商榷的。一般来说，学科设置这种事不是个人能够决定的，是国家层面的考虑：国家根据发展需要，决定设置什么专业、培养什么人才。

王逊在清华的3年（1949—1952年）时间里做了大量工作，他将学科建设与配合新中国成立的教育宣传工作密切结合起来，如举办社会发展史展览、台湾高山族艺术展、年画展、手工艺展等，尤其是改造传统工艺的工作，为国家在建国之初以及抗美援朝期间创造了大量外汇。正是这些工作取得的突出成绩，才将美术史学脉得以从清华延续到了中央美院，并最终"存活"了下来。

民族美术研究所的学科奠基工作

1952年王逊调入中央美术学院后，先后受到第一任、第二任院长徐悲鸿和江丰的倚重。在此期间，他将中国的美术史学科从最初的构想一步步转化为现实。

初到美院时，王逊主要承担两方面的工作：一是前面说的工艺

四 学科体系创建：新中国的美术史学科　　197

1952年教育部为王逊调入中央美院开具的介绍信

第一次"文代会"学习文件

美术工作，再就是担任全校的美术史教学。同时，他还承担着中国美术史教材编写任务，这到后面谈教材时再展开说。

也是在这时，国画问题引起了最高领导人的关注。1949年北平一解放，中共主管文艺工作的干部就提出"改造国画"，并将它作为当时主要的文艺政策[9]，这引起北平（京）国画界一些人的强烈不满，他们通过民主党派领导人李济深反映给毛泽东。[10]1952年11月29日，毛泽东就李济深等81人要求成立中国古典艺术研究会一事做出批示："这件事不应拒绝，而应表示赞助。发起人中有些人政治情况不明，但其提议内容似不能非议。过去我们对于古典艺术，除戏曲外，我们不去领导，所以这些人只得与民主人士

联系。""我意此事应由中央文化部在中央宣传部的领导下先做些调查,然后找这些发起人和某些赞助人开一个会……让他们办起来。"[11]批示给主管文艺工作的中宣部、文化部领导周扬[12]等人带来很大压力,在这种情况下,就提出要重视国画,这就是民族美术研究所成立的背景。

1953年2月28日,文化部批准筹组"中国绘画研究所"。6月,由时任文化部美术处长的蔡若虹起草了《中国绘画研究所实施方案》,提出将"中国绘画研究所"作为中央美院附设机构,这个所也简称"国画研究所"。[13]

当时情况错综复杂。北平解放前,国立艺专校长徐悲鸿就与北平国画界展开过激烈论争,并提出建立"新国画"的艺术主张。[14] 1949年北平解放,国画又被中共文艺干部视为"有闲阶级的玩赏"、是不能"为人民服务"的封建糟粕。[15]为贯彻延安文艺座谈会"文艺为工农兵服务"的指示精神,包括"旧剧改造""国画改造"的"改造旧文艺",被第一次"文代会"确定为文艺政策,传统国画界被当成"改造"对象。[16]按照当时的政治标签,徐悲鸿"新国画"一派是可以"团结争取"的进步资产阶级或小资产阶级,中共文艺干部当然是无产阶级的代表,传统国画界则属于腐朽没落的"封建主义",是人民"改造"(斗争)的对立面,前二者与后者之间是"敌我矛盾"。在这种情况下,过去以卖画为生的传统国画家1949年后不仅画卖不出去,工作也无法安置,生活陷入困顿,政治上更背负着沉重的压力。

1952—1953年,在筹备和召开第二次"文代会"期间,又学习苏联,将"社会主义现实主义"确定为"创作方法的最高准绳""文艺界创作和批评的最高准则"。[17]"社会主义现实主义"要求文艺反映新时代、新生活、新人物,"要求艺术家从现实的革命发展中真实地、历史具体地去描写现实……必须与用社会主义精

神从思想上改造和教育劳动人民的任务结合起来"[18]，这显然是推崇"笔墨趣味"、缺乏写实能力的传统国画界难以胜任的。

在这种复杂背景下，成立"国画研究所"的象征意义远大于实际意义，主要是为了安抚、安置一些有影响的老国画家。在当时流行的"宁左勿右"思想支配下，文化部、全国美协的主要领导都是"改造国画"的积极提倡者，没人愿意负责这个"研究所"，这也是文化部将它推给中央美院的原因。中央美院方面也无人愿意负责这项工作，周扬便从中宣部调王朝闻回来任所长。[19]王朝闻自然也不愿接，为此还和美协某位领导发生过激烈争吵[20]，最后是从杭州请了老画家黄宾虹来挂名所长，王朝闻任副所长，又让王逊做研究室主任。黄宾虹住在杭州，所长只是挂名；王朝闻也不常来，后又长期请病假。[21]所内日常工作主要是王逊在负责。

前面说过，王逊是北京人，又是清华教授，他的家庭和社会关系与北京国画界旧派新派都有很多联系[22]，无论徐悲鸿还是1949年后主政中央美院的"延安派"，都不具备这样的条件，这是让他负责这项工作的一个重要因素。另外，作为党外人士又新来乍到的王逊，对国画问题的复杂背景无从知晓，他只是单纯从学术角度来对待这项工作。在他看来，"研究所"的性质当然是学术研究机构，应努力使之成为中国美术的学术研究中心和教学中心，这也正符合他的学术理想。让他始料未及的是，自己很快就将卷入一个巨大的政治旋涡。

王逊大约是在1953年6月参加"国画研究所"筹备的，这时他刚完成了建国瓷设计，还在筹备全国工艺美展和出国工艺美展。1953年6月17日，为筹备第二次"文代会"，全国美协召开理论座谈会[23]，安排王逊在会上做了重点发言。7月31日，新成立的北京中国画研究会举办第一届展览，王逊写了《介绍北京的国画展览》，发表在文联机关报《文艺报》[24]上，这是他写的第一篇国画

评论文章，当然也是奉命之作。此外，美协又在这时安排他和徐悲鸿、艾青、王朝闻、叶恭绰5人担任第一届全国国画展览评审委员。[25]这份名单本身就耐人寻味：除王朝闻外，全国美协的党员干部悉数缺席，甚至连一直负责国画工作的"党外人士"叶浅予也未出现在名单里。[26]

在领导人提出加强对"古典艺术"的领导后，文化部提出"继承和发扬传统"，并在短时间内紧锣密鼓部署了一系列工作，像筹设中国绘画研究所、举办全国国画展、组织中国美术史教材编写、筹建故宫绘画馆等。[27]但这些不过是表面文章，是与民主党派争夺文艺领导权的需要，在文艺工作的指导思想上，仍必须坚持延安文艺座谈会讲话精神、坚持"社会主义现实主义"。这些工作都面临一个现实难题：如何既坚持政治立场，又能"继承和发扬传统"？这在当时是不容易调和的矛盾，从理论到创作都处于"无解"的状态。

王逊先从理论上破解这道难题。他的解决方案是主张对古代绘画遗产加以"科学整理"，分析总结出其中的"科学内容"，用以指导创作实践。这个思路延续了他在传统工艺"改造"上取得的成功经验，实际也延续了新文化运动中提出的"整理国故"主张，可以称作是"艺术版整理国故"。

王逊意见概括起来是：研究古代美术遗产，不要套用"社会主义现实主义"，应将我国古代绘画的现实主义传统与"社会主义现实主义"区别开来；而二者的联系，是继承古代绘画现实主义的创作方法用以指导今天的创作，创造出表现新时代和新生活的"新美术"。[28]这样既区分了"今""古"，也解决了如何"用"遗产以及"用"什么的问题。这其实就是领导人10年后才提出来的"古为今用"[29]。

他这时撰写的第一种美术史教材《中国美术史简论提纲》"绪论"中，将这个意见表述为："一、美术史是一种科学，是研究作

四　学科体系创建：新中国的美术史学科　　201

为特殊的意识形态的美术的科学,它的主要目的在于揭示美术的发生发展之规律及其盛衰的根源。二、学习中国美术史的目的,在于认识我国千万年来的伟大艺术成就和优秀的现实主义之传统,以便作为我们创造新美术的依据,并把它和社会主义现实主义的美术区别开来。三、本编的重点在于研究各时代之现实主义之美术,其余只作一般的介绍。"这三点明确了美术史学科的性质和目的,从逻辑上理清了继承传统与"创造新美术"并行不悖的关系,不但解决了现实中的理论难题,也解决了在当时历史条件下美术史学科的合法性问题。[30]

王逊的意见受到美协、文化部甚至中央领导的重视。1953年6月,全国美协召开"社会主义现实主义问题"理论座谈会,这是美术界第一次关于这个问题的研讨会。[31]会议由王朝闻主持,王逊在会上做重点发言,他主要谈了"现实主义"和"社会主义现实主义"的区别和联系。[32]第二次"文代会"期间,中国美协[33]又组织专题报告会,由王逊作"民族遗产问题"报告。[34]1953年7月,全国美协改组机构,新设"民族美术研究委员会"和《美术》编辑部,王逊被聘为民族美术研究委员会主任委员兼《美术》月刊执行编委。9月,文化部又委托王逊主持召开了为期半年的"中国美术史教材编写研讨会"。这期间,他还承担了故宫绘画馆的设计筹备工作。结合这些工作,他撰写了长文《古代绘画的现实主义》[35],经《文艺报》发表后,《文物参考资料》《新建设》《新华月报》等全国重要报刊纷纷转载[36],这些后面还会具体谈到。

1953年12月17日,中央美院向文化部上报了由王逊执笔起草的《中国绘画研究所的方针、任务、办法和组织机构计划草案》,拟定该所任务是"负责进行中国古代绘画遗产的整理和研究工作,并培养中国美术史、中国绘画理论的研究人才及教学人才"。1954年1月25日,文化部批复了这个建所计划,又特别指出:"在贯彻

继承与发扬民族绘画传统的教学方针下建立该研究所,以有计划地培养中国美术史及画论画法的整理、研究与教学人才是必要的。"[37]

王逊起草的"计划草案"与文化部批示在表述上是存在差异的:王逊强调的是"整理古代绘画遗产",文化部指出是"贯彻继承与发扬民族绘画传统的教学方针"。显然,前者是学术思维,后者是政治思维。

从延安时期,毛泽东开始确立了一个统一的思想基础,即马克思主义的中国化。文艺也面临同样问题,也需要中国化。当时提出文艺要利用旧形式[38],所谓"改造旧文艺"就是用旧形式放进新内容,即所谓"旧瓶装新酒",这在1949年也成为"改造国画"的指导思想。具体说,就是用国画这种"旧形式"装进新时代、新生活、新人物,当时叫"国画为人民服务"或"国画为工农兵服务"。但在"改造"遇挫后,周扬又提出:"目前,会画什么就画什么吧!"[39]这是典型的因时制宜的政治思维。

"整理遗产"是新文化运动以来知识界耳熟能详的一个术语,它强调的是用现代科学方法分析研究遗产,区分其中精华和糟粕,这也被民国学术界普遍视为建立现代人文科学的起点。例如,1928年蔡元培领导的大学院在杭州开办国立艺术院,最初拟称"艺术学院",提出的办学口号是"介绍西洋艺术,整理中国艺术,调和中西艺术,创造时代艺术",与王逊提出的在"整理遗产"的基础上"创造新美术",内涵基本一致。这是承继新文化传统、使美术史学科化的学术思维。

在研究所筹备期间,王逊"整理遗产"的意见——或者说使美术史学科化的意见得到了文化部领导的认可,尽管如此,批示中仍加了个有政治意味的前提——"贯彻"继承发扬传统的"方针",这是为了撇清"不重视国画"的政治责任。

1954年1月,研究所正式成立,并更名为"民族美术研究所"。

这个名称的变更很可能也听取了王逊的建议：首先是强调"民族"这个现代反思性概念。[40]前面说过，"民族文化""民族美术"主要强调对传统的反思，代表着创造中国的新文化、新美术[41]；它们不同于50年代中后期强调复古、强调"对于过去无批判地兼收并蓄、精华糟粕不分"的传统[42]的"古典文化""古典美术"。另外，1940年毛泽东发表《新民主主义论》[43]，也提出新民主主义文化是"民族的、科学的、大众的文化"，指出"清理古代文化的发展过程，剔除其封建性的糟粕，吸收其民主性的精华，是发展民族新文化提高民族自信心的必要条件；但是决不能无批判地兼收并蓄。必须将古代封建统治阶级的一切腐朽的东西和古代优秀的人民文化即多少带有民主性和革命性的东西区别开来"。文化部最终决定使用"民族美术研究所"的名称，当与此有关。

王逊主持的全国美协民族美术研究委员会，成立时也用了"民族"这个概念，后又改称"古典美术研究委员会"。"古典"是李济深等人请示及领导人批示中的提法，更接近"固有文化"。"民族""古典"，二者在语义上是有显著差异的。

其次，在"民族美术"之下，用"民族绘画"代称"国画"。因为"国画"作为概念是不准确的，它不足以代表中国传统的绘画艺术，如中国古代壁画、民间年画等都无法包含在所谓"国画"中。后来周恩来总理也专门谈过这个问题，说这个名称"有独霸思想"。[44]

第三，"民族美术"的研究范围、对象大大扩大了，是个大美术的观念，不仅有绘画，还包括工艺、雕塑等。这也是王逊所做的学科化努力，他这时开始编写的美术史教材，也大大突破了以往将美术史写成绘画史的局囿。

文化部对民族美术研究所还是很支持的，拨给它的经费是整个美院经费的好几倍。[45]研究所成立后，共聘请了26位研究员，都是当时国画界的大师和美术史著名学者，包括王逊、贺天健、于

非闇（以上3人专任）、黄宾虹、傅雪斋、陈半丁、邓以蛰、徐燕荪、洪毅然、傅抱石、李可染、潘天寿、李苦禅、高希舜、俞剑华、关山月、朱金楼、吕凤子、唐云、陈秋华、赵望云、常书鸿、叶浅予、蒋兆和、常任侠、胡蛮（以上23人兼任），另聘汪慎生、吴镜汀、王雪涛（专）、史岩（兼）4人为副研究员[46]，堪称近代以来最权威的中国画学术委员会。

民族美术研究所成立后，主要做了以下几方面工作：

第一个方面是尽可能搜集各类美术资料，作为研究工作的基础。研究所一些老人回忆说，当时收集资料是一项主要工作，这批资料数量庞大，但一直没有系统整理。这些资料主要包括中外美术图书画册、古今美术作品实物、著名画家和手工艺人口述资料、近现代美术史料、外出实地考察拍摄的影像资料等。

（一）美术书籍图册。据华夏回忆有10多万册[47]，其中包括大量外文图书和民国珂罗版画册。1959年中国美术研究所（前身即民族美术研究所）资料室辑印过一本书目[48]，所收内容尚不是全部。

（二）美术作品实物。已知包括古代和近现代卷轴画、年画、石刻碑拓、雕塑、玉器及民间手工艺作品等。其中比较珍贵的是大量明清书画作品，包括中国艺术研究院曾拿出来展览的"祖容像"[49]，那是作为明清时期人物肖像画收集的。50年代提倡人物画，明清人物画家不多。这类画是过去供奉在家族祠堂里的祖宗画像，向来不受重视，当时"土改"把很多祠堂都拆了，这些画属于"封建主义"，流散出来无人要。王逊就组织所里工作人员"抢救"回来，"都是一捆捆的，用手提回所里。有时多了，就用洋车一车车拉"。[50]收集它们是为了研究古代人物画技法，也为了补正画史之偏。目前这批"祖容像"保存下来的有230件，其中包括完整的"多罗顺承郡王家族祖容像"等上百件精品。[51]

（三）画家和手工艺人口述资料。当时王逊带了一个匈牙利研究

民族美术研究所收集的「祖容像」展览

生米伯尔[52]，他属于新中国成立后接收的第一批留学生，先在清华大学培训中文，1952年随王逊到美院读美术史研究生，是中央美院的第一个留学生，也是新中国最早的艺术留学生。[53]1952—1954年他在美院时，正是王逊筹备工艺美展、创办民族美术研究所期间。王逊安排他去访问北京、上海、广东等地的老画家，包括齐白石、黄宾虹、潘天寿、傅抱石、关山月、黎雄才、吴作人等，一共30多位，给他们都做了口述录音。这批录音资料现保存在匈牙利，是十分重要的现代美术史料。米伯尔在自传里还提到，王逊当时还带着他和实用美术系的学生去走访民间艺人，一个个做口述记录。这些资料如能整理出来，都是非常珍贵的。这些也体现出王逊非常超前的史料收集和保存意识。

（四）近现代美术史料。《美术》月刊上刊登过征集启示。中央美院的陈捷教授还淘到过一件当年彦涵写给王逊的信，内容就是他得知民族美术研究所征集近现代美术史料，准备把自己收藏的抗战时在太行山从事美术创作的资料捐赠给研究所。这些史料当时应征集了不少，主要是为了编写中国现代美术史。不知还在不在？

（五）外出考察拍摄的影像资料。米伯尔在敦煌拍摄了大量照

片，他回国时只允许他带走一小部分，大部分留在了研究所。此外，民族美术研究所还组织过几次外出考察，都拍摄有照片，也保存在研究所。我藏有一个"民族美术研究所"的信封，里面装的就是某次外出考察拍摄的照片底片，上面都有分门别类的标记。

第二个方面就是培养中国美术史论的专业人才。具体分三个层次来说：

首先是为中央美院培养了第一代美术史学者。民族美术研究所时期，先后做过王逊助教（助理研究员）的有郭味蕖、金维诺、岳凤侠、薄松年4人，此外还有王树村、李树声等年轻教师。郭味蕖是老画家，后调国画系任花鸟科主任。其他几位青年教师，可以算是王逊在美院亲自带出来的第一批学生，也是为成立美术史系储备的第一代师资。

这些年轻教师当时都刚参加工作，有学绘画的，有学考古的，有在报社工作过的，他们走进"美术史"这个门，王逊是领路人。王逊对他们每个人都精心培养，投入了很大精力，如安排金维诺考察敦煌，带他一起备课、编教材，准备日后让他讲授隋唐美术；岳凤侠是王逊在北大考古人员训练班教过的学生，她从北大毕业后，王逊安排她教商周美术；王逊向来重视民间美术，他安排薄松年和王树村从事这方面的研究，后来薄松年又承担起宋元美术的教学和研究；李树声是做近现代美术研究。王逊对他们的培养，除了自己悉心指教，还让他们"转益多师"，经常带他们外出参加各种学术活动，把他们介绍给不同领域的专家学者，并鼓励他们向与自己学术观点不同的学者请教。他们后来经过自己努力，都成为各自领域的重要学者。

其次是为全国艺术院校培养了新中国最早的一批美术史师资。1956年2月—1957年8月，王逊受文化部委托，承担指导各地艺术院校教师进修任务[54]，经他指导的教师，包括广州美院（当时是中

50年代版画家彦涵就民族美术研究所征集近现代美术史料事致信王逊，陈捷藏

民族美术研究所制作的美术史教学幻灯底片档案

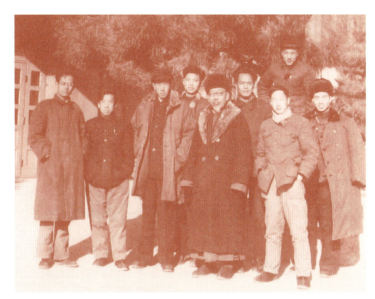

与各地进修教师在中央美院,左三王逊、左四薄松年、左五俞剑华、左六陈少丰

南美术专科学校)的陈少丰、迟轲,中央戏剧学院的王绍尊,西安美院(当时西北艺术学院)的王崇人,上海戏剧学院的陈麦,四川美术学院的李来源[55]等,后都成为各地美术史论学科的主要创建者和著名学者。

进修期间,除随班听课,王逊还安排他们与美术家座谈交流,常带他们到故宫和启功、徐邦达等文物鉴定家一起品评讨论。进修教师回忆说,像他"那样的大学者,从来不咬文嚼字也没有洋腔洋调,总是用通俗的北京话阐述艰深的学理"。[56]最令他们印象深刻的是研修后期,王逊亲自带领他们考察了东南、西北、中原各地美术遗存和博物馆。在南京博物院,王逊受曾昭燏院长之请鉴定馆藏,他当场指出著录为唐阎立德的《职贡图卷》[57]年代应早于唐代,因为画卷上题写的那些国家在唐代已不存在了。在西安,他从碑帖铺里翻检出4幅宋刻《凌烟阁功臣图》拓片,当即为中央美院购回,至今仍是美院的重要藏品。1957年6月—8月,王逊组织各地

50年代初应文化部文物局之请在北海鉴定故宫流散书画

艺术院校进修教师利用暑假前往敦煌考察，同行的还有中国社会科学院（当时称中国科学院哲学社会科学学部）的李泽厚和山东艺术学院（当时是山东师范学院美术专修科）的于希宁等人[58]，据说李泽厚"逃过反右"和写作《美的历程》都与这次考察有关。王逊本打算亲自带队去，因筹建美术史系和美术界随即开始的反右未能成行。考察期间他致信进修教师："知道你们见到了很多好东西，大开眼界，首先不是羡慕，而是高兴，觉得虽没有履行自己的任务，陪大家一同来，然而大家毕竟自己进行了学习，丰富了知识。"[59]这些生动而多样化的现场学习，帮助他们树立起美术史理想，也奠定了他们系统研究的知识基础。

最后，王逊还培养了一批留学生。前面说的新中国第一个留学生米伯尔，1954年7月毕业回国时，《人民画报》用两个整版对他进行了报道。他后来成为国际著名汉学家，长期担任匈牙利工艺美术博物馆总馆长，是欧洲"视觉文化"概念的提出者之一。此外，像捷克留学生海兹拉尔[60]，波兰留学生苏贝慈，瑞典留学生雷龙等国际知名汉学家、美术史家，都是王逊的学生。

第三方面是教材编写，留待后叙。

四　学科体系创建：新中国的美术史学科　　211

王逊（中）、薄松年（右）与捷克留学生海兹拉尔（左）在中央美院

2017年匈牙利举办的米伯尔纪念活动

第四方面是组织创作活动和外出考察活动。这些活动都是新中国美术史上很著名的事件，如组织画家写生、组织敦煌考察团等，就不一一展开说了。

最后是专业美术馆建设。当时王逊提议修建一座美术馆，经文化部批准，决定由民族美术研究所出资建设，设计师请的是当时正在设计革命历史博物馆的张开济。展馆建成后，美协提出借用，在1963年中国美术馆建成前，中国美协一直在这里办公，又称"美协展览馆"。60年代改为"中央美术学院陈列馆"，一直使用到2008年，今为"北京协和医院院史馆"。

这座展馆是新中国成立后建成的第一座专业美术馆，建筑中西合璧，在西式主体上加入了一些"民族形式"，如梁枋、雀替等处装饰有石雕的传统图案。展馆上方横贯一条2米多高的白色浮雕带：中央是工农兵人物组像，主题寓意是"文艺为工农兵服务"。

1956年带领全国艺术院校进修教师考察南京六朝陵墓

左右两翼各有两组人物浮雕，分别代表实用美术、绘画、雕塑、建筑4个主要美术部门[61]，其中第一组浮雕"实用美术"，表现的是正在设计国徽、景泰蓝的清华工艺美术小组，人物群像原型应该是高庄、王逊、林徽因、常沙娜。这个浮雕带的创作者是中央美院雕塑系首届研究生，设计小样据说是雕塑家王临乙做的，和人民英雄纪念碑浮雕属同一时期作品。[62]整件作品突出写实风格，有浓郁的时代特点，题材和表现技巧上都体现了新中国初期美术教育的主导思想。

以上工作，其实就是创建美术史学科的奠基工作，包括教材、师资、课程、教学资料、专业设施、人才培养模式等方面的准备都已成体系。

到1956年，文化部批准了中央美院筹建美术史系的申请，民族美术研究所也完成了美术史学科化的历史使命。当时已决定成立中国画院，江丰、王逊建议撤销该研究所。王逊在给文化部的报告中，将3年多的工作轻描淡写为："开过几次座谈会，访问过民间艺人，组织过所内人员的进修"[63]，除提出人员安置意见外，"研究所现有全部资料可移交本院美术史系"——这一建议未获批准。1957年反右后，民族美术研究所由文化部接管，更名为"中国美术研究所"，后发展为中国艺术研究院。

不得不说的"国画论争"

王逊主持民族美术研究所工作期间，出现了旷日持久、愈演愈烈的所谓"国画论争"。

1954年8月出版的《美术》月刊上，刊发了王逊《对目前国画创作的几点意见——北京中国画研究会第二届展览会观后》[64]，这篇文章被后来的研究者们认为直接引发了"建国后第一次国画论争"。[65]

需要指出的是，这个说法并不准确。前面说过，对国画问题的"讨论"从1949年就开始了，第一次"文代会"更将"改造国画"确定为文艺政策。王逊的文章，是在"改造国画"引发的矛盾升级，加上文艺界整风，在文化部、美协主要领导倍感压力的情况下，被推出来做了"斗争"的靶子。

1950年代的"国画讨论"，从1949年开始，到1957年反右为止。其中反映出的问题，包括近代以来新旧文化冲突、新中国成立初期对传统绘画的排斥、国画界旧时代遗留下来的行帮陋习、

1949年5月13日《人民日报》对新国画展览的报道中,首次出现了"改造国画"的提法

《美术》1954年第8期发表的王逊文章《对目前国画创作的几点意见》

国画家的生活困窘、老画家面对新题材在创作技法上的不适应、党内宗派斗争、民主党派与中共建制之争、连续不断的文艺界整风、统战工作需要、领导人对文艺工作的强力介入、文艺政策变化不定等。这些复杂的问题和矛盾纠缠在一起,不是几篇文章就能说清楚的。

这里主要谈谈王逊这篇"引起轩然大波"[66]的文章。

这篇文章写于1954年7月,只是王逊繁杂的日常工作中一篇仓促而就的应命之作。这里从日常生活史(History of Everyday)的

四　学科体系创建：新中国的美术史学科　　215

1954年在民族美术研究所指导米伯尔等外国留学生，《人民画报》报道

视角，先大致还原一下王逊这个月的主要工作：

　　本月匈牙利留学生米伯尔结束学业，即将启程回国。7月3日（周六）是他在中国度过的最后一个周末[67]，《人民画报》特派记者来美院采访，在民族美术研究所的资料室里，拍摄了王逊指导米伯尔等几位留学生的场景。[68]

　　送走米伯尔后，王逊接到美协一项重要任务，让他审订修改《苏联大百科全书》的"中国美术"条目。[69]另外，政务院总理周恩来指示，赴东欧各国的"出国工艺美展"也要在这个月举办预展。[70]王逊是这个展览的负责人，他约上清华大学吴良镛等人，到崇文门鲁班馆去挑选过几次展品，回到美院又设计制作布景。[71]忙到7月下旬，展览准备就绪，在美院里临时搭建起了展览大棚，这个大棚当时被美协称作"美术商店"，后来发展为著名的王府井工

《苏联大百科全书·中国》卷中译本

艺美术大厦。[72]预展时,周恩来、陈毅等中央领导都来审查了展览。

这中间,王逊用了几个晚上的时间,重新改写了《苏联大百科全书》中的条目——相当于是一篇10000多字的极简中国美术史,从新石器时代的"仰韶文化""龙山文化"一直介绍到1949年后的油画、国画、木刻、雕刻、建筑、实用美术等。谈及1949年以来的"新国画"时,王逊将其概括为"以古代中国绘画传统方法(画在卷轴纸上)作画的艺术家们运用古典绘画的遗产,并将它与新现实主义方法结合起来,创造了具有高度思想性的作品,这些作品真实地反映了中国人民的生活和斗争"。他举出的代表画家有叶浅予、潘韵、蒋兆和3人,及"前辈艺术家徐悲鸿和齐白石",称后者"显示出了高度的技巧"。

7月11日,北京中国画研究会第二届展览会在故宫承乾宫预展。[73]遵照美协领导的要求,王逊先为《人民日报》撰写了两篇报道和短评:《北京中国画研究会举行第二届展览会》《国画界的新收获》[74],又按照《美术》原定计划[75],写了篇5000字的观后感,经美协领导江丰、蔡若虹审阅后,发表在8月号《美术》上,

四 学科体系创建：新中国的美术史学科　217

50年代《美术》月刊编辑计划

这就是那篇著名的《对目前国画创作的几点意见》。这个文章标题，我一直认为不是王逊自己拟定的原题。以王逊当时的身份和他向来谦虚低调的为人，一般不会使用这种居高临下的标题。

文章中，王逊首先肯定了国画家创作思想的变化："全部作品共同呈现了一种在转变、在前进中的气象"，"更多的画家转变到了接近生活、接近人民的前途光明的道路上来了"。接着，他通过对展览中一些作品的具体分析，提出对国画的评判标准，应转变过去那种"笔墨至上"的观点，强调艺术创作的真实性和创造性。这些都是当时的主流意见，没有更多个人的发挥，语气上也是诚挚的、鼓励性的。

"民族形式"是当时的热点话题。传统国画界一些人认为，国画的民族形式就是笔墨，就是古已有之的布局章法[76]，王逊对此有不同看法。他说，"因袭一种固定的布局章法"，"坚持一种有来历

的皴法",这些绝不是什么"民族形式",而是用古老的审美观念束缚了自己从生活中创造艺术的能力。

他提出"改进"国画的办法,是对传统技法进行"科学的整理":

> 我们古代的绘画,在技法上也的确有过很高的成就。古代画家对于生活中自己所热爱的一些事物加以表现时,创造了各种技法,都达到了非常成功,高度**准确、精练、巧妙**的地步;并且在历史过程中积累了丰富的艺术经验。这一切都是我们的宝贵的遗产。但是这些艺术上的遗产都有待用**科学的方法加以整理**。例如民族绘画的技法,如果在我们手中只能用以描写固定的客观的对象和表达定型的感情,那就是一些**死的方法**,结果就成为我们的押枷,而不成为我们的武器。那就和一般西洋绘画中的科学的写实技术相比较,存在着很大的不同。运用科学的写实技术可以**得心应手地描绘眼之所见的任何事物**,所以是**活的方法**。有志于改进国画现状的画家有必要先学会这样一种直接描写生活、表现生活的活方法,并且用这种科学的写实方法整理传统的技法,保存其**准确、精练、巧妙**的优点,**把死方法也变成活方法**。科学的写实技术是应该、而且有可能为今后的国画服务的。[77]

这里,王逊再次强调了他从中国古代绘画技法中总结出的三个主要特点:准确、精炼、巧妙。[78]这类似于他在改造传统工艺时提出的设计原则,或可称之为"中国传统绘画技法特点"。总结古代绘画技法(或称"画法"),是文化部对民族美术研究所特别提出的工作任务[79],并要求用以指导国画创作。

后来被很多评论者关注的"得心应手地描绘眼之所见的任何事物"——这句话其实是出自契斯恰科夫素描教学论[80],不过王逊这里没有提"素描",仅表述为"西洋绘画中的科学写实技术",这

是因为他认为"素描"不是一个严谨的西方技法概念。[81] "改造国画"是当时的文艺政策，王逊有意将"改造"替换为"改进"，目的是消除国画家的思想压力，"帮助发展"[82]，避免将国画问题政治化，而只作为一个学术问题来对待。在国画"改造"上，题材内容的"改造"只能是"反映现实"，这是社会主义现实主义的要求，是所有人都必须接受的"创作方法和批评准则"；但在如何"改造"技法上，当时存在几种不同意见：徐悲鸿、江丰等主张将素描作为基础，蔡若虹提倡写生[83]，王逊则提出可以从中国传统绘画技法中，经过科学研究，"整理"出类似契斯恰科夫素描体系那样的系统性法则，用以教学和指导创作实践。当时赞同他主张的代表性画家有中央美院国画系（当时称"彩墨画系"）教师叶浅予、李可染、李斛等人，或者也可以说，王逊的意见是在充分调研、座谈的基础上，集中了包括中央美院国画系教师在内的不少国画家的意见。[84]但是，他这里说到的描写和表现生活的能力问题，正是当时很多惯于临摹的老国画家们所不具备的，戳到了他们"改造"的痛处。

"活方法""死方法"的说法在此后的论辩中也屡受争议，其实这也并非王逊的独创，而是借鉴了"五四"新文化运动中胡适的"活文学""死文学"之说。按照胡适的解释：

> 一部中国文学史只是一部文字形式（工具）新陈代谢的历史，只是"活文学"随时起来替代了"死文学"的历史。文学的生命全靠能用一个时代的活的工具来表现一个时代的情感与思想。工具僵化了，必须另换新的、活的，这就是"文学革命"。[85]

胡适是实用主义者，王逊是实在论者，二者共通的地方是都强调工具论，他们所说的"死"和"活"其实就是工具是否有效：对

文学来说，文言是已经过时的无效的工具，所以是"死文字"；对绘画来说，传统技法如不能"得心应手地描绘眼之所见的任何事物"，不能"直接描写生活、表现生活"，这部分技法就是"死方法"。这是从实用理性出发来考察工具或者技法对文学史、美术史发展的意义。整理传统技法中科学写实的法则性知识，不等于用西洋方法"改造"国画。对此王逊曾解释说："提倡科学写实技术，不是说传统技法不科学。科学的东西可以超越，但不能违背，可以灵活运用，但不能拘束。传统的一定不科学，恐怕不能这样说。"[86]

在此后的"国画讨论"及"反右斗争"中，王逊文章中的这段话常被有意无意地省略和曲解为：他认为"西画的技法是科学的，中国传统技法是不科学的""中国什么都不科学，什么都不如人家""他把改进国画的希望完全寄托在西洋绘画的技法上"，甚至有人断言——他这样说，是"有意识地消灭国画"。[87]——这些带有明显政治批判色彩的歪曲流布甚广，以至在"文革"结束后的多次国画研讨中仍不断被加以引证发挥，尽管研究者在王逊原文中也无法查找到那样的表述。[88]

同年10月，在中国文联全委会上，中国美协专职副主席蔡若虹在总结工作时说："在民族美术遗产的研究方面，为了适应传统技法而歪曲现代生活内容的保守观点和离开传统片面地强调西洋技法的科学性的'革新'观点，仍然是创作实践上两种巨大的障碍。"[89]这是从官方角度，第一次公开提出国画创作的"障碍"是保守观点和"革新"观点，随后又发展为批判"保守主义"和"虚无主义"。蔡若虹是周扬在美协的代言人，他们这种看似不偏不倚的辩证法式的评判，为随后开始的"国画讨论"预设了伏笔。

1955年1月，《美术》月刊开辟"国画创作和接受遗产问题"专栏[90]，就王逊文章展开"讨论"。[91]众所周知，20世纪五六十年代学术文化领域的"问题讨论"都是自上而下发动的，其含义等

"国画问题讨论"期间,中国美协召开理事会进行专题讨论,此为会议印发的讨论实录

同于"思想批判"[92]。

从这时开始,《美术》在1955年一年中发表了10多篇"讨论"文章[93],这个"讨论"又断断续续延续到1957年反右,数以百计的美术家、美术理论家,包括中国美协、地方美协、各地美术院校,以及《人民日报》《光明日报》《文汇报》《文艺报》《文艺学习》《美术》《美术研究》《新观察》《北京日报》《北京文艺》等报刊都加入到论辩中,成为1949年后美术界参与人数最多、持续时间最久、影响范围最广的一次"理论争鸣"。[94]

王逊是在开放、包容,与世界先进文化高度契合、接轨的学术氛围中成长起来的,所以他不太容易理解学术问题能和政治扯到一起,不理解不允许发表个人观点、不允许讨论申辩、唯马首是瞻式的研究学术;他同样也不理解学术上的门户之见、墨守成规、祖宗之法不能变。他认为提出假说的科学精神是第一位的,具体的研究是第二位的。

常被后来的研究者们忽视的是:1955年《美术》组织的"国画讨论";1956年6月《美术》发表的对王逊所谓"民族虚无主义"

的批判文章[95]；1957年反右前后各方就国画问题展开的论辩和批判——这些在内容上虽有一定的连续性，但却有着不同的政治背景。

1955年美协发动"国画讨论"，背景是文艺界对俞平伯《红楼梦研究》的批判。1954年10月，最高领导人提出批判俞平伯代表的"胡适派资产阶级知识分子"[96]，这场批判不仅将矛头指向资产阶级学者，也指向了对资产阶级学者"投降"的文艺界领导。[97]文艺界主要领导，从郭沫若、茅盾、周扬开始，纷纷在大会上做检查。[98]在此期间，中国美协也是整风重点[99]，王逊文章这时被拿出来作为批判靶子，主要不是因为他文章中的观点，而是王逊的身份"原罪"[100]，即美术界"胡适派资产阶级知识分子"。到1955年下半年，全国又相继转入批判胡风和肃反运动，党内也开展了反保守主义斗争，风向丕变，这次的"国画讨论"也草草收场了。[101]

到1956年，国画问题再生波澜，这次起因是"统战需要"。[102]在传统国画界一些人和民主党派领导人的不断推波助澜下，经最高领导人再次过问，1956年4月—7月，文化部、中国美协连续召开了十多次党组扩大会议[103]，从一开始批判王逊、艾青的"美术思想"[104]，到批判"美术领导思想""徐悲鸿派宗派主义"，最后是"批评江丰对国画的虚无主义态度和对国画家的宗派主义情绪"。这些会议都是由文化部党组书记周扬亲自主持，批判对象从王逊逐渐转到了时任中国美协第一副主席兼党组书记、中央美院代理院长的江丰。这期间，在周扬直接安排下，《美术》1956年6月号发表了杨仁恺的批判文章《论王逊对民族绘画问题的若干错误观点》，《文艺报》也开辟"发展国画艺术"专栏[105]，相继刊发国画界对王逊、艾青的批判文章。这次发表在报刊上的公开批判，只开了个头，就因中央提出"双百"方针再度中断。

文化部、美协党组一系列紧锣密鼓的批判会，实际是周扬等人企图将最高领导人追究的国画问题责任转嫁到徐悲鸿、艾青、

1957年8月《人民日报》发表的对江丰、王逊的批判文章

王逊身上。至此我们再来回看1953年首届全国国画展的5人评委名单（徐悲鸿、艾青、王逊、王朝闻、叶恭绰），就清楚这分明是文化部、美协领导早已准备好的"背黑锅"名单。名单中有"左"有"右"，有党员也有党外人士，但都不属于周扬一派，显然是为推脱责任、"左右逢源"而做的精心设计。到1956年，徐悲鸿已去世，王朝闻长期请病假，追究"美术领导思想"的责任又转移到了中央美院代院长江丰头上，这当然引起江丰的强烈不满和抗拒，矛盾也由此激化。江丰多次公开说周扬等人搞"政治陷害"[106]，是有事实依据的。到1957年，就形成了以江丰为首的中央美院阵营和以周扬为首的文化部、美协领导阵营，在整风期间分别组织座谈会相互攻讦[107]、在报刊上发表论辩文章。[108]

江丰与周扬的宗派矛盾从延安时期就开始了[109]，这时江丰就提出要建立"革命学派"，与周扬等"斗争到底"[110]；周扬等则发动传统国画界与之对垒。到1957年反右，江丰被最高领导人亲自

定性为"反党集团"首领,王逊则被定为江丰集团"军师"。因卷入江丰集团案被划为"右派"的全国美术家达70余人,几大美院主要领导几乎都未能幸免,中央美院师生被圈定为"右派"的有48人,占全院师生总数1/5。所谓"国画论争"的另一方——传统国画界方面,被利用后也成为"弃子",当然这其中还有他们加入民主党派"向党进攻"的原因——其主要代表人物也都在1957年被打成"国画界恶霸集团"和"右派"。

这里暂且不论1949年"改造国画"政策引起的问题矛盾,单从1954年王逊文章开始的"国画问题讨论"[111]来说,可看作文化部、美协个别领导为推脱政治责任而自编自导出来的"学术论争"。在这个过程中,又演变为激烈的党内宗派倾轧,"最终变成了对党的领导的忠诚度的考验"[112],酿成一场巨大的悲剧,使新中国初期欣欣向荣的中国美术界花果飘零,很多忠贞的艺术家不幸卷入旋涡,付出了惨痛的代价。

主持制订美术学科远景规划

1956年初,中共中央召开知识分子问题会议,周恩来代表中央在报告中说,知识分子已成为工人阶级的一部分[113],这对1949年后一直被当作"改造"对象的知识分子而言"如蒙大赦"。据说当时梁思成上课时,郑重其事地掏出工会会员证向学生展示,说我现在是工人阶级了[114]——今天的人们对此已不容易理解,按照当时的阶级划分,工人阶级是领导阶级,知识分子被定性为资产阶级或小资产阶级,成为历次运动改造(斗争)的对象。学生上课不是认真向老师学习,而是监督老师是不是又在课堂上"放毒"

国家十二年科学规划哲学社会科学领域报告会入场券

了。这种情形下，教授们大都噤若寒蝉，怎能上好课？王逊在"文革"中去世，他的骨灰当时也没法保存下来，前段时间家人给他买了块墓地，放进去的就是他的工会会员证。这个证件保存得很仔细，像新的一样，那是他们这代知识分子在政治上获得认可、被"解放"的身份象征。

也是在这次会上，中央号召"向现代科学进军"，提出要制订科学技术发展十二年远景规划。3月14日，国务院成立科学规划委员会，将规划分为"自然科学"和"哲学社会科学"两大部类，包括美术、音乐、戏剧、舞蹈、电影、曲艺等在内的艺术学科列入哲学社科范畴。不久，文化部召开"艺术科学研究规划座谈会"[115]，正式启动了这项工作。

从3月下旬到5月中旬，王逊一直住在北京西苑大旅社，主持制订美术学科规划的起草工作。[116]组织规划起草的中国科学院成立了"艺术史规划小组"，组长是中央戏剧学院院长欧阳予倩[117]，王逊是这个小组的成员、美术学科召集人。小组中还有音乐、戏剧、舞蹈等方面的专家[118]。王逊后来还应欧阳予倩之请，为戏剧史、舞蹈史研究人员做过多场讲座，欧阳予倩勉励研究人员说：

"大家也要像王逊先生那样扎扎实实地做学问。"[119]

据当时统计,到1956年,全国从事美术理论工作的有220人,研究中国古代美术史的有100余人,美术评论50余人,中国现代美术史、西洋美术史、苏联美术史、民间美术、少数民族美术以及技法理论的合计50余人[120],建立美术史学科的条件已臻于成熟。按照中央指示,十二年科学规划要达到世界先进水平,尽可能补足急需而未开设的学科[121],这也为美术史发展成为独立学科提供了政策依据。

美术学科规划初稿由王逊、王琦研究制订。我只见过这个初稿的摘要,主要来自王琦"文革"交代材料[122],他的回忆录[123]里也摘录过一些,内容有——

(一)教材编写:组织编写《中国古代美术史》《中国近现代美术史》《西洋美术史》《美术概论》及各时期美术断代史、美术各专业发展史、少数民族美术史、共同的《艺术概论》等;

(二)高层次专业人才培养:对美术各专业研究生、博士生和留学生派遣名额予以规划;

(三)建立研究机构:规划成立艺术科学研究院和若干美术研究所等;

(四)确定美术各专业研究课题及项目规划;

(五)美术书刊出版计划;

(六)专业美术馆建设。

规划起草期间,江丰曾到西苑大旅社了解工作进展,听完王逊汇报,江丰对起草工作"相当满意"。[124]郭沫若、周扬和时任文化部艺术局长的周巍峙也分别来过。周扬发表讲话说:"经过历次运动,使大家一提起运动就谈虎色变,我向大家保证,今后绝不再搞什么运动,让大家安心搞建设。"有意思的是,4月15日,国务院科学规划委刚印发了美术规划初稿,仅隔一天,周扬就组织

王琦"文革"期间对参加美术学科发展规划工作的交代材料，原件藏中央美术学院

召开了全国美协党组的第一次批判会，会上印发了对王逊的"批判资料"。周巍峙来主要是和王逊商量如何开好国画界座谈会，包括邀请什么人、谁来发言等，他希望江丰届时不要在会上先发言，多听听党外人士意见。[125]

初稿完成后，王逊曾征求江丰、蔡若虹等美协领导意见，又分别召集了文物、国画、工艺美术三方面的座谈会。文物界座谈会在故宫召开，会议由王逊主持，参加者有故宫博物院院长吴仲超、故宫学术委员会主任唐兰及张珩、徐邦达、陈万里、陈梦家等；国画界座谈会是在文化部艺术局开的，会议由艺术局副局长朱丹主持，参加者有叶恭绰、于非闇、陈半丁、徐燕荪、叶浅予、蒋兆和、胡佩衡、秦仲文、惠孝同等；工艺美术界座谈会在西苑大旅社召开，王逊主持，参加者有邓以蛰、沈从文、庞薰琹、郑可、雷圭元等。

几个座谈会外，王逊还约请了梁思成、潘光旦等到西苑大旅社，单独征求他们对规划的意见。之所以这样做，我想是因为在王逊的学科观念中，美术史与建筑学、民族学（文化人类学）有密切的联系，只是当时不能被主流认可和接受。

在大家意见基础上，又对规划初稿做了几次修订。5月中旬正式定稿后，在西郊宾馆举行了为期两天的座谈会，参加者有江丰、蔡若虹、王朝闻、力群、邵宇、庞薰琹、邓以蛰、唐兰、徐邦达、张珩、叶浅予、叶恭绰、朱丹、王逊、王琦15人。

这里值得注意的是，在规划美术（史）学科时，王逊邀请座谈和征求意见的专家构成：文物方面，含考古、文博、书画鉴定、陶瓷鉴定等；国画方面，含传统派和革新派，画种分人物、花鸟、山水等；工艺美术方面，含遗产保护、美学、设计、工艺、图案等。此外，还有建筑学、民族学（文化人类学）等学科专家。这些不同的学术领域，共同构建起美术史这一综合性学科，体现出现代意义的美术史学科的性质、任务，也反映出王逊在学科建设上的整体观——他一方面努力使美术史专业化，同时也很重视不同专业之间的相互联系。在学科不断细分的今天，渐有古人所说的"支离之学"倾向，因此有必要回望这段历史，完成学科的再整合，明确哪些专业是可以细分的，哪些是不能分的，细分了以后，它的综合性和研究高度体现在哪儿？这些有待深入研究。另外，现代意义的美术史是一门新兴社会科学，今天的美术史研究似有重返思辨化、形而上学化、人文学说化的倾向，这也是王逊当年反复强调过的一个重要问题。

这次规划制订工作在学术史上有承启的意义。前面说到的1948年中研院评选第一届院士，是中国现代科学建制化发展的起点；1956年的规划制订工作，既是前者的延续，又是新中国科学事业现代化建设的起点。前者促成了清华艺术史学科的筹设，后者促

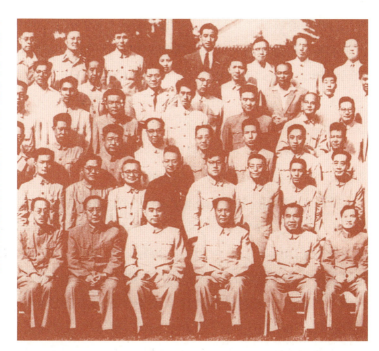

中央领导与参加制订国家十二年科学发展规划的全体代表合影（局部），第四排左四王逊，第五排右三江丰

成了中央美院创办第一个美术史系，从学科史上讲，这是两个关键的历史节点。

规划制订期间还出现了一个插曲：当时兼管中国科学院哲学社科部的北京大学副校长翦伯赞，提出美术史系应设在北大，并力邀王逊去北大（清华文科1952年大部并入北大）主持工作。这时正好埃及历史学家费克里[126]在北大讲学，翦伯赞设家宴并邀王逊作陪[127]，大约席间就谈到了此事。王逊没去北大的原因，我个人认为主要和他"创造新美术"的学术理想有关。

"创造新美术"是王逊提出的理论命题，从学科范式来说，属于"假设"，即需要实践验证的科学课题。他反对因袭模仿古人，反对笔墨至上的形式主义，反对士大夫艺术，主张从生活中创造艺术，主张现实主义（实在论）创作技巧，主张艺术大众化

等,这些都赓续了"五四"新文化运动中"文学革命"的传统[128],在美术界,特别是对传统国画界有思想启蒙的价值和意义。王逊不同时期的《中国美术史》"绪言"中都明确指出:学习和研究中国美术史,是为了"创造新美术"。他强调研究美术史不是抱残守缺,不是单纯做历史考据,而是在科学整理美术遗产的基础上,从优秀的传统中总结出科学规律并运用于当代艺术实践,创造出反映时代精神、有鲜活生命力的新美术。

规划制订期间,毛泽东提出"百花齐放、百家争鸣"的方针。[129] 6月初,政务院又决定设立北京、上海两个中国画院——也就是说,准备将传统国画家从美术学院中分离出去,各搞各的。这些风向也使王逊认为,在新的形势下,中央美院可以更好地践行"创造新美术"的艺术理想,他的这个设想,也成为1957年江丰提出"革命学派"的理论依据。[130] 客观地说,江丰、王逊能走到一起,是文化部和美协党组持续批判的结果,在当时的社会环境中,他们的身份和政治地位截然不同——一个是党在美术界的主要领导,一个是需要长期接受"改造"的资产阶级学者,彼此之间原本是有很深的鸿沟的,甚至是"斗争"的对立面。两人的关系,可以借用一句古诗形容:恰似小园桃与李,虽同处,不同枝。[131] 也因为基于各自不同的立场和思想认识,他们对"革命学派"的理解实际上也有明显的差别:江丰说的"革命学派",主要是强调政治正确,即坚持社会主义现实主义[132];王逊对"革命学派"的解读,更主要是与新文化运动中的"文学革命"相一致的"美术革命",也就是沈从文1948年所说的"艺术革命",[133] 其观点和方法属于改良性质。反右中,文化部一位领导敏锐地嗅出王逊"希望在社会主义社会里面留一点资本主义的自由市场"[134]——并非没有根据。这里特别指出这个问题,不是为了贬损或拔高,只是实事求是说明王逊的学术观点。

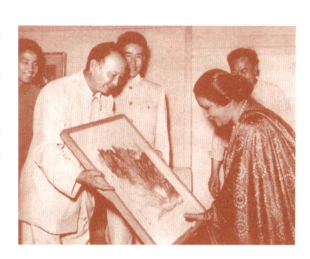

1955年王逊（左三）陪同江丰（左二）会见印度文化代表团

美术史系设在综合性大学还是美术学院，这件事的决定权当然不在王逊，应是高层协商的结果[135]，也可能是参照了苏联美术学院的专业设置。[136]无论如何，这些原因都加速了中央美院筹设美术史系的进程。到这一学期末，中央美院就向文化部提出了增设美术史系的申请："我院拟于1957年建立美术史系，以便系统研究中国美术史、苏联美术史、西洋美术史、东方美术史等，……特此报请审核，批准增加编制，以便早日建立美术史系。"[137]

创建美术史系

1956年8月20日，文化部、教育部批复同意中央美院设立美术史系。9月新学期开学，美院即组成"中国美术史系筹备委员会"，由王逊任筹委会主任。经过一个月的准备，筹委会拟定出教学计划草案，成立了中国美术史教研室（含中国近现代美术史）、外国美术史教研室（含苏联美术史）和资料室，各教研室制订出

1956年文化部同意中央美院成立美术史系的批复

备课计划，初步安排了教学人员，开始分头备课、编写讲义。[138]

尽管有民族美术研究所3年来的工作基础，有美术学科规划既定的发展目标，创办独立的美术史学科仍是一项全新的事业。美术史系的筹备工作繁杂而沉重，包括编制预算、选配师资、设计课程、准备教材、备课教研、翻译资料、组织招生……方方面面，事无巨细，甚至像提高教学幻灯质量这样的细节，也需要王逊亲力亲为。[139]这个系的具体筹建过程，最近中央美院曹庆晖教授做了细致的梳理[140]，我这里再简单说说课程和师资问题。

当时拟定的系名全称是"美术史及美术理论系"，简称"史论系"，其培养目标最初拟定为："具有美术理论的专门修养和中外美术史知识，能担任美术批评、美术书刊编辑及中等美术学校教学工作。"[141]不久，这个目标又修订为"培养美术史教学与研究人员、美术报刊编辑及博物馆工作人员等"。[142]针对这样的目标，最初计划开设的课程有：中国美术史、西洋美术史（后称"欧洲美术史"）、文艺理论、中国近代美术史、日本印度美术史

徐邦达《书画讲义》整理本

（后称"东方美术史"）、苏联美术史、美学[143]，不久又加入政治理论、中国古典绘画理论、绘画技法理论、博物馆学、各种美术史专门化课程、通史、文学史、素描、绘画等课程。[144]后面这些改动，可能是又参照了苏联的课程方案。[145]

这些课程，也是1960年代美术史系课程的主要基础。[146]到60年代"美术史专门化课程"，如"书画鉴定""考古"等，由王逊邀请校外学者来校讲授，如请张珩、徐邦达到美术史系讲"书画鉴定"[147]，请宿白讲"考古"，还有启功、沈从文等，都在美术史系上过课。张珩的讲课记录后经整理发表，被称为现代书画鉴定学建立的标志[148]。

这些课程和从民族美术研究所时期形成的人才培养模式，如组织外出考察实习、博物馆现场学习、与校外学者广泛接触等，到60年代成为中央美院史论学科的专业特色和治学传统，学术界将其特点概括为："讲究思维和逻辑的严密，重视文献与实地考察的统一"，"重视史论统一，着力于个案、断代史与专史的研

究"。[149]——亦有人称之为"王逊学派"。[150]

师资方面,最初主要是从民族美术研究所研究室和1954年美院成立的"美术史研究室"调配[151](当时前者又称"中国美术史研究室",后者称"西洋美术史研究室"),不足部分从校外商调,原则是宁缺毋滥。据1956年9月26日中央美院致文化部学校司函——

> 拟定需要24名编制,其具体情况如下:教授4人(现有2人,待进来2人),以我院许幸之教授担任西洋美术史课,王逊先生担任中国美术史课,待商调南京师范学院艺术科秦宣夫教授担任西洋美术史课,待商调中国青年报编辑李庚担任文艺理论课。副教授2人,中国近代史1人,日本印度美术史1人,现尚未有具体人。讲师3人(现有2人,另1人尚未物色到),以我院民族美术研究所金维诺担任中国美术史课,另常又明任西方美术史课。助教9人(现有6人,其余3人待进来),以我院吴达志、孙美兰担任苏联美术史课,我院冯湘一及待商调之北大学生王纪纲担任美学课,我院李树声、梁济海担任中国美术近现代美术史课,待调之北大学生朱伦华担任西洋美术史课,我院薄松年及民族美术研究所岳凤霞担任中国美术史课。资料员4人(现有对象3人,待进来1人),民族美术研究所邓建武担任日本美术史,曹锦襄担任西洋美术史,王森然担任中国美术史,尚需1人担任中国美术史研究工作,待调科学院尚爱松。系干事1人(待物色),工友1人(待物色)。

到1957年春美术史系开始招生时,全系教师共计15人:中国美术史教研室由王逊兼主任,薄松年任秘书;外国美术史教研室由许幸之任主任,冯湘一任秘书。普通科美术史课(即全院公共课)由薄松年担任,美术史系的中国美术史课由王逊、金维诺、

四 学科体系创建：新中国的美术史学科　　235

60年代带美术史系学生在故宫实习

1956年10月中央美院美术史系筹备工作汇报，下方毛笔字标题为王逊手书

筹建美术史系时的请款单

尚爱松担任，中国现代美术史由江丰、梁济海、李树声担任，欧洲美术史由许幸之、王琦、常又明、吴达志担任，苏联美术史由孙美兰担任，美学由冯湘一担任，东方美术史由常任侠担任，文艺理论由李赓担任。此外由王森然负责资料室工作。

到1957年6月，筹委会工作结束[152]，美术史系正式成立并招收了第一届学生14名：李西源、李松（李松涛）、吉宝航、范曾、奚传绩、周建福、范梦祥、阎以屏、史国明、张海峰、朱懋锋、张中政、刘瑜、夏振球[153]，王逊称这届学生"量不多而颇有质高的"[154]，但他们一入校即遭遇反右，王逊打成"右派"后，吴作人主持该系工作，勉强支撑了一个学期就停办了，学生被转到其他系或外校学习。后来这些学生经过自己努力，也都成为美术界或学术界的人才。

在筹备美术史系期间，王逊仍不断在接受批判。除了前面说的文化部、美协正组织对他的持续批判，从1956年9月起，他又被周扬圈定参加《文艺报》"美学小组"——也就是50年代引起广泛关注的"美学大讨论"。

1956年6月，《文艺报》发表朱光潜的《我的文艺思想的反动性》，其后两个月时间，各报刊连续发表讨论文章[155]，引发了1949年后第一次"美学大讨论"。[156]这一"讨论"也是周扬提议的[157]，他认为朱光潜的文艺思想在解放前影响很大，应予批判。但就在批判开始不久，中央提出"双百"方针，于是猛烈的"讨论"迅速降温[158]，朱光潜本人也松下口气。[159]《文艺报》"美学小组"就是在这个背景下成立的，名义上是由《文艺报》编委、中国文联副秘书长黄药眠发起，《文艺报》理论组长敏泽任秘书，邀请王逊、朱光潜、贺麟、宗白华、李长之、刘开渠、蔡仪、王朝闻、张光年、陈涌10位美学家参加。[160]美学小组的活动持续到1957年5月，主要形式是召开"讨论"座谈会。[161]

这实际也是周扬政治上左右逢源的布局。从1953年起，周扬就被批评为"政治上不开展"[162]，所以组织"美学小组"这个后来被称为1949年后最早成立的美学组织[163]，恐怕也是准备当风向再有变化时，能随时投入"战斗"。从小组人员构成看，王逊、

朱光潜、贺麟、宗白华、李长之、刘开渠6人是解放前的大学教授，属于资产阶级学者；黄药眠、蔡仪、王朝闻、张光年、陈涌、敏泽6人是来自解放区的文艺干部，双方正好各占一半。不过"美学小组"因随后开始的反右未能发挥预想的作用[164]，两位牵头者黄药眠、敏泽也在运动中成了"右派"。

有了"国画讨论"的前车之鉴，王逊在"美学小组"的座谈中一言不发，也没有写任何文章，所以当时的报道和后来出版的几大本《美学思想讨论集》中，都看不到他的发言和文章。对于愈演愈烈的"国画论争"，他也一直未做公开答辩。[165]1957年又开始党内整风运动，号召民主党派给中共提意见，王逊是中央美院民盟主任委员，很多报社记者来采访他，他都一一拒绝了，他当时对身边的助教薄松年说："这样做很容易把局面搞乱。"[166]反右时王逊对家人也说过，整风期间他没说过什么，他的问题是出在几年前。

 美术史系筹备期间，也正是"国画论争"白热化的时候，文化部、美协与中央美院之间的矛盾已公开化。1956年10月，恰逢鲁迅去世20周年，王逊在纪念文章中写道："在中国，这一古老的国家，他亲自看见了旧的社会力量如何衰颓、如何濒于死亡而做最后挣扎，他看见了旧的力量如何与新的力量在激荡、在纠葛，他也看见了新的社会力量如何成长、而最后显示了自己的光辉的前途。"[167]——这实际也是他当时承受重重压力仍毅然前行的内心写照。

1956年10月11日，在中国美协秘书长扩大会上，周扬严厉批评"美术界的宗派主义"："只承认五四，不承认过去，歧视国画家，就是这种宗派主义的表现；只承认数千年来的传统，不承认

五四以来的传统，歧视新派画家也是宗派主义的表现。还有一种大宗派主义，两种传统都不承认，只承认解放后的一部分作品，说老的是封建的，五四以来的是资产阶级的，我看这是一种不肖子孙。"[168]他批判的第一种宗派主义，是徐悲鸿、王逊所代表的"资产阶级学者"，另一派是代表着"封建主义"的国画界老画家，而"大宗派主义""不肖子孙"则是指江丰。这次会上，文化部副部长钱俊瑞提出一个折中方案：在中央美院试行"双轨制"，即同时采取素描、临摹两种教学方式。这个方案一提出来，当即就被性格倔强的江丰拒绝了。[169]

10月30日，《人民日报》以"发展国画艺术"为题发表社论，矛头指向江丰。江丰随即反击：11月，中央美院提出撤销民族美术研究所；同月，江丰决定与中央美院华东分院联合创办学报《美术研究》，作为提倡新美术的"学院派"同人刊物，他认为这时的美协机关刊物《美术》已成了"统战刊物"。[170]

《美术研究》于1957年1月创刊，由王逊和美院华东分院的美术理论家金冶[171]分任京、杭两地主编，两校轮流编辑，到反右前共出版了3期。刊物出版后，受到美术界、学术界的普遍欢迎，人们为它"视角的新颖、思想的包容、平实严肃的学术气度"所吸引。[172]在此期间，王逊还以美院民盟支部名义组织过"印象派问题讨论"[173]，在美术界引起了很大反响。

1957年4月1日，在中央美院校庆大会上，江丰提出要建立美术界的"革命学派"，王逊后来被称作是他的"学术顾问"[174]——这是好听一点的说法，反右时叫"军师"。5月间，又爆发了中央美院近200名师生到文化部提意见的事件，即所谓"向党疯狂进攻的五月会议"[175]，终于酿成了美术界最大的冤案——"江丰反党集团"案。反右时，江丰被指"在中央美术学院和民盟中的右派亲密合作到了'盟党合流'的程度"。[176]

四　学科体系创建：新中国的美术史学科　　239

《美术研究》创刊号

1957年4月江丰在中央美院校庆大会上提出"革命学派"主张

　　江丰身上有很多优秀品质，他刚正无私，有魄力，有担当，不搞阴谋，不随风倒，还能团结尊重知识分子，一心一意想发展新中国的美术事业。这也是那时很多人愿意追随他、支持他的原因。

　　中央美院这第一个美术史系，当时的设想是全院指导性的教学与研究机构，性质类似艺术科学研究院，所以一开始编制就要了24人，后经文化部、教育部核定为20人，这在当时是非常多的。那时整个中央美院的教师加起来也不过三四十人，美术史系是第一大系，它的作用就像是发动机，为"新美术"的发展提供动力。

　　在美术史发展成为独立学科的进程中，王逊可以说是做了集大成的工作。从蔡元培的"以美育代宗教"，到梁思成、邓以蛰等人的"复兴中国文化"，再到王逊提出的"创造新美术"，这是20世纪中国美术史学演进的基本线路，是在近代启蒙思想影响下，在文化领域为推动中国现代化做出的艰辛探索。美术史系筹建过程中，吸收了中国传统的和西方现代的，甚至包括东方各国

反右前在北京

的东西,融汇为中国现代形态的美术史学科。现在有人说,中国的美术史学科跟西方的看起来不太一样,其实从建立之初,王逊就是要创建中国自己的美术史学科体系,而不是模仿、照搬西方的或苏联的。

注 释

1　清华大学艺术史学科筹设经过，参见王涵：《此情可待成追忆——写在〈王逊学术文集〉出版之际》，《中国教育报》2006年7月20日；杭间：《大学、艺术和艺术史》，《读书》2007年第6期；于婉莹：《人文清华的艺术理想》，清华大学出版社，2021年。

2　会议主席乔治·罗利在前言中说："由于中国一直是远东的文化中心，会议决定集中讨论中国。其次，会议将限定在两个最有希望取得成果的领域，即艺术史和社会科学，一个涉及前沿研究的问题，另一个面对当下的关键问题；在历史上，两者都涉及中国人对宇宙经验的两个突出贡献，即艺术创造的和谐与生活的和谐。" George Rowley, "Foreword", *The Priceton University Bicentennial Conference on Far Eastern Culture and Society*, Priceton University, 1947.

3　1946年是普林斯顿大学成立200周年，为此校方在1946—1947年安排了跨年校庆系列纪念活动。

4　清华20世纪三四十年代有学术休假（Sabbatical leave）制度，工作满5年的教授可以带薪出国访学一年。

5　此文收入Filmer S. C. Northrop：《东方直觉的哲学和西方科学的哲学互补的重点》（"The Complenentary Emphases of Eastern Intuition Philosophy and Western Scientific Philosophy"），见《东方和西方的哲学》（*Philosophy, East and West*），C. A. Moore编，普林斯顿大学出版社，1946年。

6　梁思成、邓以蛰、陈梦家：《设立艺术史研究室计划书》。

7　参见朱彦：《梁任公写给梁思成的信——关于近代中国艺术史学科建设的一段因缘》，《美术教育研究》2014年第13期。

8　姚雅欣、田芊：《清华大学艺术史研究探源——从筹设艺术系到组建文物馆》。

9　1949年5月13日，在"华北大学美术工作队"（军管会下属机构，负责接管北平艺专）为《人民日报》提供的报道稿中，首次出现了"改造国画"的提法："北平国画界同人，本着艺术为人民服务的精神，脱离以往专供有

闲阶级欣赏的作风,曾行数次座谈会,集体讨论改造国画问题……"《新国画展览今日开幕》,《人民日报》1949年5月13日。1949年5月19日出版的《文艺报》第3期上,刊出了署名彭革的《谈中国画的改造》。随后,5月22日、25日、26日《人民日报》相继发表蔡若虹:《关于国画改革问题——看了新国画预展以后》、江丰《国画改革第一步》、王朝闻《摆脱旧风格的束缚》3篇文章。这些由主管艺术工作的主要干部撰写的文章,代表着当时的文艺政策。

10 李济深时任中央人民政府副主席、中国国民党革命委员会主席,他向毛泽东反映国画问题应不止一次。据李济深女儿李筱桐回忆:当时国画受到排挤和冷遇,她父亲特别向毛主席汇报,国画是我国特有的传统瑰宝,建议成立北京画院。毛泽东非常重视这个提案,他批示后交给周总理。1957年北京画院就成立了。刘睿:《同舟共济,父爱情深》,《全球通》2005年第5期。

11 中共中央文献研究室编:《毛泽东年谱》,中央文献出版社,2013年。

12 周扬1949年任中央文化部党组书记、副部长兼艺术局长,1954年任中央宣传部副部长,长期担任文艺界主要领导。

13 见文化部在"中国绘画研究所"筹备期间批示,如1953年11月23日,文化部批复中央美院:"决定将调中宣部王朝闻任中央美院国画研究所所长。"

14 1947年10月,北平艺专国画科3位教授秦仲文、李智超、陈缘督指责艺专校长徐悲鸿"摧残国画",北平美术会理事长张伯驹以传单形式散发《反对徐悲鸿摧残国画宣言》,徐悲鸿随即举行记者招待会,发表《新国画建立之步骤》回应。

15 见1949年蔡若虹、江丰、王朝闻在《人民日报》发表的"国画问题讨论"文章。

16 1944年1月,毛泽东在延安观看了改编平剧《逼上梁山》后,给平剧院写信提出"旧剧革命"。自此"旧剧改造"被作为解放区文艺工作的重大成就。1949年中共接管北平后,将"国画改造"与"旧剧改造"一起作为新政权改造旧文艺的开始,对这两种旧文艺"改造"开展的"讨论",成为筹备第一次"文代会"宣传工作重点。第一次"文代会"后,文联即开始组织戏曲界、国画界思想改造的一系列工作。

17 1952年5月,周扬为毛泽东《在延安文艺座谈会上的讲话》发表十周年纪念撰文时提出:"革命的艺术的新方法——社会主义现实主义应当成为

我们创作方法的最高准绳。"周扬：《毛泽东同志〈在延安文艺座谈会上的讲话〉发表十周年》，《周扬文集》第二卷，人民文学出版社，1985年。1953年9月23日第二次"文代会"的政治报告中，周恩来明确指示："以社会主义现实主义作为我们文艺界创作和批评的最高准则。"

18　《苏联作家协会章程》（1934年），刘逢祺译：《苏联作家第一次代表大会文献辑要》，首都师范大学出版社，2004年。

19　王朝闻（1909—2004），美学家、雕塑家。1949年参加北平艺专的接管，中央美院成立后任副教务长兼《人民美术》主编。1952年调中央宣传部文艺处工作，1953年受文化部委托筹组民族美术研究所，任副所长、所长。

20　胡蛮著、康乐编：《胡蛮记新中国美术活动》，中国书店，2014年。

21　1956年11月，中央美术学院呈送文化部关于撤销民族美术研究所的请示中说："在所的领导方面，自黄宾虹逝世后，虽由王朝闻和王曼硕两同志分工负责，但他们都有另外的工作，不能全力从事于研究所的工作，近一年来朝闻同志又因病休养，所内工作更难进行。"

22　这方面情况前面已多次提到，例如：王逊的老师邓以蛰被张伯驹等发起的北平美术会推选为主席；王逊的中学美术老师王君异是北平国画界名宿王梦白、齐白石的得意门生，京华美专的创办者；王逊的姑姑与李苦禅、刘淑度等是同乡同学关系；王逊家与黄宾虹在北平的寓所是近邻，等等。

23　即全国美协召开的主题为"社会主义现实主义问题"的理论座谈会，详下文。

24　《介绍北京的国画展览》，《文艺报》1953年第15期；《文集》第二卷。

25　1953年第二次"文代会"期间，9月26日—10月10日，由中国美协主办的"全国国画展览"在北京北海公园举行。这次展览是新中国成立后首次举办的全国性国画展览，后被称为"第一届全国国画展览"。国画展筹备了半年时间，评选标准主要是"能反映我国现代人民生活的作品及在技法上具有创造性的作品"。全国国画展览会筹委会编：《全国国画展览会纪念画集·后记》，人民美术出版社，1954年7月。

26　全国美协第一届主席徐悲鸿，副主席江丰、叶浅予，常务委员尚有蔡若虹、王朝闻、刘开渠、吴作人、李桦、古元、倪贻德、力群、朱丹、野夫。

27　1953年，时任文化部文物局长的郑振铎在《故宫博物院改进计划的专题报告》中提出："故宫的性质应该是：文化、艺术、历史性的综合博物院，

而以艺术品的陈列为其中心。""可分为绘画馆、雕塑馆、建筑馆等三馆。这些，都是美术史的主题，必须重点地陈列出来。绘画馆正在积极筹备中，预计今年（1953年）国庆节之前可以开馆。"郑振铎：《故宫博物院改进计划的专题报告》，国家文物局编：《郑振铎文博文集》，文物出版社，1998年。故宫绘画馆于1953年11月建成开放，王逊参加了藏品鉴定、甄选和绘画馆设计、展品编目说明等工作。该馆馆藏来自1949年文化部在故宫举办"伟大的祖国古代艺术展览"征集的书画及此后持续从全国征集来的书画，"四年来辛勤搜集我国历代古典名画，精选了从隋唐到明清的杰作五百多件"。《北京故宫博物院绘画馆正式开放》，《文物参考资料》1953年第11期。

28　"创造新美术"是王逊提出的理论命题，详下文。

29　1964年9月27日，毛泽东致信陆定一，提出"古为今用，洋为中用"的文艺方针。中共中央文献研究室编：《毛泽东书信选集》，中央文献出版社，2003年。

30　这里指在当时条件下获得了法理性支撑。1949年清华创办艺术史学科的设想被搁置，到1956年文化部同意中央美院设立美术史系，王逊这段时期的工作是重要原因。

31　王琦：《艺海风云——王琦回忆录》，人民美术出版社，1998年。

32　胡蛮1953年6月17日日记："下午，到全国美协开会，王朝闻主持。力群、华君武、汪刃锋、胡蛮、蔡仪、王逊发言，主要谈现实主义和社会主义的现实主义的区别和联系。"胡蛮著、康乐编：《胡蛮记新中国美术活动》。

33　第二次"文代会"期间，全国美协改组为"中国美术家协会"，简称"中国美协"。

34　1953年9月29日，中国美协组织专题报告会，王逊讲民族遗产问题；蔡若虹讲创作题材问题；王朝闻讲形象刻画问题；叶浅予讲国画创作问题。胡蛮著、康乐编：《胡蛮记新中国美术活动》。

35　《文艺报》1953年第22号；《文物参考资料》1954年第1期；《新建设》1954年第1期；《新华月报》1954年第3期；《文集》第三卷。

36　更早提出这个问题是在"一二·九"运动中。1936年夏，彭真主持制定了《中共中央北方分局关于晋察冀边区目前施政纲领》，明确提出"要使马克思主义中国化"，在根据地"改造旧社会，建立一个新民主主义社会"。

37　转引自曹庆晖：《美术史系与美术史学——中央美术学院美术史论教研发生纪程》，《美术大观》2022年第12期。

38 抗日战争爆发后,毛泽东在对新文化运动的重新评估、对中国马克思主义实践的思考中,提出"民族形式"问题,强调包括戏曲在内的传统文化遗产对于建设新民主主义文化的重要作用。

39 《周扬在美术方面的反革命言论》,中央美术学院"文革",1967年。

40 "民族"概念的分析,见本书"学术酝酿期:早期经历和学术理想"。

41 在论及继承传统与"创造新美术"的关系时,王逊认为:"承继民族美术遗产是为了创造新的人民的美术。新文化和新美术必须由传统的文化和美术辩证地发展而来……尊重传统,然而不是否认发展,颂古非今,对于过去无批判地兼收并蓄,精华糟粕不分是保守主义、复古主义,也是错误的。因为我们是要引导大家向前看,而不是向后看。我们要承继古代美术中的现实主义精神和人民性,学习遗产中的进步的东西,即符合历史前进的方向的东西。"《中国美术史讲义》"初版序论",中央美术学院,1956年;《文集》第二卷。

42 引文同上。王逊认为"传统"有好有坏,他对"传统"的分析见本书"学术作用现实:工艺美术的研究与实践"。

43 延安《中国文化》1940年2月"创刊号"。

44 1957年5月14日,周恩来在北京中国画院成立大会上说:"记得几年前,我们在庆祝齐白石先生的生日宴会时,我就说过'国画'的说法有些不合适,好像形成'只此一家,别无分号'。好像别的画就不是国画。我是很爱好国画的,但我对'国画'这说法感到它有独霸思想,我是不赞成的。比如我们叫工业产品的国产,它区别于不是外国造的。而艺术就不是这样,他除了国画,还有西洋画、印度画。我特说明'国画'的叫法,仅代表它是中国画,而并非代表国家的国画。国画院也不能代表兄弟民族的画……有些同志说,画院的名字是否叫民族画、古典画……,我看都有缺点,因为我们不能限于古典的圈子里而不包括西洋画的长处,我提出'北京国画院'应该叫'北京中国画院',这是我的意见。"《周恩来总理在北京中国画院成立大会上的讲话》,《中国画画刊》2010年第6期。按,此处发表的文字颇有改动,现参照王志纯:《周恩来总理与新中国画院建制——重温〈周总理在"北京中国画院"成立大会上的讲话〉》(《中国文化报》2013年7月1日)补正。

45 陈志农回忆:"文化部每年拨专款给美术所,用于收集资料,有40000元,高于中央美术学院的教学经费。"按,这里尚未计入人员费用、办公费用等。郑工:《人间正道是沧桑——访美术研究所四位学术老人陈志农、王

树村、华夏、毕克官》，《美术观察》2004年第1期。

46　此外还有助理研究员、实习研究员、行政及勤杂人员等，此处略。详见曹庆晖：《美术史系与美术史学——中央美术学院美术史论教研发生纪程》。

47　华夏回忆："美术研究所资料室有很多宝贝，50年代收集的十多万册的书籍以及许多古字画，都没来得及上账，不知现在情况怎样？"郑工：《人间正道是沧桑——访美术研究所四位学术老人陈志农、王树村、华夏、毕克官》。

48　中国美术研究所资料室编印：《中国美术研究所图书目录》，油印本，1959年9月。

49　"祭如在——中国艺术研究院藏明清祖容像展"，中国工艺美术馆，2023年1月—3月。参见中国艺术研究院美术研究所撰写小组：《慎终追远——中国艺术研究院藏明清祖容像研究》，《美术观察》2022年第10期。

50　陈志农回忆。郑工：《人间正道是沧桑——访美术研究所四位学术老人陈志农、王树村、华夏、毕克官》。

51　中国艺术研究院美术研究所：《慎终追远——中国艺术研究院藏明清祖容像研究》，中国艺术研究院美术研究所编：《祭如在——中国艺术研究院藏明清祖容像展》，文化艺术出版社，2023年。

52　帕尔·米伯尔（Pál Miklós，1927—2002），国际著名汉学家、艺术史学家、文学史家。毕业于布达佩斯帕兹马尼·彼得大学、北京大学、中央美术学院，长期担任匈牙利工艺美术博物馆总馆长。代表著作有《敦煌千佛石窟寺》（Cave Temples of Thousand Buddhas at Dunhuang，1959）、《禅宗与艺术》（Zen Buddhism and the Art，1978）等。

53　米伯尔1952年冬从北京大学转入中央美院。教育部档案98-1952-C-125.0002：《匈牙利留学生转为研究生的答复意见》，1952年；王涵：《米伯尔：第一位来华的艺术留学生》，《中国教育报》2020年7月10日。

54　当时民族美术研究所有外校进修教师17人，其中学习中国美术史的7人。见《中央美院基本情况》，1956年12月。

55　迟轲（1925—2012），著名美术史家。1948年毕业于华北联大美术系，历任广州美术学院教授、终身教授，广东美学学会会长。在西方美术史、西方美术理论研究方面成就卓著。陈少丰（1923—1997），著名美术史家。广州美术学院终身教授。1981年整理编印王逊先生的《中国古代书画理论》，1985年与薄松年共同整理出版王逊著《中国美术史》。王绍尊（1914—

2005），著名画家。历任中央戏剧学院舞台美术系、山西艺术学院、山西大学艺术系教授。王崇人（1931—2009），著名书法家、美术史家。1953年毕业于西北艺术学院，历任西安美术学院教授、陕西省书法家协会名誉主席。陈麦（1925—　），舞美设计家。1949年国立艺术专科学校毕业，上海戏剧学院教授。李来源（1933—2020），著名美术史家。1956年毕业于四川美术学院，入中央美术学院攻读中国美术史研究生。四川美术学院教授。参见李公明、李伟铭：《陈少丰的治学和为人》，《美术》1993年第8期；侯晓春：《博古通今　笔酣墨饱——王崇人先生的艺术人生》，《美术观察》2008年第11期。

56　迟轲：《人和艺术——学习文艺理论和美术史的片断回忆》，《广州美术研究》1990年4月总第4期。

57　此图卷现藏中国国家博物馆。见薄松年：《王逊先生二三事》，《艺术》2009年第12期。

58　王逊1957年6月12日致"（陈）少丰、（王）绍尊、（薄）松年并转诸同志"信中提到于希宁、李泽厚等参加考察事。原信陈少丰旧藏，李清泉提供，现藏广东省档案馆。另据李泽厚回忆："去敦煌就是1957年，我在'反胡风'审查结论上签字后就走了。五月走的，八月才回来。离开北京，先去了太原，一个人爬了华山，才到西安和大家会合。……我到西安和他们会合，后经兰州，到敦煌。坐了很久的火车，先到敦煌县，从县里到莫高窟，记得是在沙漠中坐牛车，坐了一个晚上。那时交通很不方便。在敦煌我待了一个月，每个洞都看了好几遍。那时都是开放的，没有门，可以随时去看，不像现在。和敦煌研究所的人来往很少，就是自己看。（打开当年的记录）你看，这里都记了，每看一个洞，都做记录，主要记自己的感受。……我们那次去，是中央美院牵头，有薄松年先生等人。你们上海也有人去，是陈麦先生。武汉美院（按，指中南美专）也去了人，是陈绍（少）丰先生。"李泽厚：《我非狂者，狷者而已》，《中华读书报》2012年2月8日。

59　1957年6月12日王逊致"（陈）少丰、（王）绍尊、（薄）松年并转诸同志"。1993年10月22日陈少丰附记："王逊先生在我们赴敦煌途中给我们的信，时在1957年6月12日。到敦煌后又收到他一信，说是也想去，然其时风声已紧，走不开了。"

60　约瑟夫·海兹拉尔（Josef Hejzlar，1927—2013），国际著名汉学家、美术史学家。1951年起在北京大学学习语言、历史、文学，同时在中央美

术学院受教于王逊教授。长期致力于工艺美术设计、建筑设计和中国艺术研究。著有《中国山水画》《中国水墨画》《中国古代版画》《中国民间艺术》《越南艺术》等。1970年因《齐白石》一书获Odeon出版社最佳奖。

61　当时中央美院有实用美术、绘画、雕塑三系，建筑专业在清华建筑系。

62　李松：《记中央美院美术馆浮雕带》，《中国文化报》2008年10月16日。

63　中央美术学院呈送文化部关于撤销民族美术研究所的请示，1956年11月。

64　《对目前国画创作的几点意见——北京中国画研究会第二届展览会观后》，《美术》1954年第8期；《美术论集·中国画讨论专辑》，人民美术出版社，1986年；《二十世纪中国美术文选》，上海书画出版社，1999年；《文集》第二卷。

65　参见水天中：《中国画革新论争的回顾》，《中国现代绘画评论》，山西人民出版社，1990年；葛玉君：《20世纪50年代初期中国画论争解析》，《美术》2007年第12期；陈履生：《20世纪水墨画的时代流向（1950—1970）》，《中国美术馆》2009年第3期。

66　李松：《哲人·史家王逊》。

67　[匈]米伯尔：《我们在北京学习》，《人民画报》1954年第8期。

68　《人民画报》记者郑光华：《美术·音乐的交流》，《人民画报》1954年第8期。

69　即苏联国家科学出版局出版的第二版《苏联大百科全书》中第二十一卷《中国》第二十一节"造型艺术和建筑"部分。此版《苏联大百科全书》1950—1958出版，共51卷，除苏联国内众多专家参加编写外，还邀请了国外学者参加编写和审议。参见《苏联大百科全书》，《中国出版》1978年第3期。《中国》中译本1955年由人民出版社内部出版，据"译后记"："造型艺术和建筑"部分署名作者为格罗哈连娃，实际由王逊改写，王逊曾于1954年8月3日组织在京美术理论家讨论《造型艺术与建筑》一文的修改问题。参见胡蛮著、康乐编：《胡蛮记新中国美术活动》。

70　"出国工艺美展"于1954年7月25日在中央美院校内举行预展，中国美协在此期间召开了"出国美术工艺观摩会"座谈会。

71　"当时外贸部门在筹备赴东欧举办展览，辟有工艺美术部分，王逊同志便约我代他们设计布展，我们一起还去崇文门'鲁班馆'（当时修理出售中国古典家具的铺子和工场）挑选展品等，投入了不少力量。"吴良镛：《王逊

学术文集·序》。

72　美协"美术商店"成立于1954年，最初设在美院校内，负责筹集出国工艺美展，向特艺老艺人及相关厂（社）布置生产任务，收购、验收产品。1954年12月改称"美术服务部"，搬至王府井大街97号，即今王府井工美大厦前身。参见《中国美术家协会附设美术服务部已在北京开幕》，《美术》1954年第12期；崔紫阳：《王府井工美大厦推动文化和商业深度融合》，《首都建设报》2019年4月29日。

73　1954年7月11日—25日，"北京中国画研究会第二届展览会"在故宫承乾宫举办，展出作品280余件。

74　即《人民日报》1954年7月18日发表的《北京中国画研究会举行第二届展览会》和《国画界的新收获》，均未署名。

75　《美术》8月号文稿重点是"国画创作问题"。《"美术"月刊1954年第三季度各期文稿重点提要》，油印本，1954年。

76　1953年9月，周扬在第二次"文代会"上提出："语言是文艺作品的第一个因素，也是民族形式的第一个标识。"周扬：《新的人民的文艺》，《周扬文集》第一卷，人民文学出版社，1984年。在此背景下，国画界一些人将极力保国画传统笔墨和布局章法等同于民族形式。同年10月，梁思成在中国建筑学会成立大会上提出："一个民族的建筑同一个民族的语言文字同样地有一套全民族共同沿用、共同遵守的形式与规则。……在建筑方面，他们创造了一整套对于每一种材料、构件加工和交接的方法和法式，从而产生了他们特有的建筑形式。"这在建筑学界也引起了关于"民族形式"的讨论。梁思成：《建筑艺术中社会主义现实主义和民族遗产的学习与运用的问题》，《新建设》1957年2月；陈干、高汉：《〈建筑艺术中社会主义现实主义和民族遗产的学习与运用的问题〉的商榷》，《文艺报》1954年8月30日第16号。

77　引文中的标粗字体为口述者所加。

78　这个概括应也是受维特鲁威建筑三原则（坚固、实用、美观）的影响，最早见于王逊1952—1953年著《中国美术史简论提纲》，后在他的文章和各版《中国美术史》中又屡加强调。参见本书"学术作用现实：工艺美术的研究与实践"中对景泰蓝设计原则的注释。

79　1953年中央美院草拟的《中国绘画研究所的方针、任务、办法和组织机构计划草案》中，提出该所任务是"负责进行中国古代绘画遗产的整理和研究工作，并培养中国美术史、中国绘画理论的研究人才及教学人才"。

1954年1月文化部批复修改为:"在贯彻继承与发扬民族绘画传统的教学方针下建立该研究所,以有计划地培养中国美术史及画论画法的整理、研究与教学人才是必要的。"其中特别增加了"画法"研究的要求。

80　1955年7月,文化部组织召开了推行契斯恰科夫素描教学体系的全国素描教学座谈会,会议翻译印发的契斯恰可夫语录中,有不少类似或相近提法,如:"对象是存在的,我们的眼可以看见","艺术家无论从哪一个角度描写,都要同样能运用自如地表现形体"。《全国素描教学座谈会参考资料(二)》,中华人民共和国文化部印发,1955年7月。巴维尔·彼得罗维奇·契斯恰科夫(ПавелПетровичЧистяков,1832—1919),俄罗斯圣彼得堡美术学院(列宾美术学院前身)教授,主张艺术反映现实生活、反映社会变革,同情劳动者。他的素描教学论在意大利、法国美术教育规范的基础上,要求严格的比例、透视、光影的准确性,结合自己的教学实践和思考,形成了科学规律与艺术法则相结合的俄罗斯素描学科体系。契氏体系1952年从苏联传入中国并受到推崇。介绍者认为:苏联美术院校学生在素描上表现出了精确和真实的写生造型能力,不仅对造型、比例和运动的把握非常准确,而且在运用明暗与色调,以及细部描绘上同样是精细而深刻,使得被表现的物体具有充分的质感和空间感,表现出来的对象"真正成为真实的活生生的人"。之所以能够达到这样高的水平,是由于他们的素描教学内容和方法具有正确完整的体系。王式廓:《参观苏联美术学校有关素描教学问题的感想》,《美术》1954年第10期。

81　见本书"学术积累期:西南联大的从游生活"中对透视、素描的注释。

82　《在中国美术家协会第一届理事会第二次会议上的发言》,1955年5月14日,《中国美术家协会第一届理事会第二次会议集刊》,中国美术家协会,1955年6月;《文集》第二卷。

83　蔡若虹在1949年《关于国画改革问题》中就提出"多作人物写生",1953年在文联会议上又再次提出恢复"师造化"与"师古人"的优良传统,强调加强写生与临摹的实践锻炼,为反映现实的艺术创造奠定基础。华夏《推动与捍卫社会主义美术的发展——蔡若虹同志的学术成就》:"关于写生——'师造化'的问题,若虹同志在上述1949年的文中已经初步提出。他在1955年的报告里面将'师造化'与'师古人'同时提出而作了进一步的论述,这是他在1949年提出的对中国画改革的论述的继续与发展。"《美术观察》1999年第1期。

84　参见上节"民族美术研究所的学科奠基工作"中有关画家口述访谈的内容。

85　胡适：《新文学运动》，《胡适学术文集》，中华书局，1998年。

86　《在中国美术家协会第一届理事会第二次会议上的发言》。

87　参见《美术》1955年刊发的徐燕荪、西北艺专美术系理论教研组等讨论文章；1957年刊发的李可染等批判文章。

88　例如，在1993年4月举行的"近百年中国画理论研讨会"上，邵大箴在主旨发言中说："在美术史和美术理论上颇有造诣、学贯中西的王逊在文章中就说……（引文略）王逊的这段话用意很好，……可是在字里行间所透露出来的'西洋科学写实技术'高于'民族绘画的技法'的观点，却不能不说是一种误解或偏见。……（这种意见）忽视了深入研究本民族绘画体系的特点和长处，从而对本民族的绘画表现体系并非出自自觉地有所贬损。这是很值得我们加以总结的历史经验和教训。"邵大箴：《写实主义和二十世纪中国画》，炎黄艺术馆编：《近百年中国画研究》，人民美术出版社，1996年。

89　蔡若虹：《一年来的美术创作和美协工作——一九五四年十月五日在中国文联第二届全国委员会第二次会议上的报告》，《美术》1954年第11期。

90　该期发表了邱石冥的讨论文章并加"编者按"："继承和发扬古典绘画的优良传统以反映现实生活，是我们目前迫切需要进行研究的问题。本刊现在发表的邱石冥先生的文章，对于为了反映现实，适应新内容的需要，如何运用传统技法并如何发展传统技法的问题，联系本刊一九五四年八月号发表的王逊先生的《对目前国画创作的几点意见》一文发表了意见。对于这一问题，希望大家结合当前国画创作和国画创作中的问题，进行分析和研究。本刊欢迎讨论这一问题的文章和意见。"《美术》1955年第1期。

91　1951年，《文艺报》即开辟专栏讨论"关于高等学校文艺教学中的偏向问题"，以《离开毛主席的文艺思想是无法进行文艺教学的》为题批判过美学家吕荧，"当时，凡是这类'文艺批判'，总是和'运动'联系在一起的"。李希凡：《悼念吕荧先生》，吕荧：《吕荧文艺美学论集》，上海文艺出版社，1984年。

92　1951年，《文艺报》即开辟专栏讨论"关于高等学校文艺教学中的偏向问题"，以《离开毛主席的文艺思想是无法进行文艺教学的》为题批判过美学家吕荧，"当时，凡是这类'文艺批判'，总是和'运动'联系在一起的"。李希凡：《悼念吕荧先生》，吕荧：《吕荧文艺美学论集》，上海文艺出版社，

1984年。

93　发表署名讨论文章的有邱石冥、线天长、潘绍棠、徐燕荪、秦仲文、方既、蔡若虹、张仃、黄均等人，此外，1955年《美术》第7期还发表了南京师范学院美术系四年级全体同学的《我们对继承民族绘画优秀传统的意见》、西北艺专美术系理论教研组的《关于国画创作和接受遗产问题的讨论》；第8期发表了《对国画创作和接受遗产问题的意见》，其中包括张伯扬、矍音、洪毅然、归罔、行百、刘海峰、阎丽川、王伯敏、石息、胡佩衡、姚翁望等11人的文章摘录。

94　水天中：《中国画革新论争的回顾》，《中国现代绘画评论》，山西人民出版社，1990年。

95　《美术》1956年第6期发表杨仁恺的批判文章《论王逊对民族绘画问题的若干错误观点》。文章认为："王逊先生在两年来所发表的有关民族绘画问题的文章，……是从虚无主义观点出发的。他的这种虚无主义观点，在今天的美术界中，有他一定的代表性和普遍性。"

96　1954年10月16日，毛泽东致信中央政治局委员及文艺界领导周扬、丁玲等28人，提出"这个（反对在古典文学领域）毒害青年三十余年的（胡适派）资产阶级唯心论的斗争，也许可以开展起来了"。《关于红楼梦研究问题的信》，这封信当时未发表，原信见《毛主席〈关于红楼梦研究问题的信〉手迹》，《文史哲》1977年第2期。收入《建国以来毛泽东文稿》第4册，中央文献出版社，1990年。引文括号内为毛泽东修改时添加的文字。

97　毛泽东信中严厉批评文艺界领导（"大人物"）对和"俞平伯这一类资产阶级知识分子"的思想斗争"往往不注意，并往往加以拦阻，他们同资产阶级作家在唯心论方面讲统一战线，甘心作资产阶级的俘虏"。他还批评《文艺报》"对于'权威学者'的资产阶级思想表示委曲求全，对于生气勃勃的马克思主义者摆出老爷态度"。袁水拍：《质问〈文艺报〉编者》，《人民日报》1954年10月28日。此文是江青授意、袁水拍执笔的。

98　1954年10月—1955年2月，全国学术文化界唯一主题就是批判俞平伯的《红楼梦研究》——也就是"胡适派资产阶级知识分子"。中国文联主席团和中国作家协会主席团从1954年10月31日到12月8日，联合召开了8次扩大会议。文艺界主要领导，包括郭沫若、沈雁冰、周扬等都做了深刻检查。

99　中国文联、中国作协主席团1954年12月8日通过《关于文艺报的决

议》，其中"责成中国作家协会、中国戏剧家协会、中国音乐家协会、中国美术家协会和所属各地分会的机关刊物以及各省市文联所属机关刊物的编辑机构根据本决议的方针进行工作的检查并改进工作"。《文艺报》23—24号，1954年12月30日。《美术》整改情况，见《中国美术家协会召开座谈会检查〈美术〉编辑工作》，《美术》1955年第1期。

100　费孝通："像冯友兰、金岳霖等人都承认思想非变不行，而且认为是原罪论（Original sin），这个是历史给我们的，我们逃不出去，非得把它承担下来。他这个是很厉害的，一下把旧的文化打下去，打得很深，我们这批人是帮凶啊……"《朱学勤访谈费孝通》，《南方周末》2005年4月28日。

101　1955年8月号《美术》刊登了最后一组"来稿摘录"，该期"编后记"："关于国画创作和接受遗产问题的讨论，自7月号发表了周扬同志在中国美术家协会全国理事会第二次全体会议上的报告，其中对于这一问题作了重要的指示，使我们从原则上明确了关于如何正确对待国画的改革与发展的问题。因此，今后的讨论应该根据国画创作实践中的具体情况讨论如何在新的基础上来改革和发展国画创作，以反映现实生活而适应群众要求；同时并结合上述问题的讨论，研究如何继承和发扬古典绘画的优良传统（包括内容、形式和技法等方面）。"《美术》9月号又发表了王逊的《关于概括与具体描写——兼论中国绘画的现实主义传统》，意味着这场"讨论"已结束。

102　1956年初，毛泽东认为社会主义改造即将完成，政治形势已发生根本改变，提出资产阶级作为一个阶级已不复存在。3月，中央召开统战会议，"这次会议中，反映出统战部门的保守主义和关门倾向是相当严重的"，提出团结、教育和改造资产阶级知识分子、民主人士和高级知识分子，"首先应当……分配给他们以适当的工作"。中共中央：《1956年到1962年统一战线工作的方针》，1956年3月。

103　文化部、美协于4月17日、4月25日、5月8日、5月15日、5月16日、5月17日、6月9日、6月13日、6月14日、7月3日、7月6日、7月7日、7月9日连续召开批判会，其间4月30日、5月11日因周扬有事停开。

104　1956年4月17日晚，在文化部会议室召开了第一次"美术思想批判"会议。文化部几位部长、美协各位主席、在京美术单位党员领导干部出席了会议。会前印发了一袋"批判材料"，里面装有王逊、艾青"轻视国画"的两篇文章。

105　《文艺报》1956年第11期以"发展国画艺术"为题发表了于非闇的

《从艾青同志的"谈中国画"说起》、俞剑华的《读艾青同志"谈中国画"》，《文艺报》并加发"编者按"。此后又陆续发表了张伯驹的《谈文人画》、秦仲文的《读艾青"谈中国画"和看中国画展后》、刘桐良的《国画杂谈》、宋仪的《发扬传统不能因噎废食——俞剑华同志〈读艾青同志'谈中国画'〉一文读后》、邱石冥的《关于国画问题》等讨论文章。

106　江丰说："延安整风时，周扬搞我；现在还在搞，我不怕。这是政治陷害。我要斗争到底。"《江丰破坏党对国画的政策，到处纵火，几条线分头进攻，自封为王，一贯抗拒领导》，《人民日报》1957年8月3日。

107　1957年五六月间，仅美协组织的北京国画家座谈会就有7次之多。

108　整风期间，美协方面组织的文章主要发表在《人民日报》《文艺报》《北京日报》，中央美院方面则以《光明日报》《文汇报》《美术研究》对垒。《美术》双方面组织的文章都有。

109　周扬回忆："当时延安有两派。一派是以'鲁艺'为代表，包括何其芳，当然是以我为首。一派是以'文抗'为代表，以丁玲为首。这两派本来在上海就有点闹宗派主义。"周扬：《与赵浩生笑谈历史功过》，王海平、张军锋主编：《回想延安·1942》，江苏文艺出版社，2002年。

110　1957年4月中央美院校庆大会上，江丰提出建立"革命学派"："我们要坚持革命的艺术学派，要斗争到底！"据袁运甫反右大会发言。转引自关山月：《批判江丰在中国画教学工作中的反党言行》，《美术》1957年第10期。

111　王逊本人认为："关于国画创作问题的讨论，其问题酝酿已久了，开始于1953年。"《在中国美术家协会第一届理事会第二次会议上的发言》。按，这可能是指他接手国画工作的时间，包括参加民族美术研究所筹建和第一届全国国画展筹备等。由此也可以看出，他对此前因"改造国画"引发的问题矛盾并不知情。

112　[美]茱莉亚·安德鲁斯（Julia Andrews）：《中华人民共和国的画家与政治，1949—1979》(*Painters and Politics in the People's Republic of China, 1949-1979*), Berkeley: University of California Press in Association with the Center for Chinese Studies, University of Michigan, 1994。

113　1956年1月14日—20日，中共中央在中南海怀仁堂召开知识分子问题会议。周恩来代表中央在会上作《关于知识分子问题的报告》，指出："我国的知识界的面貌在过去六年来已经发生了根本的变化"；"他们中间的绝大

四 学科体系创建：新中国的美术史学科 255

部分已经成为国家工作人员，已经为社会主义服务，已经成为工人阶级的一部分"。2月24日，中共中央发出《关于知识分子问题的指示》。

114　吴冠中：《我负丹青——吴冠中自传》，人民文学出版社，2004年。

115　1956年3月20日，文化部代部长钱俊瑞主持召开"关于艺术科学研究工作的长远计划和成立艺术科学研究机构问题"座谈会。

116　1956年3月28日至5月15日，江丰指定王逊、王琦、薄松年、刘守强在北京西苑大旅社参加制订《艺术科学研究工作美术部分十二年远景规划草案（初稿）》，国务院科学规划委员会文件，哲学社会科学长远规划办公室印，1956年4月。

117　《欧阳予倩近况一二》，《文艺报》第1号，1957年4月14日。

118　"江丰指定王逊和我还有薄松年、刘守强等一同进行12年的美术科学规划，地点在西苑大旅社，我们都集中地住到那里，避免干扰，专门从事这项工作。和我们同住一个旅社的还有音乐界的李元庆、董兼济，舞蹈界的王克芬、董锡玖，戏剧界的沙新、周贻白、杜颖韬等人。大家集合起来成立了12年艺术科学规划工作小组。各个学科分头进行工作，有些共同性问题在一起开会讨论。"王琦：《艺海风云——王琦回忆录》。

119　参见王克芬：《欧阳予倩与中国当代舞蹈——忆恩师欧阳予倩的谆谆教诲》，《北京舞蹈学院学报》2005年第4期；薄松年：《王逊先生二三事》。

120　李大江：《谁说美术理论工作没成绩》，《美术》1957年第8期。

121　"按照可能和需要，把世界科学的最先进的成就，尽可能迅速地介绍到我国的科学部门、国防部门、生产部门和教育部门中来，把我国科学界所最短缺而又是国家建设所最急需的门类尽可能迅速地补足起来，使12年后，我国这些门类的科学和技术水平，可以接近苏联和其他世界大国。"周恩来：《关于知识分子问题的报告》，1956年。

122　王琦：《参加"十二年美术科学规划"草案情况》，1968年12月21日，手稿，现藏中央美术学院。按，草案初稿应曾打印成册，至今未见。又，1958年3月文化部编印的《艺术科学研究座谈会文件汇编》也收录了规划部分内容，详见本书"灵魂的归所：一部经典的中国美术史"。

123　王琦：《艺海风云——王琦回忆录》。

124　王琦：《参加"十二年美术科学规划"草案情况》。

125　江丰后未参加这次座谈会。

126　艾哈迈德·费克里（Ahmed Fakhry），埃及历史学家，开罗大学埃及

古代史和东方史教授，曾任埃及古迹总视察员、开罗博物馆主任等，他是根据中埃文化合作协定到访新中国的第一位阿拉伯国家学者。参见《外国历史、考古学者在北京的学术活动》，《人民日报》1956年7月3日；盖双：《由〈埃及古代史〉想到夏鼐》，《阿拉伯世界》2001年第1期。

127　《夏鼐日记》1956年5月17日记："晚间赴翦伯赞教授家，以其宴请费克里教授，邀余作陪，在座者有周一良、齐思和、杨人楩、邵循正、宿白、王逊等诸位，十时许始散。"《夏鼐日记》，华东师范大学出版社，2011年。

128　参见1917年《新青年》先后发表的胡适《文学改良刍议》、陈独秀《文学革命论》等。王逊1955年5月在中国美协理事会上发言说："谈到传统，就是几千年来的，似乎忘记了五四以来的传统。"《在中国美术家协会第一届理事会第二次会议上的发言》。

129　1956年4月28日，毛泽东在中央政治局扩大会议上说，艺术问题上的"百花齐放"，学术问题上的"百家争鸣"，应该成为我国发展科学、繁荣文学艺术的方针。5月2日，毛泽东在第7次最高国务会议上提出"百花齐放、百家争鸣"的方针。5月26日，王逊出席在中南海怀仁堂举行的规划报告会，中宣部部长陆定一在会上作《百花齐放、百家争鸣》报告，向科学和文化艺术工作者系统阐明了"双百"方针，指出中央主张的"百花齐放、百家争鸣"，是提倡在文学艺术和科学研究工作中有独立思考和辩论自由，有创作和批评的自由，有发表自己意见、坚持自己意见和保留自己意见的自由；是提倡建立在科学基础上的学术论争。

130　反右时江丰承认，是王逊给他提供了理论依据。《为抗拒党的政策制造群众基础和理论根据——李宗津、王逊是江丰反党集团的"军师"》。

131　［宋］秦观：《江城子·三之三》。

132　"双百"方针提出后，江丰在中央美院表示："百花齐放在社会上可行，在我们学校内不行。我们校内只容许开一种花，就是社会主义现实主义。"《藏在党内竟想煽起反党火焰，美术界找着了"纵火头目"——江丰》，《人民日报》1957年7月29日；《新华半月刊》1957年第17号。文中说这句话是美院冯湘一揭露的，实际1957年5月25日《人民日报》文章中已有类似说法："江丰认为搞国画那是北京中国画院的事情，与学院无干。还说，他不反对百花齐放，可是百花不能在学院中放，学院中只能有一花。"王孔诚：《北京一些国画家和教师认为：中央美术学院领导人排斥国画》。

133　沈从文：《关于北平特种手工艺展览会的一点意见》。

134　中央美院整风领导小组组长、文化部副部长夏衍在美术界反右斗争总结大会上批判王逊说:"把不可能的事当作可能,朝思暮想资产阶级复辟,或者希望在社会主义社会里面留一点资本主义的自由市场,这只能说是主观的变天思想,也可以说这是20世纪的唐·吉诃德。时代前进了,自己落后了,可是自己并不自觉到已经落后,反而自封为'英雄',拿着中世纪的武器,骑着瘦马,悲壮地和新时代、新社会作战,这不是悲壮,这不过是滑稽而已。"夏衍:《我们与江丰的分歧在哪里》,《美术》1957年第10期。

135　"一次高居翰问我,世界上的美术史系普遍设在综合大学,为什么你们中国偏偏设在美术学院?中国的学者为什么不能离开画家而独立呢?对此,我专门访问了金维诺先生和其他老教师。他们说,当时有两种考虑,一种以江丰为代表,主张设在美院;另一种以北大的翦伯赞为代表,主张设在北大。最终报给上级,还是设在美院了。"薛永年:《美术史与美术史学科的发展》,中央美术学院美术史学科创立六十周年国际学术研讨会暨第十一届全国高等院校美术史学年会开幕式上的发言;《关于中国美术史学的一点思考》,《文艺报》2017年12月15日。

136　邵大箴回忆:"中央美院江丰院长1956年组建美术史系的决定,便是听取了留苏同学的意见,吸取苏联的经验做出的。我们把列宾美院美术史论系的课程设置和各门课程的教学大纲译成中文,寄回国内,供江丰、王逊先生等参考。"邵大箴:《难忘的岁月,珍贵的记忆——我们在苏联的学习和生活》,2013年4月"20世纪中国美术之旅——留学到苏联大型美术作品展"前言。

137　中央美院致文化部请示,1956年7月25日,原件藏中央美术学院。

138　中国美术史系筹备委员会上报文化部:《美术史系成立的汇报》,1956年10月8日,原件藏中央美术学院。

139　参见薄松年:《我给王逊做助教》,中央美术学院校友会网,2019年4月3日。

140　曹庆晖:《美术史系与美术史学——中央美术学院美术史论教研发生纪程》。

141　《中央美院基本情况》,1956年12月。

142　《中央美院筹建美术史系》,《美术研究》1957年第2期。

143　中国美术史系筹备委员会上报文化部:《美术史系成立的汇报》。

144　《中央美院筹建美术史系》。

145　邵大箴:《难忘的岁月,珍贵的记忆——我们在苏联的学习和生活》。

146　1960年代中央美院美术史系开设的课程有:在延安文艺座谈会上的讲话;艺术概论;马克思主义美学;中国书画理论;中国现代美学史;中国美术史;东方美术史;俄罗斯苏联美术史;中国通史;世界通史;西方哲学史;中国哲学史;西方美学史;绘画;专业创作练习。在专门化及选修课中,设置了:考古学;博物馆学;书画鉴定;中国书画;古文字学;史籍概论;外国画论;中、外建筑史;中、外美术专题;马列文论选讲;中国历代文论选读;中、外文学史;中、外艺术通史讲座等。薛永年:《在第一个美术史系学习》,《美术研究》1985年第1期。

147　张珩、徐邦达10次课的讲课内容,后由薛永年等辑为张珩《怎样鉴定书画》《徐邦达先生讲书画鉴定》出版发表。

148　薛永年:《徐邦达与书画鉴定学》,《故宫博物院院刊》2010年第6期。

149　杨冬、林木:《建国60年中国美术史论教育的格局与脉络》,中国美术家协会理论委员会、中国美术馆编:《成就与开拓——新中国美术60年学术研讨会文集》,文化艺术出版社,2009年。

150　马鸿增:《俞剑华的历史地位》,《艺苑》(美术版)1995年第4期。

151　见《中央美院筹建美术史系》。1954年9月,中央美院任命许幸之为美术史研究室主任,该室具体工作是推进苏俄美术史和西洋美术史课程建设。曹庆晖:《美术史系与美术史学——中央美术学院美术史论教研发生纪程》。

152　1957年6月12日,王逊在写给赴敦煌考察的美术史教师信中提到:"最近准备结束筹委会。"并称自己将在6月下旬前往敦煌与考察教师会合,故筹委会结束、美术史系正式成立时间当在1957年6月。原信陈少丰旧藏,李清泉提供,现藏广东省档案馆。

153　李松:《恰同学少年——记1957年的中央美术学院美术史系》,《中国美术报》2019年9月19日。

154　1957年6月12日王逊致赴敦煌考察的美术史教师,陈少丰旧藏,现藏广东省档案馆。

155　当时参加美学讨论或对讨论予以报道的包括《文艺报》《人民日报》《光明日报》《新建设》《解放日报》《中国青年报》《哲学研究》等报刊。

156　韩水法主编:《北京大学哲学学科史》,商务印书馆,2014年。

157　据敏泽回忆:"周扬认为,朱光潜先生的美学思想在新中国成立前的

旧中国消极影响很大，应该清除，并与朱先生商讨，是否可由他写一篇关于这一问题的自我批评，并展开讨论。"李世涛、戴阿宝：《中国当代美学口述史》，中国社会科学出版社，2014 年。

158　1956 年，《文艺报》举行"朱光潜美学思想研讨会"，"商定由《文艺报》新任编委黄药眠与老资格的唯物主义美学家蔡仪分头撰写批判朱光潜的文章，本准备用行政的方法进行批判"，但因"双百"方针的提出，"原先设计好的对朱光潜唯心论美学的一边倒批判演变成配合'双百'方针、表面上比较民主平等的学术争鸣"。祁志祥：《中国现当代美学史》，商务印书馆，2018 年。

159　朱光潜曾自述当时心态："'百家争鸣'的号召出来了，我就松了一大口气……我们喜形于色，倒不是庆幸唯心主义从此可以抬头，而是庆幸我们的唯心主义的包袱从此可以用最合理最有效的方式放下。"朱光潜：《从切身的经验谈百家争鸣》，《文艺报》1957 年 4 月 14 日第 1 号。

160　《文艺报》编辑部：《〈文艺报〉成立美学小组并开展活动》，《文艺报》1956 年 12 月 15 日第 23 号。另据敏泽回忆，陈涌、张光年未出席过讨论会。侯敏泽、李世涛：《关于美学讨论和美学研究二三事》，《河北学刊》2010 年 7 月第 30 卷第 4 期。

161　《座谈会纪要》，《文艺报》1957 年 5 月 12 日第 6 号。

162　张光年回忆："1953 年初，毛主席批评他（周扬）很厉害。把他叫到中南海，回来后情绪恶劣。我问他，他多的没说，只是感慨地对我说：'批评我政治上不开展。'""主要觉得他在政治思想斗争中下不了手，所谓'政治上不开展'，我想也指的是这个。"张光年：《回忆周扬》，王蒙、袁鹰主编：《忆周扬》，内蒙古人民出版社，1998 年。

163　侯敏泽、李世涛：《关于美学讨论和美学研究二三事》，《河北学刊》2010 年 7 月第 30 卷第 4 期。

164　李圣传：《1957 年"反右"运动与"美学大讨论"正义——以六卷本〈美学问题讨论集〉为研讨平台》，《励耘学刊》2016 年第 1 期。

165　1950 年代的"国画论争"中，王逊只在 1955 年 5 月中国美协召开的"国画创作问题"讨论会上谈过他的意见，见《在中国美术家协会第一届理事会第二次会议上的发言》。

166　薄松年：《王逊先生二三事》。按，薄松年 1955 年毕业于中央美院绘画系，毕业后任王逊助教。参见薄松年：《我给王逊做助教》。

167 《鲁迅和美术遗产的研究》，《美术》1956年第10期；《文集》第三卷。

168 《全国美协秘书长会议请周扬同志讲话的记录》，1956年；《美术界两条路线斗争大事记（1949—1966）》，中央美院革委会筹备小组等编：《美术风雷》第三期，1967年。

169 蒋兆和：《江丰对中国画虚无主义的观点》，《美术》1957年第9期。

170 江丰在《美术研究》第一次编委会上说："我们一定要把这个刊物好好办下去！《美术》不行，那是个统战的刊物，照顾这照顾那，办不好的。"王琦：《江丰集团如何利用〈美术研究〉进行反党》，《美术》1957年第10期。

171 金冶（1913—2006），美术理论家、美术教育家，创办《美术研究》《新美术》《美术译丛》。1949年随江丰一起接管杭州艺专，时任华东分院美术理论研究室主任。

172 邵大箴：《〈美术研究〉百期感言》，《美术研究》2000年第4期；水天中：《回顾与祝愿：〈美术研究〉任重道远》，《美术研究》2000年第4期。

173 1956年11月23日，中国民主同盟中央美院支部在学院外宾接待室举办印象主义艺术文艺沙龙晚会，中央美院民盟主委王逊主持，提出对于法国19世纪印象主义绘画应如何评价的问题。之后由西洋美术史教研室负责组织这一问题的学术讨论会，到翌年1月23日，共举行了4次讨论会，翌年《美术研究》全面报道了讨论的各种不同观点。

174 邵大箴："王逊先生的意见当然有合理因素，只是当时我们大家尊敬的江丰先生缺乏对中国文人画传统的全面认识，处理中国画问题的思想和做法偏激，作为江丰院长学术顾问的王逊教授在这期间发表批评中国画的言论，受到了牵连。这是一段令人痛心的历史。"于润生：《俄罗斯美术三人谈——对话邵大箴、奚静之》，《美术观察》2017年第6期。

175 1957年中央提出党内整风期间，5月22日—24日，中央美术学院举行整风座谈会，邀请文化部、中宣部和全国美协领导参加。部分美术家会上对文化部和部分美协领导提出批评。经参加座谈的文化部副部长刘芝明提议，座谈会翌日改在文化部继续举行，中央美院师生约200人抬作品前往文化部，为所谓"江丰消灭国画"辩解。这次会议事后被诬为美术界"疯狂向党进攻"的"五月反党会议"。

176 这段文字是经毛泽东修改的。周扬：《文艺界的一场大辩论》，《人民日报》1958年2月28日；《毛泽东建国以来文稿》第10册，中央文献出版社，1987年。

五 灵魂的居所：一部经典的中国美术史

一个伟大的人格给旁人以更大的欣愉和满足，那是他的小屋子的格外丰丽、炫目的缘故。从那里人们汲取自己的装饰，回去描在自己的墙壁上。因为，他相信，他自己的小屋子也有一日是会灿烂的，成为他的众多的邻居之间最美丽的一个。

人们不可把自己灵魂的居所只当作私自的占有品，人们要把它当作一个世间的奇瑰的创造。上帝造成宇宙，人们也造着宇宙，为他的灵魂之所居。

（《灵魂的居所》，1936年）

王逊的中国美术通史写作，凝聚着他毕生的研究心血，影响了无数后学，是公认的中国美术史经典力作，其意义正如"百年诞辰纪念本"出版说明中所说："在建立新的中国美术史学体系中具有开创意义，在现代中国美术史学发展中也具有里程碑地位。""此书虽是60年前的旧作，但其学术含量和立论科学，以及见解之独到，仍具有很高的价值。其体例之完备，治学之严谨，从中可见老一辈专家学者之风范。"

50版《中国美术史》

从目前掌握的材料看,王逊写作中国美术通史教材,至少从1950年就开始了。最初是单篇讲义的形式,到1953年形成一个纲要,定名为《中国美术史简论提纲》。此后又不断修订,到1956年,这部教材由故宫博物院和中央美院各印行了1000册。1985年经他的两位学生整理,以《中国美术史》为名由上海人民美术出版社出版;另外,从1960年起,王逊又重新撰写了一部中国美术通史教材,这部教材的大部分内容,经我搜集整理,编成《中国美术史稿》一书,2022年由上海书画出版社出版。因此,王逊的美术史有两个不同的版本系统:一个是1950年代版,一个是1960年代版(以下分别简称"50版""60版"),整个写作时间从1950年中央美院成立时起,到1965年美院开始"四清"运动为止。

50版《中国美术史》现在见到的主要有4种。前面说的1953年《中国美术史简论提纲》是最早的一种。

1950年王逊到中央美院兼任美术史课,在此之前,艺专时期的中国美术史课是校长徐悲鸿亲自讲授的。王逊那时还在清华、北大讲中国美术史[1],据美院学生回忆,他每堂课都给学生印发讲义。[2]上海图书馆藏有一封徐悲鸿1950年写给陈从周的信,信中也提到这事:"敝院中国美术史现聘清华大学王逊先生讲授,大约是用讲义,俟一查。"[3]徐悲鸿说王逊上课可能有讲义,但不是很确

1953年《中国美术史简论提纲》油印本

1950年代初致常任侠

定。王逊是1950年9月新学年开学后到美院授课，徐悲鸿的信写于10月21日，这时徐悲鸿大概还没去听过王逊的课，具体情况不是很了解，但对王逊上课印发讲义的事或有所耳闻。总之，从1950年开始，应该是已经有了讲义之类的教材。

1952年王逊调到美院后，院里确定中国美术史教材编写组的成员有常任侠、王逊、郭味蕖、刘凌沧[4]，他随即开始了教材编写。常任侠日记中也有关于这事的记载：1952年11月11日，王逊到美院工作不久，就和他商议编写中国美术史教材的事。[5]那时是常任侠在负责这项工作。

此前，在1950年美院成立之初，就设了一个"研究部"[6]，研究部主任由院长徐悲鸿兼任，副主任是吴作人、王式廓、蔡仪。蔡仪是研究部理论研究室主任，其下设美术史、创作方法、艺术理论三组，蔡仪兼艺术理论组组长，王朝闻是创作方法组组长，李桦是美术史组组长，这个理论研究室的主要任务就是编写教材。[7]后来又成立了由许幸之主持的"美术史研究室"，主要做西方美术史

50年代初讲义手绘插图

和苏联教材的编译。中国美术史教材则一直没有进展，所以1952年6月美院制订的改革方案中，将中国美术史教材列为重点工作，还特别提出，要"吸收校外能编写教材的人才，以充实教材编写室的工作"——这指的应该就是王逊，他当时还在清华大学。

到1953年，各地艺术院校急需中国美术史教材，文化部就委托王逊在北京主持召开了"中国美术史教材编写研讨会"，这也是1949年后第一次全国性的美术史专业会议。[8]这次会议会期长达半年，从1953年8月一直持续到第二年3月。参加会议的是当时国内几位重要的美术史家，像刚被总理从香港请回来的叶恭绰——他那时是中央文史馆副馆长，不久担任了北京中国画院的首任院长。[9]还有南方的老一辈美术史学者史岩、俞剑华，青年才俊王伯敏[10]，以及中央美院的常任侠、郭味蕖、金维诺。这次会上，王逊就拿出了《中国美术史简论提纲》（以下简称"提纲"）。这本油印"提纲"约5万字，还不是完整的教材，是一个发凡起例的工作，提供给与会者讨论[11]，主要为明确编写原则、历史分期、教材体例等[12]，日后各地编写中国美术史教材，要按这个来做。当时大家看了王逊这个"提纲"，都感觉"很新鲜"。[13]为什么会有这种感觉呢？因为参会的美术史家，有的民国时就编著过美术史[14]，但他们对美术史的认识大多还来自传统画学体系，或经由日本的转介，与现代意义的美术史学有很大不同——或者说，此前还没有人这么写过美术史。这次会议也是新旧观念的一次碰撞，是在中国建立现代形态的美术史学科的一次启动会、培训会。

当时文化部要求："要以马克思主义的观点来研究历史，对历史的分期，必须正视生产力的发展。生产力的发展是社会基础的标志，中国历史的分期，要在商、西周、春秋、战国为奴隶制社会，秦汉以下及至清为封建制社会的前提下，才能考虑历代朝廷兴亡的变迁。"[15]按照这一要求，"提纲"内容分"原始时代的美

术""奴隶社会末期封建初期的美术""封建专制巩固期的秦汉美术""封建国家分裂民族混战的魏晋南北朝的美术""封建社会鼎盛期隋唐时代的灿烂美术""五代两宋的美术""元明清的美术"七章，各章以建筑、工艺、雕塑、绘画四部分划分章节，前有"概况"，后有"小结""复习题"。这些编写体例，除历史分期不断调整外[16]，其余在此后各版王逊美术史教材中均得以延续，也成为1949年后各地院校编写《中国美术史》教材的基本范式，影响至今。[17]

这次会议举办期间，也正是民族美术研究所筹备时期。1954年1月，文化部批复研究所工作计划时，要求在1954年之内完成"中国美术史教程"的编写，以优先发给有关院校暂行试用。[18]

会议结束后，王逊在1954年一年中完成了教材初稿，这就是50版第二种教材《中国美术史提纲草稿》（以下简称"草稿"）。从书名看，王逊认为它还只是一个不够完善的"草稿"，是在"提纲"基础上写成的初稿。

我收集到的"草稿"版本是用蓝色油墨油印的打字本，毛订一册，字数约18万字。书前有"序论"，分为三节：一、我们为什么要学习美术史；二、艺术产生于劳动；三、中国原始社会的艺术。内容有五章：第一章 殷周时代的美术；第二章 秦代和汉代的美术；第三章 六朝的美术；第四章 唐代的美术（附五代）；第五章 宋代的美术（附元代的绘画）。书末有"附录"两篇《明清的文人画》《版画艺术的发展》，及教学计划、复习提纲等。

1954年4月，文化部派人到中央美院了解教学情况，这时"教材的编写工作，中国美术史提纲已编了五章，预计今年底可完成全编"。[19]这里提到的已编出五章，与我收藏的版本吻合。从此本附录的教学计划、复习提纲等看，应是1953—1954学年度第二学期中随教学印发的，另据后来印出的《中国美术史讲义》

1954年《中国美术史稿》讲义合订本

（1956年）看，全编共有六章，第五章"宋元时期的美术"外，只差最后一章"明清时期的美术"。

相比"提纲"，"草稿"章节有所调整，内容则大为充实了。各章之后还附有参考书目、图片目录——当时叫"图谱"，插图有照片，也有手绘的。此本宋代部分最为详尽，宋以前部分，由于建国初期考古材料还很不充分，内容尚较疏略。我在整理《中国美术史稿》时，因宋代部分佚缺，补上的内容就出自这个版本。之所以这样编，是因为我觉得这个版本有特别的价值：一是它内容比较完整，再就是它几乎没有受到此后政治风浪的影响，最大程度体现了著者原意。

有意思的是，有人还在这册书稿封面上，用毛笔题写了红色字体的"中国美术史讲稿"。一般来说，只有编印者才会在书稿上使用红字。因此，我收藏的这本很可能是50版第三种版本——故宫博物院编印的《中国美术史讲稿》使用过的底本。

到1956年，各方面对中国美术史教材的需求更强烈了。这时不仅艺术院校，还有文博系统也都迫切需要中国美术史教材，所以故宫博物院就在这年4月抢先刻印出一部《中国美术史讲稿》，这是50版第三种版本。此版封面上有"内部参考文件""一九五六

年四月"等字样,未署著者,仅在书后注有"中央美术学院王逊先生讲"。这一版据说当时印了1000册[20],供文博系统内部流通。

此前,故宫博物院的工作人员就在陈列部主任唐兰带领下,到中央美院旁听王逊的美术史课。[21]中央美院黄小峰教授藏有一册故宫工作人员当年的笔记本,记有1955年10月—1956年2月间9次听王逊课的笔记。这本《中国美术史讲稿》的编印,可能是故宫单方面的举动,并非王逊本人之意。实际上,故宫"讲稿"印出前,人民美术出版社已将此书列入出版计划,但王逊一直未同意付印。大约在1956年夏秋,他提示各地进修教师说,这本教材在观点、问题、材料、文字等几个方面都还有待完善。[22]1980年江丰为王逊《中国美术史》作序时,也说到当时情况:"作者本人虚怀若谷,他认为这只是初稿,很不成熟,有待集思广益。"[23]

这时中央美院正在筹建美术史系,加之各地院校对教材的需求也日益迫切,在这种情况下,中央美院就将这本教材先内部铅印了1000册,书名暂定为《中国美术史讲义》(以下简称"讲义"),书上加盖了"内部发行,请勿翻印"的戳记,这就是50版第四种版本。

1955年故宫工作人员所记的听课笔记,黄小峰藏

1956年4月故宫油印本《中国美术史讲稿》

1956年夏中央美术学院铅印本《中国美术史讲义》

　　薄松年先生当时是王逊的助教，他回忆说，这本"讲义"是他拿到印刷厂付印的，时间是1956年暑假中。薄先生说，书印出后，王逊罕见地向他发了脾气。为什么呢？因为薄先生未经他同意，在封面加上了他的署名。王逊认为这是学校的工作，不应署他个人的名字。薄先生说："幸好我给加上了，不然连这本也没有了。"[24]

　　这本"讲义"共计31万字，在"序论"中分论二题：一、我（们）为什么要学美术；二、艺术产生于劳动。正文部分分六章：（一）从原始社会到战国时期的美术；（二）秦、汉、三国时期的美术；（三）两晋南北朝时期的美术；（四）隋、唐、五代时期的美术；（五）宋元时期的美术；（六）明清时期的美术。各章分述绘画、工艺、雕塑、建筑四门类，前有"概况"，后有"小结"。

　　"讲义"显然是在"草稿"基础上不断修订充实而成的。书中可见随时补入的重要考古发现和新的研究成果，例如1954年山西襄汾发现的"丁村人"文化遗迹、杭州老和山宋墓发现的漆器等，此版已补入书中。不过这本"讲义"没有全部完成，尚缺明清"建筑""工艺"两节。1955—1956年，王逊被卷入"国画论争"，

中国美协持续组织对他的批判,这可能是教材编写被叫停的原因。到1956年春,又让他主持制订美术学科规划、筹建美术史系、指导各地进修教师和留学生等,这些繁重的工作也影响了"讲义"的完成。

1957年王逊在反右中罹祸,从此著作失去出版的权利,直到1969年他去世,此书一直未能正式出版。但从"讲义"面世以来,不断被各地美术院校和文博机构传抄、翻印[25],作为教材使用,在美术界、文博界产生了广泛深远的影响。

"文革"结束后,王逊冤案得到平反,江丰提出组织专人整理出版王逊遗著,他找到薄松年负责这项工作。薄松年、陈少丰两位先生在"讲义"基础上,补写了著者生前未完成的明清"建筑""工艺"两节,整理出一部较为完备的《中国美术史》,1985年由上海人民美术出版社出版。

由于责任编辑失误,1985年版插图编排混乱。在薄松年先生力争下,出版社于1989年又重新出版了此书。[26]1989年版《中国美术史》是社会上流传最广的一个版本,先后印过5次,总印数达5万册,并被许多高校列入专业教材和考研书目,也是美术史学者案头必备的参考书。从1980年代至今,这部经典的美术史著作又影响了几代学人,1980年代就读于中央美院的中国美协主席范迪安说:"由薄松年、陈少丰先生整理出版的王逊先生著作《中国美术史》,极大地开阔了我们的美术史视野,是将我等学子带入美术史堂奥的导引之书,是让我们建立美术史理想的启蒙之书。"[27]

2015年,为纪念王逊百年诞辰,人民美术出版社特请已年逾八旬的薄松年先生对这本《中国美术史》重加校订,薄先生不顾年高,投入大量精力认真校注了全书,并为各章撰写了赅简的导读文字,于2018年出版了"纪念王逊先生百年诞辰导读校注本"《中国美术史》。此书出版的第二年,薄松年先生就离世了[28],他

为整理出版王逊遗著倾注了毕生心血。书出版后,获中国出版集团出版奖等多项荣誉。²⁹

60版《中国美术史稿》

1957年王逊被打成"右派"后,下放到美院图书馆做编目工作。³⁰1958年3月,中央美院美术史系停办³¹,这时美术界还在"清算王逊反动的美术理论"³²,文化部召开了一个300人规模的"艺术科学研究座谈会"³³,要求艺术研究界也要"放卫星""大跃进"。中央美院代表在会上拿出一个教材编写计划,提出年内完成《中国古代美术简史》教材编写³⁴,后来也没了下文。当时参加会议的包括全国艺术研究专家,一位老美术史家在会上就提出,编写《中国美术史》须集中全国力量,否则一个人100年也编不出来——

> 中国美术史的范围包括极广,大概说来有建筑、雕塑、绘画、工艺美术以及文艺思想、美术理论,此外还要包涵书法、金石、文学、诗词以及考古、民俗等学术。为了彻底明了中国美术史的发展演变,还必须懂得西洋美术史、波斯美术史、印度美术史以及朝鲜美术史、日本美术史。在中国美术史之上还必须有一本标准的中国通史,更必须精通马列主义的辩证唯物主义、历史唯物主义以及马列主义的文艺理论,像这样包罗万象的中国美术史是任何一个个人所不能胜任的,一个人要想全部精通这些业务,至少也要100年,要等到每位专家把各种专史写出来,再编出中国美术史至少也要50年。³⁵

到1960年，美术史系恢复招生，王逊又回系里任教。上课以外，他接受的主要任务就是为美术史专业学生重新编写一部教材。这时他还戴着"右派"帽子，政治上备受歧视，平日"沉默寡言"，很少与人交流[36]，晚间常常是通宵达旦地工作。薛永年先生说的"土山清夜一灯红"[37]，就是这时他生活的写照——他单身住在美院"土山"的平房里，晚上，美院师生都能看到他房间里透出的彻夜长明的灯光。

这部教材的编写是和教学同步进行的，美术史系60级、61级、62级三届学生用的都是他编写的教材，这中间又不断修订，留下很多不同版本的讲义，这就是江丰后来说的"1960—1963年间，作者集中精力重新撰述了讲义的绝大部分：原始、商周、战国各段落，作了根本性的改写，份量上也有很大的增加。秦汉以下至明代各段落，都作了不同程度的修订、充实、提高。当时为了便于讨论和教学，曾分别予以铅印和油印"。[38]这些写于不同时间的章节零本，我搜集到的约有20种，在整理《中国美术史稿》时，把它们都归入一类了。[39]

1961年3月，王逊被摘掉"右派"帽子[40]，但仍属于"控制使用"，政治上备受歧视。同年4月，中宣部会同教育部、文化部在京召开"全国文科教材会"[41]，会上提出全国美术院校计划编写18种教材，其中"中国古代美术史"由中央美院美术史系承担，实际编写主力仍是王逊[42]，但对外仅称他是"资料员"。[43]

暑假开始后，教材编写工作正式启动。从7月12日到9月15日，文化部组织以中央美院美术史系教师为主体的3个教材编写组——中国古代美术史组、中国现代美术史组、西洋美术史组全体编写人员，集中在北京香山饭店编写教材。这时正值"三年困难时期"，饭店伙食供应"量与质显著下降"，所有"上山"人员都因长期饥饿而身体浮肿、"面黄消瘦"、各种疾病不断，但"全

《中国现代美术史组工作简报》

一、设编写大纲审查会至今已逾半月，延后之各工作：

(一) 传阅拍插图

(二) 由朱丹同志扼要地传达了文艺室该会上领导同志的指示。

(三) 结合审查会意见，对教材的修改尚在酝酿，没有动笔修改。

二、去务虚中有人认为状体例问上存在不同看法如下：

(一) 有人认为：钱老认为不以些中艺术产没会讲话为编著的划时代之分界线，但对教革美术应有所侧补。其意反对将抗日战争和解放战争划分为两个时期。

(二) 打破原有框子后估计将有较大量的材料增补进来。但这些东西多半是过去大家所未掌握的，如建筑、工艺等多数同志认为在改稿时可以採取"缺实待补"的办法。

(三) 至于如何修改章节，补充新的内容目前尚在酝酿中。一方面在座谈会及大家立见基本上认识到应当突破将现代美术写成革命美术运动史的体例，纠正编史中的片面和狭隘性如：

体同志皆能自觉地全心编写，力求按计划完成任务，责任感强，没有特殊的疲沓、拖延、散漫现象"。⁴⁴

在此期间，因王逊已率先写出《中国古代美术史讲义》的"原始社会—南北朝"部分，文化部就在北京新侨饭店召开了"中国古代美术史"教材第一次审查会议，时间从7月15日—8月1日，会议由中国美协两位副主席刘开渠、蔡若虹主持，与会专家有唐兰、曾昭燏、夏鼐、苏秉琦、宿白、王朝闻、俞剑华、邵宇、武伯纶、张拙文等，中央美院由金维诺代表编写组参加会议，王逊则因"摘帽右派"的身份不得与会。参加会议的专家都住在饭店，"大家按时代顺序看一章教材，讨论一次，星期日也不休息"。李松是这个教材编写组秘书，据他回忆，当时对会上发言都做过详细记录，会议期间文化部还印过"简报"。⁴⁵

这次会上审查的《中国古代美术史讲义》，我收藏的一部是打字油印本，毛订上、下两厚册，上册内容是"第一章、原始公社时期的美术""第二章、奴隶社会时期的美术"；下册是"第三章、战国时期的美术""第四章、秦汉时期的美术（另含'魏晋南北朝时期的美术'）"。两册合计220页，字数约18万字，扉页印有"第一次草稿供内部讨论参考""用完交回"戳记。

这部讲义最重要的突破，是根据建国以来的考古新发现，完成了对上古美术史的系统考证，"使过去各种中国美术史或中国绘画史一向最虚弱单薄的部分，第一次具有了相当可观的规模"。⁴⁶这期间见证了王逊写作过程的李松先生说："那是一项异常艰巨的学术研究课题。中国古代处于半神话时代的史前美术，在过去的美术史著作中因为材料不足，一直是模糊不清、语焉不详的状态，只是到了近世，由于考古的发现和研究，面貌才逐渐清晰，而作为美术史研究还是一片空白区。王逊为此花费极大心血，从大量考古资料和历史文献材料中爬梳、消化，理出一条清晰的线索，还需要熟知金

1989年上海人民美术出版社出版的50年代版《中国美术史》

60版教材手稿及修订稿,何冀平藏

石学、甲骨学等多方面的研究成果,而在当时有些重大考古项目还在继续进行中,不少问题在学术界尚有争议。王逊是在开辟草莽的艰难过程中,为中国美术史写下开篇,其功不可没!"[47]

最近新发现了一批王逊当时的研究手稿[48],这些残缺的文稿是他为写作这部教材所做的准备。我初步做了整理,从中可以了解他做过的一些前期研究:

（一）新石器时代文化的类型及分布

存3页（铅笔编号1—3页）。此稿应为《中国古代美术史》写作初期提纲（不全），列有参考文献、文化系统分期表、四点总结。文字属概要性质，材料简单列举，表述较随意。这部分内容的展开参见《中国美术史稿》（以下简称"史稿"）P4-5。

（二）（新石器美术的）主要结论

存2页（铅笔编号12—13页）。《中国古代美术史》写作初期提纲（不全），缺中间8页，内容展开参见"史稿"P19-20。

（三）（商代美术）大纲

存2页。1960年代《中国古代美术史》写作初期"商周时期的美术"提纲，参见"史稿"目录P1。

（四）商代—西周青铜器

存79页（铅笔编号1—78页，3—4页之间有1页未编号）。此稿是为撰写商周美术青铜器部分所做的前期研究。内容是对已知商周重要青铜器的基本信息、学术界争议、文化分期等问题的梳理研究。在此基础上撰写的书稿参见"史稿"P26商代美术（郑州期）之"白家庄的铜器"；P38-52商代美术（安阳期）之"青铜工艺"；P64-90西周及春秋时期的美术之"青铜器"等内容。

（五）商代青铜器上的铭文

存14页（铅笔编号52—65页）。此稿是为撰写商代美术青铜器部分所做的前期研究。内容是对15件重要商代青铜器铭文所做的考释研究。书稿内容参见"史稿"P38-52商代美术（安阳期）之"青铜工艺"。

（六）西周前期青铜器总表

存10页（铅笔编号1—10页）。此稿是为撰写西周美术青铜器部分所做的前期研究。内容是对已知西周前期青铜器的器型和

装饰所做的列表研究（不全）。书稿参见"史稿"P64-90西周及春秋时期的美术之"青铜器"。

（七）西周后期青铜器

存76页（铅笔编号1—76页）。此稿是为撰写西周美术青铜器部分所做的前期研究。内容是对西周后期青铜器的基本信息、学术界争议、分期、图像等问题的梳理研究。在此基础上撰写的书稿参见"史稿"P64-90西周及春秋时期的美术之"青铜器"。

……

这批手稿的写作时间我推定都在1961年，即1961年4月"全国文科教材会"召开后，到同年7月文化部第一次教材审查会前。1962—1963年，文化部又多次组织专家对这部教材进行审议，见于记载的有如下几次[49]：

1962年4月—6月，文化部在杭州举行审稿会议，俞剑华、于安澜、徐邦达、曾昭燏、潘天寿、史岩、傅抱石、伍蠡甫、黎冰鸿、黄涌泉、张振维、郑为、金维诺等参会。

1962年9月，文化部召开美术教材主编会议，确定教材修改完成时间及审读出版计划。

1962年11月，文化部在北京香山召开中国美术史教材审稿会议。

1963年2月，文化部印发《关于艺术教材编选情况和今后工作的报告》。

1963年11月，文化部在北京香山召开中国美术史座谈会。

目前收集到的另一种打字油印本，书中引证文献有1961年年底出版的《考古通讯》（1961年第6期），据此可知是1962年在初稿基础上完成的修订本。此外前面提到的零本中，还有两本铅印小册，分别是《第一编、原始公社时期的美术·第一章、从石器到玉石工艺》《第二编·第二章、西周及春秋时期的美术》。从内

五　灵魂的居所：一部经典的中国美术史　　279

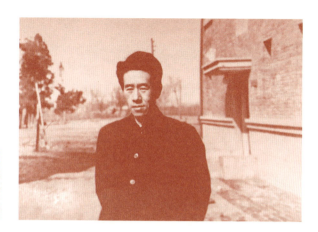

1960年代在北京

容看，这两个铅印本可能是为1962年11月文化部审稿会准备的。李松也回忆说，王逊"负责编写的教材中，原始和商周部分，曾由学校铅印"[50]，指的应该就是这个版本。另在新发现的手稿中，有3页（对开3页6面）是将这个铅印本的散页，粘贴在"龙门文物保管所"的稿纸上做的文字修订[51]，应是文化部1962年11月审稿会后所做的再修订。我在整理《中国美术史稿》时，根据收集到的各种版本统计，全书整体修改过七八次，一些章节曾多次重写，总字数约在200万字以上。也就是说，1960—1962年这两年中，他是以每年100万字的速度、拼尽全力撰写着这部讲义，用薄松年的话来说："他那时简直是在和生命赛跑。"[52]

关于"龙门文物保管所稿纸"，这里再多说几句。2017年我访问宿白先生时，宿先生提到："困难时期，我给王逊先生送稿纸，他请我在帅府园的饭馆里好好吃了一顿，那是我在整个三年困难时期吃过的唯一一顿饱饭。"[53]宿先生的话让我马上就联想到了龙门稿纸，王逊后来修改《吴门四家》，用的也是这种稿纸。为什么要让宿白替他去找稿纸呢？我猜想是因为教材多次修改，又要反复抄写，以他当时的身份不便向系里多申请，稿纸用完了，困难

王逊速写像,李松绘于1960年代中央美院课堂

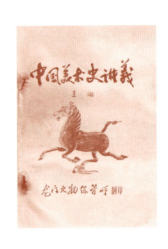

1970年代龙门文物保管所翻印本

时期也无处购买,只得去求助"外援"了。

这部教材边写边改,到1962年上半年,"这一巨大撰写工程进行到元代,因讲授中国书画理论课而暂停"。[54]

1962年9月开学后,王逊为美术史系三年级学生开设"中国古代书画理论"课,他是从美学思想史的角度开设书画论课,这也是一项前无古人的工作[55],要对历代画论、书论著作做系统的分析研究并编写出讲义[56],工作量同样非常繁重。在这种情况下,他就将广州美院的教师陈少丰借调到北京,协助他完成美术史教材的编写。他让薄松年完成元代美术部分[57]、陈少丰编写明代美术部分,到1963年上半年,陈少丰在他指导下陆续写出明代"宫廷绘画""浙派绘画""吴门四家"等章节的初稿。[58]

陈少丰是王逊50年代指导过的进修教师。他生活简朴,治学极为刻苦,当年在中央美院被美术史系同学们戏称为"苦行僧"。[59]这期间,他除了编教材,还全程旁听了王逊的"中国古代书画理论"课,并记有详尽笔记,"文革"后又加以整理刻印。[60]因王逊这门课的讲义已佚,我根据他的整理本重新整理出《中国书画理论》一书。[61]陈少丰、薄松年两位先生还一起整理了50版《中国美术史》,

1960年为编写教材所做的前期研究手稿,何冀平藏

他们为王逊遗著的出版付出了很多心血,在学界一直传为美谈。

到1963年底,政治风向又出现变化。1964年3月,文化部在香山召开"中国美术史教材编审会议",提出原有美术史教材一律重新审议,这意味着这部教材已不可能再出版。在当时混乱的形势下,王逊不为所动,依然继续着这部教材的编写,他是在为中国的美术史学科奉献最后的心力。1964年3月—5月,他随美院师生下乡"四清"[62],这时他的肺气肿病已很严重,白天参加完劳动,深夜在乡村昏暗的灯光下,不顾身体疲劳和病痛折磨,在手边没有任何资料的情况下,仓促完成了5万字的《元明清的美术(提纲初稿)》。回到美院后,王逊大概预感到书稿已无法在北京完成,很可能将这份"提纲初稿"寄给了身在广州的陈少丰[63]——也是他晚年最信任的一个学生,让他继续完成书稿的最后部分。陈少丰将"提纲初稿"和经王逊修改过的"吴门四家"手稿在广州美院

1980年代据陈少丰听课笔记整理的《中国书画理论》油印本

1964年《吴门四家》手稿，李清泉藏

五　灵魂的居所：一部经典的中国美术史　　283

刻印出来[64]，又一直精心保存着王逊修改过的手稿[65]，这份手稿也成为劫后仅存的王逊书稿，后来我也将它影印出版了。[66] 1964年10月，中央美院成为"社教"试点，提前两年进入了"文革"[67]，不久，广州美院也开始下乡"四清"，但直到1965年，王逊仍在紧张激烈的"运动"中考虑着这部书稿的写作及修订。

1965年2月16日，即将出发去阳江农村"四清"的陈少丰，收到王逊写于2月10日的一封信[68]，陈少丰怕信件遗失，就全文抄录在自己的笔记本上，使这封信的内容得以保存下来。信中主要谈了他对教材编写的一些新思考——

中国古代美术史的研究，现在看来，确实一天比一天更令人有信心。上层建筑必须有基础服务的原则一天比一天更深入人心。这样，共同的语言就有了，就好办了。说得露骨一些，封建主义和资本主义没有一个最基本的爱憎态度，对古代美术史是很难下手的。几乎可以说，阶级的敏感和阶级的直觉是最有力的

武器，如来信所说：立场问题。这些问题，当然不是那么容易彻底解决的，所以也不是那么容易树立信心的。这一年来，我也深深悟到为什么对于例如石涛、徐天池等，不能有明确的态度，关键乃在于没有真正掌握思想感情的尺度、划不清取舍的界限，结果是在理论上、在抽象的概念上能谈论一些问题，而涉及到具体的感情的东西时，就犹豫。作为理论上的问题，上学期又讲了一阵，也有以下新的体会，愿意提供参考：

1. 山水花鸟画中揭露的是感情的形式，以心理现象的形态表现出来，其社会的内容，即作为社会现象的意义。既需要从作家生活、时代环境进行理解，而也需要敏锐的分辨力。感情的形式和社会的内容，有理论上的问题，也有具体的历史社会的问题。作为理论问题，抽象地来解决感情形式和社会内容的区别与联系的辩证关系，还不一定能具体地理解这些作家的积极与消极意义。逻辑的分析要和具体的历史分析结合起来。

2. 徐文长……（缺若干字）乡绅身份，恐怕是明清绘画史的一个关键。

3. 李复堂、赵之谦、吴昌硕（甚至任伯年、吴友如）是古代绘画史到近代（鸦片战争前后）的转变。在此一转变中，明显的现象是封建士大夫的艺术在继续流行，没有随了古代到近代——资本主义的发展而出现的新面貌。过去对这一点觉得很难解释，现在我想，可以这样解释：即中国的资产阶级的软弱性，资产阶级与封建阶级的多方面的联系（土地、经营方式、思想意识等），这一没有新的特点，正是这一"新"的历史时期的特点。但也有新的因素，现在我想可以归纳为三点：乐观的热烈的情绪、商人（发财）思想、个别的民主思想与民族思想。

在明清绘画史上，我们的进展是缓慢的，然而是在进步，真是需要更多的人作目的性明确的努力。

1965年上半年某月25日，在阳江花村"四清"的陈少丰又收到王逊一信，信中隐晦谈到当时的"运动"："我们在进行的一场工作，和你们在进行的一场工作，会都很激烈的，但问题不同，大家所考虑的事情不同。"王逊在信中强调，教材编写不要跟风，要不怕犯错误，"要考虑到10年后不能被动"：

> 我们原来也是要去搞农村四清，后来决定先搞学院的社会主义教育运动，全体留了下来，最近一直在学习。我同时也还在上课，开始讲明清绘画史。我们的讲义，一直没有敢全部打印，不是别的，主要的是我自己对于树立批判精神缺乏勇气。在香山时我们谈过，要考虑到10年后不能被动，也要考虑到目前不被动，不要搞的下不来台，因为是要"专家"审查通过的教材。这个问题在周扬同志报告以前是很难解决的。我们目前当然也没有解决，是由于我们自己的水平。但我觉得人为的障碍已经排除，我们也许，而且一定会犯这样或那样的错误，但中央的指示确是排除了一些人为的障碍，开辟了道路。就是犯错误，也给了犯错误的机会与真正通过明辨是非改正错误的可能。所以我们明清绘画史上的一些问题，现在有必要进一步明确一下，将来等你返校以后，我们再考虑、商量，目前先不分散你的注意。我现在健康情况很好，但有时感觉特别疲倦。……

1965年8月6日，王逊在随中央美院师生去邢台"四清"前又致信陈少丰，无奈地慨叹道："生活本身是过于丰富了！"此时"运动"形势愈加紧张，教材编写已无法继续下去："一年来，运动、教学（上课和指导毕业班论文）占用了每天的全部时间，尽管思想赶不上，体力上一直盯了下来，总算不错。业务方面的问题也有了些新的考虑，明清绘画史采取了慎重的态度，回想起来也算

是对了。今后还要再做一番努力,目前这一工作也还谈不上。"这是他写给陈少丰的最后一封信。从邢台回来后,"文革"就开始了,他被打成"反动学术权威"关进牛棚,再次成为批斗对象。

王逊是"文革"中间去世的。"文革"开始后,美院去了两辆大卡车,把他家里所有东西都拉走了,一张纸片儿都没留下,直到王逊去世时,也是家徒四壁。1979年他平反后,有一部分东西被退了回来,家属将他的藏书和手稿都捐给了美院。很多人在中央美院美术史系的资料室里都见过这批东西,有人说手稿有两麻袋,后来不翼而飞了。

我是从1980年代开始搜集王逊遗著的。这个过程很艰难,其中最困难的就是这部60版,当时根本不知道它是什么样的。我下的是笨功夫,凡是五六十年代《中国美术史》的各种油印本、铅印本讲义,见到一本收一本,我家里现在大概还有200种这样的老讲义,五花八门。这些讲义大部分是王逊讲义的翻印本,有50版也有60版系统的,有的署了其他单位的名字,有的甚至署了个人的名字,还有公开出版的。王逊生前谦逊低调,他写的很多东西都不署自己的名字,特别是教材,他认为是组织上安排的工作,都没有署自己的名字。加上他后来去世了,这也成为一些人毫无顾忌地抄袭、剽窃他著作的原因。我记得1980年代《美术》上就有人专门写文章指出过这个问题。[69]在美术史界,这其实不是什么秘密。

这些讲义后来我看多了,才渐渐明白当年大家说的"整理有难度"[70]是什么意思。这些旧讲义逐渐搜集起来后,怎么辨认是不是王逊的?一部分内容能被确定下来,但整体还缺乏直接的证据。所以在2017年出版《王逊文集》的时候,我还不敢把这些加进去。

到了2018年,有一天薄松年先生突然把我叫到他家里,说王逊先生还有一个60版教材,问我知道不知道?我说我知道,也一

五 灵魂的居所：一部经典的中国美术史 287

直在找这些东西。薄先生就交给我他收藏的16种油印本和铅印本，说："我这么多年也就搜集了这些，都是王逊先生的。"

薄先生给我的其实我手里都有，但这些旧讲义的重要意义在于确认了哪些是王逊写的。在这个过程中我又有了新的发现，找到两种盖有文化部审稿会"用完收回"红印的版本，这就把大部分零散的讲义都联系了起来。

这些版本无论是发给学生还是供专家审查用的，印数都非常少，每种都不会超过100份。我在《中国美术史稿》书后附了个版本结构表[71]，说明各部分都是从哪里选的。这些文字最后的整理拼合，如何既保持完整性，又能体现王逊本人的写作特点，也是一项极为困难的工作，我做了3年时间，最后才交到上海书画出版社出版。书出来后，获世纪出版集团"世纪好书"奖等多项荣誉，并被雅昌艺术网评为年度"十大艺术新闻"。

"王逊美术史"的几个特点

王逊编著的《中国美术史》，无论50版还是60版，都是国家组织编写、邀集专家多次审议并在全国各地艺术院校试用的教材，是当时的"国家版本"，在美术界、文博界产生了重要影响。但同时，由于美术史学科在中国尚处在初创阶段、受研究力量薄弱等历史条件限制，这两部教材也都主要体现了王逊个人对美术史学科的认识及他的研究特点。

学术界对"王逊美术史"的研究已有很多，大家关心的问题不仅是它奠基性的历史地位，还包括美术史学科性质、学理、方法这些基本问题。国外有些艺术史，像《加德纳艺术史》《詹森艺术史》等，出版后也是不断修订、补充新的内容，即便作者去世，也由后人一版一版不断地编下去。假设"王逊美术史"也这样一直编下去，它应保留下来的特色有哪些？

1950年代，王逊在编写教材过程中还发表过不少论文，有几篇就专门谈了他对美术史研究及教材编写的思考，如《古代绘画的现实主义》《出土古文物与美术史的研究》[72]《鲁迅和美术遗产的研究》等，这些文章不仅是他个人的研究心得，也是为了开示来者对学科问题的思考。这里我循着王逊留下的这些线索，扼要谈谈"王逊美术史"的几个特点。

一、一部"现实主义"的美术史

1953年11月，王逊参加设计筹备的故宫绘画馆开幕[73]，他为此撰写了《古代绘画的现实主义》，先发表在《文艺报》上，随即被很多报刊转载，在当时影响颇大。

这篇文章的背景前面已谈过。文章中，王逊以故宫收藏的

1953年《文艺报》发表的《古代绘画的现实主义》

《纨扇仕女图》《韩熙载夜宴图》《清明上河图》等名迹为例,分析古代绘画中的现实主义创作方法。如对《清明上河图》的分析,他关注画家如何通过周到的观察对汴河上的繁华景象做出精密详尽的描写,如何组织各种形象构成完整的构图,如何对纷杂的生活进行了集中的概括,从而"发掘出了生活中的诗和戏剧"。这篇文章也是对《清明上河图》最早的研究文章[74],当时有很多人并不认可这幅作品的价值,认为它是画匠的东西,没什么水平,但王逊却在文章中将其定位为"中国绘画史上最伟大的作品之一",因为它"把生活变成了艺术",是古代现实主义绘画的杰出代表。

文章最后,他总结出古代现实主义绘画的三个"效果":真实、单纯、精粹。这里说的"效果",是美学上的"表现效果",指的是表现技巧的作用。表现技巧包括表达方式、表现手法、描写方法、修辞等。[75]在1953年9月召开的二次"文代会"上,周扬谈及民族遗产时说得很清楚,"主要学习它勇于接触生活真实的现实主义精神和艺术技巧"。到1954年初,文化部和中国美协的一位主管领导将周扬说的"技巧"误解为"技法",并一再要求民族美

术研究所总结传统绘画技法,于是王逊在1954年发表的《对目前国画创作的几点意见》中,又将传统绘画技法特点概括为"准确、精炼、巧妙",他的"死方法""活方法"之说也引起了传统国画界的非议。1955年,王逊在美协理事会上特意就这个问题做出说明,他说:"'技巧'并不等于'技法'……这是有区别的两个概念。技巧——指如何通过深入生活描写主题,从场景与情节中流露出来。技法——是描写的方法,是描绘事物的外形、造型的方法。"[76]指出这个问题的意义在于,"国画改造"到底要"改造"什么?如果按照周扬等文化部、美协领导的本意——改造国画是改造画家思想、提倡现实主义创作,那么应该研究总结的就是"技巧"而不是"技法";国画改造之所以引起国画家的抗拒,是错把"技法"当成了"技巧",也即变成了强调"描绘事物的外形、造型的方法"。王逊认为,国画有自己的特点,"传统技法是卓越优秀的","我亦主张用传统技法画国画,目的在发挥它高度性能"——说得更直接些,他认为传统技法其实是无须"改造"的,也因如此,王逊并不赞同用"素描"改造国画,他说"传统技法和科学写实技术是可以统一的"[77],意思是没有必要在这个问题上作茧自缚、夹缠不清,"现实主义"创作关键是要面向生活、深入生活。周扬后来大约也意识到了这个问题,1956年夏,他在美协召集的国画界座谈会上说:"老国画家的思想改造很好,但技巧的改造不那么容易。目前,会画什么就画什么吧!"[78]——也不再提"技法"改造的事了。

1953—1954年,王逊先后对北京中国画研究会第一届、第二届展览会和第一届全国国画展发表评论[79],再三强调今天应该继承的"现实主义"遗产是什么,例如——

凡是能准确地抓住物形的特征,而简洁地创造出真实生动的

艺术形象的"笔精墨妙",就是我们应该承袭的遗产。虽然我们所珍重的遗产的内容并不只此。若只就笔墨来说,为技巧而技巧的笔墨游戏,是要加以反对的。(《国画为人民服务》)

前面已多次说过,王逊的"现实主义"并不等同于当时及此后相当长时间里成为文艺准则的"社会主义现实主义"。在他的文章和教材中,有些经常出现的高频词,如:生活、理想、情感、创造、意境等,其思想资源主要是来自马赫主义的实在论,重视艺术来源于生活,重视人的主体性、创造性,反对形式主义等,这是贯穿"王逊美术史"的主线。

中央美院的王浩教授是北大哲学系出身的学者,他很早就注意到王逊的"现实主义"与"社会主义现实主义"的区别,并专门写过一篇长文。[80] 他在最近的一次对谈[81]中又做了进一步阐释,我把他讲的重点也摘录在这里——

民国时期出版的马赫著作和50年代对马赫主义的批判资料

在王逊的后期著述里，经常能看到一个词，这个词我们应该都很熟，就是"现实主义"。1949年以后，也就是王逊系统地撰写他的中国美术史讲义的时候，中国文艺界和理论界常谈"现实主义"，但很多情况下往往是指"社会主义现实主义"或"革命现实主义"；特别是"社会主义现实主义"，这是1930年代从苏联引进的一个概念，由于中国跟苏联的特殊关系，后来逐渐受到重视，到了1950年代甚至还被确立为文艺创作和批评的最高准则。但是，王逊的"现实主义"有特定内涵，肯定不是"社会主义现实主义"。

王逊在美学和艺术思想上是接续他的老师邓以蛰，往远了说是来自康德以来的德国古典哲学和美学传统，所以他早年更爱谈的是"理想性"或"理想主义"。这里需要注意英文的 idealism 这个词，既可以翻译成"理想主义"，又可以翻译为"唯心主义"或"唯心论"；当然，王逊所关注的主要是来自德国古典哲学和美学传统的"理想主义"或"唯心主义"，他早年就此写过专门的论文。但后来他又经常提到"现实主义"，这就让人感觉他好像有一个转变，而且这个转变似乎也能让人理解，也就是顺应时代和环境的变化了，但其实不是那么回事。这里又需要注意英文的 realism 这个词，既可以翻译成"现实主义"，又可以翻译为"实在论"。王逊的"现实主义"，其实更应该说是"实在论"，用他自己的话说，是"近乎马赫主义的实在论"。

在哲学上，"唯心论"（或"理想主义"）与"实在论"（或"现实主义"）两者并不是截然对立，比如柏拉图一般既被认为是唯心论哲学家，又被认为是实在论哲学的鼻祖。至于马赫主义，是由奥地利哲学家、科学家马赫而得名，又因为与康德的批判哲学的渊源关系而被称为"经验批判主义"，其核心思想是把感觉经验作为认识的界限和世界的基础，进而试图调和唯心论与唯物

论。马赫主义在19世纪末以后的西方和中国学界都曾经很流行，尤其是它的科学和实证精神，以及调和唯心论和唯物论的努力，对于认同康德以来的德国唯心论哲学和美学传统、又有唯物论倾向的王逊来说，无疑是很有吸引力的，事实上也成了他的理想主义和现实主义的美学及艺术思想的共同理论基础。

正因为这样，我们可以看到，王逊早年不是不谈现实主义，后来也不是不谈理想主义。他在清华读书时参加过一个关于救亡时期的文学的座谈会，那时他就对现实主义表示了明确的认同，而且认为真正的现实主义一定包含着浪漫主义，所以两者不是对立、更不是冲突的关系。从这个时期他的哲学和美学思想来看，他的这种包含着浪漫主义的现实主义其实就是强调人的主体性和创造性，也就是他所重视的"理想主义"或"理想性"的因素。后来他更多提到"现实主义"，而若仔细看他的一些论文和中国美术史讲义，比如在讨论工艺美术甚至宗教艺术的时候，他首先会强调其中的现实主义因素，同时又认为这些作品体现了古代艺术家尤其是无名工匠的一些带有情感的创造性或想象力，他往往称之为"理想性"或"理想化"的创造。也就是说，从"理想性"或"理想主义"到"现实主义"，这是贯穿王逊的中国美术史研究的一条前后一致的内在理路，而其理论基础就是他所说的"近乎马赫主义的实在论"。这样的"实在论"或"现实主义"，与所谓"社会主义现实主义"自然是不同的，所以王逊后期虽然常说"现实主义"，但却几乎不提"社会主义现实主义"；当然，他也很少提到"马赫主义"，因为列宁曾经对马赫主义做过明确的批评，认为它在本质上属于唯心论，这使得原本认同马赫主义的中国学者在1949年以后就不便继续谈论它了。

二、科学实证的基础：考古学与史料学

王逊1953年编出的第一本"提纲"，首先明确了美术史的学科性质——"美术史是一种科学"。科学要以实证作为基础，而不是凭空臆想，或靠感性经验、思辨推理得出结论，这也是以往画史画学著作最为贫弱的地方，用胡适的话说就是"乱七八糟、无头无脑，充满了各种胡说谬见和武断迷信，自然谈不上真正的学术"。[82]

王逊认为，考古发掘及整理工作是科学研究"实在的基础"[83]，他是较早将考古材料运用于美术史研究的学者，也是最早将考古研究成果大量写入美术史的人。从1930年代开始研究美术史起，王逊就密切关注近代以来的科学考古发现、重视对文物古迹做实地踏勘。他最早的艺术史论文《玉在中国文化上的价值》，就援引了中外考古实例，不是单纯的理论思辨。从他早期一些文字中也可以看到，他在大学时代就考察过五台山等地的佛教建筑和造像[84]，在云南考察过石刻艺术[85]，并在敦煌文物研究所建立之前，就开展了对敦煌艺术的研究。宿白先生曾说过，他的石窟研究最早是跟王逊学的[86]——那是在1948年前后，当时宿先生还是北大研究生，王逊正协助北大筹建博物馆。[87]

1950年，他在主持清华文物馆期间，参加了新中国成立后第一次考古勘察活动——雁北文物勘察。[88]这次勘察中，他在云冈山顶找到两件"传祚无穷"的北魏瓦当，发现北魏寺院遗址，并提出了云冈保护意见。[89]50年代，他协助敦煌文物研究所完成了敦煌艺术遗产的定名编目[90]、协助北大创办了考古专业、参与了新中国第一批考古人才培养[91]；60年代，他参加永乐宫拆迁工程[92]，独力完成了永乐宫壁画人物考辨[93]……这些都是当代考古史上的大事，所以王逊不仅是将考古成果运用于美术史研究和教材编写，也是新中国考古事业积极的参与者。

王逊还是最早建议全国文物普查、建立文物保护制度的人。

五 灵魂的居所：一部经典的中国美术史

1950年参加雁北文物勘察时撰写的《云冈一带勘察记》

第一届考古人员训练班讲义

1964年永乐宫壁画在日本展出图册和王逊考订壁画人物时绘制的图像

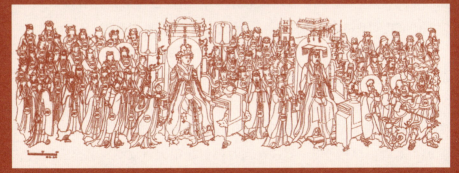

1950年，他写过一篇《保护古迹文物工作与经济建设联系起来》，建议文物局印发梁思成等编的《全国建筑文物简目》[94]，并组织各地根据地方志记载开展文物普查，作为文物保护的依据。这篇文章当时影响也很大，包括《文物参考资料》《光明日报》《新华月报》等都做了刊载[95]，后来国务院组织了第一次全国文物普查，并制订了文保单位管理办法。[96]

1954年5月，王逊参加筹备的"全国基本建设工程中出土文物展"在故宫举办。这是新中国成立后首次举办的全国范围出土文物展，在国内外引起了广泛关注。配合展览，王逊撰写了《出土古文物与美术史的研究》，发表在同年第7期《美术》上。现在说到"美术考古"，都以这篇作为1949年后最早的文章。[97]

文章强调了考古工作与美术史研究的重要关系："我们的遗产的科学整理工作还不过刚开始，尚待从考古及发掘方面获得更多的资料，以补充文献材料和传世的材料的不足，而扩大研究工作的科学基础。"他以这次展览中出现的河北望都彩绘壁画、山东沂南和福山画像石、四川成都等地的画像石和画像砖为例，说明它们从风格表现、技法特点上都和以往熟知的以武氏祠为代表的汉代绘画有很大不同，增加了对汉代绘画艺术的新认识；而1953年发掘的陕西咸阳底张湾唐墓壁画，则在敦煌石窟基础上，进一步补充了"与盛唐时期的文化和政治中心的长安的绘画艺术直接相关的资料"。

王逊也是最早将考古成果运用于古代书画鉴定的人。这方面的案例有很多，比较著名的是50年代初他在故宫鉴定书画，认为历代著录为隋展子虔的传世最古之作《游春图》[98]，"风格和技法上，都表现出了应该是属于盛唐时代的特点"，他的依据就是敦煌山水画的风格变迁。[99]这在当时曾引起很大争议[100]，甚至有人说他刻意贬低民族遗产。经过学界多方面研究，现在已基本认同了王逊的意见。[101]

新中国成立之初,我们的博物馆人才培养没有经验,更没有现成的模式,主要还是传统的师徒授受方式。古物鉴定方面,当时请了一些收藏家、古玩商到文博机构工作,这些人大都是"实战"出来的,有着丰富的鉴定经验,能辨别真赝,但说不出道理,也没法去教学生。当时故宫博物院的院长吴仲超就提出,故宫也应像王逊先生那样培养学生。[102]后来有几位鉴定家在王逊的启发和帮助下,也开始编教材、搞培训,把零散的经验知识转化为系统的科学知识,使文物鉴定逐渐形成了学理基础和科学的鉴定方法,发展为独立的学科。所以不仅是美术史走向了正规化人才培养,包括故宫博物院在内的文博系统,也开始培养专门人才,这些方面王逊都起到了重要作用。

这里顺带再说一下博物馆建设。五六十年代,包括敦煌研究所、中国历史博物馆、故宫博物院等文博机构都和王逊有密切联系。故宫博物院的绘画、雕塑、陶瓷三大馆[103],王逊都参加了设计筹备。三大馆的规划,也是参照王逊教材里的绘画、雕塑、工艺、建筑四分法,除了建筑以外。[104]故宫本身就是建筑群,是明清建筑艺术的代表,王逊认为:"实际的建筑,不单是建筑,也包括了壁画和雕塑,是综合的美术形式。"[105]当时这些工作都在初创时期,不但没有模式可循,甚至历史上也未留下可靠的记载,王逊个人的研究就成为当时展陈的主要依据。例如1955年他为筹建故宫雕塑馆提供的展陈资料[106]中就特别说明:

> 中国雕塑艺术,在悠久的历史进程中,我们的祖先是创造了许多精美的作品。但由于数千年来没人重视这(类)艺术品的成就,因而也没有像绘画上有张彦远的《历代名画记》、建筑上有李明仲的《营造法式》等适当的史籍来供我们参考。现在我们要把几千年的雕塑艺术,找出每一代的代表作品,是相当困难的。

为故宫陶瓷馆撰写的展览说明草稿

但为了发扬祖国的伟大的艺术传统，只好将今天能掌握的资料，作一初步系统的整理，油印出来，请提意见。至于详细的资料目录，仍须工作组于长时期中，做进一步的整理研究，才能做正式陈列的资料。

1956年2月，在筹建美术史系期间，王逊专门召开了"美术史料科学研究问题"会议——他这时常说的两句话，一句是"整理遗产"，一句是"科学研究"，合起来就是"史料的科学研究"，目的是将美术史学科化，生成现代知识体系，变成可传播、可认知的知识，而不是像古代那样说不清道不明、神乎其神。同年10月，王逊撰写了《鲁迅和美术遗产的研究》，他在文章中指出："从鲁迅自己的工作中当然可以看出他的整理和研究是带有推动新美术的目的，与不联系实际，把史料的堆积，或单纯的考订就当作美术史的研究的作法不同；而且也可以看出他钻研史料的、慎重而严格的对待科学研究的基础工作，这又与只讲欣赏、不问历史，或以为凭空就可以提出独到的见解的做法也是不同的。"他指出的两种倾向是有现实性的，现在也还存在。第一种就是陷入繁琐考证，不知道为何而研究，即无目的的碎片化研究。前面说过，王逊早年受西南联大文史考据学派影响，但他也指出这种治学方法的不足："如果目的性不明确，缺少观点、抓不住主要问题，就会流于繁琐，为研究而研究。"另一种是主观玄想、无中生有，这在以往画学体系里十分常见，像王逊多次指出的董其昌"南北宗论"，这个概念按照逻辑实证的方法分析，根本就不能成立，是董其昌杜撰出来的。

三、作品个案研究

我在研究50版《中国美术史》成书过程时，对王逊教材的写

作思路做过一个总结,即"搜集材料(文献、实物)——个案研究——梳理历史——总结规律——指导创作"。[107]这其中可称为"王逊美术史"特色的,是他对古代艺术作品所做的大量个案研究。

前段时间和尹吉男先生对谈时,他也提到了这个问题。作为最新的"国家版本"《中国美术史》教材[108]的首席专家和主编,他曾找来各种《中国美术史》做比较,发现王逊以前的美术史家大都没分析过图像、讨论过作品,这是很大的缺憾。他说,美术史是作品的历史,不是人物的历史,"以作品为中心,我觉得这是王逊的教材当中最显著的特点"。[109]

王逊很早就开始积累作品个案。我在《中国美术史稿》"前言"中摘引了1939年他到云南晋宁考察"石将军山"时写下的调查手记[110],那是一篇精短的个案研究,包括对研究对象的客观描述、制式尺寸的详细记录、艺术风格的对比分析、历史年代的推断论证,表述语言准确、简明、生动。这是他从年轻时就养成的习惯,一方面是做学术积累,一方面也是写作训练,就像画家外出写生、速写一样。很多人读"王逊美术史",都说它"以精辟的艺术分析见长"[111],或说它是"教科书的语言风格"[112]"片言只语,却闪烁着夺目的光华"[113]……这些特点正来自他常年不懈的积累和训练。他创办美术史系时,将此类手记称为"专业练习"[114],也纳入课程,作为对学生的学术训练。

50年代组织教材编写的过程中,他也有意识地发表过一些个案研究,作为编写教材的示范,如《顾恺之及其作品》《展子虔〈游春图〉》《唐代人物画家——周昉》《宋代的三幅山水画》《夏珪〈长江万里图〉》[115]等。

发表在《美术》1954年第2期上的《夏珪〈长江万里图〉》,是一篇值得分析的个案研究。全文不足5000字,分三部分:

第一部分将视觉图像转化为文学语言,兼有对画家表现技巧、

构图效果等方面的概述，读来犹如一篇美文。如长江上游一段：

初展卷便是长江发源于万山之中，以巨大的冲激力量冲出了山谷。一匹白练般的洪流，从巉岩傍漫溢而过，猛然撞碎在乱石礧堆之间，溅扑激瀑，表现了这一泻千里、气势雄壮的伟大河流的不平凡的开端。画家的描绘又是出之以逼在眉睫的近景，这就造成了格外强烈的、令人屏息的印象。

为了成功地表现长江的气势，画家在初次获得运用艺术技巧的机会时，立即使用了他的全部力量。

随即，一艘蓬船出现在激湍迅流的不断翻滚、汹涌起伏的波涛中间。

船窗中虽可见有一男一女，又有两个小儿都是缩了颈向外窥视，是充满惊惧的神情，但船头、船尾两个船夫的动作沉着的战斗姿态则充分表现了在这凶险紧张的急流中的人们的勇敢。

这艘蓬船的下驶急捷如箭。而远处另一艘纤船正迟缓地、艰难地逆水上行。水势渐缓，但水面荡漾不已。河床下面显然都是大块乱石。我们看见了沉重的劳动中的三个纤夫。

上水船和下水船的描写因对比的手法而印象生动，也共同说明了川江生活的艰苦。

江水平稳，淡墨染出对岸在远景中隐没。近处岸下，洄澜绕流。而一段山路突兀地横出于前。更触目的是半山间两株古松，弯环斜抱，夭蛟如龙，藤萝垂挂，阳光微弱的幽谷间飘起了寒风。这一段巧妙的穿插，代替了直接描写，非常省力地交代过长江两岸地理形势的重要变化。——正在画家用极其简洁而富有变化的笔墨皴染着山石的凹深凸浅，阴阳明暗，高低远近层次等等的时候，长江出峡了。

我们又看见一艘七人驾驶的大船，出现在画面上方。这一构

图方法就直接表现出航行于三峡间,为江水涌送下滩、时刻处在危急中的紧张状态。

　　自此以上,画家描绘了长江上流的地势和水势,并且描写了人们如何同大自然的力量相搏斗:画家通过三条船和山路上的行旅诸形象,把自然环境的特点集中到人的行为上加以表现,这就是在联系中既表现了大自然,又表现了作为大自然之主宰的人。同时,画家创造的艺术形象富有情绪的感染力量。画家既描写了在自己外面的世界,又传达了自己的内心感受。这些都是古代优秀的画家们所擅长的艺术方法。当然,在这个画卷的其他部分,也同样运用了这样的方法。

　　……

　　第二部分分析这幅画的题材选择及意义:"长江之为一伟大的不朽的题材,是因为长江标志着我们先民开辟草莱、缔造文化的功绩。长江之伟大是因为长江哺育着那样广大的土地,长江标志着我们人民勤劳、勇敢、智慧的种种伟大活动。《长江万里图》表现了这一伟大的题材,只以这一题材的选择而言,就有艺术史上的重要意义。"

　　王逊进而分析说,这幅作品"无论是表现戏剧性的紧张或抒情诗的优美,每一段落所呈现的完整的意趣都具有那一时代的烙印,充溢着那一时代所崇尚的诗意,流露出那一时代的生活理想和美感观念"。

　　如何选择题材、如何表现时代审美理想,这些都为当代山水画创作带来启发。

　　第三部分分析这幅作品在取材、构图、艺术形象等方面如何实现了新的创造。

　　最后有一则简短的"附注",怀疑前人鉴定不知其"判断的依

薛永年对王逊批注《中国画学全史》所做的研究笔记，黄小峰摄

薛永年书法

据"，提出自己的意见："在进行科学的研究之前，我们姑且仍称之为'夏珪长江万里图'。并且从作品的技法和风格上判断，当作夏珪所支配的那一个时期的作品。"

从这个例子中我们可以了解，王逊是如何在教材写作中贯彻他所提出的美术史学科性质和学习目的——如何审慎地确保美术史研究的科学性、如何整理分析遗产、如何强调他所说的"现实主义"、如何为"创造新美术"服务。

很多论者都说过，"王逊美术史"尽管写作时间较早，但对美术史上很多作品年代、地位、价值的论断，在今天看来仍令人折服。我个人认为，这不只是前人说的"史德、史识、史才"问题，

更要归于他的科学精神和科学态度、他所受过的严谨扎实的现代学术训练。

四、最早将敦煌写入美术史

最后说说王逊的敦煌研究。这不能算是"王逊美术史"的特点，但从中能够了解到他的美术史研究的着力点，或者说价值取向。

敦煌是20世纪中国最重要的考古发现之一，但在很长时间里，无论是国外学术界还是国内学术界，"敦煌学"（Dunhuangology）主要关注的是敦煌藏经洞发现的文书，也就是古代文献[116]，对敦煌丰富的美术遗产的整理和研究，是到1940年代以后才逐渐开始的。滕固1933年出版的《唐宋绘画史》，其中完全未涉及敦煌的内容，50年代此书重版时，他的好友邓以蛰在序言中曾直言提出批评。[117] 当然这也有些苛责著者了，因为那时敦煌美术还未引起足够重视。

王逊是最早将敦煌美术写入美术史的，王伯敏在《百年来敦煌美术载入中国美术史册的回顾》一文中称是"我国美术史著作中的首例"。[118] 在1953年召开的"中国美术史教材编写研讨会"上，王逊提出："敦煌的石窟美术，是中国传统文化的一部分，必须载入中国美术史的史册，也要充实到中国美术史的教材中。"[119] 他编写的50版各版本《中国美术史》，都将敦煌美术以很大篇幅写入。

王逊也是国内最早从美术史的角度研究敦煌的学者。前面说过，《云南北方天王石刻记》是现在见到的他最早研究敦煌艺术的文章。40年代初，国民政府教育部组织了一些力量去敦煌考察，并在1944年正式成立了敦煌艺术研究所，虽然名为"艺术研究所"，但当时主要工作是保护和临摹。王逊后来经常说起，常书鸿的业绩很了不起，他长期在那样艰苦的条件下开展敦煌艺术遗产的抢救性保护，非常不容易。在筹备研究所时，1943年，教育部

就聘请王逊为专门设计委员,做敦煌艺术的研究工作。对敦煌艺术的系统性研究,王逊是先行者。

学术界对王逊这方面的工作还是了解的,包括90年代出版的《中国敦煌学史》,很多篇幅都谈到王逊的工作。[120]敦煌艺术研究的许多奠基性工作,包括敦煌壁画、雕塑的定名、时代、风格、题材的判定,敦煌艺术与中西绘画雕塑发展的逻辑关系及其在中国美术史上的意义,这些很多是从王逊开始做的。宿白先生说过,研究敦煌,要特别关注王逊等美术史家的业绩。[121]

1951年新中国成立后的第一次敦煌展览,是文化部委托常书鸿、王逊筹备的。王逊的工作主要是将常书鸿送来的900余件临摹品逐一考订名称、编写展览说明,并参加设计和布展。这次展览取得了巨大成功,首次将敦煌艺术从美术史角度完整呈现出来。周恩来总理观展后很兴奋,指示外交部组织外国使节和国际友人都来观看展览:"让外国人看看中国人自己办的敦煌展览。"郭沫若观展后留言:"这样大规模的研究业绩值得钦佩,不仅在美术史

《人民日报》对敦煌文物展览的报道

1951年筹备敦煌文物展览时编订的展品目录

上是一大贡献,在爱国主义教育上贡献更大。"

配合这次展览,王逊写了《敦煌壁画中表现的中古绘画》,发表在1951年《文物参考资料》"敦煌专辑"上。这篇文章,《中国敦煌学史》称是最早以敦煌壁画为基本材料研究中国美术史的专论[122],从中可以看到王逊对敦煌艺术价值的评估和他研究敦煌的基本思路。

他在文章中首先强调敦煌壁画弥补了从南北朝到北宋初年中国美术史上实物资料的空白。将敦煌壁画与张彦远的《历代名画记》、郭若虚的《图画见闻志》相对照,中古绘画史的整体面貌才第一次变得生动而明晰起来,尤其这一千多年的绘画史,还代表着中国艺术的鼎盛时期——按照王逊他们这些深受新文化运动影响的人的认识,中国艺术到了晚近500年——主要是明清,已经趋于颓废没落。所以鼎盛时期的中古艺术是最能代表中国艺术品格和精神的,这是敦煌艺术最重要的价值。

敦煌艺术第二个重要的价值,也是王逊比较特殊的一点——前面说了他一直强调"创造新美术",他研究美术史不是为了搞

历史考据，而是为了借鉴古代绘画的优良传统，以促进当代艺术的发展。他关注到，创作敦煌艺术的民间无名画家，与画史上记载的倾动一时的名画家，他们在画风上有着惊人一致的时代风格："名画家是有个人的独特的成就的，而同时他们又是来自民间画家之群，而又给影响以一般的画家"，这就证实了中古时代"强健有力的中国画风"，其悠久深厚的传统正是来自民间、来自现实生活。

同时，他也注意到，敦煌艺术在保持传统的同时，也在不断吸收外来影响以提高自己。他说："我们可以看出虽然是在中古，屡屡有外国的新鲜的事物涌入中国，我们的艺术家不可避免地在充分吸取，然而他们是承继着自己的传统，变成了新的中国的、和同时的外国的仍然有所区别的风格。"

以上两点，王逊认为是敦煌艺术最值得重视和借鉴的地方，即一方面要深入生活、广泛汲取民间美术的创造性，另一方面也要积极学习域外美术之长，形成新的中国作风。显然，他是以此来证明，我们的民族绘画、民族文化要想复兴——复兴到鼎盛期那种辉煌灿烂的程度，也应从这两方面入手。

现在大家都知道1950年代美术界很多人去敦煌考察的事，这最初也是王逊建议的。在1953年的美术史编写会上，他向文化部、教育部建议："为了研究和教学的需要，组织美术史教师与研究人员前往西北敦煌等地考察。"[123]文化部对王逊的建议很快做出了回应，正式发文组织美术院校专家赴敦煌考察。第一个敦煌艺术考察团是1954年3月成行的，由中央美院和中央美院华东分院（今中国美术学院）叶浅予、王逊、金浪、刘勃舒、詹建俊、邓白、史岩、方增先、周昌谷等11人组成，在莫高窟进行了为期3个月的考察和临摹，回来后出版了《敦煌壁画临本选集》。[124]第二次是1955年7月民族美术研究所组织研究人员赴敦煌考察，成

员有王曼硕、俞剑华、刘凌沧、洪毅然、韦江凡、金维诺等7人，在莫高窟考察了两个月。[125]第三次是前面说过的组织各地艺术院校教师赴敦煌考察，时间在1957年6月—8月，成员有于希宁、李泽厚、陈少丰、王绍尊、王崇人、陈麦、薄松年等。这些考察对推动敦煌美术研究和促进当代中国画创新发展都产生了重要影响。

像现在大家熟知的"浙派人物画"，代表人物之一的周昌谷，参加敦煌考察时还是刚毕业的青年教师。他借鉴敦煌绘画的一些表现手法，回来后创作了表现现实生活的作品《两只羊羔》，1955年获世界青年联欢节金质奖章。王逊主编《美术研究》时，特意选用了周昌谷在敦煌临摹的一幅壁画作为创刊号封面[126]，借此表达有志于革新和发展中国画的美术家们的艺术理想。

还有一件在国内鲜为人知的事。王逊在民族美术研究所指导的匈牙利留学生米伯尔，受王逊影响，曾于1953年暑假专程赴敦煌考察，当时还是周总理特批的，公安部一路保驾——那时西北地区还有土匪，他在敦煌考察了一个月，搜集了大量资料，回国后撰写了一部介绍敦煌艺术的专著。[127]这部著作被译成多种文字出版，在欧洲被称为继斯坦因之后"重新发现了敦煌"[128]——前面说过，国外的敦煌学研究，此前也极少有专门研究敦煌艺术的，因此米伯尔是西方最早系统研究敦煌艺术的学者，他也是1949年后直到改革开放，唯一去过敦煌的西方人。他的研究，也受益于王逊的指导。

王逊还为第一部敦煌艺术纪录片撰写了解说词[129]，主编了《敦煌藻井图案》[130]等书刊并译成多种文字向海外发行，促进了敦煌艺术在海内外的传播。

前段时间去世的原中央美院壁画系主任李化吉先生，也是50年代王逊在美院教过的学生，他写过一篇《壁画的复苏归功于敦煌》，其中说："当时我在美院，美术史课开始讲敦煌，是王逊先

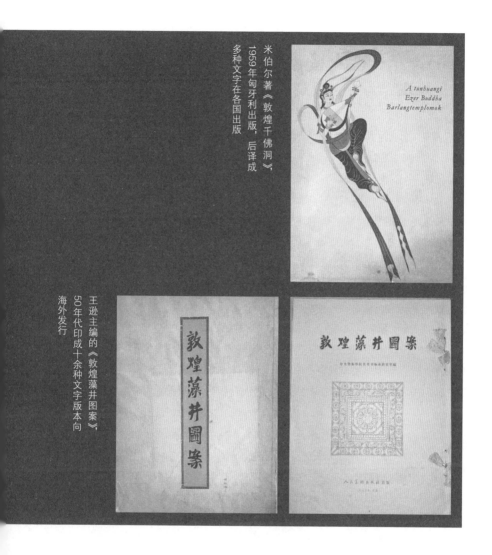

米伯尔著《敦煌千佛洞》，1959年匈牙利出版，后译成多种文字在各国出版

王逊主编的《敦煌藻井图案》，50年代印成十余种文字版本向海外发行

生讲课，敦煌的篇幅是最大的，对我们学生影响都非常大。……我感觉王逊先生是很重要的宣扬敦煌美术的人，谈敦煌的时候我觉得应该提到王逊先生。"[131]

注　释

1　王逊1949年9月起在清华大学讲授中国美术史；1952年北京大学筹设考古专业，为北大举办的"考古工作人员训练班"讲授中国美术史。参见李伯谦：《北京大学百年国学文粹·考古卷·前言》，北京大学中国传统文化研究中心编：《北京大学百年国学文粹·考古卷》，北京大学出版社，1998年。

2　中央美院1952级学生薄松年回忆："王逊先生的教学做的严谨而完备，每节课都发给学生较详细的提纲讲义。"薄松年：《王逊先生二三事》。

3　1950年10月21日徐悲鸿致陈从周。此信目前出版的徐悲鸿文集均未收录，信后有陈从周手书"是函书于一九五〇年"，原信影印件见上海图书馆编：《中国尺牍文献》，上海古籍出版社，2013年。

4　1953年10月，蔡仪调往北大，其工作由王逊接任。此前，蔡仪曾调集常任侠、王逊、郭味蕖、刘凌沧等编写中国美术史教材。

5　常任侠1952年11月11日记："下午王逊来谈中国美术史编述计划。"常任侠著、沈宁整理：《春城纪事（1949—1952）》，大象出版社，2006年。

6　1950年3月18日中央美院成立"旨在加强创作与理论研究"的研究部。曹庆晖：《美术史系与美术史学——中央美术学院美术史论教研发生纪程》。

7　1950—1951年，编写或再版了蔡仪的《新美学》、王朝闻的《新艺术创作论》、李桦的《木刻的理论与实际》等著作，在中央美院也作为教材使用。

8　《驰骛书林　翱翔艺苑——王伯敏访谈录》，《美术教育研究》2010年第1期。

9　叶恭绰1950年从香港来北京，时任中央文史馆副馆长。1957年北京中国画院成立，任院长。

10　史岩时任中央美术学院华东分院教授、图书馆馆长；俞剑华时任南京艺术学院教授；王伯敏时任中央美术学院华东分院助教。

11　王伯敏后将此本误记为《中国美术史教学题要》："为了更好地在高等美术院校开设中国美术史课，1953年秋天，文化部委托中央美术学院王逊教授主持召开了'中国美术史课教材编写研讨会'，整整进行了半年……王逊编写的《中国美术史教学题要》，在研讨会上作了研讨并修改。这本提要，后来就成为全国各美术院校美术史课的参考书，在美术院校中影响极

大。……在这个研讨会的推动下,其他美术学校的有关教师,也在积极筹划新的中国美术史教材的编写。"王伯敏:《艺术创造与慧悟价值——中国美术史研究答问》,《新美术》1990年第4期。

12　据王伯敏回忆,这次会议"对中国美术史的几个重大问题,如分期问题、文人画、宗教画问题、重要画家及其作品的评价问题等等,都作了反复的讨论",出处同上;"讨论的问题主要是如何学习并运用历史辩证法,如何站在人民的立场上对待历史事件,如何吸取传统中的精华、剔除糟粕;再就是如何评价历史人物。"《驰骛书林　翱翔艺苑——王伯敏访谈录》。

13　《驰骛书林　翱翔艺苑——王伯敏访谈录》。

14　如民国时史岩著有《东洋美术史》(1935年)、《古画评三种考订》(1942年)等;俞剑华著有《中国绘画史》(1937年)。

15　参见王伯敏:《王伯敏美术史研究文汇》,中国美术学院出版社,2013年。

16　20世纪五六十年代,学术界对历史分期问题争论很大,相关政策规定也不断调整。

17　余辉认为,王逊可称是中国美术史研究的"教科书派":"王逊先生的学术基因悄悄渗透在许多版本的中国美术史里,无论是撰写体例、基本结构,还是史语表述方式等,他的《中国美术史》起到了良好的垂范作用,成为中国美术史专业教材的奠基石。"余辉:《怀念一位新中国美术界的开拓者》,《艺术》2009年第12期。

18　曹庆晖:《美术史系与美术史学——中央美术学院美术史论教研发生纪程》。

19　1954年4月8日—15日,文化部艺术局艺术教育处到中央美院了解教学情况,并于同年6月撰写了调查报告。见文化部艺术教育处:《关于中央美术学院教学情况和调查报告(初稿)》,油印件,1954年6月,黄小峰藏。

20　此版是油印本,传说是印了1000册,但可能不到此数。

21　郑珉中回忆:"五十年代中期,由于工作需要随唐兰先生一起到中央美术学院美术史系旁听王逊先生讲的《中国美术史》课程,然后共同完成了'历代艺术综合陈列'。"郑珉中:《论鉴定唐琴的两种方法》,《故宫博物院院刊》1995年第3期。按,此处"美术史系"记忆有误,该系当时尚未成立。

22　据陈少丰收藏的1956年夏秋"王逊先生关于讲义、幻灯片等提示"手稿:讲义存在"①观点:错误或可疑;②问题:不明确,组织条理紊乱,需

要深入;③材料:遗漏补充,进一步充实资料;④文字:费解,啰嗦"等问题。李清泉提供,现藏广东省档案馆。

23　江丰:《王逊〈中国美术史〉序言》《江丰美术论集》,人民美术出版社,1983年。

24　2015年12月13日薄松年访谈。

25　据不完全统计,各地出现的"讲义"翻印本达数十种。

26　薄松年自藏本封面题有"说明":"负责此书整理、校订并补写最后明清建筑、工艺章节。此书在出版中,该书责任编辑未经我同意,擅自改动插图,致印出后存在不少错误(主要是插图方面)。经我与上海(人民)美术出版社交涉,该社已承认错误,承担责任,答应重新出版,现已发稿。"

27　范迪安:《在纪念王逊先生诞辰100周年座谈会上的致辞》,《美术研究》2016年第2期。

28　薄松年先生病逝于2019年4月2日。

29　李捷:《新中国美术史的开山之作及其作者王逊》,《中国美术》2019年第6期。

30　王逊被划为"右派"后,职称连降三级(从三级教授降为六级教授),下放到美院图书馆监督劳动,其间主持制订了《艺术图书分类法》,《文集》第二卷。

31　中央美院美术史系第一届学生(1957级)李松回忆:"1958年2月24日,学校宣布撤销美术史系……到3月3日全校开学之日,美术史系正式解散。"李松:《恰同学少年——记1957年的中央美术学院美术史系》。

32　参见《美术》1958年第1期批判文章《王逊反动的美术理论必须清算》。

33　1958年3月15日—19日,文化部召开第一次全国性的艺术研究座谈会,来自全国的艺术研究和教学人员共300人参加会议。

34　这个计划内容实际是出自反右前王逊主持制订的"十二年发展规划"。教材方面,提出1958年编写讲义五种:(一)《中国古代美术简史》(30万字);(二)《中国现代美术史》(初稿)(15万字);(三)《西洋美术简史》(30万字);(四)《苏联美术史纲要》(15万字);(五)《艺术概论》(初稿)(15万字)。许幸之、王琦:《把创作工作和艺术科学研究工作结合起来》,《艺术科学研究座谈会文件汇编》,中华人民共和国文化部,1958年3月。

35　俞剑华:《从单干到合作,从个体到集体》,《艺术科学研究座谈会文件汇编》。

36 中央美院美术史系1962级学生杨庚新回忆:"我对王逊先生的印象就是四个字——'沉默寡言',他当时虽然已'摘帽',但帽子拿在群众手里,随时还可以再戴上。这是很厉害的,控制使用,不能乱说乱动,这种政治压力没有经历过那个年代的人是很难想象的。我对先生很尊重,但也不敢和他说话。"杨庚新访谈,2017年1月17日。

37 薛永年:《土山清夜一灯红——缅怀王逊先生》,《中国美术》2016年第1期。

38 江丰:《王逊〈中国美术史〉序言》。

39 《王逊〈中国美术史〉版本知见录》中列为"戊本",《史稿》附录。

40 王逊摘掉"右派"帽子的时间,程应镠诗中记为1961年春,见程诗《喜得宗津信并简王逊》,虞云国编著:《程应镠先生编年事辑》。另见陈少丰1993年10月22日"笔记":"王逊先生自被错划为'右派'后,一直没有通过信。大约是1961年摘掉帽子的……"李清泉提供,原件藏广东省档案馆。

41 1961年2月,在中央提出文化教育工作"调整、巩固、充实、提高"的背景下,中央书记处要求中宣部、教育部组成教材工作领导小组,组织高等院校教材编写工作。同年4月11日—25日,全国高等学校文科和艺术院校教材选编计划会议(简称"全国文科教材会")召开,艺术教材由文化部艺术教育司组织专人编写。

42 "在中国美术史研究工作中取得重大成就的王逊先生不仅是美术史系的创办者,而且在教学和教材建设上做出了重大贡献……实际上也是60年代本学科教学的主力。""他是文化部组织的编写教材的主力,但却不能参加教材的讨论和审定,他是在心情极为压抑下认真负责地为培养美术史论人才而做出巨大贡献的。"薄松年:《中国美术史的教学与研究》,《美术研究》1988年第3期;薄松年:《王逊先生二三事》。

43 见1964年11月"美术史系统计教员表",曹庆晖:《美术史系与美术史学——中央美术学院美术史论教研发生纪程》。

44 程永江:《中国现代美术史组工作简报》《西洋美术史组工作简报》,1961年8月19日,手稿原件。

45 李松:《作为美术史家的王朝闻》,《中国现代美术理论批评文丛·李松卷》,人民美术出版社,2011年。

46 薄松年、陈少丰:《〈中国美术史〉校订后记》,王逊:《中国美术史》,上海人民美术出版社,1989年。

47　李松:《哲人·史家王逊》。

48　这批手稿由何冀平提供,现存189页,约8万字。

49　参见王伯敏、李松等人回忆。王伯敏:《王伯敏美术史研究文汇》;李松:《中国现代美术理论批评文丛·李松卷》。

50　李松:《美术史论家王逊的生平和他对中国古代画论的一些见解》。另,李松在另一篇文章中说:"王逊所著原始、夏商周美术部分,曾在系里办的印刷室排印,一直未曾正式出版,而春秋、战国美术则只刻印过,发给学生。"李松:《哲人·史家王逊》。按,这里或有误记,"春秋"部分也有铅印本。

51　修改稿内容是"第二章、西周及春秋时期的美术",参见《史稿》第二章第四节"建筑绘画及章服"。

52　"今天回想起来,王逊从1960—1963年在业务和教学上简直是和生命和时间赛跑,不仅担负着繁多的课程,还撰写出大量的讲义。"薄松年:《王逊先生二三事》。

53　2017年3月27日宿白访谈。

54　薄松年、陈少丰:《〈中国美术史〉校订后记》,王逊:《中国美术史》。

55　"王先生是从美学思想史的角度开设中国书画论课的第一人。"薛永年:《土山清夜一灯红——缅怀王逊先生》。

56　当时担任这门课辅导的李松说:"他在讲课前,写了详细的讲稿,准备日后付梓,不幸十年动乱中,这些珍贵的手稿全部散失了。"李松:《美术史论家王逊的生平和他对中国古代画论的一些见解》。

57　元代部分当时未完成。薄松年回忆说:"(60版教材)从原始商周一直写到了元代。在那个政治条件下,元代的问题比较多,包括对赵孟頫的评价等,于是就决定先写明代。"《王逊遗稿〈吴门四家〉出版座谈会纪要》,中央美术学院人文学院,2017年9月27日。

58　陈少丰1962年8月前往北京参加教材编写,1963年8月返回广州,其《自订年谱》记:"1963年上半年在王逊先生指导下撰写明代绘画的'宫廷绘画''浙派'与'吴门四家'。旁听王逊先生给美术史系三年级同学讲'中国古代书画理论'。"未刊稿,李清泉藏。

59　杨庚新访谈,2017年1月17日。

60　陈少丰笔记1981年4月刻印为《书画理论》油印本(上册),1981年6月刻印为《中国书画理论》油印本(下册)。1985年阜阳师范学院又出有打

印本《中国书画理论》。

61　王逊著、王涵编：《中国书画理论》，上海书画出版社，2017年。

62　1964年3月—5月，美院师生到怀柔参加为期8周的"四清"，王逊住在怀柔大中富乐村。

63　这里是口述者的推断，原信未见。陈少丰1993年10月22日"笔记"记："1962年8月我去北京，1963年8月回广州，此后至1965年初，曾收到他（按，指王逊）几封信，惜都在浩劫中被毁了！"李清泉提供，原件现藏广东省档案馆。

64　1964年7月，陈少丰在广州美术学院刻印了《元明清的美术（提纲初稿）》《吴派绘画》两种油印本。

65　陈少丰去世前，将"吴门四家"手稿托付给他的学生李清泉，完好保存至今。参见李清泉：《〈吴门四家〉前言》，王逊、陈少丰著：《吴门四家》，中国青年出版社，2017年。

66　参见《土山清夜一灯红——王逊遗稿〈吴门四家〉重现》，《中国美术报》2017年10月2日。

67　"美院在1964年秋后开始了为期一年之久的'城市学校四清试点'……在一定意义上可以说，'文革'在中央美院预演或提前了两年。"钟涵：《谈中央美院的艺术教育》，《钟涵艺术文稿选》，中国油画院，2011年。

68　此信及下文摘引的王逊致陈少丰信，均由李清泉提供，现藏广东省档案馆。

69　姚求实：《一个不好的倾向》，《美术》1984年第8期。

70　薄松年、陈少丰：《〈中国美术史〉校订后记》，王逊：《中国美术史》。

71　王涵：《王逊〈中国美术史稿〉著作版本结构一览》，《史稿》附录。

72　《出土古文物与美术史的研究》，《美术》1954年第7期；《文集》第三卷。

73　1953年11月1日，故宫博物院绘画馆正式开放并举办首次展览，展出晋唐以来历代名画500多件。

74　"大凡研究宋画者，不可不面对张择端的《清明上河图》，王逊先生可谓开山者之一。1953年11月，故宫博物院绘画馆开馆，该图首次在北京面世，王逊先生当即撰写了《古代绘画的现实主义》……首次对展览中的唐五代和宋代名画进行了基本研究，重点对张择端《清明上河图》的绘画内容、结构乃至生活细节等进行了准确的考订。"余辉：《怀念一位中国美术

史界的开拓者》。

75 参见《表现与表达》,《文集》第二卷。

76 《在中国美术家协会第一届理事会第二次会议上的发言》。

77 同上。

78 《周扬在美术方面的反革命言论》。

79 1953年7月31日,北京中国画研究会在北海公园举行第一届展览会,王逊发表《介绍北京的国画展览》;1954年7月11日—25日,北京中国画研究会第二届展览会在故宫承乾宫举办,王逊发表《对目前国画创作的几点意见——北京中国画研究会第二届展览会观后》;1953年9月16日—10月10日,全国美协主办的"第一届全国国画展览会"在京举行,王逊发表《国画为人民服务》,《新观察》1953年第18期。

80 王浩:《从"美的理想性"到"现实主义"——王逊美学思想管窥》,《美术研究》2016年第3、4期。

81 尹吉男、王浩、王涵:《〈中国美术史稿〉出版:怎样的美术史才是有魅力的》,《新京报·书评周刊》2023年4月28日。

82 胡适:《新思潮的意义》。

83 "1951年中国科学院配合长沙近郊的建筑工程组织了工作团,进行了三个多月的科学发掘和整理工作,这是楚文物第一次有了完整的出土记录,而使科学研究得到了实在的基础。"王逊:《介绍楚文物展览》,《文艺报》1953年第13期;《文集》第三卷。

84 《云南北方天王石刻记》。

85 同上。

86 尹吉男引述宿白回忆。尹吉男、王浩、王涵:《〈中国美术史稿〉出版:怎样的美术史才是有魅力的》。

87 2017年3月27日宿白访谈。

88 1950年7月21日—8月31日,文化部及文物局组成的"雁北文物勘察团"是新中国成立后第一次规模较大的关于历史文化遗产实地调查研究的工作团队。该团在调查结束之后发表的《雁北文物勘察团报告》也是建国以来正式出版的第一部关于文化遗产保护与研究的调查报告。

89 《云冈一带勘察记》,《雁北文物勘察团报告》,中央人民政府文化部文物局,1951年;《文集》第三卷。

90 1950—1951年筹备敦煌文物展览期间,王逊承担了展品定名编目工

作，即署名"敦煌文物研究所编"的《敦煌文物展览目录》，中央人民政府文化部文物局，1951年4月；《文集》第三卷。此外，他还参加了敦煌石窟的编号修订工作，1951年以"敦煌文物研究所编号"名义发表，见《敦煌千佛洞各家编号对照表》，《文物参考资料》1951年第二卷第5期。该编号长期使用，沿用至今。

91　1952年9月，北京大学成立考古专业，王逊参加了教学计划的讨论等前期筹备。1952—1955年，他为文化部社会文化事业管理局、科学院考古所、北京大学联合主办的4届考古工作人员训练班讲授美术史课，这4届学员后被誉为中国当代考古界的"黄埔四期"，在新中国科学考古事业中发挥了重要作用。李伯谦：《北京大学百年国学文粹·考古卷》前言；孙秀丽：《考古的"黄埔四期"——记1950年代考古工作人员训练班》，《中国文化遗产》2005年第3期。

92　张亦农等：《永乐宫志·卷三》，山西人民出版社，2006年。

93　《永乐宫三清殿壁画题材试探》，《文物》1963年第8期；《文集》第三卷。

94　清华大学建筑研究所、中国营造学社合编：《全国建筑文物简目》，华北高等教育委员会图书文物处，1949年6月。

95　《保护古迹文物工作与经济建设联系起来》，《文物参考资料》1950年第1期；《光明日报》1950年6月16日；《文集》第三卷。

96　1956年国务院组织了第一次全国文物普查，1963年颁布了《文物保护单位保护管理暂行办法》。

97　1929年郭沫若翻译的《美术考古学发现史》出版，此书是德国考古学家米海里斯（A. Michaelis）1908年所作，郭译书名据日本考古学家浜田耕作的日译本《美術考古發見史》（岩波书店，1927年），这是"美术考古学"这一概念首次引入中国学术界。关于王逊文章，参见薛永年、郑岩、张立等人研究。薛永年：《二十世纪中国美术史研究的回顾与展望》，《文艺研究》2001年第2期；郑岩：《论"美术考古学"一词的由来》，《美术研究》2010年第1期；张立：《评罗森〈中国古代的艺术和文化〉》，《艺海》2010年第8期。

98　"自《宣和画谱》备见著录，为存世最古之画迹。"张伯驹：《隋展子虔游春图》，《烟云过眼》，中华书局，2014年。

99　《展子虔〈游春图〉》，《人民文学》1953年第3期；《文集》第三卷。

100 参见黄小峰：《美术史视野下的书画鉴定》，《美术观察》2022年第7期。

101 黄小峰：《"再造唐画"：展子虔〈游春图〉新探》，《美术观察》2021年第6期。

102 薄松年：《王逊先生二三事》。

103 1953年，文化部重新调整故宫博物院定位，计划将其整体改造为艺术史类为主的博物馆，"把故宫博物院改造成一所大的分类的博物院，以美术品及工艺美术品为主"，建成包括各种类型小规模博物馆组成的博物馆群。为此故宫成立陈列部，统一筹划管理全院的陈列展览工作。1953年以配合建国瓷设计从全国调拨的代表性陶瓷文物为基础，首先在承乾宫、永和宫建立了陶瓷馆，成为全国陶瓷文物和陶瓷工艺参观学习中心；同年11月绘画馆在宁寿宫及两庑建成开放；1955年成立雕塑馆筹备委员会，1958年设于奉先殿的雕塑馆正式开放，陈列从商代到清代各种雕塑作品。此外尚有青铜馆、织绣馆和位于保和殿的历代艺术馆（即"历代综合艺术陈列"）等。绘画、雕塑、陶瓷三个艺术专史陈列馆，当时称"故宫三大馆"。参见吴仲超：《故宫博物院十年》，《故宫博物院院刊》1960年第1期；陈列部：《六十年陈列话沧桑》，《故宫博物院院刊》1985年第3期。

104 1953年郑振铎在《故宫博物院改进计划的专题报告》中曾提出筹设建筑馆："建筑馆可以在午门上陈列出来，加以充实后，可移到故宫来。"后此议未实行。

105 薛永年：《土山清夜一灯红——缅怀王逊先生》。

106 1955年，王逊与刘开渠、吴作人、阎文儒、叶恭绰、唐兰、王朝闻、郑可、徐森玉等9人被聘为故宫雕塑馆筹备委员会委员，他为故宫撰写了从商周至元代各时期雕塑艺术代表作品的《筹备建立雕塑馆选择陈列品的参考资料初稿》，油印件，未刊，1955年。

107 王涵：《导夫先路 广大精微——王逊与中国美术通史的写作》。

108 尹吉男主编：《中国美术史》，高等教育出版社，2019年。

109 尹吉男、王浩、王涵：《〈中国美术史稿〉出版：怎样的美术史才是有魅力的》。

110 《云南北方天王石刻记》。

111 李松：《美术史论家王逊的生平和他对中国古代画论的一些见解》。

112 余辉:《怀念一位新中国美术史界的开拓者》。

113 江丰:《王逊〈中国美术史〉序言》。

114 又称"专业创作练习"。参见薛永年:《在第一个美术史系学习》,《美术研究》1985年第1期。

115 《顾恺之及其作品》,《美术》1954年第1期;《展子虔〈游春图〉》,《人民文学》1953年第3期;《唐代人物画家——周昉》,《美术》1954年第4期;《宋代的三幅山水画》,《美术》1954年第7期;《夏珪〈长江万里图〉》,《美术》1954年第2期。各文均见《文集》第三卷。

116 1930年,陈寅恪首提"敦煌学",但当时所指主要是藏经洞出土的文书,故"敦煌学"在初期又有资料学、文献学、图书馆学等说法。陈寅恪:《陈垣敦煌劫余录序》,《金明馆丛稿二编》,生活·读书·新知三联书店,2001年。

117 邓以蛰:《〈唐宋绘画史〉序言》,《唐宋绘画史》,人民美术出版社,1958年。

118 王伯敏:《百年来敦煌美术载入中国美术史册的回顾》,《敦煌研究》2000年第2期。

119 同上。

120 林家平等著《中国敦煌学史》第四编"敦煌学深入发展时期(1950—1966)"第一章"敦煌艺术研究的新阶段"第六节《敦煌壁画和宗教艺术反映生活的问题》、第九节《敦煌壁画中表现的中古绘画》两节专门介绍了王逊的研究,其他各章节中也有涉及。

121 姜伯勤:《宿白先生论敦煌遗书研究开始于中国——读〈敦煌七讲〉》,《中国史研究》2009年第3期。

122 "关于敦煌壁画与中国美术史,过去人们大多是利用画史文献资料和现存其他作品来分析敦煌壁画,来寻找所谓'吴衣''曹带'等等,而以敦煌壁画为基本材料来研究中国绘画史的则比较少。本时期中(按,指1950—1966年),主要以王逊的《敦煌壁画中表现的中古绘画》为代表,其它著述偶有涉及,但非专论。"林家平等:《中国敦煌学史》。

123 王伯敏:《百年来敦煌美术载入中国美术史册的回顾》。

124 中央美术学院暨华东分院敦煌考察队编:《敦煌壁画临本选集》,朝花美术出版社,1957年。

125 参见金成辉:《20世纪中期民族美术研究所的敦煌考察研究》,《美术

观察》2020 年第 12 期。

126 《美术研究》1957 年第 1 期。

127 *Cave Temples of Thousand Buddhas at Dunhuang*（《敦煌千佛洞》），1959。

128 王涵：《匈牙利米伯尔重新发现敦煌》，《国际人才交流》2020 年第 8 期。

129 李松：《美术史论家王逊的生平和他对中国古代画论的一些见解》。

130 《敦煌藻井图案》。

131 李化吉：《壁画的复苏归功于敦煌》，《中国美术馆》2008 年第 1 期。

附一　关于王逊遗著搜集整理的访谈

受访：王涵
采访：段牛斗
时间：2022年8月19日（星期五）下午
地点：北京市丰台区首科花园王涵家

段牛斗：王老师好！今天我大致准备了几个问题。咱们先谈第一个问题，就是关于您最初对王逊的记忆、印象，以及与美术史结缘的过程。

王涵：王逊是我的伯父，我们北京话叫"大爷"。我父亲这代人兄弟七个，王逊是老大，我父亲最小。我是1969年2月出生，他是1969年3月去世的，我没见过他。不仅没见过他，我出生时连我父亲都见不着，那是一个特殊的历史时期，是"文革"中最严酷的阶段，就是所谓"清理阶级队伍"运动时期。这个运动中全国死人最多——王逊就是这时死的。这个运动名义是清理积案和定案，"批判"并"解放"那些"犯走资派错误的好人"，对那些"敌我矛盾"者定案，实际是对全社会、各阶层进行甄别和审查，时间从1968年下半年到1969年。王逊这时被关押起来交代问题。我是旧历腊月二十六出生，他是过了春节才放出来，回到家就没了。我父亲那时也在牛棚，我母亲怀我的时候，他就被关

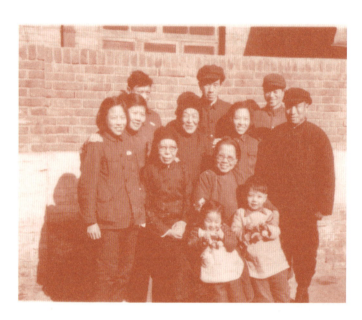

王逊（后排中）与家人在一起

起来了，罪名是"特（务）嫌（疑）"，虽然都在北京但见不着人。其他家人情况也类似，还有发配到外地的。所以，王逊去世的时候，除了他夫人，其他亲人都不在，就是说王逊的亲属都不在他身边。

段牛斗：您说的跟他最近的那个侄儿也都不在？

王涵：对，他是老三届知青，那时在陕西农村插队，1969年1月走的。所以黄永玉最近的回忆文章[1]里就写到这段，说他死的时候身边没人，黄永玉的女儿去王逊屋里帮他拿粮票，看到他已经不行了……当时王逊身份特殊，是"右派"，"文革"又被定为"反动学术权威"，而且还是所谓的"钦定右派"，《人民日报》点名批判的，家里人都不太提他、避免提他。

段牛斗：您家里还有别的"右派"吗？

王涵：就这一个。当时背景就是谁家里留着他的东西，谁就会有麻烦。我的一个伯父，也是王逊的弟弟，他在1950年代留苏，中

间与王逊通信。"文革"抄家时被抄到王逊写给他的信，为这事就把他吊起来审，打了一宿，让他交代跟王逊什么关系，有什么暗中的活动……那时就是这种情况。王逊的影响面大，特别是亲属，基本都不会保留他的东西，也避免跟孩子说这些，会有很多负面影响。所以，我第一次知道王逊，就是我伯父的名字，是在1979年。

段牛斗：追悼会？

王涵：对。

段牛斗：之前从来没有任何人提到过？

王涵：没有任何人提到过。

段牛斗：家里有他的照片吗？

王涵：基本上没有，所以后来找他的东西非常困难。这些东西家里都不敢留。经历过那个时代的都知道，像谁被打倒了，包括中央领导人，家里就赶紧找有关的旧报刊，剪掉上面这人的照片，后来剪不过来了，就在脸上画个叉，就是这样。

1979年，到我10岁的时候，拨乱反正。在这个过程中，有一天，家里就收到中央美院的一封信，信还是我拿的。当时这种信很多，都是黑字的，什么什么追悼会，"中央美术学院"几个字也是黑字印的，那时这样的信很多，各个单位都在给"文革"中死去的人开追悼会。

段牛斗：那时候央美知道王逊的家属？也知道他的家属在哪儿？

王涵：对，就寄到我们家嘛，刚才给你看的那个就是。那是搞得非常清楚的，"文革"时内查外调，所有社会关系都得交代清楚。然后我们就去了，那是我第一次听到"王逊"这个名字。

段牛斗：是在哪个殡仪馆？

王涵：在八宝山开的，当时是陈沛主持追悼会，美院院长江丰[2]身体不好，没去。其实，你想10岁的孩子也不是很了解这事

> **讣 告**
>
> 为落实党的政策，兹定于12月18日（星期二）下午一点半至三点，在八宝山革命公墓礼堂，为前院长办公室秘书章书画同志、版画系教授夏同光、美术史系教授王逊、国画系讲师邵味渠、政治教员宋哲涛、行政处司机日旨方六位同志举行追悼会。
>
> 送花圈、挽联唁电，请于16日上午请与美院办公室联系。（电话：55.6814）
>
> 章书画等六同志治丧办公室
> 一九七九年十二月十日

1979年王逊平反追悼会讣告

儿，然后也没有人说，就去了。追悼会去了很多人，不光他一个人的追悼会，当时美院可能是六个人，一块儿开，包括郭味蕖、夏同光，还有几个。会场气氛当然是很悲哀了，去的人非常多，一个最大的厅整个儿都站满了人，有些人还站在外面，很多人在哭。这我还有一些印象。我父亲这辈都去了，我印象最深的，是回程从八宝山公墓出来以后，一家人都不说话，也没有马上坐地铁，就一起走了大概几站地。那天还下着大雪，一路上没一个人说话，我父亲、几个伯父，没有一个人说话。

段牛斗：他的那些兄弟姐妹全都去了？

王涵：都去了，我爸是带着我去的。一直走到大概玉泉路还是哪儿我记不清了，反正走了几站地，然后就分手了。整个过程当中，也没有人跟我讲王逊——就是我这个伯父到底是怎么回事，没有人讲。在当时政治环境下，即便是"文革"结束了，平反了，家里长辈也都还是很谨慎地避免去提这个人。因为不知再

过几年——那时叫"三五年一个运动",谁都不知道会是什么样。所以,我从家里对他没什么认知。

回去以后,当时我还小嘛,那时候杂志也比较少,有时做完作业就到我住的北京理工大学的图书馆里翻杂志看。我那会儿对美术比较感兴趣,最常看的就是《美术》杂志。

段牛斗:您对美术感兴趣,其实并没有受到王逊的影响。

王涵:没有任何关系。

段牛斗:因为您家里也不是搞美术的,就是自己的一个爱好?

王涵:对,从小爱好。然后在杂志里就看到追悼会的报道。后来几年,又陆续看到王逊的一些文章,名字上套着黑框,表示人死了,是遗作,那时这样的文章很多。

另外比较重要的,就是李松先生当时写的《美术史论家王逊的生平和他对中国古代画论的一些见解》。

段牛斗:看到这个文章的时候多大?

王涵:他是1984年发的,我那时15岁了。我对王逊比较多的认识是从这篇文章开始的。他这篇文章写得很长,分成两期发在《美术史论》上。第一部分是王逊生平,实际是简传;第二部分介绍他的一些艺术理论观点。

另外,在这个过程中,还有几件事儿引起了我的注意。

段牛斗:是在您看到这篇文章之前还是之后?

王涵:前后都有。印象最深的是1985年,那时我也喜欢逛书店,每周末去琉璃厂海王村中国书店总店,当时刚恢复不久。整个儿一个大橱窗,书店正面就那么一个大橱窗,整个橱窗里摆放着王逊的《中国美术史》,是几十本摞成一座书山的形状,前面还摆着四五本,还有王逊遗像,就是薄松年、陈少丰两位先生整理的那本。你想这么一个书店,整个橱窗里别的都不放,就这一种书,当时对我震动挺大的,那时对王逊还是非常重视的。

中央美术学院

王涵先生：您好！

惠赠的《王逊示范文集》，已由李薇艺术教研转给我，非常感谢。此书编辑不易，有些记者是我们过去不知道的，出版印装设置亦可，可以看出您为此花费了不少心血。

王逊先生去世后，当然许多师友都很怀念他。想给他写个纪念文集，不令王先生的理论完成被埋没。邵大箴先生在80年代初就曾经写过王先生的悼念，发表后马上有人出版社联系，未能办成，他一直感到遗憾。现在您能编成这本文集，也总算了大家的心愿。薄松年先生已经年过八十了。他今年回来过一次，还和我谈过这件事。他收集的比这套所收还多几篇。他今年会不会回来一次，我当将他与您联上。如我们收集到的这样还需要补充，可以再看有机会合版，再补些进去。

蒋玄伯先生也早已退休。明天我和他联上后，他会很快与您联系的。

我早已离开美院是平民了，平时在家，以后有事时请专程找到我的。

给您打电话未打通，这几天再与您联上。此致

敬礼

李松上 06.6.5

李松致王涵，2006年6月5日

段牛斗：那个时候您对王逊有没有更深的了解？还是说还跟以前差不多？

王涵：就是这些了解，我刚才说的这些，包括看到的文章。

段牛斗：仅仅是看这些文章，也没有跟亲戚或者家里人说起这些？

王涵：对，那时候都没说。这里讲的是我十岁到十四五岁这段。后来到我高考前，上高二分文理科，我想学文科，我父亲坚决反对。1987年高考，分文理班是1986年，那时社会上流行一句

话:"学好数理化,走遍天下都不怕。"我家从我父亲到我这两代人里,除了王逊,没有人学文科。我父亲最早是《中国青年》杂志的编辑,他算是文科的,后来改学的理工,1952年以调干生进入北京工业学院(今北京理工大学)。我那时候喜欢文艺、文史这些,我就问他,你怎么不留在杂志社,那样多好,我也有一个长辈是学文的了。我父亲说,我要留在杂志社,我早就死了。他跟我讲,当时编辑部六个人,有被打成"右派"的,有自杀的……接着他又给我讲了王逊的事,他们这一辈就这一个是学文的,死的就是他。所以,那时候,实际大家对文科的看法不光是有用没用,最主要是担心和政治牵扯到一起。所以他反对我学文科,但我又特别喜欢,我就坚持,那时也比较犟,我就坚持这个选择,后来就学了文科。

其实真正说我系统地做这个事儿,还是在1987年考上大学以后。我有好多接触学者的机会,也包括家里一些关系吧。本身我就是大学院儿里长大的,和这些学者有各种联系,比如沈从文,我从小就知道,他儿子沈龙朱跟我爸是大学同学,我小时候就见过沈从文。还有像冰心、吴文藻,家里都有过来往。到大学以后,我有两个很尊重的老师,一个是西南联大毕业的王景山,当时给我们讲"台湾新诗"。开始我也不了解,只知道他是西南联大的,我也知道王逊是西南联大的。结果有次课间聊天,我就问他:"您知道王逊吗?"当时出乎我意料,王景山老师马上就不由自主地打了个立正。当时是课间休息,大家都很放松,学生跟老师有时还一块儿抽根烟什么的——王景山老师一听到王逊这个名字,马上恭恭敬敬地立正说道:"那是我老师。"我感觉还是他们那代人学生对老师的礼节。接着,他就问我跟王逊是什么关系?然后就聊了一些事儿,王逊在西南联大教过他们逻辑学,学生都很尊重他。我很敬重王景山老师,他的话对我震动也挺大。

再后来学美学，有位老师对我帮助也很大，他叫曹立华，复旦毕业的，是蒋孔阳的学生。我在毕业论文选题的时候，征求他意见。1980年代的"美学热"，不仅是在学术界，还波及全社会。当时美学几大学派的代表人物，像李泽厚、蒋孔阳、朱光潜、蔡仪等，研究的人很多，文章也很多。有一次，曹老师就突然提出来，说你还不如研究你伯父。

段牛斗： 那个时候他们已经知道您家里有这么一位学者？

王涵： 对，之前我们谈到过王逊。我一想也对，所以我就用了大概一年多的时间做这个工作，到北京图书馆（今国家图书馆）查资料，之前我也看过一些，但是没有系统搜集。

段牛斗： 就像您看到李松的文章一样。

王涵： 对，之前不是主动去找，偶尔会看到，从这时开始就系统搜集这些。我1991年大学毕业，毕业论文《王逊美学思想初探》还被推荐发表在学报上。[3] 当时别说本科生论文，连老师的论文发表在学报上版面都不够，应该说影响也挺大的。那时学报有很严格的审稿制度，编辑部组织初审后，还要请校外学者审稿，背对背写评审意见。论文发表后，我记得学报主编跟我说，北大美学家杨辛老师参加了审稿，还对他说，如果宗白华先生还健在，能看到这篇文章就好了。我把论文也寄给了一些学者，像武汉大学的美学家刘纲纪，他跟王逊同出一个师门，都是邓以蛰的学生。刘纲纪先生回信鼓励说，这篇写得很好，是第一篇研究王先生美学思想的专论。[4]

在准备论文的过程中，因为要了解他的生平，也做了一些访谈。

段牛斗： 找什么人做呢？

王涵： 当时了解王逊的一些学者。后来这个过程变得很漫长。最开始，王逊的老师很多还都健在，像冯友兰、宗白华、朱光潜、林庚、冯至等都还在，他同辈学者在世的更多。所以，我那时候

武汉大学美学研究所
Aesthetics Research Institute of Wuhan University

王涵先生：

来示悉。闻王逊先生著作将出版，甚喜！记得我与王逊先生曾见过两次面。一是在开会时，二是我去何溶先生处，闻知他即住在院子内，就顺便即造访。王先生是学哲学出身的，因之他对中国美术的研究与其他美术史家有异，富于哲学、美学的思考是他的特色。我还看过他发表于《教育部第二次全国美术展览会专刊》（教育部出版）中的《玉在中国文化上的地位》一文，不知文集收入否？此文甚有价值。

承约我写序，我本当尊命，但无奈近年来身体精力大不如前，而请

刘纲纪致王涵

1701216(87.7)

访谈面很广……说实在的，对王逊的学生这一辈的访谈当时都顾不上，那时他的学生都还很年轻，也就四五十岁。所以，访谈对象基本是王逊的老师和他的同辈学者。

段牛斗：您采访这些人是在写毕业论文前后？

王涵：对，之前也有，之后也有。一见面，几乎所有人都说，王逊太可惜了！都特别惋惜，说他非常有才华，是很重要的学者，可惜没能活过"文革"。所有人都这样说，包括冯至、启功、徐邦达等都是这样，所以每次访谈都让我觉得有一些震撼的东西。当

然，具体谈的内容是另外的问题，因为各人学科、领域不同，再有当时很多事儿是不太方便聊的。

段牛斗：是什么事？比如对历史的评价？

王涵：刚才我讲了，主要还是政治因素。对那代学人来说，凡是经历过"文革"的，很长时间都噤若寒蝉，包括接受采访、写自传、写履历，别说写别人，自己的都不敢写。所以我们现在研究学术史，缺了好多东西，跟这个也有关系，就是大家不敢去触碰一些历史问题，不愿去回顾自己的经历。

我刚才说的大概意思就是，访谈给我带来很大触动——王逊在学术界这么有影响，这是访谈后比较突出的感受，是我之前不知道的，包括家人也不知道这些。

但是这里也有一个反差，既然是这么重要的学者，为什么又很少见到关于他的纪念和研究文章，特别是在美术界？

段牛斗：李松的文章第一篇？您的是不是第二篇？

王涵：李松的文章也不能说是第一篇，之前还有江丰写的《王逊〈中国美术史〉序》，1980年写的。这前后也有一些零散的回忆和研究，但是李松那篇比较完整。我做《王逊年谱》，最早就是从这篇文章中先梳理出线索，再去查一些东西。

刚才说到一种反差，学术界——具体到美术界、美术史界，好像文章非常少，这就引起我的好奇。

段牛斗：怎么说呢，也是问题意识，也是好奇心。我第一次看王逊的文章，是2002年秋季去永乐宫考察，当时班上同学都复印了文章。当时，我们都不太知道他的生平，也没有见他后来写的文章，逐渐知道王逊的一些基本情况，还是来中央美院读书以后。在这个过程当中，您家人怎么看您做的这件事情？包括父母，还有伯父。

王涵：开始他们不知道。

段牛斗：没跟他们说？

王涵：不是，我们家的特点，好像也是一个传统——为什么王逊的事我们家人知道的也不多？就是我们在家里不谈论工作，也不谈论各自专业上的事，大家各干各的，直到现在也是这样。

他们知道我做这事，是在我编《王逊学术文集》[5]前后。包括我大学毕业论文他们都没看过，他们也不知道。《王逊学术文集》实际上是我论文的副产品，因为要写论文，我就得先搜集他的文章。我们那时所谓的学术训练，你要研究一个人，得先做年谱，尽可能地把他的文章都找到，都看一遍。所以，在这个过程中，我就收集了这么一大摞，到图书馆查出来，复印出来，这个时间用了大概两年。论文完成后，我就想给他编一本文集，因为没有嘛，再加上我看江丰《王逊〈中国美术史〉序》中也说到——希望早日组织专人搜集整理他的多篇遗稿——也没搞出来。在这个过程中，又出现了一些让我感到非常吃惊的事，这些咱们就不展开说了。

那时出版社还没有完全看经济效益，但出版这种学术论著，要主管单位签署意见。

段牛斗：主管单位是出版社的主管单位？

王涵：不是，是作者原来的工作单位，在这个过程中遇到很多阻力。李松先生后来编《王逊美术史论集》[6]，序言里也提到这个事儿。李松、张蔷两位先生也一直在搜集整理王逊遗著，这是我后来才知道的，还有一些人在做，但都没做成。李松是《美术》杂志主编，当时他都出不了，我一个学生能出吗？不仅不能出，还听到一些不好听的话，比如说王逊没做过什么，他的东西都过时了，等等。

最让我生气的是，辛辛苦苦两年多——那时我一个月25块的助学金，到北京图书馆复印，一张纸一块钱，所以你看我一开

2009年李松、张蔷整理出版的《王逊美术史论集》

2006年出版的《王逊学术文集》

始找到的文章,像《美的理想性》这些,都是全文抄,舍不得复印——然后这么一大摞,交给出版社后就下落不明了,不仅不让出,有人还把这东西给拿走了。

段牛斗:没有留备份?

王涵:没有,那时没经验,复印也不像现在这么方便,很贵。都没了,等于我这工作也就打水漂了。

段牛斗:其实您刚才说的,已经逐渐从我的第一个问题过渡到第二个问题,就是收集王逊文稿的大致经过与途径——刚才提到从本科论文就开始了,后来的《王逊学术文集》是论文的副产品。您出版过程中的各种曲折,可不可以选一些代表性的或自己印象很深的事件来谈谈?这个过程具体是怎么样的?

王涵:我在大学学的是中文专业,传统意义上包括古典文献学,有一个基本功叫"辑佚"。比如研究古代文献,要先把一些作家的东西尽可能找齐,有些历史上失传了,还要从流传下来的其他古代文献中钩辑。所以,我的工作从学术角度来说,接近于传统的辑佚学。

王逊42岁划成"右派",53岁去世。他的著作生前大部分没有

整理出版，特别是单篇论文，散见于报刊，没有结集。他去世又是在"文革"中，由于抄家等原因，自己积存的大量手稿片纸无存，至今都没有找到。在这种情况下，只能先从报刊入手查找他的论著。现在可能不太好想象，没法比了，现在一些电子检索手段过去是没有的，只能下笨功夫、死功夫，用傅斯年的话说就是"上穷碧落下黄泉，动手动脚找东西"。

找呢，有一个顺序。刚才我讲到李松文章的重要性，就是给我提供了最早的一些线索，包括王逊干过哪些事儿、大致经历等。在这个基础上，我就分成几个阶段。比如说他上过清华，那我就查所有能找到的清华的资料，包括从北京到南迁云南，分段去做。像清华学生办的刊物，当时最有名的就是《清华周刊》，还有北方左联的一些出版物，从王逊1933年入学，到1937年南迁，这个阶段清华所有的刊物都要查。美术领域最主要的当然是《美术》和《美术研究》，肯定要挨期查的，但是这部分一开始不是我的重点，因为是最晚近的，大家都看得到，最容易找。我用力最多的一个是清华这段，还有在昆明西南联大的阶段——这段是难度最大的，到目前也还有好多东西找不到。因为昆明的刊物特别多，这批所谓国统区的刊物，当时各个图书馆都不保留，或者不对外开放，再加上纸张也差，抗战期间印刷都是用质量很差的土纸，很难保存下来。

此外，一些学者也为我提供了线索，比如刘纲纪信里说，他看到过1937年王逊在滕固主编的《教育部第二次全国美术展览会专刊》上发表的《玉在中国文化上的价值》。这书1938年商务印书馆还以《中国艺术论丛》为书名印过一版，上海书店1980年代出过影印版，先找到了这一版，又过了很多年才见到初版。

段牛斗：您做这件事的过程当中，还跟早年认识的学者一直有联系？

王涵搜集的部分王逊遗著

王涵：对，他们都陆续提供过一些线索，这些我在《王逊文集》的"整理说明"中都提到了。不过很多文章即使知道篇名和出处，也很难找到，有的一直没找到，有的找到了也很难整理。比如《红楼梦与清初工艺美术》，发表在沈从文主编的《益世报·文学周刊》上，我最早知道是从《红楼梦研究参考资料选辑》[7]中见到的篇名。薄松年先生1950年代在查资料的时候也见过这篇文章，但我们都是很晚才找到原文并整理出来。我跟薄先生是分头做的工作，后来见面聊起来，我们俩都一愣，我说这篇是我整理的，他说是他整理的。我才知道，他也花了很大精力整理出一篇。那篇文章国家图书馆里只有一个微缩胶片，拍得极不清楚，基本是一片空白那种。我跟薄先生都做了同样的工作，就是一个字、一个字地猜，然后再一点点拼合复原。薄先生说他和天津一位学者一起做了很长时间，我也至少用了两个多月的时间。薄先生的整理稿刊发在2015年第6期的《美术研究》上，《王逊文集》中用的是我的整理稿，仔细看会发现这两个整理本是不太一样的。

这种爬梳剔抉的艰苦体现在很多方面。像《美的理想性》，一开始我并不是在《清华周刊》上找到的。我是从《中国现代作家笔名索引》[8]中得知，王逊早年用过"黎舒里"这个笔名。1980年代"美学热"中，北大中文系教授胡经之，也是一位大藏书家，当时编了一本很有名的《中国现代美学丛编》[9]，这书不厚，也就20万字左右，选辑中国现代重要美学家的单篇论文，其中收录有《美的理想性》，署名是"黎舒里"。从这篇文章标注的出处，我又查到《清华周刊》原刊，进而还发现了另一篇署名"黎舒里"的《再论美的理想性》。估计到现在，美学界的人也不一定知道黎舒里就是王逊。

总体上说，我这么多年来，不完全统计，大概从头到尾查阅过2000多种报纸杂志。现在最简单的办法就是检索，我那时没有。1980年代也有人做过一些基础工作，那时还不是电子检索，是做目录索引，如《八十年来史学书目》[10]《敦煌学研究论著目录》[11]《美术理论书目》[12]《中国考古学文献目录》[13]等，也有不少，我都翻过。但最主要的是下笨功夫去翻杂志，甚至好多旧杂志光看目录都不行，得一篇一篇去翻，民国时候好多杂志没有目录。报纸就更困难，真得一版一版去看，至少得浏览。经常是在图书馆、旧书店一翻一整天，走出来两只手都是黑的。其实从心里我很感谢这个工作，自己很多文史哲知识的夯实，都是在这个过程中完成的。

我最近跟一些朋友提到，研究美术史、美术理论，我说我的角度可能跟你们还不太一样，你们一般是看这个人写过什么文章，然后根据文章来分析、归纳他的学术观点，但我觉得可能还是有一定的片面性。你得看文章发表在什么杂志上，再看这本杂志前前后后还有哪些文章，除了他本人的文章，当时的社会思潮是什么。

段牛斗：您收集史料的过程当中，由于当时一些客观条件的局

限,反而成了一个特点。

王涵: 对。研究美术现象,一定要追溯到社会背景,是吧?一个时代、一个社会,都对人的思想、对他的学术观点产生很大的影响,这是大家都能意识到的,但如果只看单篇文章,这就是个问题。我自己觉得,这些事做了都不会白做,虽然比别人辛苦一点、笨一点,但是反过来说,我看王逊的一些东西,或者看现在争论的一些问题,其实我常常觉得现在研究出来的结论不一定妥帖。

段牛斗: 这个确实是,如果您从现在开始做这个工作,那可能受到的就是另一种影响。

王涵: 对,因为条件不一样。但是,我觉得美术史研究——也包括其他领域,我那天跟北大历史系的一位学者也谈到这个问题,以前强调"看原著",现在我觉得也要"看原刊",近现代的旧报刊中有好多背景故事。

段牛斗: 您得讲一些故事,可以选择印象很深的。

王涵: 太多了,比如这本《王逊学术文集》,其实每一篇文章在我看来都有故事。就像这篇《表现与表达》,发表在1946年《世界文艺季刊》上。这本刊物最早叫《世界学生月刊》,李广田主编,后来杨振声接手。如果单看标题,哲学味道很浓,即便是哲学家也不一定马上能想到,为什么要写这么一篇文章。但是,如果了解1940年代的国画论争——我认为那时对国画问题的争论比1950年代还要激烈,1950年代其实是少部分人在争论,是还没被划入落后分子的那部分人在争论,更传统的一派根本进入不了争论——1940年代的争论实际上很激烈,当时的背景是什么?是抗战结束了,文化界关注战后重建问题、怎样"复兴中国文化",在这个过程中就出现了争论,一些传统的东西到底还要不要?如果要的话,怎么改造?怎么重构?王逊是搞理论的,在这时,编者就向他约稿,说你是研究美术史、美术理论的,你来谈谈对国画

问题的看法——王逊没有直接回答,他不是马上就去谈具体问题,他写了《表现与表达》,指出中西艺术从本源上不同,不能简单用西方方法改造国画。这其实也是他后来一直坚持的,50年代的"国画论争"对他的观点做过很多歪曲,一直影响到现在。

段牛斗：跟王逊之前的研究相关联,又有新的东西。

王涵：对,他主张"表现"。后来有人说1950年代论战的时候,王逊主张自然主义,主张如实地描写客观现实,那其实不是王逊的意见。

在这之前他还写过一篇《中国美术传统》,编《王逊学术文集》时我还没见到这篇文章。他认为能代表中国美术的,除了士大夫推崇的书画艺术,还有更广大领域具有创造性的无名美术家,例如工艺美术。

段牛斗：类似伯纳德·鲁道夫斯基（Bernard Rudofsky,1905-1988）所谓"没有建筑师的建筑"（architecture without architect）。

王涵：对,包括敦煌在内,他认为这些东西才足以代表中国美术传统。所以,他在找"根儿"是什么——也就是中国文化的创造力、原创力。新文化运动以来提出的"复兴中国文化",和我们现在所说的建立文化自信,是有一定关系的。我觉得每一篇文章都要回到当时语境去理解,而不是孤立地看。

最近学术界召开学术社会史会议,"学术社会史"的概念可能还需要探讨,但理念、方法我是认同的。学术问题脱离了社会背景,就不太容易说清楚。特别是中国近现代以来,政治风云、社会演进的变化非常剧烈,三五年,甚至有的时期每天都风云激荡,王逊这个人物本身、他们这代学人,生活在一个非常动荡的时期。研究近现代学术史,要回到历史语境。

段牛斗：我之前也总结过,一个是知识基础,一个是社会功能,具体到王逊的研究成果,也涉及他当时的基础和目标。之后,

吴良镛就王逊文集编辑事致王迤（王逊六弟），2005年

常沙娜《王逊学术文集·序》手稿

基本上进入第三个问题，按照您刚才说的从本科毕业论文《王逊美学思想初探》开始到《王逊学术文集》为止，是以本科论文为发端的重要的积累阶段。《王逊学术文集》出版是在2006年，那您收集完文稿是在哪一年？

王涵：基本上在1992年就差不多了，之所以隔了这么久，是因为我找了几家（美术类的）出版社都没有结果。也是因此，最终选择在非美术类的海南出版社出版。

这事也有个背景：刚才我说到我们家人都很尊重王逊，但对他的学术不是很了解。2005年前后，我的一位伯父退休，他就提出来说"大哥的东西还是要整理"。后来我另一位伯父就说王涵在做这个工作。当时还特别开了一次家庭会议，把王逊夫人张曼君也专门请来，给我写了一个授权书，王逊著作整理都交给我来负责。《王逊学术文集》这本书是我们家里集资自费出的，在这个过程中，我也回避"美术"的问题，我就用了"学术文集"作为书名，

因为他就是学者。

段牛斗：这样也好，社会意义会更大。

王涵：我们当时也没找中央美院，作序请的是吴良镛和常沙娜。他们都很快写好了序文，吴良镛还建议将文章重新分类，常沙娜将她父亲常书鸿先生在敦煌读过的王逊《中国美术史讲义》找出来，特意复印了一套送我。书出来反响还是挺大的，我记得书一出来，一些王逊的学生，像李学勤、李松、邵大箴等马上就给我打来电话，《美术研究》上还安排做了一个报道。

到了2008、2009年的时候，老美院一些人又纷纷联系我。薄松年先生我是1992年就开始有来往，这时又找到我，商量筹备王逊逝世40周年的纪念活动，还有李纪贤、杨庚新等先生。李松、张蔷两位先生准备出一本《王逊美术史论集》，也联系到我。

段牛斗：那2009年纪念王逊逝世40周年的活动为什么没有办起来？

王涵： 具体我也不清楚，他们后来在《艺术》杂志编了一个纪念专刊。

段牛斗： 就是您之前给我的《艺术》2016年第2期？

王涵： 我给你的是后一本。《艺术》出过两本纪念专刊，2009年还有一本"纪念王逊先生逝世40周年专刊"。[14]

我这时才慢慢了解到，除了我在做这个工作，还有一些人在做。比较多的是张蔷，就是原《中国美术报》主编，是中央美院美术史系1960届的学生，后移居加拿大了。他也一直在搜集整理王逊遗著，跟我也联系过。还有像李松先生、广州美院的陈少丰等先生，他们都做过。所以这个工作，用薄先生的话说，不是我"孤军奋战"——薄先生很有意思，他后来见到我说，之前觉得就他自己在"孤军奋战"，见到我后就觉得有同盟军了。广州美院的陈少丰先生也一直在做这方面的工作，他1997年去世了，我没见过他。后来我整理了他留下来的《中国书画理论》和《吴门四家》两种书，前者是他1960年代在中央美院的听课笔记，后者是他保

存下来的经王逊修改过的书稿。

段牛斗：我接下来就要问这个问题，就是从2006年的《王逊学术文集》到《王逊文集》，中间有一个很大的跨越。《王逊文集》其中有两卷内容非常特殊，一个是"中国美术史"（第一卷：中国美术史），一个是陈少丰整理的"中国古代书画理论"（属第二卷：中国古代书画理论、美学及艺术理论）——不同版本产生了很大的影响，那么这两部书产生的具体背景是什么？比如说王逊当时有没有想过——咱当然不知道了，推测——他有没有想过也把"中国古代书画理论"做成像"中国美术史"这样的成果，因为他之前没有"中国美术史"，只有"画学"，还不是一回事——画学不关注那些老百姓的东西，因为他做中国美术史，是有强烈的自觉意识的，但是做中国古代书画理论，我觉得跟美术史不太一样。您能不能谈谈，第一，两者之间有什么异同，再一个就是当时的社会功能。包括您说徐悲鸿请王逊来美院，希望他做一个这样的架构，跟这个有多少关系，有直接关系还是间接关系？因为《王逊文集》的单篇文章是很多的，刚才你也选择那些文章当中的三四篇，提到了他写作的语境，那么除了单篇文章以外，这两个是"专著"，肯定比单篇文章分量更高一些。而且，他研究的时候已经到美院了，跟他解放以前在云南、北京做那些工作时，身份已经不一样了。您能不能就这两本书分开谈？

王涵：得分开谈。咱们先说《中国书画理论》。王逊是搞理论出身，我所了解的，至迟在1940年代，在昆明时期，他就开始做古代画论的系统整理，还有大量的资料卡片，这部分工作在昆明的两次轰炸中基本上没了，日军飞机丢下的炸弹有两次正好掉到他宿舍——据我所知，他前后做过两次成规模的搜集和整理，都没了。但是，这项工作留下了一些成果，1940年代有一些关于画论的文章，像《六朝画论与人物识鉴之关系》《几个古代的美感观

念》等,都是在做这个工作。这是一条线索。

我个人觉得,他当时研究古代画论的一些方法,到现在也还是没有人系统地做下去。他的特点是从概念的语义分析入手,比如"气韵""神",大家都在说"气韵生动""形神兼备",但是千百年来,没人说得清楚"气韵""神"到底是怎么回事。

段牛斗:没有能追溯其来源。

王涵:对,他做了一个很重要的工作,就是把这些古代画论的基本概念,用现代学科方法重新定义。

段牛斗:一个是知识考古,一个是当代表达。

王涵:第二条线索跟成立"民族美术研究所"有关,1953年这个机构成立,黄宾虹任所长,王朝闻是副所长,让王逊做研究室主任。

段牛斗:就是中国艺术研究院美术研究所的前身吧?

王涵:对。名称变了好几次,现在都不怎么提了,因为时间都比较短。

这个研究所的任务是什么呢?最近我看王朝闻的一个访谈,他提到当时安排王逊做什么呢?主要任务是三块:第一块就是美术史和绘画理论;第二是技法研究,美研所当时聘了不少专职或兼职的老画家,让他们总结技法;第三是组织创作活动。任务主要是这些。当时美研所搜集了大量资料,包括历代画论,这批资料后来整理过一个目录[15],现在应该还在中国艺术研究院。在这基础上,王逊还是在做这方面研究,所以他两条线是并进的,一方面是美术史,一方面是古代书画理论。

在成立美术史系的时候,和民族美术研究所也有一个承袭关系。现在可能有些人还知道,美术史系不是只叫"美术史系",成立初期它的全称是"美术史与美术理论系"。在这个背景下,到1960年开这个课,王逊主要精力是在美院教中国美术史,包括教

材编写，他再腾出手带学生，比如李松教商周美术、金维诺教隋唐美术、薄松年教宋元美术，把这些人带起来后，到1962年左右，他就开始给美术史系三年级的学生讲"中国古代书论画论"课，这就是咱们说的陈少丰根据听课笔记整理的《中国书画理论》。

陈少丰是广州美院来中央美院进修的教师。1950年代，文化部从各地艺术院校抽调师资，到北京随王逊进修美术史，这些人后来都成为各地美术史论专业的创始人，广州美院（当时还在武汉，称"中南艺专"）来的是迟轲和陈少丰。1962年，陈少丰再次到中央美院随班听课进修，当时被学生戏称为"苦行僧"，就是说他特别用功刻苦。他记的听课笔记非常认真，我整理时也有体会。笔记基本是原汁原味的，甚至连语气都记了下来，所以他整理的这份笔记应该是最齐全的。

笔记当时好多人都有。像李松，他那时还担任这门课的辅导。张蔷当时是学生，他们后来也整理出一些，"文革"后以单篇形式发表在刊物上。

陈少丰经历"文革"劫难后，发现这些笔记还都在，没被毁掉，他就把这包东西寄给了跟他学习美术的一个年轻人，这人叫梁江，后来做过中国美术馆副馆长。梁江就用工楷认真地整理刻印出来了，这个油印本封面题为"书画理论"。陈少丰非常严谨，他觉得这样做不太妥，一个是可能有一些错误，另外也可能还不全。他很慎重，就给薄松年、薛永年、李松等人写信。信中说，见过他们都记有详细笔记，希望帮助校订并提出意见，最终整理出一个比较完善的本子。

另外，根据大家回忆，王逊讲课的时候是有讲义的，有自己写的稿本，后来也没了。这门课的意义呢，用王逊的原话说，"这门课程最高的理想是中国美学思想史"。[16]

段牛斗：这本书的整理过程有点像佛经里的"如是我闻"。

王涵：他的设想，画论课只是第一步，将来条件成熟，打算在美术史系开"中国美学思想史"课。我想，天若假年的话，最后应该是有一本《中国美学思想史》。

段牛斗：除了中国美学思想史，还有其他的想法吗？建立庞大的知识体系，我觉得这些肯定还不太够。

王涵：这我不太清楚。王逊讲画论，不是简单地从文字上解读一下，他是教给学生研究画论的一些方法，包括我刚才说的梳理基本概念，以及与当时绘画技法、社会文化思潮进行比较分析。他后来在和别人谈话的时候，常提到有些年轻老师、学生把基本概念当作形容词，应把这些概念一正一反地讲清楚。另外他还提到要注意区分艺术史上不同性质的几类问题，哪些是根本性问题，哪些是一般性问题。

段牛斗：所以王逊是发掘了这些东西作为"原概念"的价值？

王涵：也包括概念在不同时期的不同含义，通过辨析来研究中国美学思想的发展变化。

段牛斗：原来《中国书画理论》的语境是这样的，那这个书后来梁江印出来之后，陈少丰又请薛永年、薄松年等修订，最后是什么时候定的稿？

王涵：这个工作没有完成。当时上、下两册只印了100套油印本，陈少丰先生又分寄给一些艺术院校。其中阜阳师范学院艺术系在此基础上又出了一个打印本，大概印了1000册。这个本子当时流传很广，很多人见过。

段牛斗：阜阳师范学院是哪一年印的？

王涵：1985年。这个印本加上我刚才说的李松、张蔷整理的那些文章——大概有五六篇发表在《美术》《美术研究》等刊物上，如《苏轼和宋代文人画》《石涛的〈画语录〉及其绘画理论》《郭熙的〈林泉高致〉》[17]等，那时美术界还很少有人做这方面的研

究，出来后影响很大，有的还引起了一些讨论。

再后来就是到我这儿了。2015年纪念王逊诞辰100周年座谈会召开时，就听说王逊还有一个《吴门四家》的手稿在陈少丰那儿，是广州美院的李清泉告诉李军老师，然后李军老师找到我，说有一个重大发现。我在《吴门四家》[18]"整理后记"中把这个过程都说了。后来我就赶到广州，见到这个东西，保存得非常好，拿一个蓝布包裹着，因为南方天气比较潮湿，怕给弄坏了。书稿是在陈少丰去世前托付给李清泉教授的，李清泉是他的晚年弟子，前面说到的《中国书画理论》，参加整理的还有李公明教授，是他比较早的研究生。后来我就把手稿交给中国青年出版社影印出版。在这个过程中，我跟李清泉教授又探讨了一下，觉得《中国书画理论》也应该整理，这样又重新校订了一次，交给上海书画出版社出版了。这次整理还是做了比较大的改进：当时笔记中的错漏还是有一些，特别是人名，还有一些讲述的画论原文，我也补齐了。

段牛斗：那《王逊文集》中的"中国古代书画理论"和上海书画出版社2018年出版的《中国书画理论》有什么区别？

王涵：这是同一个本子，就是我做的整理本。

段牛斗：听王老师刚才的介绍，从1991年撰写本科毕业论文，到《王逊学术文集》《王逊文集》，因为《王逊学术文集》没有《王逊文集》那么丰富，在这个过程当中，您是不是还在继续做王逊遗著的搜集整理的工作？

王涵：实际上，我这三十多年直到现在，辑佚的工作一直在做，已经成为一种习惯了。比如过一段时间，各个图书馆我都要检索一遍，一般每周一次，或平时有空就做。现在当然已经很方便了，比过去简单多了。不过也有好多是发现不了的，一直到现在，我知道文章但没找到原文的，也有不少。像冯至在《给一个

青年诗人的十封信》[19]序中提到的,王逊在昆明写过一篇里尔克（Rainer Maria Rilke，1875-1926）评论,发表在《云南日报》上。这篇评论可能是中国学术界第一篇研究里尔克的文章,有一位做"里尔克与中国"研究的新加坡学者也一直在找这篇文章,但我们都没找到。还有前几年北大王永兴教授去世,他的夫人李锦绣女士也给我发过邮件,说想整理王永兴文集,知道王永兴、王逊几个人在昆明报刊上发表过一些文章,问我是否见到过,我说我也一直没找到。

段牛斗：这就比较遗憾了。

王涵：再有一个契机是在2015年,你们梳理美院历史,搞了一个"致敬百年校庆名家大师"的活动,那年正好是王逊诞辰100周年,后来商量搞了"纪念王逊先生诞辰100周年座谈会",很多美术界的专家学者参加座谈会时都很激动,有人甚至说这是给王逊先生"第二次平反"——也就是说,在美术界主流话语圈里重新对王逊的历史业绩进行了定位——叫作"奠基"。这个活动之后,王浩、尹吉男两位先生帮我联系上海书画出版社,准备出王逊的文集。当时问我搜集了多少。那时已经有一百多万字——一百五六十万字。之后我又用了一年多时间,把王逊著作重新整理校订,交给上海书画出版社,出了五卷本《王逊文集》。

《王逊文集》出版时,正好赶上"美术史在中国：中央美术学院美术史学科创立60周年国际学术研讨会暨第11届中国高等院校美术史学年会",李军老师在开幕式上的讲话,称这项工作是"美术史的考古学",一点点拼合出学科历史。我觉得是对我的工作全面、准确的概括,从王逊身后片纸无存,到现在整理出来的这些,使学术界对他有了重新的认识。

段牛斗：李老师跟我聊过一些,那时我还不认识您,整个过程非常不容易。其实我们已经过渡到第四个问题：关于《王逊文集》

和《王逊年谱》的整理、研究，年谱是一个水到渠成、自然而然的事儿吗？还是说您为此也像《王逊文集》《中国书画理论》一样专门付出这么多精力？

王涵：做年谱其实更困难。按照梁启超的说法，年谱是个人的专史，也是研究历史的基础。相对文集，编写年谱更是一项浩繁的工程，不仅要搜集、研究谱主著作，还要参考各种相关史料和回忆、研究文章。我在搜集王逊著作的同时，还长期搜集与他相关的史料和研究文章，一一比对参证，《王逊年谱》附录了我搜集的600多种研究资料，这些都是年谱编写的基础。但其实，我的目的并不是做年谱，是一直想给王逊写一本传记。

段牛斗：等于《王逊学术文集》是本科论文的副产品，《王逊年谱》也是未来一个阶段要出的传记的副产品，可以这么认为吧？

王涵：对。年谱呢，本来我是没准备出版的。2015年百年诞辰纪念活动筹备时，很多人都说，王逊先生的生平应该在会上呈现出来。当时尹吉男老师说，王逊先生对我们来说是一个传说——只知道这个名字，不知道这个人的生平事迹。我就说我有个年谱，可以赶在会前印出来。我就找到中国青年出版社，用最快的时间，大概不到半年的时间就赶出来了。活动当天是两本书首发，一个是薄松年先生整理的王逊《中国美术史》"导读校注本"，由人民美术出版社出版——这书后来拖了几年，实际是2018年出版的；再一本就是我的《王逊年谱》。

段牛斗：原来《王逊年谱》的背景是这样的，还有两个小问题，对于即将出版的《中国美术史稿》，您有没有什么想介绍的？

王涵：王逊编撰《中国美术史》实际有个过程，我大体概括为1950年代、1960年代两个版本系统，每个版本系统都不是一本书。薄松年、陈少丰他们整理的是1950年代版，我整理的是1960年代版，就是即将由上海书画出版社出版的《中国美术史稿》。这方面

2022年上海书画出版社出版的《中国美术史稿》

具体的介绍可以放到美术史教材部分再谈。

段牛斗：我觉得今天下午的访谈已经成功了，之前的那些问题，我是想让您说得越详细越好，比如您参加王逊追悼会、家庭背景这些。但是，最后一个问题，我希望王老师必须总结成三点：王逊对于中国美术史学科的贡献及其历史意义？答案肯定很多，我们自己也能总结，但我还是想听您自己怎么说，可以不用特别书面化。

王涵：这我得稍微想想，因为概括最难。这样吧，我一边说，咱们一边总结：

第一，我觉得王逊是在中国真正把美术史学科化的一位学者。在他之前，大家都知道唐代张彦远的《历代名画记》，有人说它是中国第一部美术史著作，但那还不是一个学科的概念。搞美术的人可能有时不太重视学科化的问题，像我刚才谈到的基本概念、范畴，就是从经验到知识，也就是柏拉图说的"第二次航行"[20]，这属于学科化。

段牛斗：以前还是从画画的角度来说。

王涵：美术史不仅是总结技法、罗列美术现象，或发表个人艺术见解，它需要构建现代学科体系和方法。

第二，我觉得最重要的是自主研究，或者也可以称作原创研究。他很少直接把别人的研究成果拿来编写，包括断代、鉴定这些问题，他基本上是自主研究，当然会有借鉴，但不会照抄照搬、简单拼凑。这也是他的美术史至今仍有研究价值的原因。

段牛斗：王逊借鉴的那些人的成果还不能完全称之为"美术史"，就像他写丁村人，借鉴的可能是考古材料。

王涵：第三个，是方法论。我后来也看了一些其他本子，相比较来说，我觉得他在研究方法上是比较突出的，他会提出一些方法，会用这些方法做示范。

段牛斗：有哪些方法？

王涵：这个需要总结，就比较多了。像前面咱们谈到的实在论，还有逻辑实证、个案研究等。另外，他对"科学研究"的解释与一般所说的也不同，他强调"大胆地提出假说"，然后自由竞争、精密论证，以求得科学真相。

段牛斗：王逊"提出假说，然后验证"的模式更像自然科学。

王涵：我最近看到卡尔·波普尔（Karl Popper, 1902-1994）的一段话，很接近王逊的看法："科学，尤其是科学的进步，不是孤立的努力的结果，而是思想的自由竞争的结果。因为科学始终需要各个假说之间的竞争和严格的检验。各个相互竞争的假说又需要由人来代表……依赖于保障思想自由的政治建构，即有赖于民主。"[21] 王逊也多次表示过类似的意见。

段牛斗：这一系列访谈的文字整理稿件是要加注的。

王涵：现在大家都比较关注方法论，我讲这个其实也是方法论的问题。你写书，咱们现在说"顶层设计"，你要呈现什么？王逊的教材——也有人说是论著，是在给人讲方法，然后举例子，示

范怎样开展研究。假说嘛,并不是说我探索到了什么,而是告诉你我是怎么探索的,你读了可以举一反三,学习运用这些方法。

段牛斗: 可以复制、验证别人,我这样也能得出这个结果。

王涵: 还有像刚才说的这些,因为是在学科化演进的过程中,王逊很注意建立基本的东西,就是研究基点。

段牛斗: 知识的谱系,方法的范式。

王涵: 你概括得更准确。还有,我觉得最难,也是最见功力的,是对艺术家和艺术作品的历史定位。因为这个东西刚出土、刚被发现,还没有人给它历史定位。他给出的历史定位要有史识、史家的眼光。

现在经过了几十年的验证,应该说他给出的定位是比较准确的。比如对敦煌艺术的评价、对《清明上河图》的定位等。《清明上河图》当时刚找出来,很多人对这个东西不认可,不是像现在这样大家都认可,有人说那是画匠的画,没水平。他称《清明上河图》为"中国绘画史上最伟大的作品之一",这些不是现在大家公认了,他再去总结一下。史家首先要有史识,能够一眼看出在数千年当中,也包括在国际上的历史地位。比如考证永乐宫壁画,他不仅指出《朝元图》与唐宋绘画间的承继关系,称它是"唐宋元明数百年间绘画艺术中有重要地位的宗教绘画的一个极堪重视的环节",又指出其制作年代,相当于西方文艺复兴的乔托年代,比米开朗基罗的创作活跃期早200年。这就让你一下就知道了永乐宫在世界艺术史上的地位。

段牛斗: 关于王逊的研究聊到这儿,我们进入尾声,我感觉他是这样:他的时代,因为一开始并不是在美术或美术学院的框架之下,而且是旧时代过来的学者,经历了不同的时代、不同的单位和不同的学科。但是,王逊的研究是有主线的,《红楼梦》所谓"草蛇灰线,伏延千里",这几条线一直是交替进行的,一定是

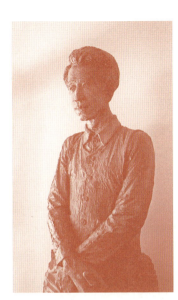

中央美术学院王逊塑像

这样的。这个过程当中,比如您提到他在重庆时期写的那些就是其中的一些代表,还有比如《中国美术史》,不管是1950还是1960年代版本,也是其中的一些,还有一些不是通史研究,像永乐宫——出现的阶段、前进的频度都不一样。只不过,我们现在扁平化了,只看到一些表面意义,写过哪些题材之类,感觉还没有纵深化。

王涵:如果要我说——本来这话我不太适合说,我觉得对王逊的研究还远远没有开始。刚才讲《中国美术史》,大家知道他是写得比较早的,是1950年代的,其实我觉得这个并不重要,重要的是他怎么写出这部著作。作为学者,学术上要有所创建吧?你开宗立派是因为你的学术思想和见解,不是跟年代有关系。第一任系主任、建立第一个美术史学科,其实不是主要的问题。假如当年分配来一个不懂业务的干部,也可以去建立美术史系、当系主任,但你的学术思想、学术建树在哪儿呢?

段牛斗:确实是非常有收获,今天我听您聊这么多,对接下

来怎么访谈，有一点跟以前不一样的想法，比如他的个人生活史、他的家族，包括学术研究——以前的关注点还是以学术为主，但如果把他的学术研究剥离出来的话，同时价值就打折扣了，看不到全貌，不能因为他是学者就只访谈学术。所以这是我做访谈的习惯，不想上来就了解学术问题，看不到是什么地方生长出来的，要直接去描述已经成形的东西，就容易不知道来源在哪儿。

王涵：研究需要避免脸谱化，没有给他一个历史定位，这不行，但是你给他一个定位吧，往往把很多东西给掩盖了，就是刻板印象。

段牛斗：所以我觉得做访谈应该不仅是为了发现一些新的学术成果，但是能把研究做得丰富一点。

王涵：我对文史感兴趣，原因就是不管文学、历史学、哲学，包括美术史这些人文学科，始终都是以人为研究对象。

1　黄永玉：《轻舟怎过万重山——忆好友王逊》。
2　1979年8月，江丰复出后任中央美术学院院长、领导小组组长，陈沛任领导小组 副组长。参见《中央美术学院校史陈列图册（1918—2013）》，2013年。
3　王涵：《王逊美学思想初探》，《北京师范学院学报》（社会科学版）1992年第4期。
4　刘纲纪致王涵，2006年6月17日。
5　王逊著、王涵编：《王逊学术文集》，海南出版社，2006年。
6　《王逊美术史论集》，河北教育出版社，2009年。
7　《红楼梦研究参考资料选辑》，人民文学出版社，1976年。
8　苗士心编：《中国现代作家笔名索引》，山东大学出版社，1986年。
9　胡经之编：《中国现代美学丛编（1919—1949）》，北京大学出版社，1987年。

10 中国社会科学院历史研究所编:《八十年来史学书目(1900—1980)》,中国社会科学出版社,1984年。

11 郑阿财、朱凤玉编:《敦煌学研究论著目录》,上海印刷厂,1987年翻印。

12 温肇桐编:《美术理论书目(1949—1979)》,上海人民美术出版社,1983年。

13 中国社会科学院考古研究所图书资料室编:《中国考古学文献目录1949—1966》,文物出版社,1978年。

14 《艺术》2009年第12期。

15 中国美术研究所资料室编印:《中国美术研究所图书目录》,1959年9月。

16 见《中国书画理论》"绪论"。

17 《苏轼和宋代文人画》,《美术研究》1979年第1期;《石涛的〈画语录〉及其绘画理论》,《美术史论》1982年第4期;《郭熙的〈林泉高致〉》,《美术》1981年第5、6期。均见《王逊文集》第二卷。

18 王逊、陈少丰著,王涵整理:《吴门四家》,中国青年出版社,2017年。

19 [奥]里尔克,冯至译:《给一个青年诗人的十封信》,生活·读书·新知三联书店,1994年。

20 柏拉图将从感觉和经验获得的知识称作"第一次航行",将真正的知识,即理性的知识称作"第二次航行"。参见[古希腊]柏拉图著、杨绛译:《斐多:柏拉图对话录》,中国国际广播出版社,2021年。

21 [英]卡尔·波普尔著,杜汝楫、邱仁宗译:《历史决定论的贫困》,上海人民出版社,2015年。

附二 王逊参与展览一览表

序号	展览	主办	时间	地点	参与方式
1	教育部第二次全国美术展览会	国民政府教育部	1937年4月1日—23日	南京国立美术陈列馆	为展览专刊写论文
2	常书鸿个人画展		1939年10月10日起（按，常书鸿本人误记为1940年秋）	昆明翠湖宾馆	策展
3	北平特种手工艺品展览会	中国博物馆协会	1948年10月10日	故宫博物院、中央博物院历史博物馆、北京中山公园	撰写文章
4	国立北京大学五十周年纪念博物馆展览/中国漆器展览	北京大学	1948年12月	北京大学博物馆	审定展品
5	西南少数民族及台湾高山族文物展览	清华大学文物馆筹委会	1949年11月5日—7日	国立北平艺专大礼堂、清华大学	展览筹备

说明：表中收录目前已掌握内容，来源包括原始文献记载和亲历者口述。论著部分，已收入《王逊文集》（上海书画出版社）的不再注明出处。参考文献仅选择一二较能反映展览完整信息的原始文献、当时报道或后人研究。

意义影响	论著	参考文献
国时期规模最大的全国性美术展览，展出书画、雕塑、摄影、建筑图、美术工艺、金石篆刻、善本图书2339件展品，观众10万人	《玉在中国文化上的价值》	《教育部第二次全国美术展览会专刊》，全国美展筹备委员会印行，1937年；滕固主编：《中国艺术论丛》，商务印书馆，1938年
		《常书鸿画展今日起举行》，《益世报》1939年10月10日；常书鸿：《九十春秋：敦煌五十年》，北京大学出版社，2011年
启北平特种工艺（工艺美术）改、文化遗产保护等工作	《红楼梦与清初工艺美术》	《北平分库通讯》，《中库通讯》1948年第二卷第10、11期；林洢（林徽因）：《〈红楼梦与清初工艺美术〉读后记》，《益世报·文学周刊》1948年10月11日
京大学博物馆成立暨首次展览		《国立北京大学五十周年纪念博物馆展览概略·中国漆器展览概略》，国立北京大学出版部，1948年12月
中国成立后第一个大型展览，展出物500余件，观众4000余人	《台湾高山族的艺术》	《光明日报》展览专刊，1949年11月5日

序号	展览	主办	时间	地点	参与方式
6	年画展览	清华大学文物馆筹委会	1950年2月17日（春节）—18日	清华大学同方部	策展
7	北京科学知识展览会"从猿到人"展览	文化部科学普及局	1950年2月17日（春节）—26日	北京师大附中	策展
8	原始社会陈列	历史博物馆	1950年春	北京历史博物馆	指导专家
9	手工艺展览	清华大学文物馆筹委会、营建学系、社会学系、哲学系美术史组	1950年4月8日—9日	清华大学一院办公楼	策展
10	石像雕刻展览	清华文物馆筹备委员会	1950年4月30日（清华校庆日）	清华大学图书馆会议室	策展
11	社会发展史展览	清华文物馆筹备委员会、社会学系、地学系、历史学系、营建学系、中文系、哲学系美术史组	1950年4月30日（清华校庆日）	清华大学图书馆	策展
12	参加苏联中国艺术展览会预展	文化部	1950年7月29日—8月5日	故宫	古代艺术品征集鉴定、目编校
13	中国艺术展览会	苏联部长会议艺术委员会	1950年10月1日—11月15日	莫斯科国立特列嘉柯夫艺术馆	展览图录审
14	敦煌文物展览	文化部	1951年4月13日—6月6日	中央历史博物馆（北京午门）	设计委员，策展
15	北京中国画研究会第一届展览	北京中国画研究会	1953年7月31日	北京北海公园	撰写文章

续表

意义影响	论著	参考文献
中国第一个科学普及展览		《记首都春节科学知识展览会》,《科学普及通讯》1950年第1期
史博物馆（国家博物馆）"中国通"展最初基础		李万万：《北京历史博物馆时期的展览研究》,《文物天地》2016年第3期
出300余件传统手工艺品和清华教设计改良的景泰蓝新产品，校内外00余人参观，不仅展示了传统手工成就，也为新中国工艺美术改造明了方向	《大学中的形象教育》；《工艺美术的提高与普及》；《景泰蓝新图样设计工作一年总结》	《清华大学展览手工艺品》,《人民日报》1950年4月14日
出古代美术品、工艺美术品、近代术品1200余件，其中古代艺术品）件	中央文化部文物局编辑：《参加苏联中国艺术展览会古代艺术品目录》,1950年8月	赖荣幸：《新中国第一次海外艺术展的模式与意义——1950年苏联"中国艺术展"》,《艺术探索》2014年第2期
中国第一次大型海外艺术展，观众20万人次		俄文版《中华人民共和国的艺术》,莫斯科,1950年；《莫斯科中国艺术展览会闭幕》,《光明日报》1950年11月27日
中国第一次敦煌大展，首次完整现敦煌艺术及其在美术史上的重意义	《敦煌壁画中表现的中古绘画》；中央文化部：《敦煌文物展览目录》,1951年	《文物参考资料》1951年二卷4、5期《敦煌文物展览特刊》（上、下）
出197位画家的361件作品	《介绍北京的国画展览》	

序号	展览	主办	时间	地点	参与方式
16	楚文物展览	文化部社会文化事业局、北京历史博物馆	1953年6月14日	北京历史博物馆（故宫午门西廊）	展览筹备
17	全国国画展览会	中国美术家协会	1953年9月16日—10月10日	北京北海公园	评审委员
18	建国瓷展览	轻工业部建国瓷设计委员会	1953年9月	故宫保和殿	设计委员，加设计评审展览筹备
19	故宫陶瓷馆	文化部、故宫博物院	1953年10月	故宫承乾宫、永和宫	参加设计、品鉴定等
20	故宫绘画馆首次展览	文化部、故宫博物院	1953年11月	故宫宁寿宫及两庑	参加展览筹备、展品鉴定等
21	全国民间美术工艺品展览会	文化部	1953年12月7日—1954年1月3日	北京劳动人民文化宫	筹备展览、任筹委会宣传组长
22	出国工艺美展	政务院对外文化联络事务局、中国美术家协会	1953—1955年	苏联、保加利亚、波兰、捷克斯洛伐克、民主德国、罗马尼亚、印度、缅甸、叙利亚、蒙古、朝鲜、瑞典、瑞士、英国、法国等国家	展览筹备
23	全国基本建设工程中出土文物展	文化部	1954年5月21日	故宫	展览筹备

续表

意义影响	论著	参考文献
纪念屈原逝世2230年，展出长沙土文物420余件，是新中国成立后古成就的成功展示	《介绍楚文物展览》	《楚文物展览图录》，北京历史博物馆，1954年10月；《纪念我国伟大爱国诗人屈原 北京历史博物馆举行楚文物展览》，《文物参考资料》1953年第5、6期
中国首次举办的全国性国画展览，出200余位画家的254件作品，后称为第一届全国国画展	《国画为人民服务》	全国国画展览会筹委会编：《全国国画展览会纪念画集》，人民美术出版社，1954年
中国第一次有组织、有计划地恢复发展中国传统制瓷工艺，是中国陶史上重要里程碑	《对于"建国瓷"设计制作的意见》	轻工业部建国瓷档案
宫改造后为配合建国瓷设计最早建的专业艺术馆，故宫三大馆之一，全国陶瓷文物和陶瓷工艺参观学习心		吴仲超：《故宫博物院十年》，《故宫博物院院刊》1960年第1期
宫三大馆之一，展出晋唐以来历代画500余件	《古代绘画的现实主义》	《北京故宫博物院绘画馆正式开放》，《文物参考资料》1953年第11期
中国第一次全国工艺美术展览，展陶瓷、染织、刺绣、金属工艺、漆、编织、雕塑、年画、剪纸、玩具民间工艺品近3000件	《美术工艺的制作问题——参观全国民间美术工艺品展览会笔记》；主编《敦煌藻井图案》《中国锦缎图案》《北京皮影》等书及明信片，均由人民美术出版社1953年出版	全国民间美术工艺品展览会筹备委员会编：《全国民间美术工艺品展览会说明书》，中央人民政府文化部主办，1953年
		《中国美术家协会等单位筹办出国工艺美展》，《人民日报》1954年6月27日
中国首次举办的全国范围出土文展，展出文物3660件，展期半年，国内外引起了广泛关注	《出土古文物与美术史的研究》	《全国基本建设工程中出土文物展览图录》，中国古典艺术出版社，1955年

序号	展览	主办	时间	地点	参与方式
24	出国工艺美展预展	中国美术家协会	1954年7月25、26日	中央美术学院大礼堂	展览筹备
25	北京中国画研究会第二届展览会	北京中国画研究会	1954年7月11日—25日	故宫承乾宫	撰写文章
26	印度艺术品展览会	中国美术家协会、中印友好协会	1955年6月15日—8月11日	北京中山公园	负责外事接待、宣传
27	印度阿旃陀壁画一千五百年纪念展览	中国人民保卫世界和平委员会、中印友好协会、中国人民对外文化协会、中国文学艺术界联合会、中国美术家协会	1955年8月20日—9月10日	北京中国美术家协会美术展览馆	展览筹备、宣传
28	敦煌艺术展览	敦煌文物研究所、故宫博物院	1955年10月9日	故宫奉先殿	组织考察临摹、撰写文章
29	故宫织绣馆暨中南、西南地区少数民族图案展览会	中国美术家协会	1956年1月1日	故宫	展览筹备、组织座谈会
30	新旧年画、民间玩具展览会	中国美术家协会	1956年2月5日—29日	美协展览馆（北京帅府园）	撰写文章

续表

意义影响	论著	参考文献
54年6月29日开始在捷克斯洛伐首都布拉格；10月4日开始在波兰都华沙；10月12日开始在保加利首都索非亚；11月1日开始在匈牙首都布达佩斯；11月19日开始在甸首都仰光；11月30日开始在苏首都莫斯科及列宁格勒、里加、基，举办"中国工艺美术展览会"或中国民间美术工艺品展览会"		《一九五四年中国赴苏实用美术展览目录》
出作品280余件，引发建国后第一大规模的"国画论争"。中国美协55年1月起组织"关于国画创作接遗产"问题大讨论	《国画界的新收获》；《对目前国画创作的几点意见——北京中国画研究会第二届展览会观后》	《北京中国画研究会举行第二届展览会》，《人民日报》1954年7月18日
出印度雕刻、绘画、银器、铜器、器和纺织品等370多件	《记印度艺术图片和手工艺品展览会》	《印度艺术品展览会在北京开幕》，新华社1955年6月26日电讯
界和平理事会纪念印度阿旃陀壁画00年，展出印度阿旃陀壁画复制品200件	《印度阿旃陀壁画一千五百年纪念展览》	吴作人：《阿旃陀壁画一千五百年纪念》，《人民日报》1955年9月11日
出1950—1955年敦煌壁画临本近0件（一部分是中央美术学院和华分院师生在敦煌临摹的），为敦煌术研究提供了更丰富的素材	《敦煌艺术展览》；《有关敦煌艺术展览的问题解答》；《敦煌壁画和宗教艺术反映生活的问题》	中央美术学院暨华东分院敦煌艺术考察队：《敦煌壁画临本选集》，北京朝花美术出版社，1957年
鉴少数民族装饰图案以改进工艺术设计，展出苗、布依、彝、藏、傣、景颇、瑶、佤、傈僳、水、羌、拉祜等西南少数民族刺绣、花、蜡染、补花、编织、毛织及建彩绘图案临摹作品200件	《刺绣座谈会纪要》；《西南地区少数民族图案展览会》；校订喻侠夫、陈少平编：《中南少数民族染织图案》，湖北人民出版社，1955年	西南美术专科学校编：《西南地区少数民族图案集》，人民美术出版社，1954年
出新旧年画、民间玩具500件，组"发扬民间年画的优良传统"集体谈，美术史称为"新年画运动"	《谈民间年画》	《美术》1956年第3期"民间年画笔谈"专辑

序号	展览	主办	时间	地点	参与方式
31	故宫雕塑馆	文化部、故宫博物院	1958年	故宫奉先殿	1955年任宫雕塑馆筹委员，提供计规划意见
32	永乐宫壁画摹本展览	文化部	1960年4月15日	中央美术学院礼堂	迁建工程及物题材考证
33	永乐宫壁画展	文化部、日本艺术之友协会、读卖新闻社、京都新闻社等	1963年8月—1964年3月	东京（1963年8月31日—9月18日）、名古屋、京都（1964年2月1日—3月1日）	壁画题材考

续表

意义影响	论著	参考文献
宫三大馆之一，陈列从商代到清代种雕塑作品	《筹备建立雕塑馆选择陈列品的参考资料初稿》，油印件（未刊）	陈列部：《六十年陈列话沧桑》，《故宫博物院院刊》1985年第3期
中国文物保护范例	《永乐宫迁建工程做法说明》，1959年，油印件（未刊）	《大批美术工作者在山西进行永乐宫壁画复制工作》，《新民报》1957年7月第3946期；永乐宫展览会编：《永乐宫》，文物出版社，1960年
进中日邦交正常化	《永乐宫三清殿壁画题材试探》	［日］京都新闻社、京都市美术馆：《中国永乐宫壁画展》，1964年；东京文化财研究所"中国永乐宫壁画展开幕"，档案号：02485

王涵　整理

人名索引

A

艾青　200，222，223，253，254

B

柏拉图（Platus）　26，292，348，353
坂垣鹰穗　40
鲍姆嘉通（Alexander Gottlieb Baumgarten）　37，53
俾斯麦（Otto Eduard Leopold von Bismarck）　14
卞之琳　88，90
冰心　327
伯希和（Paul Pelliot）　66，105
薄松年　1，7，48，104，207，209，211，234，237，246，247，255，257，259，270，271，279，280，286，308，310，312-315，318，325，334，339，343，344，347

布克哈特（Jacob Christoph Burckhardt）　161，185
布鲁诺　187

C

蔡锷　7
蔡若虹　182，198，216，219，220，227，228，242-244，250-252，275
蔡仪　236，237，244，259，265，310，328
蔡元培　2，25，32-40，50-54，73，87，93，96，116，121，123，124，129，132，168，172，193，195，203，239
曹锦襄　234
曹锟　7
曹庆晖　157，181，232，244，246，257，258，310，311，313
常任侠　11，205，235，264，265，

266，310

常沙娜　11，139，144-146，150，157，177，178，184，212，338，339

常书鸿　5，73，108，117，137，205，304，305，339，354

常又明　234，235

陈半丁　205，227

陈从周　263，310

陈达　124，129，170，189，192

陈独秀　8，256

陈捷　206，208

陈落　19，43

陈麦　209，247，308

陈梦家　127，130，132-136，170-172，174，189，190，192-194，227，241

陈沛　323，352

陈庆华　134

陈秋华　205

陈少丰　1，209，246，247，258，271，280-283，285，286，308，311，313，314，315，325，340，341，343，344，345，347，353

陈盛可　77

陈叔通　7

陈舜瑶　64

陈万里　182，191，227

陈伟　7，29，50

陈序经　80

陈毅　216

陈寅恪　20，45，54，61，62，72，73，83，84，103，107，108，111-113，319

陈涌　236，237，259

陈阅增　14

陈忠经　14，16，17，64

程应镠　45，82，83，85-88，110，111，113，114，313

程应铨　83

澄之　80

迟轲　209，246，247，343

楚图南　74

崔之兰　77

D

戴励之　12

戴维·罗伊（David N. Rowe）　189，192

邓白　307

邓传理　16，43

邓季惺　16

邓稼先　7，24，47，61，103

邓建武　234

邓石如　7，24

邓孝可　16

邓广铭　73，108

邓以蛰　3，23-25，31，37-39，47-

49，61，92，131-134，141，149，
172，174，189，190，193，194，
195，205，227，228，239，241，
243，292，304，319，328
邓友德　16
邓友金　16
丁则良（则良）　20，64，73，77，
79，80，81，83-86，88，109，
111-113
董其昌　299
董作宾　25，49
杜才奇　80
杜威（John Dewey）　121，168
杜运燮　60，103
段祺瑞　7

F

范曾　236
范迪安　271，312
范梦祥　236
方东美　25
方增先　307
费尔巴哈（Ludwig Andreas
Feuerbach）　29，50
费克里（Ahmed Fakhry）　229，
255，256
费孝通　79-81，124，129，133，
141，170，253
冯契　19，44，60，61，64，88，
103
冯文潜　75，81，109
冯湘一　234，235，256
冯姚平　12，42，76
冯友兰　25，49，61，62，65，68，
70，76，92，103，106，108-110，
115，130，172，189，190，192，
193，253，328
冯至　11，12，25，42，76，77，
79，80，88，90，91，110，114，
115，328，329，345，353
福开森（John Calvin Ferguson，福氏）
48，95，96，116，144，177
傅抱石　205，206，278
傅斯年　54，68，106，107，108，
333
傅雪斋　205

G

高庄　132，134，139，141，143，
144，145，150-154，173-175，
180-183，212
戈德施密特（Adolph Goldschmidt）
25，49
顾颉刚　54，98，117
顾恺之　91，94，115，300，319
顾献梁　77
关山月　205，206，254
关懿娴　77

郭沫若　151，171，180，181，222，226，252，305，317

郭若虚　94，306

郭味蕖　207，265，266，310，324

郭相卿　81

H

海兹拉尔（Josef Hejzlar）210，211，247

韩寿萱　121，124，125，127，129，141，170，171，172

韩拙　94

何炳棣　19，61，79，80，111

何善周　61

何兆武　93，115

贺昌群　24，117

贺麟　25，49，76，91，109，110，236，237

贺天健　204

黑格尔（Georg Wilhelm Friedrich Hegel）7，32，37

洪毅然　205，252，308

胡风　222

胡蛮　205，243，244，248

胡佩衡　227，252

胡庆钧　132，134

胡适　21，25，31，38，46，49，50，54，65，93，106，170，191，219，222，251，252，256，294，316

胡政之　83

胡宗南　16，64

华夏　33，205，246，250

黄宾虹　8，199，205，206，243，342

黄圣依　16，43

黄维　77

黄小峰　269，303，311，318

黄兴　7

黄炎培　154，180

黄药眠　236，237，259

黄永玉　9，11，88，90，113，114，322，352

黄涌泉　278

惠孝同　227

J

吉宝航　236

季镇淮　79

翦伯赞　171，229，256，257

江丰　7，8，83，112，144，153，178，182，188，196，213，216，219，222-224，226-231，235，238，239，242，243，254-257，260，269，271，273，312，313，319，323，330，331，352

姜亮夫　74，77，109

姜宗褆　157，184

蒋莩华　19，20，44，45，83，112
蒋孔阳　328
蒋南翔　19，20，43，44，45
蒋兆和　205，216，227，260
金浪　307
金维诺　207，234，257，266，275，278，308，343
金冶　238，260
金岳霖　25，49，62，66，70，75，86，99，103，109，110，115，118，133，172，253
京立（王逊）　3

K

康德（Immanuel Kant）　16，32，292，293
孔德（Auguste Comte）　36，39，52，93
孔祥瑛　19，102

L

蓝公武　14，15，16，24
蓝铁年　15，16
老舍　71，107
雷圭元　157，182，227
雷海宗　84，193
雷龙　210
黎冰鸿　278
黎舒里（王逊）　102，335

黎雄才　206
黎元洪　3
李长之　236，237
李大钊　8，10，42
李德伦　16，42，43
里尔克（Rainer Marai Rilke）　90，115，346，353
李复堂　284
李赋宁　61，67，70，77，79
李格尔（Alois Riegl）　160，184
李庚　234
李公明　247，345
李斛　219
李化吉　308，320
李桦　243，265，310
李济深　197，204，242
李津勋　152，180-182
李可染　205，219，251
李苦禅（李英杰）　11，205，243
李来源　209，247
李明仲　297
李清泉　247，258，282，312-315，345
李世涛　259
李树青　80，81
李树声　207，234，235
李松（李松涛）　11，46，53，108，115，116，185，236，248，258，275，279，280，312-314，318，

320，325，326，328，330-333，339，340，343，344
李西源　236
李学勤　8，11，173，174，339
李毅士　83
李有义　132，134，174
李泽厚　13，33，42，51，210，247，308，328
李宗恩　83，86
李宗津　83，86，112，132-134，139，141，144，152，256
李宗蕖　82，83，113
李宗瀛　83-87，111，112
力群　228，243，244
立普斯（Theodor Lipps）　34
梁济海　234，235
梁江　343，344
梁启超　7，14，22，23，47，93，193，347
梁漱溟　7
梁思成　8，24，83，131-134，138，139，141，144，149，152，172，173，175，177，179，182，189，190，192-195，224，228，239，241，249，296
列宁（Влади́мир Ильи́ч Улья́нов, Ле́нин）　21，293，360
林风眠　8，40，42，54
林庚　23，328

林徽因（林洇）　6，8，24，66，86，121，127-129，133，139-141，143-146，149，150，152，163，164，171，176-179，182，186，212，354
林家翘　14
林亮　16，17
林同济　74，80，109
林宰平　24
林洙　83，88
凌叔华　24
刘勃舒　307
刘纲纪　92，328，329，333，352
刘海粟　40
刘和珍　10
刘开渠　236，237，243，275，318
刘凌沧　11，265，308，310
刘少奇　20，45，46，156
刘绶松　61
刘淑度　11，243
刘文典　77
刘瑜　236
刘直之　24
卢芹斋　130
卢梭（Jean Jacques Rousseau）　7
鲁迅　10，11，17，33，40，54，63，64，104，237，260，288，299
陆宰（R.H.Lotze）　34

路景达　157，158

罗睺　24

罗隆基　81

罗莘田　77

罗素（William Russell）　93，116，121

吕凤子　25，49，205

M

马汉麟　132，134

马赫（Ernst Mach）　94，115，116

马衡　25，38，49，54，141，170，171，177

马克思（Karl Heinrich Marx）　2-4，8，15，16，19-22，29，32，47，50，63，203，244，245，252，258，266

马肃（H. Mazot）　4，41

毛泽东　20，46，60，179，183，185，197，203，204，230，242-245，252，253，256，260

茅盾　222

梅贻琦　13，43，47，68，71，80，103，105，107，172，190，193

米伯尔（Pál Miklos）　206，210，211，215，246，248，308，309，320

敏泽　236，237，258，259

摩尔（G.E Moore）　93

莫宗江　132-134，141，143，144，149，151，152，173，175，180

穆旦　19，60，61，103

O

欧阳予倩　225，255

P

潘芳　97

潘光旦　47，78-81，88，103，111，132，133，172，193，228

潘天寿　205，206，278

潘韵　216

庞薰琹　139，155，157，182，227，228

彭真　20，45，46，176，244

Q

齐白石　11，42，206，216，243，245，248

齐良骥　14，16，76，110

启功　48，209，233，329

契斯恰可夫（ПавелПетровичЧистяков）　250

钱俊瑞　238，255

钱美华　139，144，145，178

钱穆　61，62，103

钱学森　14

乔治·罗利（George Rowley）

189, 192, 241

秦德纯 14

秦始皇 4

秦宣夫 24, 25, 49, 234

秦仲文 227, 242, 252, 254

邱石冥 251, 252, 254

瞿秋白 63

R

任伯年 284

任华 15, 75, 83, 110, 133, 173, 260

任继愈 61, 73, 107, 108, 110, 118

任泽雨 58, 102

容庚 24

荣高棠 19

S

尚爱松 234, 235

邵大箴 251, 257, 258, 260, 339

邵循恺 77

邵循正 74, 133, 134, 256

邵宇 228, 275

沈从文 24, 48, 80, 85-91, 101, 111, 113-115, 118, 121, 124, 126, 127, 129, 157, 170, 171, 182, 184, 227, 230, 233, 256, 327, 334

沈有鼎 61, 77, 79, 81

沈自敏 79

石峻 76, 110

石砳磊 11

石涛 29, 284, 344, 353

史国衡 80

史国明 236

史岩 117, 205, 266, 278, 307, 310, 311

叔本华（Arthur Schopenhauer） 34

宋教仁 4, 41

宋平 64

苏贝慈 210

苏秉琦 275

宿白 6, 7, 233, 256, 275, 279, 294, 305, 314, 316, 319

孙君莲 139, 144, 178

孙美兰 234, 235

孙毓棠 79, 81, 86, 132, 134, 195

孙中山 3, 4, 7, 41

T

汤用彤 25, 49, 70, 72, 107, 109, 118, 170

唐兰 25, 49, 72, 107, 227, 228, 269, 275, 311, 318

唐云 205

陶光 77

滕固　3，5，25，40，48，49，50，91，115，304，333，354

W

汪曾祺　87，89，113，114

汪篯　46，73，107，108

汪慎生　205

王般　77

王葆廉　8，9，10，11

王伯敏　252，266，304，310，311，314，319

王崇人　209，247，308

王赣愚　80，81，111，189，192

王浩（美）　75

王浩　291，316，318，346

王纪纲　234

王景山　327

王君异　11，42，243

王临乙　212

王曼硕　243，308

王莽　4

王勉　45，79，83，85，86，109，111，112，113

王乃樑　79，109

王丕煦　3，4，6，7，41，42

王琦　226-228，235，244，255，260，312

王森然　234，235

王绍尊　209，246，308

王世襄　135，141

王式廓　250，265

王述　16

王树村　207，245，246

王孙（王逊）　87

王羲之　98，118

王雪涛　205

王瑶　19，79

王庸　24

王永兴　19，20，43-46，64，73，79，83，84，86，107，108，111，112，113，346

王朝闻　199，200，202，223，228，236，237，242-244，265，275，310，313，318，342

王佐良　61，77，79，83，104，111，118

韦江凡　308

韦君宜　19，43，44

维特根斯坦（Johann Wittgenstein）　93

卫立煌　64

魏东明　19，43，45

温德（Robert Winter）　193

温克尔曼（Winckelmann）　37，49，53

文德尔班（Wilhelm Windelband）　74

闻家驷　77

闻一多　3，23，61-63，68，73，

77, 79, 81, 88, 97, 104, 106, 108, 117

翁同文 73, 77, 79, 80, 83, 86, 111, 112

吴昌硕 284

吴达元 80

吴达志 234, 235

吴冠中 139, 255

吴晗（辰伯） 66, 79, 80, 81, 87, 88, 133, 172

吴敬琏 16

吴镜汀 205

吴良镛 140, 174-176, 215, 248, 338, 339

吴宓 61, 67, 71, 77, 79, 106-108, 110, 111

吴佩孚 7, 10, 14

吴友如 284

吴泽霖 132, 133, 134, 172, 173, 193

吴征镒 79

吴之椿 80

吴仲超 227, 297, 318, 358

吴作人 8, 9, 11, 141, 206, 236, 243, 265, 318, 360

武伯纶 275

X

奚传绩 236

夏珪 300, 303, 319

夏鼐 12, 42, 256, 275

夏振球 236

向达 24, 62, 72, 107, 170

向光沅 80

项斯 87

萧淑芳 9, 11

叶恭绰 200, 223, 227, 228, 266, 310, 318

叶瀚（浩吾） 38, 39, 53, 54, 191

叶浅予 200, 205, 216, 219, 227, 228, 243, 244, 307

谢赫 94

谢林（Friedrich Wilhelm Joseph von Schelling） 37, 53

熊庆来 74, 108, 109

熊十力 75, 109

熊向晖 64

徐邦达 209, 227, 228, 233, 258, 278, 329

徐悲鸿 8, 12, 24, 39, 42, 48, 83, 123, 137, 139, 141, 151, 155, 169, 171, 180-182, 196, 198-200, 216, 219, 222, 223, 238, 242, 243, 263, 265, 310, 341

徐高阮（高阮） 20, 44-46, 64, 73, 83-86, 108, 111-113

徐天池（徐文长） 284
徐燕荪 205，227，251，252
徐中舒 24，25，49
许宝骙 77
许国彰 83
许幸之 234，235，258，265，312
许广平 11
许渊冲 88，107
薛观涛 16，111
薛永年 7，48，257，258，273，303，313，314，317-319，343，344

Y

亚里士多德（Aristotle） 35
阎立德 209
阎以屏 236
彦涵 11，206，208
燕卜荪（William Empson） 62，104
扬雄 4
杨丙辰 25
杨伯达 33，50，51
杨度 7
杨晦 11
杨联陞 14，19，43
杨仁恺 222，252
杨武之 84
杨西孟 80，81
杨苡 60，103
杨振宁 84
杨振声 24，336
杨遵仪 132
姚可昆 11，42，76
姚依林 19
易社强（John Israel） 82，107，111，114
阴法鲁 61，107
尹吉男 6，300，316，318，346，347
于安澜 278
于非闇 204，227，253
于光远 14
于希宁 210，247，308
余辉 31，50，311，315，319
余绍宋 25
俞剑华 205，209，254，258，266，275，278，308，310，311，312
俞平伯 222，252
庾信（子山） 4
袁方 80
袁复礼 54，133，134，172，193
袁世凯 3，4，6，7，41
岳凤侠（岳凤霞） 207

Z

曾昭抡 80，81
曾昭燏 209，275，278

詹建俊　307

展子虔　296，300，317-319

张岱年　14

张仃　153，182，252

张尔琼　77

张光年　236，237，259

张光宇　157，182

张海峰　236

张珩　48，227，228，233，258

张君劢　25

张开济　211

张莘群　80

张曼君　9，338

张蔷　331，332，339，340，343，344

张遂五　75

张奚若　81

张学良　10

张彦远　94，297，306，348

张友铭　77

张兆和　88，126，170

张振维　278

张之洞　38，116

张中政　236

张拙文　275

张宗和　77，88，110，111，114

张作霖　10

章煜然　67，88，110

赵德尊　19，43

赵俪生　19，43，44，45，48，58，60，68，102，103，112

赵梅伯　123，169

赵荣琛　14

赵瑞蕻　61

赵望云　205

赵之谦　284

郑可　182，183，227，318

郑敏　68，83，103，106

郑天挺　72，79，106，107，111，112

郑天翔　14，19

郑为　278

郑颖孙　24

郑振铎　24，153，155，182，243，244，318

钟开莱　70，77，83，85，86，88，110，111，113，114

周昌谷　307，308

周恩来（总理、周总理）　47，151，154，156，179，204，215，216，224，243，245，254，255，305

周建福　236

周巍峙　226，227

周扬　17，198，199，203，220，222，223，226，236，237，242，243，245，249，252，253，254，258-260，285，289，290，316

周一良　20，45，134，256

周钰良　61

周自齐　3，4，7

朱宝昌　77

朱丹　227，228，243

朱德　156，177

朱德熙　134

朱光潜　24，90，236，237，258，
　259，328

朱金楼　205

朱伦华　234

朱懋锋　236

朱南铣　77

朱庆澜　7

朱自清　21，46，65，66，101，
　103，105，106，118，130，172

祝大年　153，154，180-183

卓君庸　24

宗白华　25，49，236，237，328

专名术语索引

A

埃及　229，255，256

埃及白羊宫符记　97

B

《百年来敦煌美术载入中国美术史册的回顾》　304，319

《版画艺术的发展》　267

包豪斯体系　139

保存　65，98，151，190，205-207，218，249

保存国粹　93，116

保护　98，109，117，128，162，193，228，304

《保护古迹文物工作与经济建设联系起来》　296，317

保加利亚　155，358，361

保守　12，22，169

保守主义（保守观点、传统派）　220，222，228，245，253

保卫世界和平会议　151

抱书远逊（抱其书而远逊）　3，4

北伐　8，41，42

北方（北方地区）　10，14，16，17，62，102

北方妇女运动　10

北方青年　43，46

北方文学会（北平文艺青年联合会、北平文艺青年协会）　17，20，45，83

《北方文艺》　17

说明：1. 本索引条目收录书中国名、地名、朝代、政党、组织机构、会议展览、文物艺术品、历史事件和典故、书刊论著、文件报道等专名和学术、政治、历史等方面的术语及概念，以读音排序。2. 组织机构下属单位及内部事务列为该条目的二至四级条目，省略的组织机构名称以～表示。3. 意义相同或相近的条目合为一组，主要名词术语外，其余列在该条目后面的（　）内。

北方支部　10，42

北方左联　17，333

北京（京城）　3-10，12，14，42，43，115，140，141，152，154，177，178，183，199，206，209，240，243，246，247，256，266，279，280，281，310，314，315，321，322，333，341，343，354，356，358，360

北京大学（国立北京大学、北大）7，8，14-17，36-40，47，49，53，68，73，82，84，90，102，106-108，110，112，115-117，124，126，127，137，168，170，172，195，229，234，257，263，294，310，317，328，346，354

～博物馆　124，126，127，130，141，170，172，294，354，355

～"中国漆器展览"（《国立北京大学五十周年纪念博物馆展览概略·中国漆器展览概略》）127，171，354，355

～博物馆专修科　124，170

～德语系　25

～国学门　38，191

～考古人员训练班　207，295，310

～考古专业　294

～朗润园　24

～宿舍　90，126

～文科研究所　68，70-72，83，106-108，111

～学生会　16

～哲学系　7，16，37，103，291

北京珐琅厂（珐琅厂、国营特艺实验厂、特艺实验厂、特艺工厂）144，145，177

北京饭店　152

北京女子师范大学（国立北京女子师范大学、女高师、女师大）8，10，11，42

～国文系　10，42

～学生自治会（学生会）10，42

《北京皮影》157，158，359

《北京日报》221，254

北京市特种工艺公司（特艺公司、工艺公司）143，144，177，178

北京特种工艺专业会议　144，182

《北京晚报》10

《北京文艺》221

北京西路皮影　157，158

北京西苑大旅社（西苑大旅社）225-228，255

北京香山（香山）20，274，278，281，285

专名术语索引 379

北京香山饭店 273
北京新侨饭店 275
北京中国画研究会 316，356，360
　～第二届展览会 216，249，360
　～第一届展览会 199，316，356
　～第一届、第二届展览会 290
《北京中国画研究会举行第二届展览会》 216，249
北平 2，9，14，16，20，21，24，25，43-45，57，58，61，63，65，72，82，87，101，122，124，126，144，170，193，242，243
北平妇女协会 8，42
北平工业品展览会 141，176
北平国画界（北京国画界） 197-199，241，243
北平解放 6，49，90，127，130，138，140，188，193，196-198
北平沦陷 16，48，57，58
北平美术会 24，48，242，243
北平市工商局 141
北平特种工艺（特种工艺、京式工艺、宫廷工艺、京式特种工艺、北京特种工艺、中国特种工艺、特种手工艺、北京特种手工艺、北京的手工艺） 124，128，140，141，145，155，159，170，178

北平特种工艺的新生 142，177
北平特种工艺复兴运动（特种工艺复兴运动、复兴工艺美术运动） 121，123，124，129，170
北平特种工艺行业（北平特种手工业、特种工艺行业） 124，127，141，170，171，176
北平特种工艺品产销问题座谈会 141
北平特种手工艺改良设计研究会 141，181
北平特种手工艺联合会（行业协会、手工艺联合会） 124，141，171
北平特种手工艺品展览会（北平特种工艺展、手工艺展、北平市手工艺品特展） 118，127，128，171，256
北平问题 20，45，84
北平学联 46，83，84，112
北平艺专（国立北平艺专、北京美术专门学校、北平大学艺术学院） 8，11，24，39，41，42，48，83，112，123，133，141，148，178，181，241-243
　～大礼堂 136，175，354
　～实用美术系 168
　～陶瓷科 133，173，181
　～音乐科 123，169
北魏 157

北魏寺院遗址　294

北魏瓦当　294

背诵俱乐部　71

本源（来源）　30，33，36，37，40，99，123，138，159，193，337，342，352

笔墨（笔精墨妙）　29，91，217，249，291，301

笔墨趣味　199

笔墨游戏　291

笔墨至上　217，229

比较神话学　132

比较文学　132

比较研究　117，158，162

比较语言学　132

比较宗教学　132

壁画（中国古代壁画）　6，129，134，204，297

《壁画的复苏归功于敦煌》　308，320

编目　244，272，294，316

编制　103，231，232，234，239

编制工艺（编织、编结手法、竹编）　136，156，165，359，361

表达　21，29，62，99，218，308，342

表达方式　289

表现　29，94，96，99，119，142，143，148，150，152，159，161，176，180，185，218，219，250，296，301，302，308，337

表现技巧（技巧、艺术技巧）　139，155，212，216，289-291，300，301

表现能力　143，219

表现生活　218-220

表现时代　152，302

表现手法（手法）　143，289，301，308

表现效果（效果）　142，143，180，196，289

《表现与表达》　99，100，118，316，336，337

病弱（衰落病弱的美学风格、病弱无力的古怪作风）　142，163

波兰　155，210，361

波斯美术史　272

博物馆（博物院）　40，96，123，127，130，132，168，190，209，232，233，243，258，297，318

博物馆学　134，233，258

布局章法　217，249

C

CC派　16

财政　6

财政部　4，6，7

材料1（资料、史料、文献材料、历史文献材料、文字材料、实物材

料、实物资料、传世的材料、考古材料、考古资料、新材料、民间的"活化石""活材料") 5，10，14，38，70，71，97，98，123，127，132，134，150，151，159，168，171，175，205，206，208，212，213，227，232，245，268，275，281，291，294，296，297，299，306，308，312，319，328，333-335，341，342，347，349

材料2（原料、原材料） 124，143，153，155，165

材料性能（材料的性能） 143，165

蔡元培的美育主张（蔡元培先生"以美育代宗教"的主张、蔡元培的"以美育代宗教"、蔡元培美育思想、蔡元培美育、蔡元培提倡美育、蔡元培推动美育、蔡元培实施美育） 2，32，35，87，121，123，124，239

产品 120，124，133，136，138，140，141，143，144，163，245，249

产品设计（新产品的设计） 128，132，133，138，140-142

产业 124，180，181，193

长城抗战 14

长江 301，302

长江流域 165

《长江万里图》 300，302，303，319

长沙 45，58，60，62，64，65，72，102-104，316

长沙临时大学（临时大学） 44，60，64，65，83，102-104

～文法学院 61

～国文系 61

～历史学社会学系 61

～外文系 61

～哲学心理学教育学系 61，103

～学生会 16，64

场景 215，290

超功利（不功利） 34

朝鲜 155，163，358

朝鲜美术史 272

沉钟社 10，11

陈设器（摆设） 142，152

呈贡 87，88，114

城市规划（城镇规划） 139

重庆 7，81，111，351

出国工艺美展（工艺美术出国巡展、出国工艺美展预展） 154，155，165，183，199，215，248，249，358，360

《出土古文物与美术史的研究》 288，296，315，359

出土文物（出土） 4，5，66，104，

172，316，310，350，359
初民社会（原始社会、原始时代、原始、原始蒙昧的宗教时代、远古人类）30，31，33，35，91，266
初民艺术（未开化民族的美术、未开化的民族的美术、原始的美术、原始社会的美术、原始时代的美术、原始时代美术活动、中国原始社会的艺术、原始社会到战国时期的美术、原始公社时期的美术、上古美术、中国古代处于半神话时代的史前美术）30-33，50，51，266，267，270，275，278
《楚辞》62，63，97，104
楚国宗庙壁画 63，104
楚文物展览 63，104，358
触觉 96
触觉美 96，117
传统 11，12，35，73，85，99，129，134，148，149，159，161，164，168，173，200，204，220，230，233，237，238，245，256，292，293，307，311，331
传统工艺（传统手工艺、传统工艺美术）123，124，128，129，136，143，145，159，160，177，357
传统观念 152
传统技法（传统的技法、传统绘画技法、中国传统绘画技法、古代绘画技法、中国古代绘画技法、古代中国绘画传统方法、民族绘画的技法）216，218，220，251，290
传统文化（精神的连续统一体、民间传统文化）33，116，132，161，185，245，304，310
传统艺术（中国传统艺术）96，97，138，148
传统元素 164
创立 1，117，190，257，346
创新 101，140，178，308
创造 11，123，144，149，153，164，165，169，196，216，218，241，249，261，290，293，297，302
创造力 99，186
创造美 29
创造新美术（创造艺术、艺术创造、新文化新艺术的创造、新艺术的创造、创造时代艺术、艺术革命、美术革命、推动新美术、创造中国的新文化新美术、创造出表现新时代和新生活的新美术、创造出反映时代精神有鲜活生命力的新美术）20，30，31，101，127，200，202-204，218，229，230，239，244，245，250，299，303，

306

创造性（人的创造性、主体创造性）
89，140，156，160，161，164，
165，217，243，291，293，307，
337

创造者（创立者） 138，164

创作方法 185，198，200，219，
243

创作方法和批评准则（创作方法的
最高准绳、文艺准则、文艺创作
和批评的最高准则、文艺界创作
和批评的最高准则） 160，198，
219，243，291，292

创作实践（创作、艺术实践） 10，
158，200，219，220，230，253

创作思想 217

春秋（春秋时期） 266，277，278，
314

从军（投笔从戎） 63，64，87

从游 55，61，103，250

皴染（皴法、淡墨染出） 218，301

D

《大公报》 43，83，102，116，118，
172，177

《大公报·艺术周刊》 24，48

大美术（广义的美术、艺术、Fine
art） 6，35，73

大圣毗沙门天王像（毗沙门天王像、
毗沙门天王画像、毗沙门天王画
卷、毗沙门天王雕像和壁画、北
方天王石刻、石将军像） 66，98，
105，117

大学（高校） 4，12，20，23，37-
40，47，48，50，52，54，77，
103，110，196，231，237，257，
271

大学博物馆（高校博物馆） 8，130，
134，135，136

大学院 54，172，203

《大学中的形象教育》 134，135，
172，357

大自然（自然、自然界、宇宙） 29，
30，47，116，118，161，187，
241，261，302

大自然的心（宇宙之心） 29

大总统府 4

单纯美（单纯明快、单纯） 31，
142，143，289

党派政治（政党） 20，374

党义课（宣传三民主义） 76，110

道德 31，33，96，118，149，179

道德观念 33，52

道德理想（道德的理想） 31，179

《道藏》 71，72，107

德国（民主德国） 3，7，14，25，
32-35，37，48，49，53，74，90，
123，155，159，168，239，317，

358

德国古典哲学　50，292

德国哈勒大学　37

德国民族学（民族学，英Ethnology，德Vlkerkunde）　35，50，52，91，115，159

德语（德文）　15，25，34，35，37，49，51，160，168，193

德语地区　25，35

地方美协　221

地方志　296

地下党（中共地下党）　17，19

地下党外围组织（中共领导的外围组织、党的外围组织、地下组织）　14，16，17，20，44

地下斗争（地下活动）　10，14

第二性　29

第一次世界大战　7

第一届全国国画展（全国国画展）　200，201，243，290，359

第一性　29

滇王金印　66

滇越铁路　64

电影　112，225

靛花巷3号　70，77，107

雕漆（雕漆工艺）　97，136，176

雕饰学　149

雕塑（雕刻、雕塑艺术）　39，48，52-54，96，99，121，129，138，156，169，204，205，212，216，267，270，272，297，318，355，359，361

雕塑史　149

雕塑学　133

雕砖　134

丁村人　270，349

定型的感情　218

东北（东三省）　7，14

东北人民大学（吉林大学）　84

　～历史系　84

东北易帜　10

东方美术史（日本印度美术史）　231-235，258

东方各国　239

东南　183，209

斗争　7，216，230

读书　13，46，62，84，293

读书救国（读书不忘救国、救国不忘读书）　14

读书会1（地下读书会）　14-17，24

读书会2（学术文化沙龙、沙龙）　24，79

独立学科（独立的学科、独立的美术史学科）　4，5，188，226，232，239，297

《对北方青年发表的谈话》　20

对比的手法　301

对比研究（对比分析）　98，330

对称　142

《对目前国画创作的几点意见——北京中国画研究会第二届展览会观后》(《对目前国画创作的几点意见》)　213，214，217，248，251，290，316，361

对俞平伯《红楼梦研究》的批判

敦煌（莫高窟）　5，6，8，97，98，105，117，191，206，247，304-309，339

敦煌壁画　5，117，175，305，306，308，319，361

《敦煌壁画临本选集》　307，319，361

《敦煌壁画中表现的中古绘画》　185，306，319，357

敦煌雕塑　305

敦煌绘画（敦煌画）　97，105，308

敦煌考察　207，210，258，304，307，308

敦煌考察团（敦煌艺术考察团）　211，307

敦煌美术（敦煌艺术、敦煌艺术遗产）　5，6，66，91，98，143，157，304-309，319，350，357

敦煌山水画　296

敦煌石窟（敦煌的石窟美术）　105，296，304，317

敦煌石室文献（敦煌藏经洞发现的文书）　97，105，304

敦煌图案　157

敦煌文物展览（新中国成立后的第一次敦煌展览、敦煌展览、敦煌大展）　137，305，357

敦煌学（Dunhuangology）　105，184，304，305，306，308，319，335，353

敦煌研究（研究敦煌、研究敦煌艺术、敦煌美术研究、敦煌艺术的研究、对敦煌艺术的系统性研究、对敦煌艺术遗产开展学术研究、对敦煌丰富的美术遗产的整理和研究、从美术史角度研究敦煌）　98，117，137，157，294，304-306，308

敦煌研究所（国立敦煌艺术研究所、敦煌艺术研究所、敦煌文物研究所、敦煌艺术研究院）　5，8，98，109，117，137，247，294，317，304

敦煌艺术纪录片　308

《敦煌藻井图案》　5，157，184，308，309，320，359

多罗顺承郡王家族祖容像　205

E

二次革命　4

二十四史　71

二十一条　3，6，13，41

二元论　93

二战　80

F

发现美　29，265

《发展国画艺术》　238，253

法国　4，41，105，109，155，250，358

法国留学　39

法律　7，74

法则　166，250

法则性知识（系统性法则）　138，165，166，186，219，220

繁琐1（繁琐杂乱、杂乱、杂乱无章、繁琐工巧、工巧、穷工极巧、细碎繁琐、繁缛庸俗的装饰风格）　140，142，152，155，163，176，182

繁琐2（繁琐考证）　299

反帝大同盟　17

反动学术权威　9，286，322

反右（反右斗争）　8，84，112，210，213，220-223，230，236-238，240，254，256，257，259，271，312

范式（paradigm）　29，152，229，267，350

方法（学术方法、治学方法、研究方法）　3，7，37，48，56，72，91-93，118，299，349

分析　33，36，73，117，161，162，164，165，200，217，251，280，284，289，300，302，319，335

分析哲学　93

风格（艺术风格、美学风格、风尚、作风）　49，66，96，98，117，143，159，160，163，178，186，242，296，300，303，305，307

风俗（风尚习惯）　121，161

封建　12，42，238，267，284

封建阶级（封建统治阶级）　204，284

封建社会（封建制社会、封建国家）　266，267

封建糟粕（封建性的糟粕）　198，204

封建主义　198，205，238

佛教建筑　294

佛教史　98，117

福寿巷　73

浮雕（浮雕带）　117，149，150，176，211，248

辅仁大学　124，170

复古（仿古、因袭模仿古人）　123，152，153，169，204，229

复兴（民族复兴、复兴期的中国）　23，33，62

复兴文化（文化复兴、复兴中国文化、复兴民族文化、民族文化复兴） 2，24，33，62，63，123，161，169，189，239，307，336，337

G

改良 22，23，44，46，101，173
改进（在转变在前进） 183，217-219
改造 1，23，129，169，173，183，198，199，230，244，253，336
改造国民精神（改造国人精神、立人） 2，33
改造旧文艺 198，203，242
改造社会（社会改造、改造或改良中国社会、中国的改造） 7，22，23
改造文化 33
概括（集中的概括、集中和变形） 161，289
概率论 85
概念（概念术语、术语、名词、名词术语） 35-37，51，52，94，96，116，118，121，142，159，168，203，204，210，219，245，284，292，299，317，337，344，348
概念发展史 74
概念分析（概念的语义分析） 36，70，74，97，342

感觉 34，93，353
《感觉的分析》 93，116
感觉经验（感觉到的世界、对外界的感觉、感性经验） 26，29，292，294
感情（思想感情、情感） 35，160，161，219，284，291，293
感情的形式 284
感情移入（Einfühlung） 34
《告清华大学校友书》 71，107
革命 13，14，22，24，44，102，180，185，198
革命学派（革新派） 223，228，230，238，239，254
革新 12，177，220，308
格法 94
个案（作品个案、作品个案研究、个案研究） 233，299，300，349
个人化 23
个人主义 21
个体 31
个体的特殊性（个体又有其特殊性） 22
个体的社会普遍性 10
个体记忆 10
个体精神自由（个体生命的精神自由） 21
个性 20
个性化 94

《给一个青年诗人的十封信》 90，115，346，353

工匠（手工艺人、工匠艺人、民间艺人、艺人） 124，154，155，157，164，165，183，205，206，213，249，293

工匠美术 99，128，159

工具 30，31，134，219，220

工具论 219

工人阶级 225，255

工业化 22，183

工业美术 138

工业时代 138

工艺 204，228，267，270，271，277，312

工艺美术 6，8，53，54，88，120，121，123，128，132，148，159-170，175，228，272，293

《工艺美术的基本问题》 176，178，184-186

《工艺美术的提高和普及》 119，163，170，173，184-186

工艺美术复兴（复兴工艺美术、复兴传统工艺、振兴传统工艺、振兴工艺美术、振兴传统工艺美术、复兴特种工艺、特种手工艺复兴、手工艺复兴、振兴工艺美术） 121，124，127-129，132，140，145，155，162

工艺美术改造（传统工艺改造、改造传统工艺、改良传统工艺、改进传统工艺、改良传统工艺美术、手工艺的改良、对传统工艺的改造） 128，129，155，163，196

工艺美术界座谈会 227

工艺美术品（工艺品、手工艺作品） 148，169，178，205，318，357

工艺美术研究 158，160

工艺美术指导方针 142

工艺美术专业（工艺美术系） 123，138

工艺史 128，132，249

公车上书 7

共和思想 4，6

构图 149，302

构图方法 289

古代绘画（古代的绘画、古典绘画的遗产、古代绘画遗产、中国古代绘画遗产） 200，202，216，218，289，307

《古代绘画的现实主义》 288，289，315

古典 204，245

古典美术 204

古典文化 204

古典艺术 200

古董 162

古玩商 297

专名术语索引　389

古为今用　200，244

古物　51，116，121，130，190，297

古物保管委员会　54

骨器　130，174，176

故宫博物院（故宫、古物保管所）
　　3，5，8，24，38，39，48，54，
　　90，116，127，137，154，170，
　　171，175，209，235，227，243，
　　244，263，268-270，288，296，
　　297，318，354，358-360，362
　　~保和殿　154，318，358
　　~陈列部　269，318，363
　　~承乾宫　216，249，316，318，
　　　358，360
　　~雕塑馆　297，318，362，363
　　~奉先殿　318，360，362
　　~绘画馆　200-202，244，288，
　　　315，318，358，359
　　~三大馆（绘画、雕塑、陶瓷三
　　　大馆）　297，318，359，363
　　~书画鉴（审）定委员　48，116
　　~陶瓷馆　298，318，358
　　~文华殿　96
　　~学术委员会　227
　　~专门委员　24，48，127

《顾恺之及其作品》　300，319

《关于北平特种手工艺展览会的一点
　　意见》　118，127，171

《关于艺术教材编选情况和今后工作
　　的报告》　278

观察　29，161，289

《观察报·新希望》　88

《光明日报》　136，176，254，258，
　　296，317，355，357

光润美　31

广东（粤）　64，173，206

广州　64，281，314，315，345

广州美术学院（广州美院、中南美术
　　专科学校）　207，246，247，280，
　　283，340，343，345

《归来》　57，102

国防文学　22，47

《国防文学》　17

国歌　148，178，180

国共合作　10

国共两党　10

国画（中国画、民族绘画、传统绘
　　画、中国绘画）　99，198，200，
　　203，204，217，218，242，245，
　　253

国画创作　220，244，249，241，
　　254

国画改造（国画改良、改良国画、改
　　造国画、改进国画、改造中国绘
　　画）　99，101，197-199，203，
　　213，218-220，224，241，290，
　　337

国画家（传统国画家、画家） 11，
　　198，199，214，217，219，222，
　　230，237，254，290
国画界（传统国画界） 197，204，
　　213，217，222-224，230，238，
　　242，249，290
《国画界的新收获》 216，249，361
国画界恶霸集团 224
国画界座谈会 227，290
国画讨论（国画创作和接受遗产问
　　题讨论、对国画问题展开的讨论、
　　国画问题讨论、问题讨论、讨论、
　　国画论争、理论争鸣、就国画问
　　题展开的论辩和批判、建国后第
　　一次国画论争） 213，220-222，
　　224，237，242，252，253，337，
　　361
国画为人民服务（国画为工农兵服
　　务、文艺为工农兵服务） 198，
　　203，211，291，316，359
国徽 148，151，178
国徽设计（设计国徽） 6，132，
　　140，148，150，151，178，179，
　　212
国会 4
国际关系学院 16
国家美术学科发展规划（美术学科
　　远景规划、美术学科规划、美术
　　规划、规划） 24，224-227，232，
　　271
国家用瓷（国家礼宴用瓷、国宴用
　　瓷） 151，155，154，180
国家礼品（国礼） 6，144，151，
　　180
国民党 4，10，41，42，110
国民革命军 10
国旗 148，178，180
《国史大纲》 62，103
国统区 151，333
国文 3，23，46，66，74

H

海防 64
海派 24
《海上述林》 63
《韩熙载夜宴图》 289
汉代（汉） 4，148，270
汉代绘画 296
汉代石刻铺首 97
汉唐气象 163
汉学家 105，210，246，247
杭州 54，108，155，199，203，
　　278
杭州国立艺专（国立艺术院、中央
　　美院华东分院、中国美术学院、
　　中国美院） 39，54，139，168，
　　178，181，203，238，260，307，
　　310，319，361

杭州老和山宋墓　270

好看、好用、省工、省料　142，151，152

合规律性　3，29

河北　165

河北望都彩绘壁画　29

河内　64

《河上的图》　85

黑龙江　7

《红楼梦》　77，128，350

《红楼梦与清初工艺美术》　77，110，127，334，355

《〈红楼梦与清初工艺美术〉读后记》（读后记）　127，128，171

红学　77，128

湖南（湘）　41，60，62，102，106，121

护国军　7

护国运动（反袁斗争）　7

花鸟画（花鸟）　228，284

华北联大美术系　133，173，246

华北人民政府　15

画册（图册、图籍、图案书、图片目录、图谱）　134，157，158，164，184，186，195，201，205，268，295

画论（古代画论、历代画论、中国绘画理论、中国古典绘画理论）　53，69，70，93，94，97，116，202，203，233，249，250，258，280，341，342，344，345

画匠　289，350

画史（传统画史）　3，39，205，294，307，319

画学（传统画学、中国传统画学）　6，39，91，93-95，116，266，299，308，341

画像石（山东沂南画像石、福山画像石、四川成都等地的画像石和画像砖、武氏祠、汉画像）　97，134，296

画种　228

黄花岗　10

绘画（图画）　52，53，91，115，121

绘画风格（画风）　94，307

活方法、死方法（活的方法、死的方法、生路、死路、活文学、死文学、活的工具、已经过时的无效的工具）　38，218-220，290

《火星》　17，18，45

J

激进　14，15，22，88

集体创作（集体设计）　149，151

集体记忆　10

集体失忆　10

集体遗忘　10

集体左倾（集体左转） 21

济南 7，11，58

《记念刘和珍君》 10

技法（画法） 203，218，250

技法理论（绘画技法理论） 226，233

技术，53，54，134，135，138，142，149，162，165，183，187，255

继承和发扬传统（继承传统、继承发扬传统、继承与发扬民族绘画传统、承继着自己的传统、承袭的遗产、借鉴古代绘画的优良传统） 160，200，202，203，245，251，253，291，307

《加德纳艺术史》 288

假说（假设、大胆的假设） 187，221，229，349，350

价值重估（重新估定一切价值、Transvaluation of all Values、价值的评估） 31，306

价值取向 304

剪纸 156，359

鉴定（文物鉴定、古物鉴定、艺术品鉴定） 190，209，297

鉴定方法 297

鉴定家 209，297

建国 16，65，110，187，196，213，275，316

建国瓷（新中国瓷） 151-156，180，181

建国瓷评审会（评审会、建国瓷座谈会） 152，163

建国瓷设计（设计建国瓷） 144，145，151，152，155，180，182，186，199，318，359

建国瓷设计委员会 153，154，181-183，358

建国瓷展览 154，358

建国瓷制作分会 154

建设 2，7，22，23，31，93，131，135，158，160，211，226，228，245，255，297，313

建制 189，214，228，245

建筑（建筑工程） 138，139，316

建筑彩画 143，186

建筑群 297

建筑三原则 142，177，249

建筑设计 139，248

建筑学 133，140，228

建筑艺术 249，297

健康风格（健康的民族风格、鼎盛时代的健康水准、健康、壮健、优美健康、健康挺拔有气概、强健有力） 119，142，152，163，164，186，307

剑川 98

剑桥学派 93

僵化（呆板僵化、呆板、循规蹈矩、师守成法、因袭） 140，142，152，160，163，186，217，219

江丰集团（江丰反党集团） 83，238，225，260，256

教材（教科书、讲义、教程） 1，4-6，10，31，38，40，74，104，120，157，158，184，207，210，212，226，232，263，265，267，269，271，273，280，285-287，292，293，295，300，311，348

教授的教授 108

教育（教育学） 12，23，33，34，36，45，51-54，96，105，111，138，156

教育部1（国民政府教育部） 8，36，40，41，48，54，66，67，98，102，104-106，117，193，117，304

~社会教育 40，54

~全国美术展览会（全国美展） 40，54，355

~1929年第一次全国美展 40，54，123，169

~1937年第二次全国美展 48，169，354

~主办的两次全国美展（1929年、1937年） 123

教育部2（1949年后） 5，231，239，246，273，307，313

《教育部第二次全国美术展览会专刊》（《教育部第二次全国美展专刊》） 25，30，50，123，333，355

教育大纲 36

教育家 2，11，25，34，38，40，54，168，169，260

结构化（Structural） 98，163

捷克（捷克斯洛伐克） 155，210，211，358

解放区 15，133，151，173，181，242

《介绍北京的国画展览》 199，243，316，357

《今日评论》 86

金陵大学 96，116

金甲文字（金石、甲骨、甲骨文、金石学、甲骨学、青铜器铭文） 6，48，54，97，132，134，276，277，355

金属工艺 56，369

进士 4，7，32

进修（研修） 70，207，209，212，213，343

进修教师 209，210，246，269，271，280

晋代（两晋、东晋） 62，91，98，115

晋宁 66，84，105

晋宁石将军山 66，98，300

近代 7，9，21，30，32，33，35，39，123，168，196，205，213，239，284，294，357

《近代美术史潮论》 40

近代中国 13，96，111

近现代美术史料（现代美术史料） 205，206，208

京华美专 11，42，243

京剧（平剧） 14，101，143，242

京派（京派文化） 24，87

京新巷（罐儿胡同） 9

经济 4，29，129，139，141，144，145，148，152，153，156

经济大萧条（The Great Depression、经济危机、金融危机） 4，22，123，169

经济基础（基础） 2，23，124，144

经济建设 139，145

经济史 134

经济学 7，124

经济学家 16

《经世日报·文艺周刊》 103

经验（经验事实、经验知识、经验世界） 93，297，353

经验批判主义 292

精神本原（根性、道德原素） 33

景德镇 153-155，163，180，183

景泰蓝 6，136，142，146，150，155，156，357

景泰蓝改造（改造景泰蓝、景泰蓝改进、景泰蓝工艺的改进） 132，140，143-145，148，151，153，164，167，173，177

景泰蓝设计（设计景泰蓝） 136，144，163，164，178，249

景泰蓝设计总结报告（《景泰蓝新图样设计工作一年总结》） 144，163，176，177，182，185，186，357

九叶诗人 60，83，103

九一八事变 13，14

旧官僚（官僚阶层） 3，4

旧剧改造 198，242

旧派（旧的社会力量） 12，38，199，237

旧时代 101，213，350

旧文化（固有文化、本位文化、本国文化、本国固有文化） 33，35，36，101，169，204

旧文学（老牌文学） 36

旧文艺 159，242

旧形式 203

旧形式放进新内容（旧瓶装新酒） 203

旧学 11，12

救亡（救国） 13，14，20，27，33，42，83，293

救亡压倒了启蒙　13

《剧秦美新》　4

卷草纹　140，148

卷轴画（卷轴纸）　205，216

《觉今日报》　16，43

《觉今日报·文艺地带》　16，43

军阀（奉系军阀）　10，42

君子比德于玉　31

K

开国大典　148

康德的批判哲学　292

抗美援朝　137，144，196

抗战（抵抗日本侵略、抗日、全面抗战、抗战时期、抗战期间）　7，14，13，16，20，45，63，68，82，123，245

抗战建国（战后重建）　65，123，189，336

抗战胜利（抗战结束）　9，15，16，48，63-66，80，81，83，88，112，114，121，123，126，133

考察（勘察、实地考察、外出考察、外出实地考察、外出考察实习、实地踏勘）　5，6，66，98，205-207，209-212，233，247，258，294，300，307，308，330，360

考古（科学考古）　30，38，48，117，207，228，233，272，294，317

考古成果　294，296

考古发掘（考古及发掘）　5，294，296

考古发现（考古的发现、考古新发现）　97，159，270，275，294，304

考古人才　294

考古实证　30

考古史　294

考古事业　294，317

《考古通讯》　278

考古项目　276

考古学　11，48，190，258，294，346

考证（考订）　71，97，127，128，275，295，299，305，315，350，362

考证方法　73

科举　3

科学　2，4，12，23，36，37，52，53，108，116，118，139，161，162，187，189，200，202，256，262，293，294，349

科学方法（科学的方法）　3，56，93，116，118，132，153，162，203，218

科学规划委员会（国务院科学规划委）　225，226，255

科学技术（现代科学、向现代科学进军）94, 116, 189, 203, 225, 228

科学技术发展十二年远景规划（十二年科学规划）225, 226, 255

科学精神和科学态度（科学精神、科学的精神、科学态度、科学的态度、科学和实证精神）56, 221, 293, 304

科学时代 35

科学体系（体系）56, 96, 98, 99

科学性 220, 303

科学研究（科学的研究）3, 93, 162, 219, 255, 256, 294, 299, 303, 312, 316, 349

科学知识 297

科学知识展览会 137, 356, 357

珂罗版 205

客观 160

客观美 29

客观世界 99

客体（客观的对象）26, 29, 218

刻牙 97

刻竹 97

课程 3-5, 47, 70, 74, 92, 106, 108, 115, 139, 195, 212, 232, 233, 257, 300, 314, 343

空袭（轰炸）66, 70, 71, 87, 107, 113, 341

孔德学说（孔德主义）52

孔德学校 39

口述资料（口述、口述记录、口述录音、录音资料）10, 205, 206, 251, 354

跨学科（综合性学科）92, 134, 228

跨文化 158, 162

昆华农校 68, 106

昆华师范（昆师）66, 68, 82, 105

昆华中学 68, 70, 106

～北院（昆中北院）70, 71, 82, 84, 87, 114

昆明 59, 61, 64-66, 68, 70, 71, 73, 76, 77, 80, 82, 83, 86-91, 98, 104, 105, 107, 108, 110, 111, 113, 114, 127, 171, 333, 341, 346, 354

昆明电台 73, 109

昆曲研究会 77

L

拉萨 16

浪漫主义 293

劳动 31, 165, 178, 267, 270, 301

劳动者（劳动人民）89, 119, 164, 184, 199, 250

劳动创造了人本身 31

劳动人民文化宫 156，358

类型化 94

理论 12，31，36，44，53，94，120，129，132，139，158，160，163，183，190，195，200

理论界 292

理论命题 229，244

理式（Form、英idea、理想的形式） 26

理想 1，26，86，149，161，181，210，271，291

理想性 292，293

理想主义（idealism、唯心、唯心主义、唯心论） 29，259，252，292，293

理性 93，220，353

理性化 23

理性主义 93，115

礼器 149，179

李大钊故居 42

李庄 71，107

《历代名画记》 71，297，348

历史，4，9，10，19，20，37，62，74，134，145，152，157，245，266，299，300，337

历史博物馆（国立历史博物馆、中国历史博物馆、革命历史博物馆、国家博物馆） 5，8，39，104，127，128，136，137，170-172，175，211，247，297，356，357

～中国通史展（原始社会陈列） 5，137，356

历史分期（历史的分期） 266，267，311

历史规律 33，62

历史学家 14，19，44，83，117，229，255

历史语言研究所（中研院史语所、史语所） 68，70-73，83，106-108

立宪派 16

梁门三少年 14

两弹元勋 24

两督之争 3

《两只羊羔》 308

林徽因家的沙龙（太太的客厅） 24，176

临摹（摹绘、抄摹、描摹、摹仿） 98，117，157，162，164，165，184，219，238，250，304，307，308，360，361

令狐君嗣子壶 130，172

留德（留学德国、德国留学） 14，32，33，51

留日（留学日本、日本留学） 4，7，14

留学（出国学习） 50，83，105，257

留学美国（庚款留美、留美公费考

试）66，85，105

留学生 206，210，211，215，226，246，271，308

留英（中英庚款公派留学）67，105

六朝（魏晋南北朝时期、魏晋南北朝）70，94，96，151，212，36

六朝的美术（两晋南北朝时期的美术、魏晋南北朝时期的美术、封建国家分裂民族混战的魏晋南北朝的美术）267，270，275

《六朝画论与人物识鉴之关系》74，96，109，341

龙门文物保管所（龙门）6，279，280

龙门造像 98

龙泉镇 68，71，107

龙山文化 216

龙潭后三杰 14

鲁班馆 135，215，248

《鲁迅和美术遗产的研究》260，288，299

鲁迅艺术学院 104

乱党 4

伦理学 37，75，76，110

《论道》62，103

《论王逊对民族绘画问题的若干错误观点》252

罗马 160，177，184

罗马尼亚 155

逻辑（逻辑学、形式逻辑）3，37，66，74-76，92，93，109，118，196，233，284，327

逻辑实证（逻辑分析、逻辑方法分析、逻辑实证的方法分析）92，93，299，349

逻辑实证学派（逻辑派、逻辑经验主义学派）92，93

逻辑实证主义（新实证主义）93，115

《洛阳伽蓝记》84，113

M

马赫学会 93

马赫主义（马赫学说）3，93，291-293

马克思学说研究会 8

马克思主义（马克思主义学说、马克思主义的观点、马克思列宁一派的思想、马列主义的辩证唯物主义历史唯物主义）4，15，16，19-22，245，266，272

马克思主义的中国化 203

马克思主义文艺理论（马列主义的文艺理论）63，272

马克思主义者 20，252

美 26，29，31，34，36，37，193

美的表现（好看、美观）142，153，177，249

美的对象 26

美的价值 31，53

美的理想（审美理想） 3，30，31，94，179，302

美的理想性 26，29-31，34

《美的理想性》(《再论美的理想性》、两论美的理想性) 26，28，34，332，335

《美的历程》 210

美的形式 31，165

美的性质（美的本质） 3，29，34

美感 30，31，34，35，96，142，164

美感观念（审美观念、美感之观念、东方美感观念、中国美感观念） 30，34，96，117，142，218，302

美国 22，23，82，116，125，127，168，171，174，189

美国大都会博物馆（大都会博物馆） 124，127，170，171

美国普林斯顿大学 175，189，190，241

～远东文化与社会（Far Eastern Culture and Society）国际会议（中国艺术考古会议） 189，190，192

～中国艺术展览 189

美国斯坦福大学 85

～数学系 85

美国耶鲁大学（耶鲁） 189，192，193

美善合一 31，149

美术（美的技术、具体的技术、艺术创作技法） 36，39

美术传统（艺术传统、中国数千年艺术的传统、中国美术传统、中国美术优美传统） 119，148，160，161，299

美术创作（艺术创作） 145，178，206，217，251

《美术的起源》 51，53，121

美术断代史（断代史） 226，233

《美术概论》(《艺术概论》、中国工艺美术概论) 138，226，312

美术各专业发展史（专史） 226，233，272，318

《美术工艺的制作问题》(调查笔记) 156，163，186

美术馆（美术博物院 121，132、专业美术馆）

美术家 8，10，49，121，124，128，141，142，144，155，164，209，221，224，260，308，337

美术教材主编会议 278

美术教育（艺术教育、工艺美术教育） 4，40，42，54，138，158，169，172，175，178，250，311，313，315

美术界　178，202，210，221，222，224，230，237，238，252，257，260，271，272，288，307，330，344，346

美术考古　37，130，296，317

美术史（艺术史）　1，3，32，35，96，161，190，241，302

《美术史》　49

美术史和美术理论（史论）　207，209，233，251，335，336

美术史教学与研究　7，232

美术史界　50，286，311，319，330

美术史料科学研究问题会议　299

美术史系（艺术史系、美术学系、艺术学系）　4，24，188，190，193，195，196，207，210，229，231，257，271，351

《美术史系成立的汇报》　257

美术史学科（艺术史学科、美术史论学科、史论学科、美术史专业）　39，49，70，130，188-196，209，228，233，241，244，273

美术史专门化课程　233

美术史专业会议　266

美术书刊（美术报刊）　226，232

美术学（德Kunstwissenschaft、艺术学、艺术科学、美学及美术史、美学和美术史、美的学问、研究美的科学理论、一切关于艺术和美的科学）　23，36，37，49，53，193，195，225

《美术研究》　1，110，221，238，239，254，257，258，260，308，312，313，320，333，334，339，344，353

美术研究所　226

《美术》月刊（《美术》、《人民美术》）　178，181，183-185，202，206，213，214，216，217，220-222，238，243，247-257，260，286，296，300，312，315，319，325，331，333，344，353，361

美学（艺术哲学）　1-3，6，7，23，26，28，30，32-39，47，48，53，54，63，92，100，160，193，195，228，233，235，258，259，289，292，293，328，335，341

美学大讨论（第一次美学大讨论、美学讨论）　236，258，259

美学和文艺理论（文艺理论、艺术理论、美术理论、美术评论、美术批评）　37，63，178，226，232，234，246，272，325，335，336，341

美学家　2，4，7，24，31，75，92，236，243，259，328，335

美学界　26，29，335

美学思想史　37，70，96，280，

314，343，344
《美学思想讨论集》 237
美学组织 236
美育（应用美学之理论于教育、科学美育） 34-36，40，51-53，121，193
蒙古 155，358
蒙自 65，66，68，83，104，108
缅甸 155，358，361
描写（描绘、直接描写） 218，220，290，301
描写方法（描写的方法） 259，290
民国（中华民国） 3，41，106
民国时期（民国时） 12，37，39，40，105，124，138，140，172，173，266，291，311，355
民国政要 7
民间 97，99，101，132，140，155，159，161，163-165，181，183，307
民间画家（民间无名画家） 307
民间美术（民俗美术、民间艺术、民俗艺术） 101，119，123，132，159，184
民间美术工艺（民间美术和工艺美术、民间艺术和民间工艺、民俗艺术+工艺美术、民间工艺、民俗工艺） 119，128，132，155，164，159，161-165，170，184

民间文学（民族民间歌谣、口语中保留的活化石） 97
民俗（民俗学、Folklore） 132，173
民先 44，46，84，112
民政 3
民主 2，7，74，259，284
民主化 23
民主人士（民主党派、党外人士、无党派） 81，197-199，200，214，222-224，227，237，253
民主思想 7，284
《民主周刊》 80
民主主义运动 80
民族（Ethnic group、社会文化共同体） 33，36，45，49，65，97，121，123，168
民族的、科学的、大众的 142
民族风格 142，153
民族精神（民族性格、特殊性格、完整的民族性格、民族的共同心理状态、中国精神、民族精神魂魄、中国艺术品格和精神、中国艺术精神） 24，31，123，142，152，161，163，306
民族美术 35，204
民族生活 160，161
民族思想 284
民族危机（民族存亡、国家危难之际、民族处在危难时刻、国难、

吾国处飘摇欲倒之境） 2，7，13，
　　14，22，62
民族文化（本族渐进的文化、中国文
　　化、华夏文明） 2，30，33，35，
　　36，121，123，148，163，169，
　　190，193，204，337
民族文学 35，36，53
民族戏剧 35
民族形式 153，159，160，162，
　　179，211，217，218，245，249
民族虚无主义（虚无主义） 221，252
民族学（Ethnic minorities，少数民
　　族） 11，35
民族学上之进化观 35
《民族学上之进化观》 32，52
民族音乐 35，169
民族自立 123
民族自信心 193，204
明代（明） 97，273，314
明代美术 280
明代宫廷绘画 280，314
明清（明清时期、明末清初） 99，
　　128，205
《明清的文人画》 267
明清绘画史 284，285
明清时期的美术 268，270
明正统藏佛经锦缎封面（明代早期锦
　　缎图案） 135，136，157，174，
　　184，359

明治时代 138
母题 148，149
木刻 134，216
木偶 156
木器（家具） 97，130，134-136，
　　174，248

N

南北朝（南朝、北朝） 4，96，98，
　　175
南北和谈（南北政府） 3
南北艺术界的大会师 139
南北宗论 299
南京 64，212
南京博物院（中央博物院） 39，
　　170，171，209，354
南京临时政府 3，32
南京师范学院 256
　　～艺术科 234
南开大学（南开） 22，37，39，47，
　　91，102，106，121，122
　　～哲学系 37
南迁（南渡） 45，58，62，64，70，
　　104-106，333
南岳（衡阳、衡山） 57，60-65，
　　103，104
《南岳之秋》 62
南苑 17
内山书店 63

内战　123，169

《拟制国徽图案说明》　147，148，178，179

年画（民间年画）　135，156，204，205，356，359-361

牛棚　9，16，286，321

奴隶社会末期封建初期的美术　267

奴隶社会时期的美术　275

奴隶制社会（奴隶社会）　266

女权思想（女权主义、妇女解放）　9-11

《女史箴图》　91，92，115

O

欧美　196

欧洲（西欧、东欧）　23，83，151，163，183，210，215，248，308

欧洲美术史　232

P

培养（培养目标、培养模式、人才培养）　120，158，212，226，232，233，294，297

批判（政治批判、思想批判）　43，50，101，220-223，230，236，238，251-253，257，259，271，291，321，322

批判胡风　222

批判胡适派资产阶级知识分子　222，252

皮影（皮影艺术）　6，157，158

平津流亡学生　58

《评福开森氏〈中国艺术综览〉》　96，116

朴学（清代朴学、传统的历史考据学、考据学、历史考据）　7，11，12，42，97

普遍规律　160

普遍性　11，252

普通科美术史课（公共课）　234

Q

七七事变（卢沟桥事变、事变）　13，39，57，63，65，92

漆器（脱胎漆器）　89，127，134，165，169，270，361

漆嵌工艺（黑漆镶嵌）　136，142

启蒙（思想启蒙）　21，24，36，40，86，230

启蒙思想　2，13，239

启蒙运动　22

气韵（神韵）　94，96，99，342

气韵生动　94，342

契斯恰科夫素描教学体系（契斯恰可夫素描教学论）　218，250

掐丝　140

铅印本（铅印）　50，54，269，270，273，278，279，287，314

前苏联（苏联）22，58，137，138，155，163，166，15，177，183，185，198，233，240，250，255，257，258，266，292，356，358

前苏联第一个五年计划 22

乾隆时代 140，176

乾隆品味（Taste、宫廷作风、宫廷风格的浅薄趣味、趣味）140，155，163，176

乾隆织造缂丝佛像 130

秦代（秦）267，270

秦代和汉代的美术（秦汉时期的美术、秦汉三国时期的美术、封建专制巩固期的秦汉美术）267，270，275

秦汉（秦代和汉代）266，273

轻工业 153

轻工业部 151，154，180-183，358，359

青岛 7，41，58，102

《青年思想独立宣言》 20

《青年作家》 17

青铜器（铜器）96，127，130，134，136，143，169，171，174，190，277，278

青铜器的器型和装饰 277

青铜工艺 277

青园学舍 73

清代（清、前清、清初、清末、晚清）2-4，7，13，16，24，32，33，38，116，124，128，142，144，152，153，163，172，318，363

清华（清华大学、清华园）3，8，13，14，19，43-45，47，48，83，85，86，102，110-113，115，121，130，141，145，150，177，189，195，215，266，310，354

~档案馆 65，68，106，109，172-175

~地质学系（地学系）58，102，131-133，135，195，356

~附属中学 没有此条目

~九级 57，102

~建筑工程学系（建筑系、建筑学系）112，133，138，139，176，178，189，195，248

~理科研究所 106

~算学部（数学部）70

~历史学系（历史系）11，84，111，131，133，130，174

~美术学院（中央工艺美术学院、中央工艺美院）140，154，173，181

~人类学系 130

~社会学系（社会系）20，44，

专名术语索引　405

45，84，112，124，131-133，
135，356

~生物馆　134，174

~十级　57，65，102，104，
105，108

~数学系　84

~天文台　17

~同方部　136，356

~图书馆　107，130，132，136，
174，186，356

~文科研究所　67，68，87，
106，115，117

　~史学部　67

　~外国语文部　67

　~哲学部　44，47

　~中国文学部　67

~文物馆　11，130-137，140，
157，168，294

　~从猿到人展览　137，356

　~年画展览（年画展）　136，
196，356

　~社会发展史（早期）展览
（社会发展史展览）　137，
196，356

　~石像雕刻展　137，356

　~手工艺展览（手工艺展）
196，356

　~西南少数民族及台湾高山族
文物展览（台湾高山族艺术

展）　136，127，196，354

~文物馆筹备委员会（文物馆筹
委会、筹委会）　143，172-
175

　~考古组　132

　~民俗工艺组　132

　~少数民族组　132

　~综合研究室　132

~文物馆委员会（文物馆委员
会、文物馆委员会）　129，
133-135，168，195，196

　~考古组　134

　~历史档案组（档案保管组）
134

　~民俗工艺（民俗艺术组、
工艺美术组、国徽设计小
组）　129，132，134，139，
141，144，151，168，181

　~少数民族组（民族组）　134

　~综合研究室　134

~文学会　17，19，43，44，
46，60，83

　~非常时期与国防文学座谈会
（救亡时期的文学座谈会）
22

~学生会　16，43

~研究院（本校研究院）　67，
68，106，110

~一院办公楼　136，356

～艺术博物馆 136，156，157，172，184

～致敬1953展 156，157，165，184

～营建学系（营建系） 131-134，138，139，141，143，144，148，168，175，179，180，182，195，356

　～城镇规划组 139

　～工艺美术组 139

　～建筑设计组 139

　～造园组 139

～哲学系 3，7，20，23，37，43-45，48，60，61，70，72，92，93，98，103，106，108，112，115，118，131，133，168，195

　～艺术哲学组（美术史组） 138，356

～中国艺术史研究委员会（中国美术史研究委员会） 130，131，172，173，193，196

　～文物陈列室 130-132，135，137，141，172，174，193

　～艺术史研究室 190

～中国文学系（中文系、国文系） 45，46，65，112，130，133，356

～驻昆明办事处（清华驻昆办事处、西仓坡5号） 68，106

～左联小组（国防文学社） 17，19，43，45

清华少壮派（少壮派） 19-21，44

清华校刊 23

《清华学报》 47，74

清华元老派（元老派、"一二·九"元老派） 19-22，44，64，83

《清华周刊》 19，26，46，47，49，58，102，106，333

清流 7

《清明上河图》 289，315，350

清末新政 7

清言（清谈） 84，85

情节 94，290

情绪 302

取材 302

曲艺 225

全国儿童艺术展览会（民国第一个全国性美术展览） 40

全国国画展览会（第一届） 243，316，358，359

全国基本建设工程中出土文物展 296，359

《全国建筑文物简目》 296，317

全国民间美术工艺品展览会（第一届全国工艺美展、全国工艺美展、工艺美展） 159，165，183，184，186，199

全国文科教材会　273，313

全国文物普查（第一次全国文物普查、文物普查）　294，296，317

全国政协档案馆　150，151，179

全球文化（各民族的文化）　35

R

热河　14

人的美术史　29

人的能动性（能动的人格）　29，50

人的自由发展（人的自由而全面的发展）　21，22，47

人格（生命的总和、性情、灵魂、精神）　29，34，50，52，261

人格理想　29

人格实现（人格之实现）　29，35

人类学　11，51，52，132，135，196

人类学博物院　121，132

人类学家　33

人类创造艺术　31

人民大会堂　155

《人民画报》　144，177，210，215

人民美术出版社　1，5，157，174，184，243，269，271，312，361

《人民日报》　112，113，145，175，176，178，214，216，223，238，241，242，249，254，256，258，305，322，359，361

人民英雄纪念碑　176，212

人民主权论　7

人文　96，138，139，168

人文社科（人文科学）　47，66，91，105，203

人文学说（人文学术领域）　36，158，228

人文学者　12

人物画（人物、人物肖像画）　94，96，205，308

人物画技法　205

人物画家　205

人物品鉴（人物鉴赏品藻）　96

人与自然的关系（大自然之主宰的人、自然界和人生）　30，161，302

认识　21，65，93，94，99，163，165，186，202，230，260，266，288，292，296，306

认识论　116

日本　3，6，7，14，32，38，51，58，63，80，98，102，138，175，266，295，317

日本法政大学（法政大学）　7，16

日本美术史　234，272

日本侵略　7

日常生活史（History of Everyday）　214

入阁　4

瑞典　155，210，358

瑞士　155，368

S

三大改造（手工业改造）　155

三大战役（辽沈、平津战役）　128，193

三党三派　80

三国（三国时期）　97，270

三国金螭屏风　97

三年困难时期（困难时期）　279

三一八惨案　10

色彩　89，152

色泽美　31

山东　3，4，7，11，41，58，85，296

山东军政府　3，41

山东省立女子高等师范学校　11，42

山东省政府　58

山东问题　3

山东艺术学院（山东师范学院美术专修科）　210

山海关　14

山水画（山水）　228，302

《山涛论》　84，113

山西　20，102，363

陕西咸阳底张湾唐墓壁画　296

闪击延安　16

商代（商）　266，273，277，279，318，343，363

商代美术　277

商人（发财）思想　284

商务印书馆　49，90，96，333

商周时期的美术（殷周时代的美术）　267，277

上层建筑　283

上海　17，21，29，41，54，58，63，173，206，247，254

上海人民美术出版社　263，271，276，312

上海书画出版社　1，263，346-348，354

上海图书馆　263，310

上海戏剧学院　209

《上学记》　93，115

少数民族　35，132，135，137，162，163，361

少数民族美术（少数民族美术史）

《设立艺术史研究室计划书》（计划书）　130，172，190，195，241

设计（design）　120，133，138，139，228

设计理念　142

设计思想　159，163，165

设计团队（设计小组、设计组、设计力量）　133，143，148，153

设计原理（设计的原理、设计法则和原理、设计的一些道理）　138，

153，165

设计原则　132，141，142，151-153，186，218，249

社会科学　12，36，42，47，123，132，173，189，228，241

社会科学联盟　17，20

社会美育　40

社会学　23，33，47，52，124，132，196

社会主义　21，22，50，155，183，250，255，257

社会主义现实主义（革命现实主义、新现实主义）　160，185，198，200，202，216，219，230，242，256，291-293，

神识　96

神学　94

生动性　94

生活（现实生活）　96，119，250，251，253

生活的有机性和完整性　119，161

生活理想　302

生活与艺术的关系（生活与美术是合一的、艺术来源于生活、从生活中创造艺术、把生活变成了艺术）　119，160，218，289，291

生理　34，52

生命的表现（表现人格理想、表现理想、生命力）　29，96，230

生物学　14，33

胜因寺　66，105

胜因院　66

失魂落魄（失落的民族精神）　152，162，163

师大附小　8

师大附中　11，14-17，42，43，58，356

师徒授受　297

师资　4，74，102，109，207，212，232，234，343

《诗·科学·道德》　51，55，98，99，116，118

诗词　272

《诗经》62，97

十一学会　77，79-82，85，88，99

石刻（石刻艺术、石志、石雕、石刻碑拓、碑帖）　66，96，205，211，294

石窟研究　294

石器　31，130，149，174，179

石器时代（旧石器时代、新石器时代、新石器美术、从石器到玉石工艺）　30，31，50，216，277，278

石社（红楼梦研究会）　77，128

实体世界　34，93

实物　134，205，300

实验心理学32

实业　6，7

实业救国　6

实用　143，166

实用工具　30

实用理性　220

实用价值　142，167

实用美术（应用美术）　138，139，150，175，206，212，216

实用性　143，166

实用主义　116，168，219

实证（科学实证、科学实证研究）　31，36，38，39，195，294

实证知识　36

实证主义　36

时代　10，11，13，22，24，49，52，58，96，101，128，156，159，219，275，284，292，302，336，350

时代风格（时代的烙印、时代的生活理想和美感观念）　302，307

时代精神（时代所崇尚的诗意）　230，302

史德、史识、史才　303

史地学　132

史料学（史料的科学研究）　294，299

视觉文化　210

士大夫（封建士大夫、士、名士）　38，85，101，337

士大夫美术（士大夫艺术、封建士大夫的艺术）　159，229，284

世纪出版集团　287

世界青年联欢节　308

世俗化　23

收藏家　6，96，171，297

手稿（文稿）　2，9，43，89，97，104，107，171-174，249，255，274，276，278，279，281-283，285，313-315，332，333，338，345

抒情诗　11

书法　53，98，272

书法家　7，24，247

书画（传统书画、中国书画）　99，159，258

书画鉴定（古代书画鉴定、鉴定书画）　71，228，233，258，296

书画鉴定学　233

数理逻辑　93

树勋巷5号　82，84，87，111，113

帅府园　279

双百方针（百花齐放、百家争鸣的方针）　222，230，236，256，259

双重证据　30

双轨制　238

双十节　127，128

《说文解字》　97

思辨（思辨推理、理论思辨） 4，
　　93，294
思想不是罪恶 187
思想独立 88
思想改造 242，290
思想观念（观念） 10，12，13，34，
　　88，89，152，163，166，204
思想家 32
思想进化程序（一种学说的进步演化
　　程序） 93，94
思想意识 284
思想资源 291
四川 4，6，42，45，71，107，
　　108，296
四川保路运动 16
四川美术学院 209，247
四川中国银行 7
四清（社会主义教育运动、社教、运
　　动） 263，281，283，285，315
淞沪会战 58，102
宋瓷 143
宋代（宋朝、宋、两宋、北宋） 94，
　　267，268，306，315
宋代的美术（宋元时期的美术）
　　267，268，270
《宋代的三幅山水画》 300，319
宋画 97，315
宋刻《凌烟阁功臣图》 209
《苏联大百科全书》 175，215，216，
　　248
苏联美术史（苏联教材） 266
肃反运动 222
素描 99，118，218，219，233，
　　238，250，290
素朴（朴素、真挚素朴） 142，143，
　　152，163
隋代（隋） 108，207，244，296，
　　317
隋唐五代时期的美术（封建社会鼎
　　盛期隋唐时代的灿烂美术） 267，
　　270
《隋唐制度渊源略论稿》 61，62，
　　103
碎片（碎片信息） 9
碎片化研究 299

T

台湾 16，20，86，327
台湾高山族 137，163，174
《谈皮影戏》 184
唐代（唐、盛唐时代、盛唐时期）
　　66，94，96，98，105，117，148，
　　209，296，315，348，350，359
唐代的美术 267
《唐代人物画家——周昉》 300，319
《唐宋绘画史》 48，304，319
饕餮纹 97
陶瓷（陶器、瓷器） 129，130，

134-136，151，152，156，163，164，169，174，178，180，359

陶瓷工艺（制陶术、制瓷工艺） 134，155，164，318，359

陶瓷技术座谈会 153，182

陶瓷鉴定 228

陶瓷史 152，155，163，359

陶冶（净化、实现） 35，52

陶冶性情 34，35，52

题材 179，212，214，219，244，302，305，362

题材的选择（选择题材） 302

天津 43，58，127，334

天师道 98，118

天祥中学 88

调和兼容新旧（新旧文化的调和） 36，148，149

调和唯心论和唯物论 292，293

调和中西艺术 203

通识教育（General Education） 23

同盟会 4，32

同人刊物 79，82，238

统战（统战工作） 44，214，222，238，253，260

透视 99，118，250

图案（图案纹样、图案纹饰、花纹、花纹图案） 74，89，96，133，138，140-143，148，-150，153，160，161，163-166，168，178，186，361

图案科（图案系） 138，168，181

《图画见闻志》 306

图像（视觉图像） 98，134，278，296，300

图样（图案和形体、图案形体、造型） 140，152

图样设计（图案设计、形体设计、造型设计、新图案和形体等方面的设计） 133，141，142，149，163

W

外国（国外、域外） 101，162，163，245，307

外国人 215，305

外国使节 305

外汇 124，144，148，170，196

外交 7

外交部 305

外来影响（外国的新鲜的事物涌入中国） 33，307

外销 124，143，145，170

玩具 156，176，359

《纨扇仕女图》 289

《王羲之评传》 98，118

王逊美术史（王逊的美术史、王逊的中国美术通史、王逊教材、王逊的教材） 159，262，263，288-309

《王逊文集》 41，181，186，334，341，345-347，354

王逊学派 234

《王逊与中国美术通史写作》 24，48，318

唯物 29，93

唯物论（唯物主义、机械唯物论） 29，50，259，293

唯物史观 31

维新派 38

维也纳学派 93，115

魏晋 84，85，96

魏晋玄学 74

文博（文博机构、文物机构、文博系统、文博领域、文博界、文物界） 8，39，40，228，268，269，271，288，297

文昌胡同 7-10，41

文昌胡同15号 10

文昌胡同16号 8

文代会（第一次文代会、一次文代会、第二次文代会、二次文代会） 144，177，185，197-199，202，213，242-244，249，289

文华胡同（后宅胡同） 8，42

文化 2，16，32，35，36，49，96，99，101，123，128，139，141，144，163，173，177，189，192，193，220，221，241，243，256，296，302，344

文化传统 101，203

文化机构 8

文化建设（新文化建设） 23，86，89，152

文化交流（对外文化交流、对外交流、对外宣传、文化传播、对外则负宣扬与提倡中国文化之一部分之责任） 66，73，116，120，155-157，162，183，193

文化界 87，89，90，123，169，252，336

文化精神（文化品格、文化精神和特质） 24，91

文化类型（文化的类型） 162，277

文化人类学Cultural Anthropology） 35，36，91，97，117，123，134，158，159，161，228

文化物质（Object of Culture） 91，115

文化系统分期 227

文化巷 71

文化原创力 33，337

文化自觉 22

《文汇报》 175，221，254

文科 8，11，12，43，51，52，117，174，229，326，327

文林街 70，71，87

文林街20号 87，113

文林街光宗巷　83，111
文林街先生坡　82
文史学科（文史科学）　12，42，73，97
文史学者　62，99
《文史杂志》美术专号　98
文物（文物古迹）　3-5，91，96，116，127，128，135，136，141，160，172，174，190，193，227，228，294
文物保护（文物保卫）　294，296，363
文物保护单位（文保单位）　296，317
《文物参考资料》　104，117，185，202，244，296，317，357，359
《文物参考资料》敦煌专辑　306
文物界座谈会　227
文物局　210，243，316，317
文献（古代文献、文本、文书、史籍）　5，30，62，66，70，71，96，97，98，105，134，142，233，275，278，296，297，300，304，319，332
文献考证　97
文学　4，18，35，49，52-54
《文学导报》　17
文学革命　219，230
《文艺报》　104，170，199，222，236，243，244，249，251，253-255，257-259，288，289，316
　～发展国画艺术专栏　222
　～理论组　236
　～美学小组　236
《文艺地带》　16
文艺工作　200，214，242
文艺界　222，242，252，292
文艺界整风（整风）　213，214，222，223，237，254，257，260
文艺社团　10
文艺思想　165，236，272
《文艺学习》　43
文艺政策　197，198，213，214，219
文字学（小学、文字训诂、文字训诂学）　11，97，134
我（ego，动的观念）　34
我心（创作者的心）　29
我们为什么要学习美术史，270
巫文化　33
无产阶级　44，198
无批判地接受历史　152，204，245
无创作地表现时代　152
吴门四家　280，281，315
《吴门四家》　279，282，315，340，345，353
武汉（武汉三镇、汉口、汉）　10，58，60，64

专名术语索引　415

五代（五代时期）94，105，267，
　270，315
五代两宋的美术　267
《五十年来的德国学术》25，49
五台山　294
五育并举　36
五月会议　238
舞蹈　53，225，255
舞蹈史　225
物质　29，35
物质建设　23
物质文化（Culture of Objects）5，
　91
物质文化史　195
物质文化样本　123，168

X

西安（长安）209，247，296
西安美术学院（西安美院、西北艺术
　学院）209，247
西北地区（西北）5，6，64，165，
　209，307，308
西方（西洋）37，39，40，48，49，
　52，53，93，96，99，105，118，
　132，142，160，168，169，188，
　196，239，240，293，308，350
西方技法（西洋技法、西洋绘画的技
　法、西洋方法、西画的技法、西
　方的方法、西方方法、西洋绘画

中的科学写实技术）99，218-
　220，337
西郊宾馆　228
西南地区（西南）89，163，185，
　360，361
西南边疆史地　98
西南联大（国立西南联合大学、联
　大、The National South-West
　Associated University）3，16，
　55-117，128，259，299，327，
　333
　~师范学院（师院）71
　　~历地系（史地系）80，84
　~文法学院（文学院）64，65，
　　68，82，104，113
　　~国文系　72，73
　　~历史系　72，73，74，80，
　　　81，83，108
　　~社会学系　80
　　~哲学心理学系（哲学系）
　　　68，75，76，83，110
　　~政治学系　80
西南联大的少壮派　20
西南联大文史学科（西南联大文史考
　据学派）73，97，299
西学（西方近代法律政治经济学说、
　西方资产阶级学科、西方引进的
　新兴社会科学、西方文化）2，3，
　32，99，101，132，196

西洋绘画（西画、西洋艺术）54，
　　99，203，218，220
西洋美术史（西方美术史）47，
　　159，226，231，232，234，246，
　　258，265，272
《西洋美术史》226
西洋美术史教材编写组（西洋美术史
　　组）273，313
西洋名著翻译委员会 76
西周（周、西周前期、西周后期）
　　266，277
西周及春秋时期的美术 277，278，
　　314
西藏 132，168
喜鹊胡同3号 96，144
戏剧 35，104，225，289
戏剧史 35
戏剧性 302
戏曲 197，242，234
《夏珪〈长江万里图〉》300，302，
　　303，319
先进文化（先进国家、先进水平）
现代 23，40，92，94，116，127，
　　134，159，168，175，189，203，
　　204，233，239，243，299，335
现代方法（现代学术方法、现代治学
　　方法、新方法）2，56，96-98
现代国家 2
现代化 228，239

现代美术史学（现代形态的美术史学
　　科、现代形态的美术史、现代意
　　义的美术史学、现代意义的美术
　　史、新的美术史学体系、晚近艺
　　术史）25，29，32，39，40，56，
　　91，129，188，228，240
现代头脑 23
现代女性（知识女性）11，12
现代文明 35
现代宪政制度 80
现代性 23
现代哲学流派 93
现代中国美术史学（20世纪中国美
　　术史学、新的中国美术史学体系、
　　现代形态的中国美术史）56，
　　239，262，311
现代转型（现代社会转型）35，93
现代座谈会 17，20
现实主义（德Realismus、英
　　Realism、实在论、新实在论）
　　26，29，30，92，115，116，160，
　　219，229，291-293
现实主义传统（现实主义之传统）
　　200，202，253
现实主义的美术史 202
现实主义创作（现实主义创作方法）
　　289，290
现象世界（现世）34
香港 64，83，86，266，310

专名术语索引 417

乡村建设实验 7
湘黔滇步行团 64
想象 118
想象力 161，293
协和医院（反帝医院） 1，9，83，211
协化女校 8
写生（速写） 211，219，250，280，300
写实 99
写实技术（写实方法、写实能力） 199，218，220，290
写实主义 251
欣赏（观赏） 34，96，99，176，190，299
《新地》 17
《新观察》 221，316
新观念（新思想、进步思想、新旧观念、新旧思想） 11，12，33，187，266
新国画（新旧国画） 12，123，169，198，216
《新华月报》 202，244
《新建设》 170，172，244，249，258
新经学派 97，117
《新理学》 61，103
新林院7号 133
《新民报》 16，363

《新民晚报》 11，16
新民主主义（新民主主义文化） 152，204，244，245
《新民主主义论》 204
新派（新的力量、新的社会力量、进步人士、新旧人物） 12，38，237
新时代、新生活、新人物 198，200，203
新史学 31，38，97，159
新文化（新旧文化冲突） 213
新文化传统（"五四"以来的传统、"五四"传统、"五四"以来的新文化） 203，238，256
新文化运动（"五四"新文化运动、"五四"运动、五四） 10-13，21，31，33，42，56，93，123，159，172，200，203，219，230，237，238，245，306，337
新兴理论（新兴起来的理论） 36
新兴社会科学（新学、新兴学科、新兴的社会科学、新兴的时髦学问） 24，36，38，123，132，162，228
新音乐 123
新政权 196，242
新政协（政协） 148，149，178
新中国 8，10，50，120，136-138，142，144，145，152，153，155，156，158，173，179，187-260，294，296，297，395，311，312，

316，319，355，357，359

心理学　3，34，50，103，116，168

心理状态（mode、心理现象的形态）
26，284

辛亥革命　3，7，53

兴业银行　10

行政院新闻局　16

邢台　285，286

形而上学　37，53，93，94，228

形式　26，29，93，130，160，178，
249，253，284

形式主义　160，162，166，229，
291

形似　94

形体　140-142，163，164，250

形象（艺术形象）　94，166，291，
302

形象教学（形象教育）　134

形象史学　134

《形象史学》　134，174

形象资料　134

匈牙利　205，206，211，215，246，
308，309，320，361

匈牙利工艺美术博物馆　210，246

修辞　289

虚心的找证据　187

叙利亚　155

学科　4-6，11，35-37，49，115，
123，134，226，228，239，297，

313，342

学科的合法性　202

学科范式　229

学科化　160，168，203，204，213，
299，348，350

学科史（学科历史、学术史）　5，
39，40，188，228，229，330，
337，346

学科体系（体系、体系化的科学构
建、整体性的体系建构）　31，99，
160，187-260，329

学科性质　35，288，303

学理　33，35-37，39，47，52，54，
91，123，159，209，288，297

学脉（研究脉络）　39，196，413

学人（学者）　6，7，24，25，29，
33，37，39，40，42，47，49，
61，64，72，74，79，98，99，
105，117，124，129，145，149，
168，174，189，190，202，204，
207，209，233，248，256，257，
262，266，271，291，293，294，
304，308，327-330，333，334，
337，339，346，350-352

学生救国会　14，112

学生领袖　44，83，84

《学生与国家》　84

学术观点　72，230，335，336

学术机构　39

学术界（学界、知识界） 1，2，7，
　　9，21，22，24，31，33，36，49，
　　93，101，117，121，123，128，
　　129，169，170，181，203，236，
　　238，249，254，276-278，281，
　　288，293，296，304，305，317，
　　328，330，337，346

学术理念　26，29

学术理想　1，2，120，199，229，
　　245

学术民主　74

学术思想　26，351

学术问题　3，219，221，256，337，
　　351

学术先进　56

学术休假　189，241

学术训练（学术方法训练） 2，300，
　　304，331

《学术月刊》　33，51

学术自由　76

学术组织　25，79

学院派　238

学制　23，275

《荀子》　149

Y

鸦片战争　284

雅昌艺术网　287

亚太和平会议　144

烟台　41，58

延安　20，43，44，46，63，63，
　　84，104，242，245，254

延安时期　203，223

延安文艺座谈会（延安文艺座谈会讲
　　话）　198，242，243，258

雁北文物勘察　294，295，316

燕京大学（燕京、燕大） 12，17，
　　58，82，112，117
　　～历史系　82
　　～学生会　16
　　～一二·九文学社　45，83

阳江　283，285

洋学堂　12

仰韶文化　216

一二·九学生运动（一二九运动、救
　　亡运动、学生运动、学运）　14，
　　17-20，22，43-46，63，64，82-84

一二·九文学活动 17

一二·九运动纪念亭　20

一画　29

一切艺术趋归音乐 31

一切艺术趋向美玉　31

怡园巷4号（怡园巷、节孝巷）　77

遗产（文化遗产、文化遗存、美术
　　遗产、美术遗存、民间美术遗存、
　　民族遗产、遗产保护）　56，66，
　　98，158，162，175，193，200，
　　202，228，230，244，249，289，

296，316，355
以伦理学代党义　76，110
以美育代宗教（美育代宗教、只有美育可以代宗教）　34，36
以子为质　4
以作品为中心　300
艺术产生于劳动（艺术起源于劳动）　31，267，270
艺术大众化（大众化）　143，155，166，229
艺术发展规律（规律、规律说、美术的发生发展之规律及其盛衰的根源）　99，160，202
艺术分类（艺术门类、美术形式、分类、艺术诸门类）　31，96-98，160，297
艺术观　101
艺术价值　97，160，186，306
艺术经验　218
艺术科学研究规划座谈会　225
艺术科学研究院　226，239
艺术科学研究座谈会　255，272，312
艺术理想10
艺术生活　160
艺术史规划小组　225
艺术学科　255
艺专（中等美术学校、民国时期艺术专科学校、艺专基础上发展的艺术院校、艺术院校、美术院校、美术学院、各地院校）　39，138，164，207，210，212，232，250，266-269，271，273，288，307，310，343，344
艺术作品（美术作品、艺术品、美术品、作品）　5，30，62，119，121，123，138，169，179，190，193，205，244，257，297，300，306，318，350，356，357，360
异族　35
意境（意趣、境界）　53，99，161，291，302
意识形态　202
意志　34
《益世报·文学周刊》　110，127，177，334，355
殷墟　97
音乐　16，31，35，52，53，104，225，248
音乐史　35
隐蔽战线　16
印度　155，163，185，231，245，358，360，361
印度美术史　232，234
印度尼西亚　163，185
印象派问题讨论　238
英国　3，31，62，104，109，116，155，173，358

《营造法式》 297

影像资料 205, 206

永乐宫 71, 330, 351, 362, 363

永乐宫拆迁工程 294

永乐宫壁画人物考辨 294, 295, 350, 362

《由赛先生想起的》 187

游学 23, 32, 51

油画 83, 108, 112, 216

油印本（油印） 43, 53, 172, 246, 249, 264, 266, 267, 270, 273, 275, 278, 282, 286, 287, 299, 311, 314, 315, 318, 343, 344, 363

右派 9, 19, 84, 86, 224, 236-238, 272, 273, 275, 312, 313, 322, 327, 332

语言 73, 93, 116, 247, 300

语言和文化 35

语义分析 34, 94, 142

玉（玉石） 1, 30, 31, 96, 143, 149, 179

玉璧 148, 149, 179

玉美学 31

玉器 129, 130, 149, 169, 174, 176, 179, 205

玉石工艺 31, 50, 91, 278

玉文化 31, 50

《玉在中国文化上的价值》 30, 33, 50, 117, 123, 149, 179, 294, 333, 355

御膳 152

御用瓷（宫廷餐具） 152, 153, 163

袁世凯称帝（袁世凯的称帝） 3, 4, 7

元代（元） 157, 280, 314, 318

元代的绘画 267

元代美术 280

元明清 124

元明清的美术 267

《元明清的美术（提纲初稿）》（提纲初稿） 281, 315

圆通街 77

瑗（大孔璧） 148, 149

粤汉铁路 64

越南 64, 248

云冈 294

云冈保护意见 294

云南（滇） 7, 64-66, 98, 104, 107, 108, 113, 294, 300, 333, 341

《云南北方天王石刻记》 98, 105, 117, 304

云南大学（国立云南大学、云大） 16, 70, 71, 74, 77, 88, 103, 108, 109, 114, 117

～文法学院 109

～法律系 74

~文史系　74

~政治经济系　74

~西南文化研究室　98

~映秋院　77，114

《云南大学学报》国立云南大学廿周年纪念特刊　74，109

云南省立外国语学校　74

《云南日报》　86，114，346

Z

杂器　130，174

再现（模仿）　99

再造文明　31，123

早期艺术史（早期中国美术史、早期工艺史、中国工艺史早期的鼎盛时代）　91，163

造像　6，53，66，96，98，121，151，294

造型方法（造型的方法）　290

造型艺术　129，138，151，248

《詹森艺术史》　288

展陈（展出、陈列）　48，96，104，121，130，136，137，141-143，149，156，165，169，171，175，178，183，244，249，295，297，399，311，315，318，355-357，359，361，363

《展子虔〈游春图〉》（《游春图》）　296，300，317-319

战国（战国时期）　91，130，266，273

战国金银错　143

战国时期的美术　270，275，314

哲学　1，2，7，14，16，26，30，32，33，37，48，49，58，67，70，85，92，105，116，160，172，195，293，336，352

哲学家　4，7，8，32，34，44，53，61，62，74，116，118，144，168，292，336

哲学社会科学（哲学社科）　107，114，210，225，229，255

浙江　7，38，44，108

浙派绘画　280

浙派人物画　308

贞元（贞下起元）　61，62

真实、单纯、精粹　289

真实性　217

整理（科学整理、科学的整理、用科学眼光整理、用科学的方法加以整理）　31，142，193，200，218，230，296

整理国故（整理遗产、整理分析遗产、遗产的科学整理、整理古代绘画遗产、用现代科学方法分析研究遗产、整理中国艺术）　200，203，230，296，303

证明　93

专名术语索引　423

证伪　93

政界　6，36

政务院（国务院）　151，181，183，215，225，226，230，255，258，296，317

政治　4，7，14，20，24，31，34，36，80，81，85，86，88，96，105，110，128，149，156，173，197-200，203，221-225，230，236，243，253，254，268，273，281，296，324，327，330，337，349

政治理论　165，233

郑州　102，277

知识分子（知识阶级）　13，224，225，239，254，255

知识分子问题会议　224，254

支离之学　228

织绣（丝织、丝织工艺、织绣工艺、织物、锦缎、染织、刺绣）89，129，134-136，143，156，157，176，359，361

《职贡图卷》　209

职业学校　39，47

中德文化协会（Institutfürdeutsche Kultur）25

中德学会（Deutschland Institut）25，49，90

中共（共产党）15，16，46，84，214，237

中共北方局（北方局）17，20，45

中共北平市委　45，176

中共党史（党史）10，14

中共南方局　81

中共文艺干部（中共主管文艺工作的干部、来自解放区的文艺干部、解放区来的接管干部、延安派、党在美术界的主要领导、党员干部）127，197-199，230，237

中共中央（中央）224，242，244，253-255

中古（中古时代）307

中古绘画史　306

中古艺术　306

中国博物馆协会　中国博物馆协会127，170，354

中国出版集团　272

中国大学　15

中国的出路座谈会　80

《中国敦煌学史》　105，184，305，319

中国古代美术史（古代美术史）3-5，226，273，283

《中国古代美术史》　226，277

《中国古代美术简史》　272，312

《中国古代美术史讲义》　275

中国古代美术史教材编写组（教材编写组、编写组）265，274，275

中国古代美术史教材第一次审查会议（文化部第一次教材审查会）275，278

中国化 39，203，244

中国画院（北京中国画院、上海中国画院）213，230，245，256，266，310

中国绘画史（古代绘画史、绘画史）204，284，289

《中国绘画研究所的方针、任务、办法和组织机构计划草案》（计划草案）202，203，249

中国教育会 38，54

《中国锦缎图案》136，157，174，184

中国近现代美术史（中国近代美术史、中国近代史、中国美术近现代美术史、中国现代美术史）48，206，231，232，234，235

《中国近现代美术史》226

中国近现代史（近现代史）3，22

中国科学院 117，225，316

～哲学社会科学学部（哲学社科部、中国社会科学院、社科院）134，210，229

《中国美术传统》99，118，128，337

中国美术馆 211，258，343

中国美术家协会（中国美协、全国美协、美协）144，150，178，183，199，200，202，204，211，213，215，216，220-224，227，230，236-238，243，244，248，249-251，253，254，256，258，259，260，271，275，289，290，316，358-361

～党组扩大会议（党组会）222

～理论座谈会 202，243

～理事会 221，253，256，290

～《美术》编辑部 202

～美术商店（王府井工艺美术大厦）215，249

～秘书长扩大会 237

～民族美术研究委员会（古典美术研究委员会）202，204

～社会主义现实主义问题理论座谈会 202，243

～展览馆（中央美术学院陈列馆、北京协和医院院史馆、协和医院院史馆）150，211，360

～专题报告会 202，244

中国美术品举例

中国美术史 2-5，8，30，31，37，48，119，181，193，202，203，231，232，246，247，249，250，272，306，341，342

《中国美术史》1（50版各版本《中国美术史》、50版）5，263-272，

276，280，286，288，299，304，
347，351
《中国美术史》2（尹吉男主编）
300，318
《中国美术史》3（各种版本）38，
39，54，193，230，249，267，279
《中国美术史》4（"纪念王逊先生百
年诞辰导读校注本"、"百年诞辰
纪念本"）262，271，347
《中国美术史稿》（60版）5，286，
272-288，314，347，351，411，
412
《中国美术史简论提纲》（提纲）53，
184，200，249，263，264，266
《中国美术史讲稿》（讲稿）268-270
《中国美术史讲义》（讲义）5，185，
245，267，269，270，275，339
中国美术史教材编审会议 281
中国美术史教材编写研讨会（美术史
编写会）266，304
中国美术史教材编写组 265
中国美术史教材审稿会议 278
《中国美术史提纲草稿》（草稿、中国
美术史提纲）267，268，270
中国美术史座谈会 278
中国美术通史（美术通史）24，48，
99，263，318，351
中国美学史 3，29，47
中国民主建国会 81

中国民主同盟（民盟、中国民盟）
80，81，88，111
～云南省支部 80
～中央美术学院支部（美院民盟
支部、中央美院民盟）237，
238，260
《中国青年报》258
中国书画理论（中国古代书画理论、
书画理论、书论画论、书画论）
96，115，258，280，314，341-343
《中国书画理论》246，280，282，
314，315，340，341，343-345，
347
《中国丝绸图案》157，184
《中国特种工艺品——珐琅和地毯》
144
中国通史（通史）5，233，158，
272
《中国现代美学史》26
《中国现代美学思想史纲》7，29，
50
中国文联（文联）199，236，242，
250，252
～全委会 220
中国文学史（文学史）73，97，
219，220，233
《中国问题的出路》81
中国现代美术史教材编写组 273，
313

中国学问　97

中国艺术史　25，98，149

中国艺术史学会　25，48，49，91，115

中国艺术研究院　8，205，213，246，342

中国艺术展览会　137，175，356

《中国艺术综览》（Survey of Chinese Art）96

中国营造学社　133，141，317

中国哲学会　25，49，110

中国作风和中国气派（中国作风）162，307

中华民族　136，148

《中华文学发展史问题解答》

中南海　4，5，254，256，259

中西文化　99

中西艺术（中西绘画雕塑）31，305，337

中央大学　40，49，169

中央美术学院（中央美院、美院）8，16，39，71，83，93，104，115，121，139，148，151，153，154，157，158，181，182，188，195-199，202，204，206，207，211，213，215，222，223，230-235，237-239，242-244，246-249，254，256-258，263，265，266，267，269-273，275，281，283，285，286，291，307，308，310，315，323，324，330，339-343，346，351，360

～壁画系　308

～雕塑系　212

～国画系（彩墨画系）207，219

～花鸟科　207

～军工宣队　9

～美术史及美术理论系（美术史系、史论系、美术史和美术理论系）4，6，7，11，24，115，188，195，196，207，210，213，229，231-239，244，246，257，258，269，271-273，280，299，300，310-314，340，342，343，344，351

～筹备委员会（筹委会）231，236，257，258

～外国美术史教研室（含苏联美术史）231

～中国美术史教研室（含中国近现代美术史）231，234

～资料室　9，231，235，286

～美术史研究室（西洋美术史研究室）234，260

～民族美术研究所（中国绘画研究所、国画研究所、中国美术

研究所、研究所、中国艺术研究院美术研究所）168，188，195，196，198-200，203-208，211，213，215，218，232-234，238，242，243，245，246，248，251，254，267，307，308，319，342

~研究室（中国美术史研究室）168，199，234，342

~资料室 246，353

~实用美术系 5，139，140，148，151，153，157，178，180，181，183，206

~陶瓷科 151，153，180-183

~图书馆 272，312

~研究部 265，310

~理论研究室（教材编写室）265

~艺术理论组 265

~创作方法组 265

~美术史组 265

中央民族学院（中央民族大学）136

~博物馆 136

《中央日报》87

《中央日报·平明》86

中央戏剧学院 209，225，247

中央文化部（文化部）5，104，137，153，155，175，180，181，183，198-200，202-204，207，211，213，218，222，223，225，230-232，236-239，242-245，248，250，253，255，257，260，266，267，272，273，275，278，279，281，287，289，290，305，307，310，312，316，318，356-359，362

~艺术局 226，227，242，311

~学校司 234

中央文史馆 266，310

中央宣传部（中宣部）198，199，242，256，260，273，313

中央研究院（中研院）20，68，70，71，72，102，106，107，117

~第一届院士（评选第一届中研院院士）12，189，228

中原 209

种族 1，36

《诸家中国美术史著选汇》39，54

朱光潜家的小院 24

竹林七贤 84

《烛虚》91，115

《烛虚颂》85

主观 29，59，93，94，160

主观玄想（凭空臆想、杜撰）294，299

《主妇》88

主题 27，84，190，211，243，244，252，290

主体 26，160

主体性　89，291，293

专业（专业设置）　231

专业方向　23，31，32

专业化　39，228

专业人才　40，207，226

专业设施　212

转益多师　72，207

准确、精练、巧妙　218，290

《资本论》　15，22，47，64

资本主义　22，183，230，257，284

资产阶级（小资产阶级）　46，198，224，238，252，253，257，284

资产阶级的软弱性　284

资产阶级学者（资产阶级知识分子）　222，230，237，238，252，253

紫砂　165

自强学堂　38

自然科学　47，116，225，349

自然美　29

自由　230，256，349

《自由导报周刊》　81

《自由论坛》　80-82，99，118

自由主义（自由学说、自由民主思想）　7，111

自由主义者（自由派学者、自由主义知识分子）　79-81，88

宗教　1，34，49，52，96，179

宗教的情感寄托　35

宗教时代　35

宗教艺术　293，311，350

宗派　214，223，224

宗派主义　222，237，238，254

祖容像（祖宗画像）　205，206，246

最高检　15

左联（左翼作家联盟）　17

左倾（左派、左翼）　22，81

左翼青年（革命青年、左派学生、左派同学）　16，19，43

左翼文学　16，43

作者群　24，25，82

后 记

2019年秋，我正在普林斯顿筹备一个艺术展览，中间接到中央美院段牛斗君的短信，提出想对我研究王逊的情况做一个口述史。我记得那时是婉谢了他的好意。

翌年初回到国内，就赶上三年疫情。这期间将王逊最后一部未出版的遗著《中国美术史稿》整理完成，将要交稿的时候，左眼突然出血失明（后来才知是晶体滑脱），当时情形比较危险，大夫说随时可能颅内出血或彻底失明，只能一动不动卧床等待手术，书稿的最后校对也是委托出版社完成的。后经两次手术虽然侥幸保住了眼睛，但也数度处在危险之中。这也让我真切感受到，人的祸福生死有时仅在旦夕之间，想做的事，还是要排个顺序抓紧去做。

研究王逊并非我的主业，而是列斐伏尔说的"日常生活中的非日常生活"——即闲事（《日常生活批判》），但这闲事却是我持续最久的一项活动，前后做了有三十多年。除了搜集整理他的著作，我还一直想写一部王逊传，实际上也已经动笔了，这也是段君最初提出做"口述史"时，被我婉言谢绝的原因。到2022年，左眼恢复视力不久，右眼又出现了问题，无法使用电脑写作。一些朋友也好心建议我，可以先将主要内容口述出来，留一些史料，毕竟不太可能再有人耗费如此多的时间和精力去做这事了。也是在

这时，上海书画出版社出版了我整理的《中国美术史稿》，出版社专门安排了一次长达4小时的访谈，访谈结束后，他们也认为我谈的内容很有价值，建议我做一个系列访谈，将这些保存记录下来。

在这种情形下，我和段君一起商量了个计划，打算做六次访谈，将王逊主要生平、学术做一个比较全面的梳理。访谈从2022年9月开始，每次2—3小时，形式是以我口述为主的问答式，现场录音后再经段君整理成文字稿。最初计划是每周一次，由于正处在疫情封控的那段日子里，我们只能见缝插针，断断续续用了半年时间才完成。访谈开始后不久，中央美院的王玙副研究员和我说起，尹吉男先生也建议对我做一个"口述史"，这样后期王玙君也加入进来，最后两次采访和文字整理是他完成的。段、王二君为访谈投入了不少时间和精力，他们对学术前辈的敬重、对学术史的关切及深研细磨的精神给我留下了深刻印象，那段在一起交流探讨的愉快时光令人难忘。

访谈进行到一半的时候，经尹吉男、王玙两位先生介绍，三联书店学术分社的冯金红、杨乐、宋林鞠三位编辑专程到舍下了解情况，她们认真翻阅了我多年搜集的资料，仔细审读了访谈整理稿，最终三联决定出版这本书。考虑到方便读者阅读，她们建议将问答式的访谈稿改为书稿形式，因此全部访谈完成后，我又用了半年多的时间，在整理稿基础上做了改写修订，并补充了注释。在这个过程中，三联书店学术分社的几位编辑都给予了无微不至的关怀和指导，特别是担任本书责编的青年编辑宋林鞠，从始至终参与到访谈、策划、审稿、编校等整个过程中，付出了极大的心血。三联书店一直是我心目中神圣的学术殿堂，有幸成为她的作者，并切身体验到她个性化、专业化的工作作风和追求卓越的品质，对我个人来说是这本书以外实现的另一种"圆满"。

在本书漫长的准备和写作过程中，曾得到老一辈学者冯至、启

功、宿白、吴良镛、常沙娜、李学勤、刘刚纪、薄松年、李松等诸位先生的大力支持和鼓励,中央美院的范迪安、尹吉男、李军、曹庆晖、黄小峰、于润生、王浩、陈捷、秦建平、张鹏等各位教授,清华大学艺术博物馆杜鹏飞馆长、建筑学院张利院长,南开大学哲学院翟锦程院长、陶锋教授,山东大学李清泉教授,美国哈佛大学汪悦进教授、普林斯顿大学哈里斯教授、纽约大学乔迅教授,上海书画出版社王立翔社长、王剑副总编等众多师友都提供过热情的帮助,在此一并致以谢忱!著名美术史家、故宫博物院研究员余辉先生为本书撰写了饱含深情的序言,余先生是王逊学术传人薄松年先生的得意门生,是王逊美术史学的再传手,往者往矣,在一代又一代学者的接力下,学脉得以赓续光大,这无疑是对先辈最好的纪念。

是为记。

王　涵

2024年6月